现代生活美学

插花之道

刘惠芬 著

清华大学出版社
北京

版权所有，侵权必究。举报：010-62782989，beiqinquan@tup.tsinghua.edu.cn。

图书在版编目（CIP）数据

现代生活美学：插花之道 / 刘惠芬著. —北京：清华大学出版社，2024.3
ISBN 978-7-302-61762-4

Ⅰ.①现… Ⅱ.①刘… Ⅲ.①插花—装饰美术 Ⅳ.①J525.1

中国版本图书馆CIP数据核字（2022）第161831号

责任编辑：纪海虹
封面设计：刘　派
责任校对：王荣静
责任印制：杨　艳

出版发行：清华大学出版社
　　　　　网　　址：https://www.tup.com.cn，https://www.wqxuetang.com
　　　　　地　　址：北京清华大学学研大厦A座　　邮　编：100084
　　　　　社 总 机：010-83470000　　　　　　　邮　购：010-62786544
　　　　　投稿与读者服务：010-62776969，c-service@tup.tsinghua.edu.cn
　　　　　质量反馈：010-62772015，zhiliang@tup.tsinghua.edu.cn
印 装 者：小森印刷（北京）有限公司
经　　销：全国新华书店
开　　本：184mm×250mm　　印　张：16　　字　数：316千字
版　　次：2024年3月第1版　　印　次：2024年3月第1次印刷
定　　价：128.00元

产品编号：094679-01

序：邂逅"清花"

清华大学给了我许多东西，艺术是其中之一。插花作为艺术的一种形式，格外契合我热爱花草的天性。

2002年入学与刘老师第一次见面，我从学校花店挑了一些鲜花，有非洲菊、剑兰、百合、玫瑰，还有一些配草，包装成一大束。刘老师从我手里接过鲜花，第一句话是："这么多呀！"过了两天我再去学院，发现这束花已经变成了若干个姿态各异、色彩和谐的插花作品，点缀在院内各处。我这才理解她那句话的含义——未经艺术之手的雕琢，花再多也不过是原材料，是没有灵魂的堆砌。在艺术的世界里，多即是少，少即是多。

20年过去了，有幸与刘惠芬老师结识，并从这段师生关系中不断获得美的滋养。也有幸见证"现代生活美学——插花之道"课程的成长与壮大，并看到它的影响力从校内辐射到校外，带给更多的人以美的启迪和享受。一路行来，与有荣焉。

——陈含章（北京，研究员）

和"清花"相遇始于2015年，从最初《一期一卉》栏目的小编，到选修"现代生活美学——插花之道"课参加插花展，再到助教，"清花"一路伴我大学到研究生的时光，也留下了一段清华园里有温度的回忆。记得当年总背个小相机去上课，每每拍到一个新的作品，脑海中便会浮现出美妙的歌词和诗句。几年来，"清花"的内容越来越丰富，制作越来越精美；花锄和小编也越来越多。"清花"带给我的美好如四月微风，流于发梢而暖意犹存，也将成为我漫漫人生中的芬芳底色。

——张然然（上海，律师）

2016年，儿子不经意地说起很受欢迎的"现代生活美学——插花之道"慕课。我好奇地点开视频，即刻被身着一袭绿色旗袍、优雅大气的刘老师所吸引，她坦诚的话语更触动了我："我们都太忙了，整天穿梭于家里和单位之间，身边的草木和美景往往视而不见。学着赏花吧……"当时我紧绷的心放松了下来，开启线上学习之路。一年后又收到结业手书，美美的心情不言而喻。

除了线上慕课，刘老师还组织了不少线下培训。我已记不清去了多少次清华园，往返于京津两地，坐城际列车再倒几次地铁也乐此不疲。从学员慢慢到助教，参加插花展览，组织天津游学等。疫情下，刘老师又开启直播课，精心准备，用心良苦。天南地北的学员因花结缘，不断长进，感谢刘老师的付出！

刘老师言传身教，让我慢慢体会到内心的丰盈带来的身心愉悦。有幸与喜欢的人一起做喜欢的事，能终身学习，并为终身学习助力，真好！

——苗颖（天津，教师）

自从首期慕课结识刘老师，一有机会我便去北京参加"清花"的线下活动。多年学习，领略茶之味、香之气、花之色、画之情的意趣所在，慢慢明白插花并非不食人间烟火，而是不将就的生活态度，一种慢下来感知美好事物的细腻情怀。不是远离生活的琐碎，而是扎到生活中去，受得起世俗之累，也能品得清欢，更要赏四时风月，沐心涤尘。感谢"清花"的老师和花友们，一路陪伴与鼓励让我们对草木的热爱扎根在生活的泥土里，盛放出风雅之花。

——陈纯丁（厦门，美育老师）

刘老师的系列慕课有种魔力，能让人从烦躁中慢慢平静下来。每每觉得状态不佳时就一个人静静地坐听刘老师的课，从课程中收获的不仅是插花的技巧，更是如何做减法以保持生活的平衡。在做助教的过程中，有幸与刘老师及更多学员深入接触，她们的热爱与努力也深深地感染了我。

——田小七（北京，互联网职员）

每天早饭后，进入书房，沏上一壶茶，点上一炷香，打开电脑点开慕课。随着舒缓的配乐，听刘教授娓娓道来，内心便慢慢平静下来。从插花的历史变迁，到"天人合一"的哲学理念；从作品的造型，到色彩搭配，浸润其中，是海量知识的吸取，更是一场明心见性的修行！身心愉悦且放松……这是我2020年术后养伤时期对抗焦虑的一剂良方，并乐在其中！从此摆弄花草成为日常的小仪式，我也慢慢成为"清花"公众号的小编，常与花友们互动切磋……这不经意间的蜕变，诗意了日常。

——江南雨（杭州，公司财务）

学"现代生活美学——插花之道"慕课时做过两本厚厚的笔记，当时着迷般模仿老师课上的插花，现在虽不忍再看那时的作品，但心中暖意和美好依旧。特喜欢知识渊博的刘老师

的讲课风格,将冥想、音乐、绘画与插花融为一体,最美中国折枝画。自从掌握了这个方法以后,行走天地间,我也会仔细观察花草树木、鸟语花香、远山近水;在书籍里、博物馆里,也习惯性地关注与花有关的元素。

——麻瑞琴(太原,退休)

小时候,我就喜欢花草,常在田间乱跑。看水稻抽穗,看麦苗拔节,看油菜花开,也曾许愿做一个花农。疫情间,给孩子们上网课之余,我偶然发现了刘老师的慕课,冥冥之中是因爱花结缘吧。

看似寻常的花草,经过刘老师的裁剪、配色、空间构造,一件精美的作品就诞生了,花草被赋予了新的内涵与生命力,插花如此美妙!之后的闲暇时间过得充实而愉快。最喜欢去田间地头采撷野花野草,反复练习。刘老师常说,仔细观察大自然的花草,每一朵花、每一片叶子,都有自己的表情和姿态,要找到适合它们的角度和位置。静静地与花草对话,感受它们的俯仰生姿,借助花语表达自己的心意。真是一花一世界,花草的世界太美好了。

——魏俊华(湖北应城,中学老师)

老师授课温馨优雅、多识博学,将身边的美娓娓道来。曾边看慕课边把老师的妙语每字每句记录下来,配图学习。按照老师教授的方法,空闲之余摆弄枝叶,思考配型、配色、花与枝的和谐相伴,然后在生活美学群里分享,快乐而美好。

——杨鑫娟(西安,秦始皇帝陵博物院)

爱花,是每个女人的天性。看过很多花,关注了很多公众号,但都只走马观花。只有遇见"清花",上了刘老师的课,真正爱花的心才静下来,学会与花草对话,与大自然连接,感受到一草一木总关情!博学温婉、教学有章有法的刘老师,让我真切感受到,插花与生活美可融为一体,花艺和花道有不同层面,真正明白"你在见花,亦在见己"的含义。我尝试将学到的生活美学概念融入日常,提高了生活的品位,遇见"清花",从此我的生活无处不飞花!

——方敏(湖北财政,公务员)

跟刘老师学的不仅仅是插花,更是一种向美而生的生活方式,使人得以在繁杂的生活中释放压力、陶冶情操,从焦虑抑郁的情绪中脱离开来,获得力量与心灵滋养。感恩相遇,不负遇见!

——刘博文(青岛,公务员)

 与"清花"结缘,似乎冥冥之中注定。无意中在慕课平台上看到"现代生活美学——插花之道",然后就如追剧一般,一节课一节课看下去,不停地去实践,那真是一段疯狂的学习经历。后来又与几个同道一起,在直播间与刘老师面对面交流。课程从插花开始,延伸到生活中的美,如何欣赏一幅画,音乐冥想,香薰……特别喜欢老师分享生活中关于艺术,关于美,关于人与自然的点滴。

<div style="text-align:right">——田荣(杭州,退休)</div>

 2020年疫情暴发时我还在澳大利亚留学,上网看慕课"现代生活美学——插花之道",如同心灵之眼被开启,自然之美的力量悄然渗入我的生活,心境、思想和状态也随之发生了积极的变化。阳光与花草驱散了疫情的阴霾,从此我爱上了插花。感恩学习路上有名师引路,益友同行。

<div style="text-align:right">——陈静(福州,会计师)</div>

 自从遇见"清花",便爱上了插花。周末去野外,一草一木、一枝一叶、一花一果,都会让我驻足细赏,遇到合适的花材会带回来练习、拍照,在生活美学群里分享,得到刘老师的指导和花友们的鼓励,受益匪浅!与花草为伴,和花草对话,使平淡的日子变得多姿多彩!

<div style="text-align:right">——章华丽(浙江青田,护士)</div>

 记得第一次DIY制作了一个小花篮,心里无比兴奋与喜悦。由此结缘"清花",除了参与培训和展览活动,还积极促成了线下小班教学,效果甚好。遗憾的是,退休后经常外出,无法按时参加线下学习,幸亏刘老师在多年慕课运营的基础上开启了线上直播小班,我才有机会续航,继续跟随学习。

 刘老师教学经验丰富,有一套完善的理论体系,能很好地指导实操,但又不拘泥于技巧,更可贵的是开阔了我们的视野,将美的理念延伸至生活的点滴,且把每一个素净的日子过得诗意优雅,这也是"现代生活美学"对我最大的改变。

<div style="text-align:right">——弓长卷子(清华大学,退休)</div>

 一直喜欢花草,但缺乏系统学习,平时工作又忙。2016年开春我发现了"现代生活美学——插花之道"这门慕课,如获至宝。感谢互联网,坐在家里我便可以师从顶级的老师,再无时空限制。不过刚开始有点疑惑,这门课内容如此丰富,从老师的专业和认真,到片子拍摄和剪辑,都远远超过了网上大部分收费课程。

随着学习的深入,我发现自己学到的确实不仅仅是插花技巧。我还会注意观察植物的变化,揣摩植物的姿态,感受自然造化,体悟生命之美。特别是我收到的手写结课证书,从纸张的选择、书写到定制的印章,无不体现刘老师对细节的极致追求。印象很深的是有一年除夕,我插花后拍了照片,请刘老师指点。结果变成了老师的又一次远程一对一教学。因为我的愚钝,整整用一个上午的时间不停调整花材的角度,拍照上传,再修改,再上传,直到老师觉得满意为止。

老师的生活态度也影响了我,"认真"也成为我工作的一个标签,不以善小而不为。未来我要继续跟随老师,把生活美学贯穿于日常,并传递这份美好。

——海静(深圳,公务员)

多年以前,因参加清华大学工会举办的插花培训课结识了刘惠芬老师,也见证了"清花"一路走来的历程,以及"现代生活美学——插花之道"的传播与发展。

刘老师既有工科的底蕴和理性,又兼人文学科的内涵和素养,内外兼修,博雅多学,在多年的花道研修上,不仅学以致用,将古今中外的插花精髓传承光大,融会贯通,形成自己独特的花艺体系,又以深入浅出的讲解授人以渔,并与现代生活相融,引人共鸣。感恩遇见,感谢结缘,继续向美而行,必不负相约。

—— Anan(清华大学,退休)

终于在大四的时候,用第一志愿抢到刘老师在清华大学的热门课程"现代生活美学——插花之道",并且特别幸运能够在研究生期间担任这门课的助教。这门课是我在清华大学读书期间给我感受最多、影响最深的课程之一。

社会机器的运转越来越快,大学的时候忙着刷成绩、找实习、找工作,毕业之后又变成了一个忙碌的互联网打工人,很多时候就像刘老师曾在一篇文章中写到的那样:

你以为的生活,

是从无休止的忙碌中获得短暂的成就感?

还是那些永远都还在计划中的诗和远方?

只有每天面对疲惫不堪的自己,内心才会平和?

刘老师讲授的生活美学,不只是花道、香道、茶道,更是一种抛去功利、抛去目的性的纯粹意义,是一种发现美好和浪漫的感知力,一种保持柔软和灵动的生命力。

诗歌不必只存在于计划之中,也不必去遥不可及的远方,诗歌就在眼前。它是不期而遇的美好事物,是打破Bubble(气泡)的意外惊喜,是某个恰到好处的瞬间,让我们能够在柴

米油盐里看见风花雪月、在恢宏宇宙中感叹自然奇妙。

仍然记得读书的时候,每周五下午,上完刘老师的"现代生活美学——插花之道"后,把插好的花束放在自行车的车筐里,沿着学院路回宿舍,路上的空气是轻盈的、温柔的,带着阳光的温暖。

鲜花无法永远保鲜,但它们的美丽,连带着情感的化学反应一起装进了我心中,成为我生命里的美丽彩虹。

——施文荻(北京,互联网打工人)

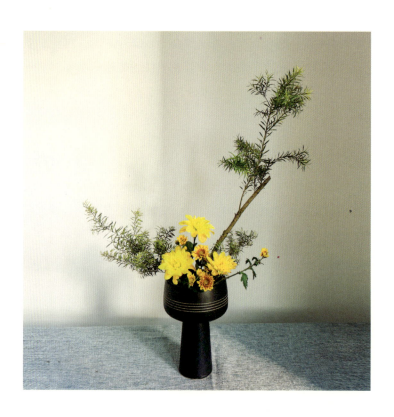

前言：美是一种生活态度

相忘于山水

扫二维码观看短片《相忘于山水》，我觉得无需语言的补充，因为"天地有大美而不言"。从远古开始，人依赖于自然，与自然和谐相处。但是，随着现代文明的发展，我们越来越把自己禁锢在城市的钢筋水泥中，或在拥挤的人群中相互碰撞，为现实利益的争夺弄得焦头烂额，身心疲惫。回归自然，总能让人身心愉悦，对我而言，就是一种治愈的过程。因此，我喜欢在山水中行走，也有不少风光摄影的朋友，相处多年，我发现他们有一个共同的特点，就是心胸开阔，大气简朴，拿得起放得下。

中国古训说，一个人要"读万卷书，行万里路"，二者不可偏废。我个人理解，"读书"是获取前人的知识经验，"行走"则是通过自己的亲身感受来体验社会、应照古人，综合二者才可创造出属于自己的独特生活。

佛语说"一花一世界"，人在宏大的山水中不会是常态，但人在草木间则相对容易，甚至在室内就能实现。通过近距离接触草木、感受草木，在微观中领悟人与天地自然合一之妙，从而能够自我调整、创造自我平衡的生活方式，我想这就是现代生活美学的目标。

追溯历史，中国古代文人在生活美学上已达到了极高的境界。宋代已形成"文人四艺"的琴棋书画，并流行"生活四艺"——插花、点茶、焚香和挂画。花、茶、香，都与草木有直接或间接关系，而挂画，多为花鸟写意。通过"生活四艺"，从中可领悟人与自然的和谐，体验一种智慧、高雅、优美的生活方式，借以修身养性。但是由于历史的原因，中国古人的"生活四艺"到20世纪中后期几乎绝迹。改革开放以后，我们的物质生活逐渐富足，但竞争和生活节奏的加快，精神紧张变为常态，因此对平衡的生活美的关注和渴望，才重又回到人们的视野中。

有两件小事我一直记忆犹新。第一件事，是20世纪80年代我上大学期间新买了一双当时时髦的半高跟暗红色皮鞋。一次在阶梯教室上课，中年女老师在黑板前来回走，写板书，也穿了一双类似的时髦红皮鞋！那个年代的工科女老师，直短发，蓝上衣，裤腿短，露出红船鞋上面一节花花的袜子。而且旧讲台是木头的，皮鞋的"咯噔、咯噔"声清晰可辨。天啊！

老师显然也爱美，但服装搭配完全没概念。当时我就想："以后我要是当老师，绝不能这形象！"但是很遗憾，后来我自己当了老师才发现，老师们往往身不由己，太多的工作、事业追求、家庭责任，我们无暇顾及自己、顾及生活美。

另一件事，发生在2003年我在英国剑桥大学做访学的一年间。研究室的IT技术主管、计算机专业博士，是一名地道的英国人。一次他与我们谈论《红楼梦》，活灵活现地描述大夫如何隔着纱帘给黛玉号脉。我好奇地问他啥时候读的《红楼梦》，人到中年的他说：每天公交上班，车上单程30分钟，他慢慢读完了《红楼梦》全本，一套三册！这种生活状态真是让我大跌眼镜，羡慕不已。我自己当时的状态是，出国前才刚买了第一台数码相机，到了欧洲忍不住常常跑出去旅行拍照，为此常常自感"罪过"——在我们那一代的成长教育理念中，是应该把更多的时间用来工作的。

生活美、平衡的生活方式，我们都太缺乏了。大学毕业时，我在毕业纪念册上画了一幅漫画：一个小人推一辆独轮车，要事业也要生活，好难呀！我在清华大学读工科八年，当工科老师十年，然后转到文科直到如今。虽然社会在进步，但生活节奏和竞争强度只增不减，看到周围的前辈、同龄人、学生们，大多有类似的困惑。

在微信朋友圈里，曾有一篇帖子——"论一个清华学渣的自我修养"，得到很多点赞和转发，因其表达了很多人的心理状态。你来到一个新的环境，比如说考入一所很不错的大学，或者进入一个理想的职场，突然发现一贯优秀的自己变得很渣。因为：第一，周边的牛人很多；第二，自己一贯优秀，现在却怎么努力都没有效果了；第三，自己内心还存有某种理想。因此，学渣感导致内心的各种崩溃，陷入自我困境中。

我想大多数的人在一生中都会有这种"学渣"感或挫败感，有的人来得早，有的人来得晚。比如说我自己，最大的挫败感是早年职称晋升的失败。如果纠缠下去，我觉得自己的独轮车会严重倾斜，甚至翻车，因而最终痛下决心，做减法，调整自己的心态。做了这个决定后，我就准备开设人文素质公选课"现代生活美学"，这是我一直想做的事情，也是有感于自己多年的体会，希望与学生们分享心得。

2005年，我针对校内做了一次预调查，2006年就正式开课了。记得在当时的BBS论坛上，我发了一个招聘助教的帖子，一下子就收到20多个硕士生、博士生的报名，大家都觉得这门课有意义，太有必要了，并愿意为之服务。

"现代生活美学"课程就这样开起来了，课程的目标是启发大家在行动中发现和感受美，提高美的修养，从而能够在困顿中找到平衡生活的方式。我们选择的行动方式是与草木为伴，"一花一世界"，这是最美、最简单的修行方式。预选人数高达300~400人，但受实践操作的限制，每次课只能通过抽签收30人。有的同学从大一选到大四，才终于抽到这门课，同学们

调侃说是"拼人品才选上的生活美学课"。

与计算机、英语等课程相比,生活美学是一门"无用"之课。不过有学生评论说:"从第一节课起,便让我对每周的最后一节课总是充满期待,且从未落空。""如果对美的感觉已经萌发,又怎么能停得下来呢?"

2016年开始,"现代生活美学"被制作成两门短视频系列慕课(MOOC、大规模网络开放课程),先后在"学堂在线"平台上线。两年后,"现代生活美学——插花之道""现代生活美学——花香茶之道",这两门慕课均被评为"国家级精品慕课"和"国家级一流本科课程"。与慕课配套的还有微信公众号"清花",到今年也运营7年了。

这门课在清华大学校内开设15年,每年一届,选课总数约(15×30)人=450人。"学堂在线"系列慕课上线7年,每年约四届,选课总数已超过20万人次。"学习强国"2019年4月开始移植"现代生活美学"慕课,播放量已超过165万次,不少学员还追到了我们的"清花"公众号。还有B站UP主做"二传手",也有学员由此起步,关注到"清花"。我的本专业是做网络研究的,直到与慕课学员们互动,才真正惊叹于网络的力量以及网络传播的意义。

录制慕课前,助教都是清华大学的在校生,不少助教持续做到毕业。慕课上线后,天南地北的社会学员逐渐加入,助教和公众号小编们都是从慕课起步,一路加盟,边学边做公益,其中有不少忙碌的"80后"。

现代生活美学,借助插花的方式,让我们暂时从日常苟且中抽离出来,在纯粹的山水草木中,建构诗与远方的意象,并传递美好。

草木之静美

世间清静优美之物,莫过于花草。一千多年前中国古人在农业主导的大环境中早已悟出了美的真谛,并在经济昌盛、文化繁荣的宋代,形成了插花、点茶、焚香和挂画"生活四艺",体现了当时文人和贵族的生活品位与修养。

"生活四艺"都与草木有直接或间接的关系,其中"插花"是以鲜切的草木来重组和表现;"点茶"则聚焦一种特殊的树叶,经过时间、火与水的洗礼后带给我们的体验;"焚香"则以植物气味为美的源头;而中国画分山水、花鸟和人物三大类,花鸟或折枝画专门聚焦草木的局部和细节。

草木之美不仅在于它丰富的形态、迷人的色彩、沁心的芳香、特有的质感,更重要的是大自然赋予它鲜活的生命感。印度诗人泰戈尔说:"生如夏花之绚烂,死如秋叶之静美。"生如夏花,彰显生命的辉煌灿烂;死如秋叶,揭示生命的短暂匆促。生命是周而复始的过程,

美丽而短暂，值得我们珍惜和享受其中的美好。

为花草随四季而变化的过程而感动，而心生喜悦，这也是对自然法则、人生法则的理解，是智者对茫茫宇宙中渺小自身的精确定位。这种美好，我们称之为"静美"。

经过数千年的传承与发展，"生活四艺"不仅是技艺，更可从中领悟人与天地自然合一之妙，体验一种智慧、高雅、优美的生活方式，借以修身养性，渐而入道。

"现代生活美学"课程以"生活四艺"的花、香、茶为主要体察对象，以古代绘画为历史与美学的反思。《现代生活美学——插花之道》这本书则以插花为主线，草木是我们探索的主体，这个过程可分为体验、感受和创造三个层次。

1. 体验四季花开花落

与动物相比，植物是自养生物，它们以个体方式生存，以自己为舞台。如山谷里的一棵树，主干不动，随着时光的推移，初春发芽清嫩；春夏开花娇艳；夏秋结果繁盛；秋冬落叶后苍劲。繁花很短暂，也不是生命的全部，更多的是漫长的寂静之美。这里看不到动物界那种血腥搏斗的壮烈，只有优雅之美的反复，随着四季更迭，寂静而永恒。

现代人大多生活在钢筋水泥丛林中，身边的草木已不多。如果每天匆匆而过，视而不见草木，那生活体验就很弱。因此我们首先要慢下来、安静下来，才能体验到与草木为伴的乐趣。

2. 感受草木之静美

张开我们的五感，去感受草木的美好。不同的草木有不同的形态、颜色和气味，而且随时光而更迭。草木还有自己的表情和语言，比如：挺拔向上拥抱阳光的枝条，随着光照不同而变色的花瓣，形态千变万化的绿叶……与草木相伴左右，我们的视觉、嗅觉和触觉都会得到极大的激发和美的滋养。

3. 借由草木的创造

将中国传统的哲学思想贯穿于日常生活和日用器物，以文人生活为主线，其特征就是雅生活，也称为慢生活。在这种心态下，发现草木的最佳状态和表情，将其重新组合搭配，并表达美的情感，这就是插花。在插花的过程中，借助一定的仪式，自觉带入情感、哲理和内省，由此提升精神生活品质，就形成了花道。

"插花"是将草木引入居室的活动，是高效和低成本的雅生活。尤其在当下高竞争、快节奏的社会中，可借由草木，形成一种适合自己的、能够慢下来的平衡状态。平衡，是最高的生存原则，因此美是一种生活态度。

但本书不是探讨生活美学的理论，而是在实践和行动中去领悟和体会生活中美的构成，去发现美，并建构美的状态。

本书内容与结构

本书内容是在2016年"现代生活美学——插花之道"慕课的图文基础上,又经过6年多实践和研修的结果。

插花之道包含两个阶段的内容:插花作品的形式美,以及插花人内心修养的提高。作品的形式美,属于"器"的层面,可以量化为步骤和过程,基本上是第5章至第9章的内容。内心修养,属于"道"的层面,以第1章至第4章的内容作为切入点,涉及有关的人文历史、艺术素养。道的提高,需要潜移默化地积累和修炼,是没有终点目标的,是美的生活态度的养成。当然,这两方面并没有截然的区分,而是相辅相成的。

本书的叙述,是从"道"的层面开始,使读者对插花有一个比较宽泛的概念和视野,并建立起草木与生活美的关联;然后,再进入"器"的层面,通过具体的操作,反过来强化基础的概念和素养。

第1章,从草木与插花的体验、感受和创造开始,并讨论插花"器"与"道"的不同层面,以及狭义插花的范畴和特点。

第2、第3、第4章分别是中国传统插花、日本花道,以及西方花艺的发展和历史梳理。日本花道缘于中国,而中国传统插花与中国的哲学思想和文学艺术一脉相承,尤其从中国的折枝画中,可以追溯到古典插花的类似形态。虽然西方花艺是另一条脉络,但到了现代,则是东西方的相互影响和融合。

插花历史的梳理是基于古代绘画展开的,这也是"生活四艺"中"挂画"的体现。我们顺着时代的脉络,借助古人插花这个小小的视角,一方面反映出了不同文化的特点和传承,另一方面也折射出整个国家或地域的政治经济和文化变迁。也可以说,自古插花就不仅仅是简单的摆弄草木,它折射的是各个时代生活方式和生活态度的大背景。

晚清以后战乱不断,中国进入了百年衰落期,古典插花一路衰退,基本上从社会中消亡。而受益于"明治维新",日本花道则发展出自己的规范、仪式和传播教育渠道,形成了独特的"道"文化。

第5章至第9章,涉及插花"器"的层面,即插花作品构成的形式美。第5章讨论细微的"器"以及插花需要的花材、花器和工具;第6章讨论配色以及以配色为主导的西式礼仪插花构成;第7章至第9章讨论东方式插花,造型上融合了中国古代文人插花和日本花道的精髓。

全书的叙事风格主要是从案例展开讨论。插花的历史是由现存的各个时期的绘画展开和串联起来的;美学层面的思考,不少是借助笔者自己的亲身体验;而插花的操作,更是以一个接一个的原创示范案例来呈现的。

立体式互动

围绕生活美学的主题,以"清花"工作坊的组织模式已逐步形成了一个立体的互动空间。

1. 图书

本书的结构与慕课类似,而慕课是由一系列短视频构成的。因此,各章中的每一节基本都有相关的短视频,扫码即可观看。但书中第2章的中国插花史,经过近年研读和梳理,有了比较大的补充和完善;全书中插花操作层面的案例则以最近几年的新作品为主,因此变化也很大。

2. 慕课

登录学堂在线(xuetangx.com)选修"现代生活美学——插花之道",在每章后有习题,有讨论区,并有助教答疑。选课学员也可以联系助教进入"生活美学"微信群,与新老学员们、助教及老师互动。

3. 小班培训

经过多年的教学实践,生活美学的线上线下教学团队也逐渐成熟。疫情前,在清华园不定期地举办有关的线下活动和培训,疫情后,逐渐开展线上直播和小班培训,而且线上活动会成为未来的主导。

4. 微信公众号"清花"

以花草为邻,与茶香为伴;悟天人合一,见内心体验。
花香茶的生活美学,优雅的生活方式。

"清花"比慕课更早上线,目前基本上以每周一篇原创的频率更新,主要以"插花之道"的内容为主导,如线上线下活动、作品分享与点评、心得感悟、草木之美、插花展览和专题,等等。本书新增加的作品案例大多源自"清花"公众号,新案例的有关视频也会陆续通过"清花"视频号推送,并与图书关联起来。

5. 生活美学微信群

新老慕课学员的自由交流群,目前有两个群,共计约900人。群里卧虎藏龙,大家分享作品、心得和美好,"清花"的稿件约1/3是微信群友们的合集,也就是助教按主题征稿,天南地北的群友们投稿结集而成。比如:征集制作某年的台历,祝贺建党100年的作品集,等等。

6. 实践小专题

生活美学是扎根于日常生活的一株小花，插花之道更要经过一步、再一步的不断实践和尝试。在多年的教研中，有不少实践专题得到大家的喜欢。

（1）插花作品展：在我们的线下课程中，学生都要配置一套工具，从基本的花型开始练习，最终通过一次插花展览的原创作品结课。近两年线上主题作品展更是频繁，如"岁朝清供清花展"作品来自全国各地。

（2）养护一盆绿植：大家同时起步，期末分享绿植养护前后的两张图以及自己的体会，结果各式各样。从关照一个生命反观自己的生活，非常有意思。

（3）音乐香氛静心练习：每次课前5~10分钟，点一炷沉香，播放一首无压力的纯音乐，做瑜伽呼吸练习。这是一个切换状态的小仪式，在嗅觉和听觉的作用下，让自己有意识地放下——手机、沉重的书包、繁重的学业或工作、到截止日的项目、各种纠结……做减法，有意识地入静，放松，进入"生活美学"的体验状态。

这个练习，线下课程大家集体做，反应很好；线上课程也正在摸索尝试中。

（4）主题踏青/游学：最短的一次踏青，是课休时大家到校园里去"发现一片最美的树叶"，15分钟后大家将带回来的叶片摆成一排，几乎没有相同的。与草木相伴，发现和理解生活美的哲理，无须多言。

"清花"工作坊，也是我们整个体系运营的助教和编辑小团队。我们已组织过多次远距离的踏青或游学，这也是未来的行动方向之一。

美，是一种生活态度，是一种生活状态和生活习惯。相忘于山水，相忘于草木，相忘于一次又一次短暂的插花活动，草木必不会辜负我们。

目录

第1章 花之道 / 001

1.1 体验花之绚烂 / 001
1.2 感受四季清华 / 007
1.3 创造静美生活 / 010
1.4 插花与花道 / 024
1.5 插花的特点与分类 / 027

第2章 中国传统插花史 / 031

2.1 先秦的花与华 / 031
2.2 佛前供花 / 032
2.3 唐女簪花 / 033
2.4 宋代生活美学 / 036
2.5 生活四艺之插花 / 044
2.6 明代瓶花谱 / 049
2.7 古典的衰落 / 052

第3章 日本花道 / 057

3.1 起源 / 057
3.2 立华原理 / 058
3.3 茶室投入花 / 061
3.4 典雅的生花 / 063
3.5 盆景式的盛花 / 065

3.6 自由的草月流 / 066
3.7 花道的传播 / 067
3.8 中日插花发展比较 / 073

第4章 西方花文化 / 079

4.1 古罗马时代 / 079
4.2 神前供花 / 080
4.3 文艺复兴 / 082
4.4 工业革命 / 083
4.5 印象派 / 085
4.6 现代花艺 / 086
4.7 当代花文化 / 087
4.8 伊娃的花生活 / 090
4.9 中日及西方插花比较 / 093

第5章 插花之器,花材、花器与工具 / 097

5.1 花材的植物学分类 / 097
5.2 花仙子 / 099
5.3 花材的观赏性 / 100
5.4 花材的造型性 / 103
5.5 花月历 / 104
5.6 插花工具 / 105

5.7 花器的形态特征 / 107
5.8 花器的材料特征 / 112
5.9 花材的保鲜 / 113
5.10 花材的塑形修剪 / 115

第6章 冷暖有度，插花色彩的构成 / 121

6.1 花卉色彩 / 121
6.2 花卉色彩的对比 / 126
6.3 插花配色与色彩调和 / 130
6.4 礼仪花基础 / 138
6.5 礼仪桌花 / 144
6.6 互动与问题解答 / 149

第7章 姿态可塑，插花造型的基础 / 155

7.1 东方式花型原理 / 155
7.2 折枝花的线与韵 / 160
7.3 直线花型，线的表现 / 163
7.4 直立花型，空间的建构 / 166
7.5 插花摄影基础 / 174
7.6 互动与问题解答 / 178

第8章 疏影横斜，花型的变化 / 183

8.1 曲线的秀逸 / 183
8.2 折线的张力 / 185
8.3 姿态与气势 / 188
8.4 草木间的律动 / 193
8.5 自由创意 / 197
8.6 互动与问题解答 / 202

第9章 瓶花有谱，境物和谐 / 205

9.1 自然固定法 / 205
9.2 螺旋固定法 / 208
9.3 瓶口支架法 / 210
9.4 花脚延伸法 / 211
9.5 借势造型法 / 216
9.6 境物和谐 / 219
9.7 花、香、茶的组合 / 223
9.8 互动与问题解答 / 227

参考资料 / 232
后记："清花"之道 / 233

花 之 道

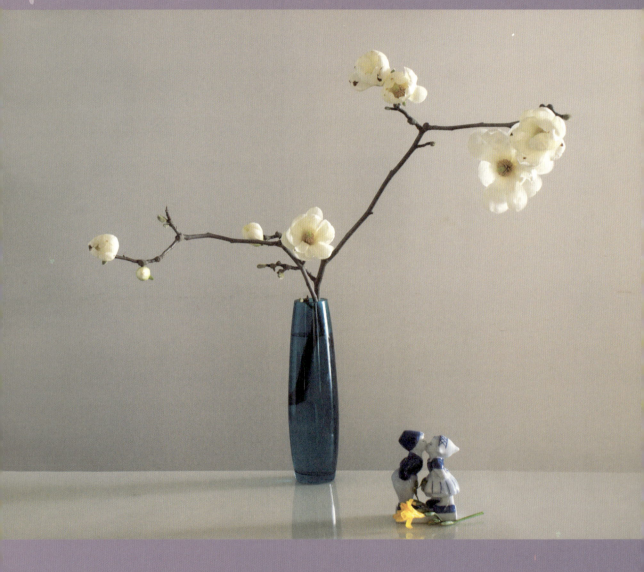

第1章 花之道

世间优美清净之物，莫过于花草。爱花，是人的天性，任何时候接触花草都会让人心旷神怡。自远古开始，人们就不满足于观花、养花，进而开始折花、拈花，再到戴花、插花。从本能地亲近花草、随手摆布、自我愉悦，到有意识地以花交友、借花献佛，再到对程式与规范的强化，如技法上的选择、重组、搭配、协调，理念上的情感和哲理的融合，插花之道，谓之花道，就逐步形成了。

1.1 体验花之绚烂

最简单的折花、插花，就是从享受与花儿为伴的过程开始的。喜爱植物是很多人的天性，但养花种花对年轻人来说，是漫长的过程。我也一样，年轻的时候很难把盆栽养活。

与盆栽互动

我在南方长大，很喜欢梅花。到北京后，有一年冬天搬回家一盆漂亮的梅花，可惜很快因养护不当，过完春节不久梅花就枯萎了。但是，遗留在土里的一粒草籽却在每

1. 三叶草
2. 柠檬花

日的浇水中不断繁殖。干枯的梅枝去掉以后，小草扩充到一整盆，绿茵茵的给北方的漫长冬日带来勃勃生机。这盆小草被移到书房窗台，最后居然开了花儿！真是给人以无限的惊喜。

这盆小草在我的窗台上生活了很多年，生生不息。后来我得知这叫三叶草，在南方它还是一种绿色植被。

又因喜欢柠檬的香气，2009年以前我在阳台上养了一盆柠檬，经常浇浇水，年年春天盼着柠檬花开几朵，享受夜深人静时，馨香宜人的片刻。2010年我出国访学，一年后回来，发现柠檬掉叶、生虫、奄奄一息，快要死了。入冬后，我用农药将这株柠檬浑身抹遍，想彻底杀虫，搞得最后一片叶子都不剩。本以为这次真的就死了，没想到第二年开春，柠檬发芽了！遂换了大盆，花开旺盛起来。2012年秋，花落后居然结了一粒果，让人大喜过望。果香四溢，熟透摘下后，在我的床头又摆放了好久。这是此生享受到的皮最薄、汁最鲜美的柠檬。

第二年，柠檬结了两粒果。第三年再换大盆，多施肥，结了三粒！累累果实压枝头，我在朋友圈中也收获了很多点赞，自信心爆棚，想继续精心护理，来年会结四粒！但很遗憾，来年一朵花也没开，丰收之后的"小年"吧，植物需要修生养息。再下一年开春，花蕾又挂满枝头，但结的小果，很快就掉光了。

从这两次养花经历，我收获了至少3点。

第一，生命靠阳光雨露滋养是大自然的馈赠。你关照植物，按时浇浇水，让它晒晒太阳，植物也会枝繁叶茂，回馈给你满心的喜悦。当然，如果阳台上的植物没人理会，一般情况下它很快就会死亡。我有个朋友的爸爸喜欢盆景，院子里养了不少好看的盆景，后来爸爸去世，盆景园很快也就凋零了。植物是有生命、有灵性的。这实际上就是道生阴阳的哲学思想，或者一阴一阳谓之道。

第二，道法自然。大自然有其自身运行的规律，柠檬盆栽在我精心护理下，开花结果，开始结一粒、第二年结两粒、第三年结了三粒。是否我继续努力养护，柠檬一定会结果越来越多呢？其实不然，第四年，却连花儿也没开。又过一年，虽然开花但也没结果，这株柠檬，它需要休息了。从另一个角度看，我们人为地努力，并不一定都能有预想的效果，成功往往是多种因素综合的结果，个人的努力只是其中之一而已。

第三，天人合一的概念。学会用"缘分"的观念来对待盆栽：虽然养不活名贵盆景——它与我无缘，但一株简单的野草，同样能带给我们喜悦和满足。如果我们能以这种平和的心态看问题，很多烦恼都能避免或减少。

道生阴阳、道法自然、天人合一，这三条实际上就是中国道家思想的核心。因此，与草木为伴，可以引导和提升我们的修养。但是养花毕竟是一个比较长时间才能看到效果的活动，想与草木为伴，更简单的方式是折花与插花。

与花儿为伴

雏菊原种是丛生的杂草，生命力很强。每年早春开花，细小玲珑，生气盎然，一派天真烂漫的风采。一次周末逛花店，相中雏

第1章 花之道

1. 雏菊与茶器的搭配
2. 午后栀子香
3. 百合花渲染的空间

捡起来：排草，是一种蕨类植物，存活期很长；情人草，也称为霞草，可以自然风干成为干花。回家路上正好遇到一个卖花小贩，于是买了一束栀子花，这是我特别喜欢的香气。回家后找一个与它相配的容器——一只浅紫色的大水杯，插花摆上餐桌（见图2）。

第二天周末，放点轻音乐，又是一个惬意的下午茶时间。隔天修理栀子花切口、换水，过了几天栀子花逐渐开放、枯萎，最后的两朵花、两片叶换个相配的小容器，移到书桌上，这束花香伴随我近一周时间。

朋友，或者自己给自己送一束花的日子，桌面就会刻意收拾干净整洁——有一个与鲜花相配的小环境。某日得一束百合，粉红色和白色两种，遂用一只渐变蓝色玻璃瓶将花插上，桌面配渐变暗红果盘，放几只红苹果，色彩很搭（见图3）。又一日，有一束金鱼草，浅紫红色和白色，这次就用透明玻璃花瓶了，整体显得明亮而轻盈。

还有一次，我插了一瓶郁金香，已开了好几天了。那天我正在电脑上工作，眼看着郁金香花瓣"啪嗒、啪嗒"一片片飘落下来，橘红色的花瓣落在白色的大理石桌面上，内心被瞬

菊，带回一白一紫两束，回家插瓶中，感觉不是原想的野生自然的样子。

不甘心，就搬出茶具银勺，配上1~2枝，果然，不是雏菊不漂亮，是没找与之相配的器具（见图1）。周末下午茶，因一束花而变得快乐和惬意起来，茶已不仅仅是茶。

又一次插花课后，我把学生丢弃的配材

现代生活美学：插花之道

花落的声音

间触动，想起红楼梦里"花谢花飞花满天"，赶紧起身拿相机把这个瞬间定格下来（见上图）。

红楼梦第23回写宝玉躲在花园里读禁书《西厢记》，正读到"落红成阵"，一阵风过，"花谢花飞飞满天"，树上的桃花落得他满身、满书、满地都是。宝玉用衣襟兜着花瓣，来至池边，把花瓣抖在水里，那些花瓣浮在水面，飘飘荡荡，随着溪水流走了。一会儿黛玉来了，她肩上扛着小花锄，锄上挂着花囊，手内拿着花帚，黛玉葬花，是红楼梦大观园极美的意向。

面对花开灿烂，落花凋零，不同的人不同的心境，便有不同的意味。花卉短暂而美丽的生命，总能让我们联想到自身，引起共鸣。

我家里两道门之间的一个小过道，一盏小射灯下挂一幅我自己的一张摄影，下面专门设计了一个圆弧形的玻璃支架，架子上总会有一小瓶插花，最简单的，就是水养的一根富贵竹。

不同的花，配不同的瓶子，这些瓶子多半是收集来的酒瓶，这个生命长青的花角落，因此也就总会有新意（见下页图）。与花为伴，总让人心静、心安、心悦。

水养富贵竹，有水就行，生长变化非常缓慢。蓝底白梅花的酒瓶插上一枝富贵竹，非常相配。

（1）某日一枝菊花，配春天修枝后剪下的柠檬枝。

（2）又一日，一朵橘红郁金香，配两枝白色蕾丝花，这次换浅青色的扁酒瓶。

（3）两朵红玫瑰，搭配白色的护肤瓶，点缀一个小咖啡磨。

（4）紫色和绿色的火鹤是比较稀罕的花材，用水仙盆凸显火鹤高挑的身姿。

（5）紫色的异形玻璃瓶，配白色蝴蝶兰、绿色火鹤，以及初春剪下的柠檬枝。

不同时节，偶遇不同的草木。没有鲜切花的时候，就是一两枝富贵竹，形态优雅，简单不用维护，是这个花角落的保留曲目。

与花卉草木的互动是日常生活中的瞬间，而紧张的日子却因一束花而变得有趣和生动起来，带来一种低成本的幸福感。近距离触摸花卉草木，其色泽、香韵、质感、形态，总有一点能打动我们内心，引发美的联

第1章 花之道

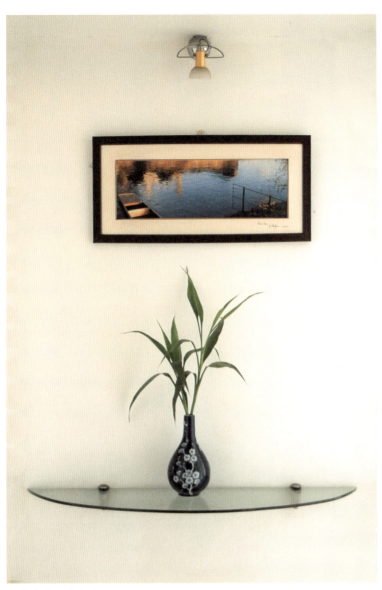

生命常青的花角落

想。而与盆栽相比，插花能快速地更新、满足我们喜新的本能。

从比较随意，到有程式的插花，需要把色彩和造型的美学原理融入进去。

有程式的插花

插花的程式，就是将草木建构的故事不断完善的过程。玉兰花开的时节，好友送我两枝，满心欢喜回到家，开始编故事：

005

现代生活美学：插花之道

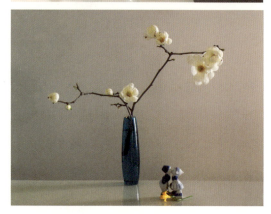

1	2
3	
4	

有程式的插花
1. 搭框架
2. 调造型
3. 比例与色彩
4. 故事的展开

（1）搭框架，配素材。先找相配的容器，蓝绿色的玻璃瓶，白色的玉兰，配点黄色的小仓兰，又名香雪兰，花下站一古典美女，当她是黛玉吧（见图1）。观摩一下，有什么问题呢？或者怎么会更美、更漂亮呢？嗯，黄色的香雪兰有点喧宾夺主，而且玉兰2枝左右开弓，太过平衡。

（2）调整造型，因而做减法。去掉黄色的香雪兰，把左边玉兰枝剪短，黛玉移到右边盛开的玉兰花下，脚边放一只装牙签的小花篮，篮子里留一朵香雪兰（见图2），构图依然平衡但更有趣，对吗？再观摩一下，还能更好吗？插着香雪兰的花篮太大，与黛玉不成比例。

（3）调比例和色彩。去掉黄色的香雪兰。再观摩，花篮还是太大，换成一朵香雪兰。最后，香雪兰完全舍去，留下干干净净的白玉兰和素雅的黛玉，"质本洁来还洁去"（见图3）。

（4）故事的展开。过了几天，玉兰花骨朵逐渐开了，黛玉在热闹的大朵玉兰下就显得拥挤了，于是另换一对卿卿我我的小朋友，另一种味道，比起素雅的黛玉赏花图，这组更活泼些。玉兰花相伴，心满意足的几天（见图4）。

从随意的折花到有程式的插花，我们首先需要容器提供水的滋养。其次从随意的插提升为有意味的花艺，就需要掌握美的构成原理了，如容器与花的协调、花枝的比例与造型，以及最终带给自己静美的体验与感受。

因此，插花的创作包含三个层次：首先是安静、干净的环境，清净的心，精神的愉悦；其次，学习美的构成与表达，包含形式的美、内心的美；最后，插花首先悦己，人在喜悦

第1章 花之道

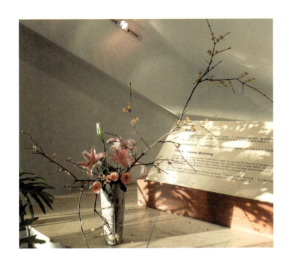

岁寒之蜡梅

的时候，总是自然散发着友善的气息，如果把插花的美丽传递出去，也就悦人、悦社会了。

1.2 感受四季清华

美的环境具有提升我们道德和精神的力量。校园环境无疑是构成大学教育的重要因素，而其中的建筑和园林，对生活于其中的人有潜移默化的美育效果。清华园有1000多种植物花卉，在校园林科的支持下，从2012年年底开始，我们开始尝试用校园植物和鲜切花来插花，并装饰公共空间。新闻与传播学院所在的宏盟楼是一座历史建筑，楼门厅设计有一个平台，二层楼梯口有一个院标窗台，我们用插花来装饰这两个空间，采用不同季节的校园时令植物花卉与鲜切花配合，逐步做到了每周一次，周周有新意，一年下来，植物花卉四季的变化就在建筑空间内优美地呈现出来。

岁寒之冬

冬，四季之终，又生机暗藏。如果我们注意观察冬季的落叶植物，枝条上的叶蕾和花蕾，具有孕育春天的力量，与鲜切花一起插花后更显出蓬勃的生命力。

北京的严冬户外绿植很少，常绿的松柏是严冬的代表，带着松果的松枝，修剪后的松针散发着特有的松香。松，与竹、梅并称"岁寒三友"，挺霜而立，经冬不凋，象征着长青不老。其遒劲的枝干透着坚硬的质感，与百合、扶兰、郁金香等娇柔绚丽的花卉搭配在一起，形成刚柔相济的画风。

作为绿篱的小叶黄杨，也是冬季插花造型的上选。往往小小一枝，就能表现出密林的丰满感。如果我们注意观察冬季的落叶乔木或灌木，枝条上的叶蕾和花蕾逐渐地冒出来，具有一股孕育春天的力量，这个时期用没有叶子的枝条与鲜切花搭配在一起，更显出蓬勃的生命力。

蜡梅在百花凋零的隆冬绽蕾，斗寒傲霜，被古代文人雅士奉为花中"四君子"之首，象征着高洁坚毅的品行。是中国特产的传统观赏花木，也是冬季最名贵的插花素材。蜡梅花金黄似蜡，迎霜傲雪，岁首冲寒而开，

现代生活美学：插花之道

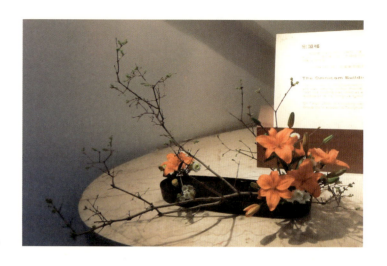

叶蕾也报春

久放不凋，比梅花开得还早，且香气浓而清，艳而不俗。蜡梅主要分素心蜡梅和磬口蜡梅。素心蜡梅，花被片纯黄，内轮接近纯色，花较大，香气浓。用红色的石榴陶瓶，一枝素心蜡梅配一朵花边郁金香，色彩靓丽，造型清雅，清香弥漫，使人感到幽香彻骨，心旷神怡。磬口蜡梅，外轮花被片淡黄，内轮花被有紫红色边缘和条纹，花朵大，香气清溢。蜡梅枝也可以与其他花材配合，缀满花蕾或绽放的蜡梅枝条造型优雅，与浓郁的百合花相得益彰（见上页图）。蜡梅与郁金香、蜡梅与松枝红果等搭配，都是绝好的组合效果。

嫣红之春

北京的春来得略晚，进入3月，叶蕾和花蕾才开始膨胀，这时候带着叶蕾的枝条，是插花造型的首选，插花一周后，有的枝条上能发出小叶子来。春风一到，很快各种时令花卉将争相开放（见上图）。

首先是杏花、桃花，然后，热情的迎春花、娇柔的红花麦李扑面而来，之后，垂枝海棠花、蔷薇等一波波袭来，满园春色，姹紫嫣红。校园刚刚挂果的毛桃，与素雅的蝴蝶兰、黄百合、康乃馨、勿忘我等，一起妆点出春天的丰富多彩，而野麦穗立于中央，使整个造型更为立体流畅。鸢尾翠绿的茎叶，衬托着翩跹起舞的紫色蝴蝶，一高一低、一左一右，婀娜多姿，无论是造型还是色彩都极富表现力。点缀其下小黄花是娇小的抱茎苦荬菜，4月底遍地的小野花，既丰富了整体的层次与色彩，又平添了野趣与生机。

珍珠梅本身具有丰富的表现形式：密集的花朵似一粒粒小珍珠，随意地洒落，而羽状的叶片相对而生，极为规则。花与叶随着柔软的枝条向上、下延伸，勾勒出俏丽雅致的身影，传达了安宁甜蜜的心情，而火红的花器提亮了作品整体的色彩。白色的暴马丁香花似珍珠梅，但香气浓郁，又是另一番意味。

阳光之夏

进入6月，正是竹子拔节的季节。椭圆的花器似一片黑土地，笔直的竹破土而出，向天空伸展，彰显出君子不屈不挠的气节。

百合扩张的色彩，吊兰柔和的曲线，与直线条的竹子形成鲜明的对比，不同的元素相互衬托，表达出"天、地、人"和谐统一的意味。

过了一段，鲜嫩的竹叶展开，则又是另外一种婆娑风情。竹叶顶部三片叶子都形成一个"个"字，两个"个"并列就是"竹"。扬州的"个园"以竹石闻名，"个园"的名字就源自于此，中国人喜欢竹子，情趣和心智都蕴含在里面了。

进入夏季，清华园的花儿更为蓬勃旺盛。菊芋开满了园子，热烈的色彩，披针形的花瓣，使其成为很好的装饰性花材。菊芋的搭配范围极广，康乃馨、白百合以及各种枝叶、花果都能搭配出很好的效果。

7月是毕业季。马蹄莲的茎光洁漂亮，用白色缎带结为一圈，立于圆盘之中，就形成了一个既清雅又稳定的立柱锥体，留下一个出口，高高低低鲜亮的菊芋，穿插在椎体其间，就形成"毕业之门"的主题，象征青春靓丽的学子们将走出校园象牙塔。黄色的菊芋与剑兰、百合搭配，则是毕业季热闹的气氛了。

夏末，青涩的桃子挂上了枝头，微微晒红的石榴也变得沉甸甸的，观果的枝条从花瓶中斜伸出去，向外扩张，甚至探身向下，这也正是桃李天下的意象。

硕果之秋

春华秋实，转眼已是9月入秋，海棠果泛红，柿子树上也挤满了青涩的小果。西府海棠是海棠中的上品，它树姿优美，花开似锦，素有"花中神仙"之雅称。入秋后，果实累累，颜色如胭脂般惹人怜爱。海棠花与果皆是插花佳品，春天观花，秋天观枝观果，可瓶插，也可用水盘造型。与百合、黄菊芋、非洲菊等搭配，烘托出秋季繁盛的景象。

柿子树是北方常见的绿化造景植物。初秋，青涩的果实尚未成熟，姿态小巧可爱，取二三枝，修剪成疏密相间状，斜插，展现出果实的青涩感，自有一番成长中的意味。

向日葵比菊芋更加大方热烈，质地也更为坚实。由于色彩鲜明，花盘较大，在插花时往往一两朵即可，也常常与小型花卉搭配使用，这里无论是海棠果还是小菊花，都已成为向日葵的点缀并呈现出最佳效果。

菊花的品种极多，色彩丰富，是秋季代表性花卉。因其清寒傲霜，孤标傲世，与梅兰竹并称花中"四君子"，又被誉为"花中隐士"。中国自古有赏菊、供菊的习俗，陶渊明的"采菊东篱下，悠然见南山"，孟浩然的"待到重阳日，还来就菊花"，描述了对菊的喜爱情怀。采一丛粉白雏菊，与泛红的七叶树枝搭配，秋意渐浓。

金银忍冬，只有到了秋天才会落入我们的视线。秋后，红果缀于枝干，小巧可爱，在绿叶的衬托下，玛瑙似的晶莹剔透，鲜艳夺目，且经冬不凋。选一组V型花器，一深一浅，将艳黄的菊花与忍冬搭配，待忍冬的叶子落光，红果依旧，再配上百合玫瑰等鲜切花，对比之下更烘托出秋意更浓。

清华园的秋天，总是以满地的银杏作为华丽的收场。银杏，被称为植物界的"活化石"。银杏秋黄，好似旭日熔金。选长枝银杏树枝，与浅色雏菊插在柱形的花器中，长长的枝条向远处伸展，台面撒几片落叶，是秋风吹落银杏的校园实景。在洒满黄叶的路上漫步，是多美妙的体验呀！但是很遗憾，第

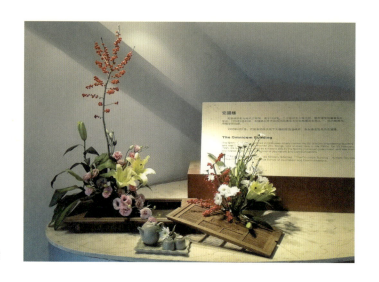

冬青红果配茶席

二天，插花台面上的叶子就被保洁阿姨扫干净了，凑巧的是，这也是校园路面的实景，我们一般是没有机会走在落叶的路面上的，我总是觉得很遗憾。我们是选择开车堵在宽阔的柏油路上呢，还是漫步在铺满落叶的小径上？其实二者并不是完全对立的，要看每个人怎样在其中找到平衡点。

回到插花，转眼冬天又至，秋收冬藏，万花凋零，成熟的冬青果一枝独挑，为枯冬增了几多亮色。一壶茶，几只杯，邀好友，品茗论道，坐等新的一年到来（见上图）。

就这样一年四季，每当进入院馆，一品插花让人眼前一亮，就如有人在问候："老师好！""同学好！"

这个公共空间的插花已成为新闻学院的一个标志，受到老师和同学们的普遍欢迎。以清华园的四季植物为主，完成"草木清花"的系列插花，是我们目前正在实施的一项计划，有关作品，通过"清花"微信公众号推送，同时也普及插花与花卉知识。

这种公共空间的插花装饰，就不仅仅是自悦了，更要考虑公共空间的环境要求，比如空间的大小、公众的需求等，因此，就有了花艺设计的概念引入。

1.3 创造静美生活

清华大学插花展览，是花友们相互交流，并向社会传递生活美的活动。这里有更多的创造和表达空间，插花是作者与花卉、观众与花卉、作者与观众的交流过程。不同的花卉有不同的性格和特点，有的舒展，有的热情，有的草木花卉则展现浪漫风韵。插花人就是要通过自己的作品，把花的性格展现给大家。

每一品插花都是一个故事的诞生。或许有一种情绪，通过插花的过程慢慢地释放；或许是看到了某几种花卉，把它们恰到好处地组合在一起，寄托一个梦想；又或许手边有一个容器，容你在草木花卉中寻寻觅觅，使容器与花卉相得益彰。我们看一组历届清华大学插花展览上的作品，看作者们是如何借草木表达的。

第 1 章　花之道

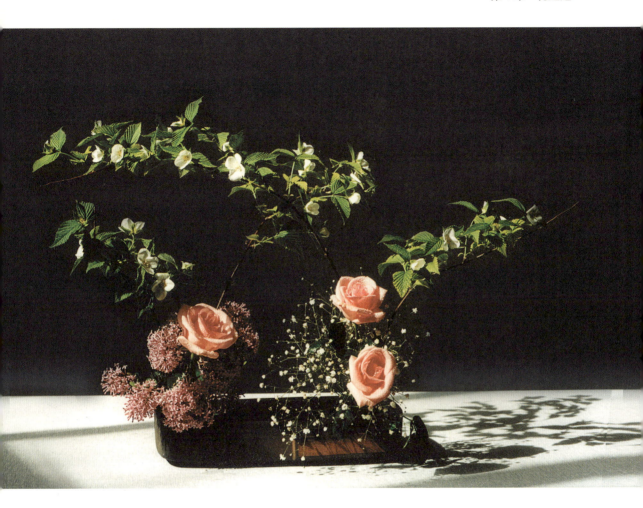

《遥想当年》

　　校庆日，久未谋面的老同学相聚在校园，满头银发飘逸，满脸的笑纹，相拥在一起，流连在曾经的教室、宿舍、运动场和花园里。作品中摇曳的白色花枝交错在一起，粉红的玫瑰相拥在白色的满天星和红紫色的丁香花中，遥想当年的青春和美丽，时光流逝，校园里一代代学子风华正茂，一切都在不言中。

花材：玫瑰、丁香、满天星、鸡麻
花器：粗陶水盘
插花：刘惠芬

现代生活美学：插花之道

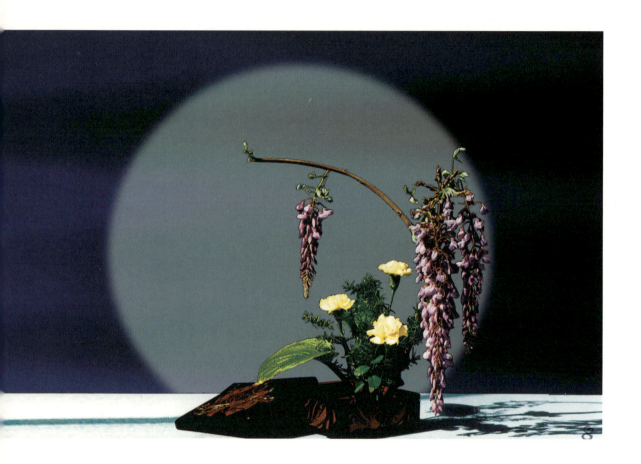

《荷塘新月》

　　这是校园场景的再现。朱自清先生描写的月色荷塘边，紫藤花年年绽放，芳香宜人。摘一枝紫藤花，以中秋月饼盒为花器，盒盖上是嫦娥奔月图，紫藤花下，黄色的康乃馨安静地绽放，谓之荷塘新月。

花材：紫藤、康乃馨、天冬、玉簪
花器：月饼盒
插花：刘慧霞

第1章 花之道

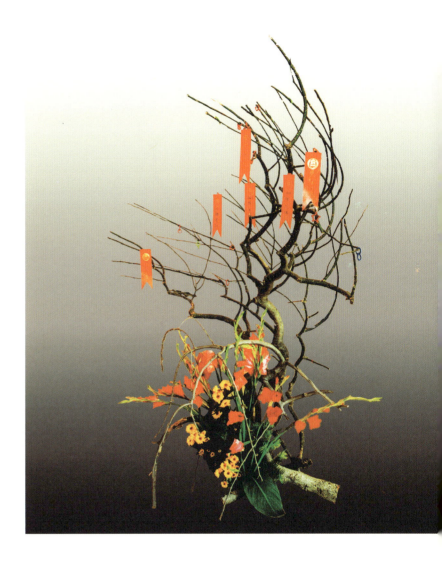

《腾飞》

开春后，花木整型修剪下来的龙爪槐，立在地面上有一人多高，动感十足，"腾飞"的主题自然就冒出来了。基座插一大束舒展的剑兰和怒放的菊花，增加了色彩感和喜庆气氛。上半部分怎么处理呢？一个花友是幼儿教师，她把彩色橡皮泥捏成小环，粘在各处的枝条上，然后把几个红色的校庆飘带随意地插在橡皮泥上，每个飘带上都有一个校章和校友的名字，颜色与下面的红色剑兰相呼应。

插花展览来了不少校友。不一会，龙爪槐上增加了许多新、老校友插上的飘带，他们可能属于不同的年级，来自四面八方。这种互动，正意味着"腾飞"是大家共同努力的结果。

花材：黄菊、剑兰、美人蕉、松、龙爪槐
插花：周燕珉、刘惠芬等

现代生活美学：插花之道

《繁星》

冰心老人的诗集《繁星》，其中一首说："小小的花，也想抬起头来，感谢春光的爱——然而深厚的恩慈，反使他终于沉默。母亲啊！你是那春光吗？"

挺拔的一品红象征妈妈是家庭的主导，同时也含有祝福之意。康乃馨和玫瑰花色柔和、温馨，象征着母亲的爱。用草筐、草垫做花器增加了亲切和朴实感，化妆品小盒寓意给妈妈的礼物，同时也使作品的构图更平稳。作品造型紧凑丰满，也端庄秀丽。

花材：一品红、康乃馨、玫瑰、马蹄莲、勿忘我、吊兰、合果芋
花器：草筐、草垫
配件：化妆品盒
插花：刘惠芬

第1章 花之道

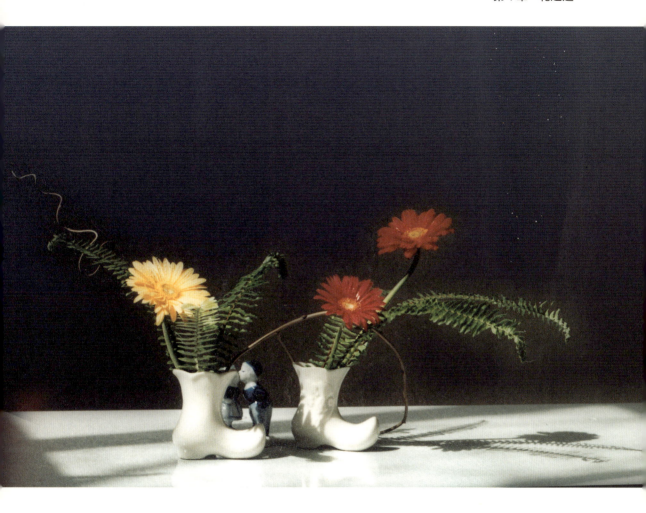

《校园一角》

藤枝缠绕其间,红色和黄色非洲菊在对话,后面半藏着一对亲昵的小人儿,因此题为"校园一角"。互相吸引的情侣总有很多共性:绿色的蜈蚣草、白色的小鞋、同种非洲菊;美眉与帅哥不同,表现在2枝红色的非洲菊对比1枝黄色的非洲菊。在这个作品中,花器是一对白色的陶瓷小鞋,起了非常重要的点题、造型和配色作用。

花材:非洲菊、蜈蚣草、紫藤枝
花器:一双瓷鞋
配件:瓷娃
插花:刘惠芬

现代生活美学：插花之道

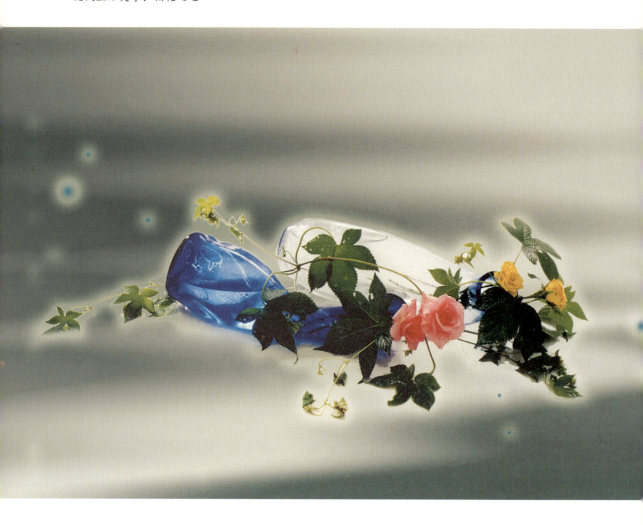

《我们俩》

一对异形的玻璃瓶，蓝色和透明色交替，情侣衫的感觉就有了；这对瓶子又是卧式的，联想到惠特曼的诗《我们俩》："我们是两条鱼，在碧波中游弋"；"我们是相互混合的海洋"；"我们是那些快活的波浪，在彼此的身上，追逐辗转……"

还是恋爱的主题，花器本身非常漂亮，简单的两朵黄玫瑰、两朵红玫瑰，柔和的爬山虎缠绕其间，意境就出来了。

花材：玫瑰、爬山虎
花器：异形玻璃瓶
插花：刘惠芬

第1章 花之道

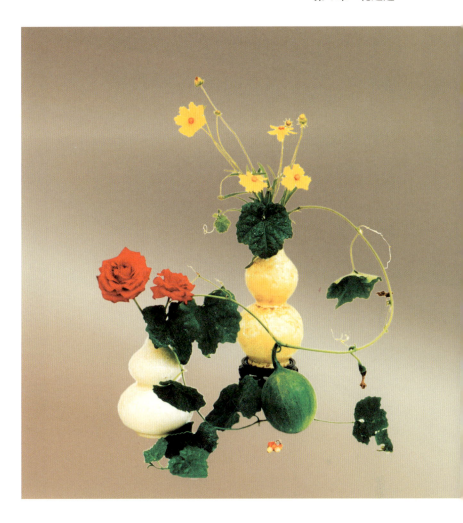

《三口之家》

　　幸福往往存在于点滴的生活体验中。一个圆头圆脑的小嫩瓜，巧妙地牵起一高一低两个葫芦，象征着爸爸、妈妈和宝贝，一个幸福的三口之家。两个葫芦和一个未成型的葫芦，这是统一；葫芦的形状、大小和高低不同，则是变化。红、黄两色花也体现了变化和协调。

花材：玫瑰、爬山虎
花器：葫芦型玻璃瓶
插花：刘惠芬

《踏青》
　　一套别致的小木篮调味瓶，用篮子的提手支撑，紫薇线条舒展。两个小瓶子和三个瓶盖的组合，不仅使左右构图平衡，而且活泼俏皮。两组插花一左一右，相互伸展又相互呼应，造型别致巧妙，表现踏青野炊的悠然。作品美中不足的是黄玫瑰的花朵太大，如果选用小一些的野外小花会更协调。

花材：紫薇、玫瑰、小野菊、绿萝
花器：调料小篮
插花：刘惠芬

第 1 章　花之道

《山林人家》

"采菊东篱下，悠然见南山"，用插花呈现是中国文人的居住理想。作品采用大写意的手法，几支红色的剑兰挑高了空间，在有力度的枯枝架构下，柔软的藤蔓下垂，一直延伸到山脚下一栋小屋后面，前景是树根小草，一派山林的意象。作品构图高低错落，色彩、空间、层次和质感对比都非常丰富，在小小的插花中表现出山林人家的风貌。

花材：剑兰、马兰、爬山虎、紫藤枝、树根
花器：白瓷瓶
配件：小陶屋
插花：刘惠芬

现代生活美学：插花之道

《夏夜》

儿子童年时代，大人爱玩保龄球，小朋友们都喝"娃哈哈"，因此家里积攒很多小"保龄球"瓶。八岁小儿已拒绝穿新买的红皮鞋，一只可折叠的小凳，也被他淘汰。以孩子淘汰的物品为花器，几片绿叶，一枝细长的雏菊伸向空中，表现一个正在蹲个子的小男孩。这是儿子童年的记录，同时也融入了妈妈的童年记忆：夏天的夜晚，围坐在户外，一边数星星，一边"听妈妈讲那过去的故事"。

花材：雏菊、一叶兰、鹅掌藤、天竺葵
花器：童鞋、小凳、饮料瓶
插花：刘惠芬

第1章 花之道

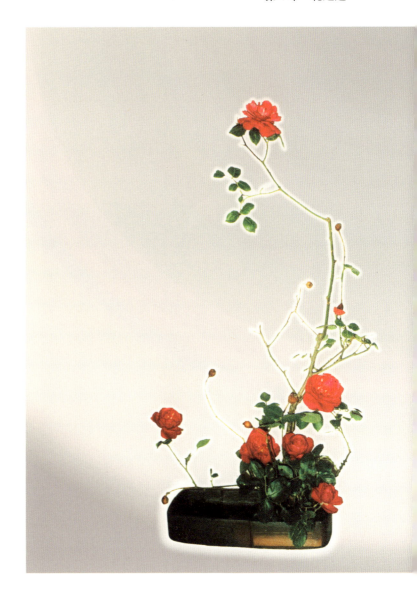

《玫瑰》

玫瑰被誉为"花中女王",从古至今流传着无数与其有关的美丽传说。这个作品表现的是"带刺儿"的玫瑰气质。只用一种花材,大量地栽剪,露出挺拔曲折向上的枝条,顶端留下风姿正旺的一朵,但又有底下若干朵玫瑰的呼应,中间留白的作用,凸显了顶端"玫瑰女神"的寓意。

花材:玫瑰
花器:粗陶水盘
插花:刘惠芬

现代生活美学：插花之道

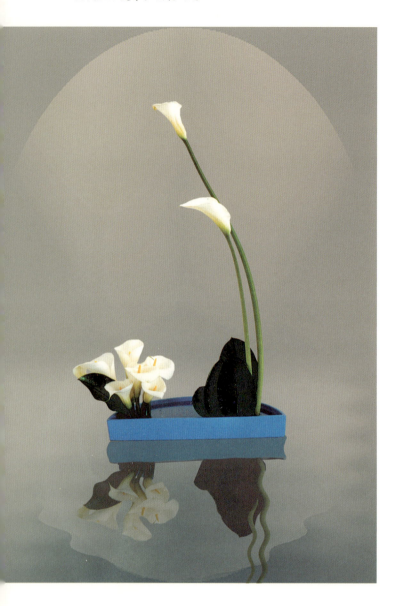

《梦之帆》
　　利用马蹄莲的花型及花茎的曲线，充分表现了东方插花线条美的特质。造型简洁，色彩干净，意味无穷。两枝高挑的白色马蹄莲在蓝色水盘对比下，像远航的风帆一样，引人遐想，半圆形的水盘像一条船，而船尾的马蹄莲平衡了整体构图。

　　花材：马蹄莲、橡皮树
　　花器：园弧形瓷水盘
　　插花：周燕珉

第 1 章　花之道

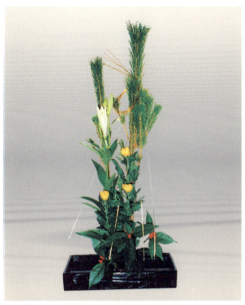

1
2
3

《贺新春》
1. 花材：百合、黄菊、草珊瑚、马尾松
 花器：黑色陶盆
 配件：金银线
 插花：柴芳子
2. 花材：百合、黄菊、草珊瑚、银柳、大王松
 花器：彩绘陶罐
 配件：金银线、手编仙鹤
 插花：刘惠芬
3. 花材：宫灯百合、万年青、一品红、南洋杉
 花器：面包
 配件：圣诞装饰品
 插花：朱丽红

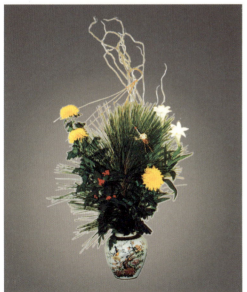

在日本学花道，赶上新年，所有的老师可能都教授"新年的花"，花材也基本类似，主要象征新年的吉祥如意。如松柏表示常青，百合表示纯洁，菊花表示明朗、友情，红果表示丰年和长寿，金银线、银柳枝及仙鹤表示吉祥如意，等等（见图 1）。

日本花道老师柴芳子的作品文静雅致，特色鲜明；我则准备了一个中国特色陶罐，上面绘有喜庆报春图，这样，中国新年的热闹感就出来了（见图 2）；留学生朱丽红正在忙于博士论文，她用面包做花器，点缀圣诞装饰，可谓世界融合的自由创意（见图 3）。

从这些作品可以感知，折花、插花、花道，原本都是按照自己的心意，重新安排植物花卉的组合。插花是一种表达，插花者所见所思都能通过作品表现出来：熟悉的环境、亲情、友情、爱情，以及对美的遐想，等等。

现代生活美学：插花之道

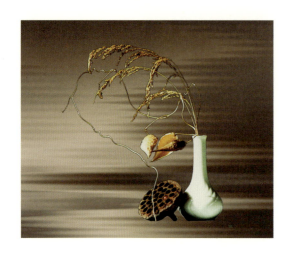

《秋雨》
花材：莲蓬、野麦穗、萝藦
花器：白瓷瓶
插花：刘惠芬

插花的过程也是一个叙事的过程，同样的主题，不同的人会有不同的故事，不同的表达。在这种亲近自然的过程中，我们会关照和引导自己的内心，体会美的生活方式，进而向外界传播美。

1.4 插花与花道

插花包含两方面的内容：插花作品的形式美的构成，以及插花人内心修养的提高。狭义的插花重点在形式美的构成；而花道，则是将作品的形式美与插花人内心，以及人格的提升融合起来。

插花作品形式美

从作品的形式看，插花是一种造型艺术。它以鲜切植物的部分，如枝、叶、花、果等为主要素材，配置合适的器皿，根据一定的审美意识，将素材重新组合搭配，构成自然美与生活美于一体的艺术品。

不同时节的植物花卉体现出不同的意境和情趣。如萌动的新芽、含苞的花朵、枯萎的残荷以及累累的红果，在展现四季自然景象的同时表现出生命过程的美，给人情思和遐想。传统花道中以一束花来表现过去、现在和未来：

（1）以叶残花落表示过去。如《秋雨》，干枯的野麦穗和萝藦藤随风而倒，连萝藦果壳也几乎吹落，秋后的干莲蓬直接置于瓶旁，呈现一场秋雨之后的萧瑟之美（见上图）。这种美感一方面来源于花材的季节感，另一方面就是造型。

（2）以繁花盛开表示现在。如《遥想当年》，通过摇曳的花枝和盛开的玫瑰，传递老友相会的场景。

（3）小荷初露、含苞欲放则表示未来。如《二月》，花蕾从遒劲的枯枝中挺拔而出，是未来希望的象征（见下页图）。

因此在插花中使用自然的、生命短暂的花卉和枝叶，时间纬度成为其不可分割的组成部分。虽然现代插花中也采用非植物性材料来体现造型美，但是否包含鲜切的草木花卉，是本书所界定的插花的主要标准。

第1章 花之道

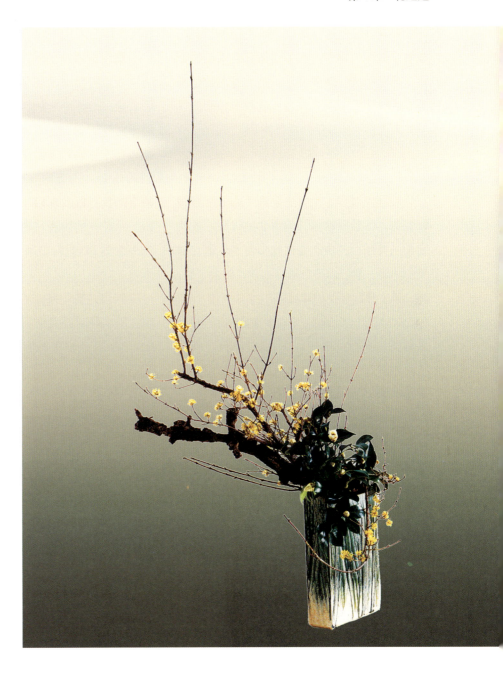

《二月》
　　粗陶彩花器，用粗壮的枯枝衬托山茶花含苞欲放，鲜嫩的山茱萸向斜上方优美地舒展，形成一股张力，是春的意象。

花材：山茱萸，山茶花，枯枝
花器：方形彩陶瓶
插花：小川白贵

插花作品的形式美，主要属于操作层面，或者"器"的层面。有关的知识包括植物花卉、色彩构成、造型设计、鲜切花养护，等等。后续我们将展开介绍，通过有步骤的学习，人人都能完成美的插花作品。

插花人内心的关照

在插花过程中，首先要静下心来观察植物花卉，体会和珍惜它们生命的过程，欣赏它们的美丽，并由此关照我们自身。通过静美的体验，学习人与自然的和谐，体会"静、雅、美、真、和"的意境。

（1）静，能生慧。《大学》里说："静而后能安，安而后能虑，虑而后能得。"安静下来才能安宁，安宁的状态才能有效地思考，有效地思考之后才能正确地判断。

我开始学插花是20世纪90年代初在日本留学期间。我国处于改革开放的初期，物质生活尚不丰富，30出头的年轻人，生活、工作都非常忙乱。当时我住在一个小城的郊区，在一家公司做兼职。周五下班铃一响，我马上骑车冲回家，草草吃晚饭，然后再骑车冲到老师家，时间非常紧张。两个小时的插花后，我捧着一大把练习修剪后的花材，慢悠悠地骑车回家，抬眼望满天的星星，或者看月光下或灯光下自己拖得老长的影子，四周一片寂静，感觉特别安宁。

记得一次周末的傍晚，我车筐里载着花儿，正慢悠悠往回骑，猛然看到田野地平线的尽头，一轮大大的圆月升起，四周一片寂静。我停下车发半天呆："难道外国的月亮真的比中国圆？"不，其实是心境的改变。后来我慢慢体会到：摆弄花草，能让人很快放松和安静下来。

很多选修过生活美学课的同学，在期末总结中也有类似的体会：周五的傍晚，插花课后捧一把花走在安静的校园里，春风拂面，时不时还有路人行侧目礼，那种宁静和喜悦挡也挡不住地散发出来，是大学生活中很特别的体会。还有同学课后总结说："原来，静下来就可以发现每一朵花舒展的美，听到每一朵花开的声音。现在总算明白了川端康成先生的那句诗：'凌晨四点，看到海棠花未眠。'"

所以，静下来以后，花儿已不再仅仅是花。我们学习插花时，在意念上就要先"放松""放下"，放下其他的功利、烦恼、杂念，静下心来，一心关注草木花卉，就能抵达"静"的状态。

（2）雅，可正心。植物花卉有生命，因此，在花神面前收束心神、正心诚意，是对大自然怀有敬畏之心的表现。传统上，有些宗教要求饭前祈祷："感谢上帝赐予我食物"，这是提醒自己要怀有敬畏之心，不可浪费，更不可暴殄天物。传统上，插花之前也要祈祷："感谢花神赐予我美丽的花材"，这样提醒自己爱惜花材，约束自己的行为。

比如说，在市场上或者插花教室里，也许会有很多花材供大家挑选。这时候，你若急慌慌地扑过去，把那些花儿扒拉来扒拉去，显然很不雅。这种情况下，用花儿遭"蹂躏"来形容更确切。

又比如说，在插花过程中，修剪掉的花枝花叶，是随手乱扔呢，还是剪成小段装入垃圾袋？显然后者更雅，也便于环卫工人处理。

再如，插花作品完成后的拍照，花品是随意置于一个凌乱的环境中呢，还是刻意把花品的展示空间收拾好？显然两者的拍照效果完全不同。

总之，在娇贵、干净的植物花卉面前，任何粗暴、喧闹、急促、好胜之心都要放下，通过适当的仪式和礼仪，强化我们静修的意念，是为雅。

（3）美，以致善。"天地有大美而不言"，自然的就是美的。含苞的叶蕾、盛开的花朵、被霜打、甚至被虫咬的落叶、饱满的果实和干枯的野草、苍劲的枝干及树根等，各有其不同的美丽。通过插花近距离地触摸、体验和感受这种美丽，内心都会变得柔软起来，因满足而感恩，因感恩而慈悲。

曾经有一位同学的课程感想题目是"美，让我们学着慈悲"，她原本有不少纠结的事儿，因求而不得。后来通过插花课她想通了，也就"把自己从泥潭里解救出来"，善待自己。同时，每次插花课后，她的花品不是留给自己，而是送给朋友们，体会到"赠人玫瑰，手留余香"的美好。人在满足与幸福的时候，自然会乐意分享，因此美善同源。

（4）真，以返璞。返璞归真，顺应自然。植物花卉离不开阳光雨露的滋养，同时又随着季节而生死循环。插花过程尤其能反映道法自然的规律：精心创作，插好一品漂亮的花，如果没有干净的水的滋养，很快花枝就衰败；但无论怎么精心维护，鲜切花的生命周期最多也就1~2周时间。

自然状态的人本真也是淳朴的，但是由于外界和社会的诱惑，欲望容易无限膨胀，也容易违背道法自然的规律。因此，"一花一世界"，也帮助我们学习返璞归真。

（5）和，生活之美。"生如夏花之绚烂，死如秋叶之静美"，生命都是相通的，在大自然的循环中，和谐是更高的智慧。生活美学并非要我们逃避社会，而是要在快节奏、高强度竞争的社会中找到自己生活的平衡点。美，是一种生活态度。

因此，所谓花道，并非仅仅是插花作品的完成，而是一种情感表达的创造。首先，认识和亲近植物花卉，了解植物的自然属性，并掌握插花方法，使花品的造型、色彩、花与器质感和谐统一。其次，在插花的过程中，将插花技巧、过程仪式与心境协调起来，由体验、感受和创造的不断升华，以求达到"静、雅、美、真、和"的意境，培养优雅的生活方式和社交礼仪，与社会、与自然和谐相处，使精神得到升华。

技术层面的内容可以通过有步骤的学习来提高，而道的升华，则需我们自己通过有意识的体验、感受和创造，培养审美能力，是美的生活态度的养成。

本书不会深入去论道，而是让大家在行动中体会。下面，我们主要介绍狭义的插花，也就是技术层面的插花分类和特点。

1.5 插花的特点与分类

从技术层面说，插花是以鲜切的植物为主要材料来造型。建筑、雕塑、园林、盆景等都属于造型艺术，其中，园林和盆景都与植物有关，与之相比，插花具有不同的特征。

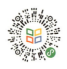

插花的特点

1. 时间性

在插花中使用自然的、生命短暂的花卉和枝叶，时间纬度成为其不可分割的组成部分，因此具有保鲜性、时令性和速成性。

从技术层面说，首先，插花以鲜切植物花卉为主来造型，因此作品的保鲜期较短，是一种喜新的艺术。其次，插花又是时令的艺术，不同的季节有不同的植物材料，插花可以反映季节的变化。最后，好的园林和盆景都需要多年的培育，而插花因采用鲜切花，因此可以立竿见影，是一种可以速成的艺术。正是因为能快速完成，又能变化多样，而且保持时间短暂，插花才更显清新、活力。

2. 自由性

盆景对时间的投入要求很高，而园林造景则对时间和空间的要求都很高。相比之下，插花作品可大可小，造型可繁可简。比如，小到一枝花插入一个小瓶，置于电脑旁；大到婚礼花艺设计，是一个团队的项目。小巧、简单的插花，同样能呈现插花之精妙，需要的器皿也多样，因此适合普通大众作为修养来学习。

此外，花材和花器的选择也比较自由，可以随创作和表现的意图而定。名贵如兰花，不起眼如野草，都可进入作品，而且还可以相互搭配。

3. 丰富性

自然界植物种类繁多，随着季节的变化呈现不同的姿容，且植物的品性、气质各异，这天然造化使插花作品不会有简单的重复。尤其现代鲜切花工业的发展，使每个插花爱好者都有着广阔的素材来源。

插花的分类

如下页表所示，插花的范畴很广，凡是利用鲜切的花材进行造型，达到装饰效果的都可以称为"插花"。按照使用场合的不同，可分为摆设花、服饰花和手捧花，其中摆设花的造型最为丰富，也是我们讨论的重点。

按照设计目的，插花可分为花艺设计和艺术插花。花艺设计以理性投入为主，是按一定的用途和要求进行策划创作，是带有商品性的一种产品设计。如节庆花篮、宴会插花、婚礼花饰、甚至葬礼花饰等，花艺师首先要满足客户的需求。艺术插花属于纯欣赏性的创作，基本没有商品属性，是插花人根据自己的主观意念、情感和兴趣进行的一次性创作，是以自我感性投入为主，将插花作为表意的手段。

按照风格的不同，插花还可以分为东方式、西方式和现代自由式。"东方式"插花以艺术表现见长，起源于中国古代文人插花，后在日本发展成花道；"西方式"插花以花艺设计见长，起源于欧洲；"现代自由式"插花则是东西方融合的产物。

我们通过体验、感受和创造三层级的各种案例，介绍了插花与我们日常生活的关系。插花包含两方面的内容：插花作品的形式美的构成，以及插花人内心修养的提高。前者属于"器"的层面；后者属于"道"的层面；前者是过程，后者是目的。从操作层面看，插花具有时间性、自由性和丰富性，适合普通大众作为雅生活修养来学习和提高。广义的插花范围很广，可以根据使用环境、设计目的和艺术风格分成不同的类别，本书将重点介绍东方式的摆设插花。下一章，我们将通过对插花历史的简单梳理，进一步了解插花与人和社会的关系，以及不同文化背景下，插花的不同特点。

插花的分类

分类方式	类别	特点
使用场合	摆设花	建筑室内装饰，如大堂、橱窗、会议室、居室等。通常不移动，可供水，保鲜期长
	服饰花	仪容装饰，如头饰花、胸花等。随佩戴人移动，供水不便，保鲜期短
	手捧花	便于手持，局部保湿，保鲜期较短
设计目的	花艺设计	满足一定用途和要求的产品设计，如节庆、宴会、婚礼等
	艺术插花	纯欣赏性的艺术创作，以感性投入为主，更能体现插花人的文化和情感
艺术风格	东方式	以艺术表现见长，以日本花道和中国传统文人插花为代表
	西方式	以花艺设计见长，起源于欧洲
	现代自由式	融合东西方花艺的特点，更具现代气息，是现代发达国家普遍采用的风格

中国传统插花史

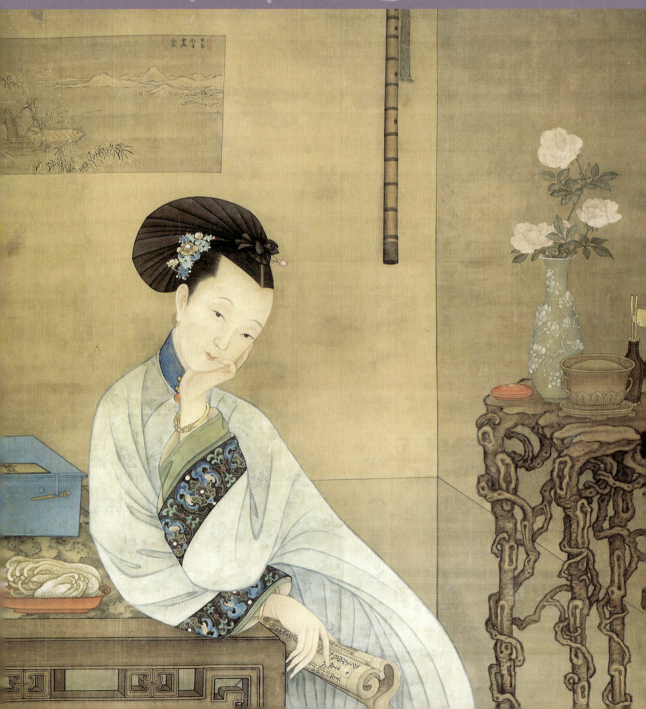

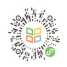

第 2 章　中国传统插花史

无论是在东方还是西方，插花都是一种文化。一个民族或国家与插花发展史，一方面，反映了这个民族或国家的文化特点与传承；另一方面，也折射了这个民族或国家文化、历史的变迁。在中国古代的绘画作品中，有意无意间保存了同时代的插花形态，准确记录了中国传统插花的发展进程，我们借此梳理中国插花的发展脉络。

2.1　先秦的花与华

了解中国传统插花文化，可以先从了解"花"字开始。汉字具有音、形、义统一的特点。根据《说文解字》和《象形字典》，先秦的甲骨文、金文和篆文，"花"是"華"的异体字，或者说"花"就等于"華"。

甲骨文的"華"像一棵树，树上满是花枝的样子。金文的"華"将甲骨文的"木"抽出来，下面加"于"（芋），表示古人用花枝装饰欢庆的乐器。大篆的"華"像枝叶茂盛的植物，上面有许多灿烂的亮点闪烁其间，是树上开的小花的意思。篆文的"華"将金文的"木"写成草字头，由此奠定了"華"的草本属性，于是"華"的含义发生了由"木"变"草"的大转变。

古籍中"華"多表达木本植物的花朵，因此后人另造形声兼会意的"花"表达草本植物的繁殖器官："花"由上"草"下"化"而成，这里"化"既是声旁也是形旁，表示演变，强调"花"的艳丽来自于草本绿色的藤和茎的神奇之"变"。

隶书起源于秦朝，流行于汉代，从此"花"与"華"才分开使用。

"清花"的 Logo 设计以篆体的"華"字为核心，"清""花"和一枚印章，又构成一朵花两片叶的美丽形态（见下图）。如果了解了"華"字的演变过程，就很容易理解我们立足现代、传承历史的寓意。

"清花"Logo

人类对花草的特别眷顾可以追溯到远古，当时人类还只能依赖大自然的恩赐。获取植物为食，也是羊大为美的时代，"美"也是由上"羊"下"大"转化而来。

先秦时代，中国民间就有男女互赠花束以表达思念的风尚。《诗经》是中国第一部民歌总集，它收集了西周到春秋五百多年间流传的民歌。《诗经》里采之赠之的植物，无论花果叶草，它们的共同特点是其貌不扬，皆非以色相示人，而是具有实用价值，才被人们歌之咏之。今天我们常见的花草，除了桃、木槿、荷、兰草等少数几种，几乎都没有进入《诗经》的视野；梅、桑、李、木瓜等，被歌咏的则是果实，大量的诗经花草都具有食用、药用或居家使用的功能。

典型的例子是，《诗经》中曾有"维士与女，伊其相谑，赠之以芍药"的名句。有考证说，这里的"芍药"，不是与牡丹媲美的木芍药（因为开花时节不对），而是一种名为"江蓠"或者另一种名为"辛夷"的香木，也称为"草芍药"。这两种都是药用植物。"江蓠"取谐音"将要离开"，因此也作为互赠的信物；辛夷指辛夷树（即玉兰树）的干燥花蕾，也可药用。如仅看外观的话，无论"江蓠"还是"辛夷"干花蕾，都与浪漫无缘。

因此，先秦时期基本上是"羊大为美"的时代。到了汉代，国势强盛，社会经济繁荣，物质丰富，人们开始在头上、身上佩花，头上配簪花。东晋顾恺之的《列女图卷》是根据汉代刘向的《列女图》的内容绘制的，图上可见汉女头上簪花的情景。

从此，人与花的关系由实用性转向观赏性。这是一个重要的转变，也契合了汉字"华"与"花"开始分离的历史事实。公元6世纪，南北朝时期就有庾信的杏花诗：

春色方盈野，枝枝绽翠英。
依稀映村坞，烂漫开山城。
好折待宾客，金盘衬红琼。

这里的杏花已脱离了实用性，花卉已开始作为审美对象。

2.2 佛前供花

佩花簪花的遗憾是鲜花很容易枯萎，因此，用其他材料制成的花钗开始流行。同时，为解决鲜花容易枯萎的问题，以器皿为承载的插花活动也初见端倪。

六朝（222—589）时期，受佛教东传和本土传统的影响，已出现插花的表现形态，虽然更接近于把花放在或养在器皿中，但盘花和瓶花已相当普遍。公元5世纪，《南史·晋安王子懋传》中记载了最早的插花供佛情景："有献莲花供佛者，众僧以铜罂盛水，渍其茎，欲华不萎。"

白莲花在佛教中称为芬陀利华，也称为"心花"，象征佛陀清净无染之心。佛教认为，花也是祥瑞的征兆，古画中佛前供花、天女散花，甚至禅僧日常起居处陈设插花等是常见的形式。

在敦煌莫高窟的窟顶藻井装饰中，飞天及其花卉的形象可谓栩栩如生。如莫高窟257窟，北魏（386—534）时期绘制的藻井，中心方格画一天池，折枝花卉蔓生，4

1 | 2

莫高窟藻井壁画上的飞天及花卉
1. 北魏（386—534）
2. 隋（581—618）

位天仙在池中嬉戏。407窟的隋代（581—618）藻井，中心一朵倒悬的复瓣大莲花映在碧空，四周飞天翱翔，手持花朵或叶片，天花与彩云一起飘荡，甚是祥瑞（见上图）。

公元8世纪，唐代卢楞伽绘制的《六尊者像册页》，可见尊者身旁的竹花几上，一个半透明的琉璃花钵里插两枝鲜亮的牡丹，自有一番禅意（见下页图1）。另一幅公元9世纪的《罗汉》图，一个黑漆的碗里低低地插着两朵盛开的百合花，显得平和安详（见下页图2）。

在中国佛教的流传过程中，佛教与插花的不解之缘孕育出了许多美丽的故事。佛陀"拈花微笑"，佛经借花说法，以花来比喻众生得度的6种方法：

布施：花开有香有色，给人以愉悦。

持戒：花开按时节，不分高低，不以美而凌人。

忍耐：花籽深埋土中，需忍受黑暗、潮湿和寂寞，出土后需忍受风霜雨雪，开花后任蜂蝶采蜜。

精进：无论花期长短，总是努力展现最美丽的一面，花落后结果以生生不息。

禅定：宁静、祥和的气质。

智慧：形、色、香千变万化，与四季自然融为一体。

"一花一世界，一叶一菩提"，一个人懂得欣赏花的美，从赏花中获得人生的启示，是一种明心见性的修行。中国的善男信女们，则以佛前供花作为自己信奉的形式，因此，以器皿插花的形式，因佛前供花而广为流传。

佛前供花，并没有进一步的发展。而民间大量的插花活动，依然是采折鲜花野草，随意装点，属于赏心乐事的戴花簪花，或者友情互赠。

2.3 唐女簪花

至隋唐，赏花插花之风更盛，牡丹被尊为"国花"，引入室内观赏。每年2月15日百花诞辰定为"花朝"，每逢花朝节饮酒赏花称为"醉花朝"，皇宫贵族则更是流行插花。

现代生活美学：插花之道

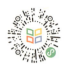

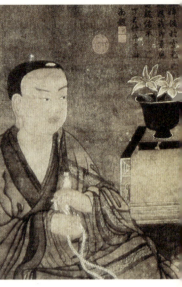

1 | 2

1.〔唐〕卢楞迦，《六尊者像》，北京故宫博物院藏
2.〔唐〕未名，《罗汉》，台北故宫博物院藏

　　唐代周昉的《簪花仕女图》卷是世界公认的唐代仕女画传世孤本。画卷以工笔重彩绘五仕女和一女侍，仕女皆体态丰腴，婀娜窈窕，或戏犬，或拈花，或捕蝶，或沉思，尽显端庄典雅的贵族妇女形象。发式皆为高耸云髻，依次簪有牡丹、芍药、荷花、绣球等折枝花及步摇（见下页图1）。

　　簪花并非贵族的特权，民间同样热衷。张萱的《捣练图》卷，表现的就是唐代女子们捣练缝衣的工作场面，画中女子和小姑娘头上也都是精细的花发卡、花头簪（见下页图2）。如左图妇女，额前鬓发一圈五朵小花，完全是装饰功能。

　　从现存的敦煌壁画，可以看到从魏晋到元代各个时期的宗教和世俗生活，其中莫高窟130窟甬道绘制的《都督夫人礼佛图》，描绘的是盛唐时期（公元753年左右），某都督夫人率女儿和侍女们礼佛的场景。夫人和两个女儿头簪鲜花，其中女十一娘手持花束；女十三娘身后两侍女手捧花盘，满置盛开的鲜花；后面的侍女也簪有鲜花（见下页图3）。

　　这几个案例，从一个侧面呈现了一千多年前，我国唐朝头饰花的流行景象。当时插花已深植于民众日常生活，举国有以花会友、寄情花木之风。杜牧有诗云："莫怪杏园憔悴去，满城多少插花人。"

　　插花的流行，与当时的社会经济及气候都有关。唐朝值中国气候的温暖期，长安、洛阳一带植被草木丰盛。北宋首都东移至开封，而南宋定都杭州，向温暖的东南倾斜，所以插花活动更为流行。宋代，甚至男子也有簪花的习俗，杨万里的"秋凉九月菊花发，自折寒枝插华发"，就是写照。

　　民间簪花之俗，历久不衰，且随时节更替。比如，春天簪牡丹、芍药，夏天簪白兰花、栀子花，秋季多簪菊花，冬季簪梅花、雪柳，等等。"人家的姑娘有花戴""路边的野花不要采""一朵鲜花插在牛粪上""戴花要戴大红花"，等等，都从不同的角度说明这种文化已经深植中国人的心中。身着斜襟蓝大褂，

第 2 章 中国传统插花史

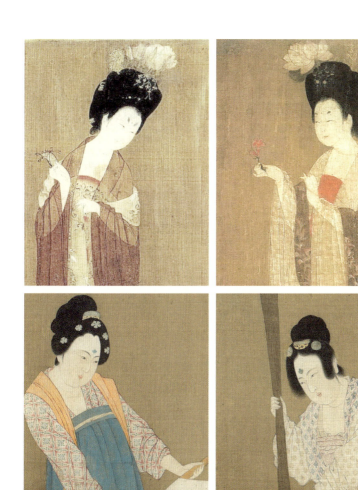

1
2
3

1.〔唐〕周昉,《簪花仕女图》（局）,辽宁省博物馆
2.〔唐〕张萱,《捣练图》（局）,美国波士顿美术博物馆藏
3.〔唐〕未名,《都督夫人礼佛图》,敦煌莫高窟130窟

头簪雪白芳香的栀子花，是老一代心中对江南外婆的印象；如今宝马车里挂两朵摇曳的白兰花，依然是春夏江南的一景。

簪花的一个遗憾是花朵很快就会枯萎，所以其他材料仿制的花钗开始流行，以金银珠宝等仿制的假花作为发饰、胸饰，在宫廷和贵族中也日渐盛行。

早期绘画中的插花，明显以宗教题材为主，而且常常处于模糊的背景中。而晚唐以后的绘画作品，已有插花进入前景，成为画面的重要构成部分，借以映照人物的精神面貌，并且渐渐转向世俗生活。

另外，唐代插花理论系统上也有所发展，出现了专门的插花著作，如唐末文士罗虬的《花九锡》，专门讨论插牡丹花的事项，如花器与工具、摆放环境，以及品赏原则等，基本涉猎了后世插花的各个环节。牡丹为唐代国花，当时插牡丹的考究，由此也可见一斑。同时，挂画前插花，也起源于唐代。这种插花风尚，在唐朝也传入日本，后发展为日本花道。

唐朝后，中国进入大分裂的五代十国时期，其中南唐李后主李煜多才多艺，每年春天花朝节前后，都在宫中举办花会，将宫内各处密布各种插花，称为"锦洞天"，并邀请有兴趣的人来参观。史料《清异录》中最早记载了当时插花展览的盛况，这应该是世上第一个定期举办的插花展览了。

2.4 宋代生活美学

到了宋代，插花风气更盛，种花、卖花、赏花、插花已经成为人们生活中不可缺少的一部分，花市和插花展览也十分流行，雅俗共赏。

从更广的视野看，宋代是中国历史上繁荣昌盛的时期，上承五代十国，下启元朝，持续300多年。古代美学在宋朝达到顶峰，宋代文人不仅擅长诗词歌赋，还精通绘画、音乐、书法，产生了很多举世公认的大家。琴、棋、书、画成为"文人四艺"，而"文人四艺"又是当时文人世界观的具体体现。

中国传统哲学主要源自儒、释、道。其中以老子为代表的"道家"，是中华独有的哲学思想。宋代是道家大发展的时期。首先，宋代历代皇帝都尊重道家，以宋真宗、宋徽宗为最甚；其次，宋代商品经济大发展，客观上也为道家发展提供了生存土壤。

中国山水画的境界

道家对中国人生哲学的影响，可以说是崇尚自然，喜爱悠闲的生活。道家思想在文

学上以陶渊明为典范；艺术上则贯穿于中国山水画的整个发展过程。道家思想也是中国山水画的至高境界，从宋明几位大画家的作品中可见一斑。

范宽（约950—1027）是五代、北宋间北方山水画的主要流派代表之一，对后世影响很大，宋元两代，大师级的画家都以范宽的绘画为典范。2004年，美国《生活》杂志评出上千年对人类最有影响的100人，其中范宽被列为第59位。

范宽的《溪山行旅图》(见右图)，高两米的卷轴给人最深刻的印象是堂堂大山迎面压来，占全幅面积2/3，迫人眼目，令人惊叹。山头杂树丛生，充满顽强的生命力；山腰"飞流直下三千尺，疑是银河落九天"。中前景山脚处，巨石纵横，庙宇隐现，溪流湍急；近景大石突兀，一队旅人正在山路上艰难地行进。整个画面充满幽深、静谧和伟大的气象。山路间行商的小小驮队又显出了人世间生活的脉搏，自然与人世的生命活动处于和谐之中。大自然霸气十足，行旅不过是这伟大气象中的微粒，人很小。

陶渊明（约365—427）是东晋诗人，大思想家，因看不惯当时社会动乱和政治腐败而辞官归隐。陶渊明善诗文辞赋，多描绘自然景色和田园生活，其中最有名的一篇《饮酒（其五）》：

> 结庐在人境，而无车马喧。
> 问君何能尔？心远地自偏。
> 采菊东篱下，悠然见南山。
> 山气日夕佳，飞鸟相与还。
> 此中有真意，欲辨已忘言。

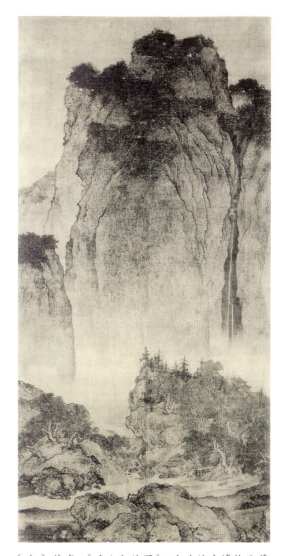

〔宋〕范宽，《溪山行旅图》，台北故宫博物院藏

陶渊明是中国文学传统上和谐与完美的人物。"采菊东篱下，悠然见南山"成为中国传统文人的理想生活方式。

唐寅（1470—1524）是"明四家"之一。对唐寅来说，陶渊明已是一千年以前的人物了。唐寅的《东篱赏菊图》(见下页图)描绘了陶渊明赏菊之悠然，也表达了他对陶渊明的致敬。图中长松茅亭，满地金菊，诗人与

友人同坐于岩石上侃侃而谈，一童子正浇灌菊花，另两童子在一旁伺侯。远处峰峦叠嶂，烘托出悠然见南山的环境气氛。

唐寅在他的另一幅《春山伴侣图》(见下页图1)画上题词说：

> 春山伴侣两三人，
> 担酒寻花不厌频。
> 好是泉头池上石，
> 软莎堪坐静无尘。

春山吐翠、流泉飞溅的山谷，再往下寻寻觅觅，可看到临溪的巨石上两位文人正盘坐对谈。俩人完全融化在自然中，人与自然和谐相处。

仇英（约1494—1552）与唐寅都是"明四家"之一。仇英的《春游晚归图》(见下页图2)描写暮色苍茫中，主仆4人春游高兴而归的情景。一仆先行，到家门正在扣门；主人骑在马上，其后有二童子跟随。虽然这幅画的人物故事比较丰富，但是人依然被置于巨大的山岭背景中。

总结上述古画可知，在中国传统水墨画中，人是大自然的点缀，人的比例很小，甚至五官不清，最多有一个动作的意向。浸润在大自然中，心胸会非常开阔，而崇尚天地自然、敬畏天地自然、与天地自然和谐相处，正是道家哲学和中国传统生活美学的核心。

道家哲学

什么是"道"？"道"字的最初意义是道路，后来引申为做事的途径、方法、本源、本体、规律、原理、境界、终极真理和原则，等等。"道"家的"道"是万事万物的运行轨道或轨迹，也可以说是事物变化运动的场所。"道"是不以人们的意志为转移的客观规律。道家哲学思想，归纳起来主要包括三点。

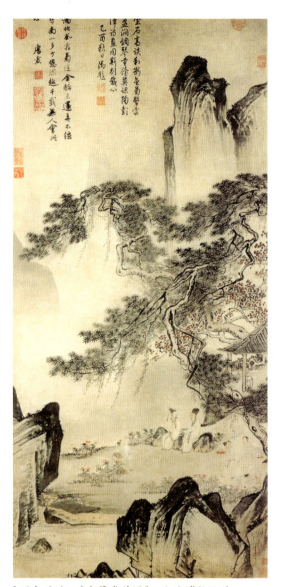

〔明〕唐寅，《东篱赏菊图》，上海博物院藏

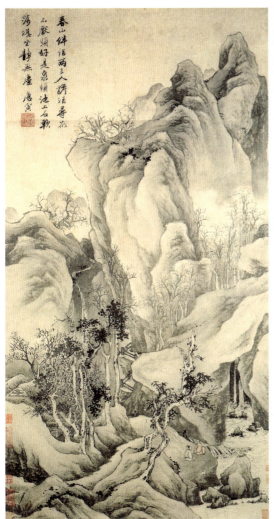

1. 〔明〕唐寅,《春山伴侣图》,上海博物馆藏
2. 〔明〕仇英,《春游晚归图》,上海博物馆藏

1. 道生阴阳

源自《周易》,这是我国古代的一部哲学典籍,它指导人们认识和利用自然规律与社会发展规律。一阴一阳谓之"道"。道,表现为两种相反属性的力量:阴阳的相互推演、转化与运动。自然界和人类社会的万物万象在其内部同时存在两种相反的属性,它们互相依存、互相为用,处于不断变化、彼消此长、彼进此退的动态平衡之中。阴阳观念是一种朴素的唯物思想和辩证法思想,能指导我们在与自然界和人类社会的关系上保持阴阳动态平衡。

比如强与弱、进与退、生与死、繁荣与衰败等,都是相互推演、转化和运动的。所谓"盛极必衰",体现的就是这个转化的过程。从自然界看,昆虫和植物就是相互依存

现代生活美学：插花之道

的关系，如果昆虫太多，植物可能就被啃光了；如果完全没有昆虫，植物花卉也难以完成授粉繁殖的过程。因此，它们总是处于动态平衡中。

2. 道法自然

道法自然是老子为我们提供的最高方法论，出自老子的《道德经》。意思是阴阳存在于万事万物之中，遵循自然变化发展的规律。这里包括自然之道、社会之道、人为之道。

以植物为例，一年四季生生不息，尤其是草本植物，一年就是一个轮回：孕育、发芽、开花、结果、死亡。"拔苗助长"就是不遵循自然变化发展规律。又比如，花朵的植物学功能是为了吸引昆虫，借昆虫之力完成植物授粉和繁衍。色彩、花型，气味等都是吸引昆虫的因素，因此气味浓烈的植物一般颜色都不丰富，花型也不太起眼。比如，芳香型的茉莉，白色的小花并不起眼；又如桂花，无论金桂还是银桂，花型本身没啥特点，但香气袭人。大自然不会将所有的优势赋予一种植物，我们因此也才能欣赏到百花齐放的美景。

3. 天人合一

天人合一的观念在中国水墨画中表现得最充分。人作为自然的一部分，当然也应该遵循阴阳规律。在大自然阴阳规律运行之下，没有一个人能永远成功、完美，也没有一个人永远失败、残缺。把人放到大自然中或者历史的长河中，个人一时的失败或成功，实际上都是微不足道的。因此，和平、容忍、简朴和知足是道家的崇高理想。

陶渊明就是整个中国文学传统上和谐与完美的人物，他41岁辞官归隐，崇尚老庄的自然美学观，又生活劳动在田园之中，因此也成就了中国田园诗歌的辉煌。千百年来，他的品格、诗歌、田园，连同他的那份悠然，一并成为后世诗人与读者崇拜和研究的对象，足以说明他美学思想的无尽生命力。

这三条哲学的核心思想，潜移默化地指导和影响着中国人的思维习惯、生活方式以及日常器具的营造。虽然天地有大美而不言，但人们日常活动的范围往往有限。因此，中国文人的雅生活，经过数千年的传承与发展，到宋代已经形成了一套独特的系统，将哲学理念与生活、器物等融为一体，代表性的就是"文人四艺"的琴棋书画，后又发展形成"生活四艺"的焚香、点茶、挂画和插花，在居室之内就能体会天地之大美的意境。这其中

第2章 中国传统插花史

〔宋〕未名,《百花图卷》(局部),故宫博物院藏

任何一种,都不仅仅是生活的技艺,更可从中领悟人与天地自然合一之妙,展现一种智慧、高雅、优美的生活方式,借以修身养性,让自己内心宁静,渐而入道。

花鸟画与折枝花

中国画的题材,分为花鸟,山水,人物三类。花鸟画的分科始于唐代,经过五代的发展,到宋代达到高峰,形成体系并对后世产生巨大影响。

宋王朝的第八位皇帝,宋徽宗赵佶(1082—1135)在位25年,他政治上昏庸腐朽,艺术上则多才多艺。宋徽宗一生精于书画,他在位时建立翰林图画院并完善其制度,编纂了《宣和书谱》和《宣和画谱》,后者收藏有30位花鸟画家近2000件作品,所画花卉品种达2万余种。宋代也是古代花鸟画空前繁荣和极盛的时期。

画花卉首先是选材,也就是折枝花。关于折枝花的妙处,唐代吴融有言:"不是从来无本根,画工取势教推折。"折枝,也就是截取、裁剪自然草木的局部,使构图更加生动细腻,并表现草木的最佳姿态。

宋代《百花图卷》的构图即取"折枝花"的形式,撷取自然草木花卉中最具特征的局部入画,较之整体描绘更见细腻动人。此幅长卷绘四季花卉约60种,长近17米,花鸟之间穿插自然,整幅长卷生机盎然。卷首的梅花略带写意,自由洒脱地向斜右方的留白空间伸展;左下方梅枝的底部,山茶花墨笔工写,形成画面的焦点,并稳定重心(见上图)。

赵佶《芙蓉锦鸡图轴》是宋徽宗美学思想的完美体现,对于被描绘的对象,赵佶注重细致入微的再现,同时还要求画面蕴含诗歌的意境,令人观之有回味无穷的艺术体验。

画中芙蓉盛开,随风轻轻颤动,蝴蝶翩跹,相互追逐嬉戏,引得落在枝上的锦鸡回首凝视,目不转睛,落在赵佶自创的"瘦金体"亲笔书法上:"秋劲拒霜盛,峨冠锦羽鸡。已知全五德,安逸胜凫鹥"。画面左下两枝菊花,金秋景色跃然画面。

这里的芙蓉也称木芙蓉,为高2~5米的落叶灌木或小乔木,花开时节枝繁叶茂,远观如一个大花球。画师从芙蓉树丛中截取两枝,并简化去掉多余的叶子,一枝从画面中部斜上伸展;另一枝被锦鸡压弯了枝头,画面左下两枝菊花。可以想见,一只锦鸡落在一株高大的芙蓉树上,树下有一丛低低的菊

花盛放，这就是"折枝"的妙处。折枝和重组，是中国花鸟画的技法，也是中国文人插花的思路（见下页图1）。

花鸟画不仅表现鸟的灵动，同时也呈现了植物枝条的美感。这种线条的表现，不仅是中国花鸟画的特色之一，也影响了中国古代插花的造型和特点。宋代歌颂梅花，也歌颂枯木，尊重每个生命存在的意义和价值，花有花的美丽，枯木也有枯木的味道。

故宫博物院藏宋代《鹡鸰荷叶》，一片残破的荷叶斜出，斑驳的叶面布满细致入微的虫眼，一只鹡鸰鸟压弯了荷茎，但叶面依然向上挺立。顺着小鸟扭头俯视的专注神情，枯枝断茎的秋水里暗藏生机。寥寥一片残荷，将萧瑟深秋里小鸟的灵动烘托出来（见下页图2）。

折枝花鸟画尺寸通常不大，画面大量留白，焦点集中于近景局部特写，所体现的是对生活细节的关注与品位，是宋代的开创。

中国人相信天人合一，崇尚自然，将自然作为心灵的寄托和归依。由此也形成了中国文人最典型的主题遣怀，即抒发内心的感情。宋代花鸟画一方面继承传统，追求写实逼真、工致细腻的画法；另一方面则受文人画的影响，逐渐将花鸟与诗、词、书法相结合，把对事物的简单描摹转变为对画者内心情感和主观意趣的抒发，从花卉的色、形、香的体验中，把自己的感受赋予花卉，绘画成为抒发胸臆的艺术载体。

以梅花为例，宋代范成大在《范村梅谱》一书中罗列了十种不同梅花的品性，在后序中总结说："梅，以韵胜，以格高，故以横斜疏瘦与老枝怪奇者为贵。"北宋著名隐逸诗人林逋（967—1028），后人称和靖先生，终生不仕不娶，隐居西湖孤山，植梅养鹤，自谓"以梅为妻，以鹤为子"，人称"梅妻鹤子"。林和靖写的《山园小梅》，道尽中国文人心中梅的意象：

众芳摇落独暄妍，
占尽风情向小园。
疏影横斜水清浅，
暗香浮动月黄昏。

南宋四家之一的马远所绘的《林和靖梅花图》，但见盘虬卧龙的枝干，横斜疏瘦老枝怪奇，点点梅香，可谓赏梅的最高境界（见下页图3）。"清"与"疏"，是中国古典绘画的准则，体现自有纯美的意境。

花鸟画的审美，形成以写生为基础，以寓兴、写意为归依的传统，这种理论和技法，类似于一种绘画"程式"，一直延续和影响至今。清代《芥子园画谱》总结说："作折枝，从空安放，或正或倒，或横置，须各审势得宜。枝下笔锋带攀折之状，不可平截。"

中国传统插花与花鸟画、书法等有千丝万缕的联系。从流传下来的古代花鸟画作品可以看出，"梅、兰、竹、菊"等在南宋时已基本成为文人折枝画的固定体裁，有些已经明确以插花为主题，并注意表现插花的艺术特征。如宋代赵孟坚的《岁寒三友图》，将折枝松、梅花和茶花组合在一起，已经是一束造型漂亮的手捧花了（见下页图4）。

第 2 章 中国传统插花史

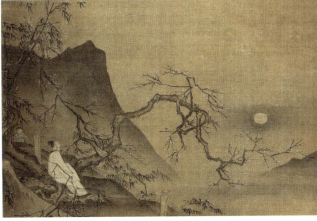
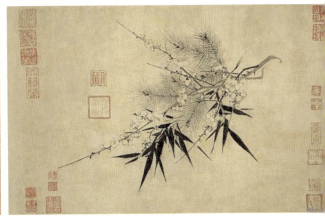

1	3
2	4

1.〔宋〕赵佶,《芙蓉锦鸡图轴》,北京故宫博物院藏
2.〔宋〕《鹌鹑荷叶》,北京故宫博物院藏
3.〔宋〕马远,《林和靖梅花图》,东京国立博物馆藏
4.〔宋〕赵孟坚,《岁寒三友图》,台北故宫博物院藏

 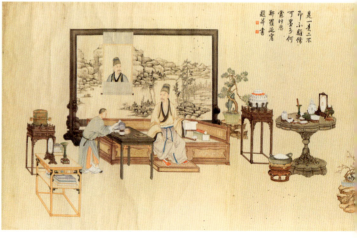

1 | 2

1.〔宋〕《宋人册页》，台北故宫博物院藏
2.〔清〕弘历《是一是二》图，北京故宫博物院藏

2.5 生活四艺之插花

在宋代美学和哲学思想影响下，琴、棋、书、画成为文人必修，称为"文人四艺"；此外，他们还可以很悠闲、很潇洒，因而又产生了"生活四艺"：插花、点茶、熏香、挂画。生活四艺体现了当时文人和贵族生活的品位与修养。

院体花

院体花是宫廷插花风格，特点是花卉数量多，插满容器，显得隆盛华丽。《宋人册页》描绘了当时文人们流行的生活四艺的情趣。画中一文士坐在榻上，正凝思预备书写的状态，他身后是屏风画，并挂有写真画轴；左边童子身后是茶炉；画面正前方石台上一盆插花，用一个带柄古铜盘做花器，盛插两色牡丹，色彩绚丽（见图1）。此处插花造型丰满呈对称的几何半球形，是宫廷隆盛的院体花风格。

《宋人册页》曾是北宋徽宗的收藏，而后入南宋内府，后转到清代乾隆帝手中。乾隆帝仿照此场景，绘制了一张古装像《是一是二》，将画中人换成了自己，意味："真实中的和画像中的是同一个自己吗？"不可谓乾隆帝研习宋文化，体现他儒雅的生活情趣和对传统的赏识。但是，《是一是二》画正前方的石花台上，放置的已不是鲜插花，而是一盆盆景（见图2）。这一点我们后续再议。

北宋大画家李公麟白描绘制的《维摩演教图》卷，以生活化的方式描述佛教故事，其中散花的仙女左手托举一盆满插的鲜花，可见花茎直立浸在透明容器中，右手正从花盆中取出一枝小花（见下页图1）。

南宋宫廷画师李嵩的《花篮图页》，现有春、夏、冬三幅存世，画的是宫廷里的插花，花朵聚集满插花篮，构成一个平滑的椭圆面，与西洋古典插花风格相近，显得富丽堂皇（见下页图2）。现藏于台北故宫博物院的《文会图》，是宫廷画师根据实景绘制，描述宋徽

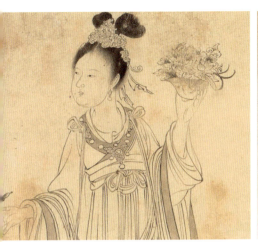
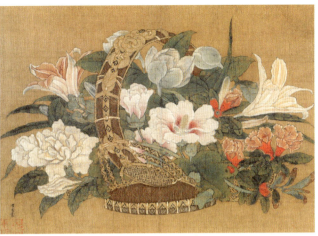

1. 〔宋〕李公麟，《维摩演教图》，北京故宫博物院藏
2. 〔宋〕李嵩，《花篮图页》，北京故宫博物院藏

宗与文人雅士在宫廷饮酒赋诗畅谈之景，桌面上规则地摆放着满插成锥型的插花，如同现代宴会上的桌花。

从插花技术层面看，唐朝的插花主要是簪花，之后逐渐进入插花水养阶段。院体花造型简单，宋代文人不满足于此，一方面在技术上探索插花如何固定和持久，另一方面，则是将书画的意念引申到插花中。

理念花

与折枝花类似，在中国古典插花中，与遣怀这一主题相应，宋代出现了理念花，也就是以花书写理性，这也称为文人花。宋代文人们把花木、自然与哲思相联系，认为万物有灵性，因而常根据其生活习性，把无语的花草，赋予人的感情和生命力，更常以花材影射人格。文人用素雅并富于象征性的花材，如松、柏、竹、梅、兰、菊、桂、山茶、水仙等为主，绿植甚至枯枝也在取材范围内，抒发人的意志和愿望，表现花品人格，如梅、兰、竹、菊"四君子"：梅花，傲雪凌霜；兰花，幽怀若谷；竹子，虚心有度；菊花玉洁冰清。又如松、竹、梅"岁寒三友"：松，傲骨铮铮；竹，高风亮节；梅花，刚强不屈，借以比拟文人的清高孤洁。

《听琴图》轴是宣和画院画家描绘宋徽宗赵佶宫中行乐，松下抚琴赏曲的情景。画中背景是一枝高大的苍松，枝繁叶茂，一株盛放的古凌霄攀援而上，与苍松缠绵在一起直到顶端，但松枝和花枝都附身向下。松旁有几竿青竹，主人公道冠玄袍，居中端坐，凝神抚琴。侧面几案上薰炉香熏袅袅，左右前方端坐着两位纱帽官服的朝士，悠然入定举止安详，身后一名侍童。正对面的太湖石花几上，一只商周青铜鼎做花器，插着荼蘼花，花枝造型轻巧飞扬（见下页图1、图2）。如宋代赵希鹄《洞天清禄集》记录的古琴之事："弹琴对花，惟岩桂、江梅、茉莉、酴醾、蔷卜等。清香而色不艳者方妙。"酴醾也称荼蘼，蔷薇科落叶小灌木，暮春时开花，花白色有香气。

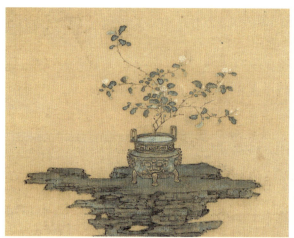
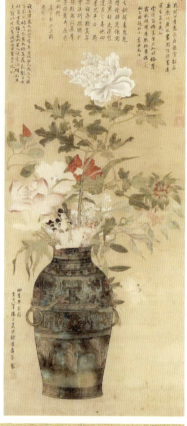
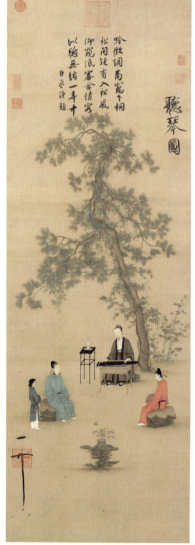

1	3
2	4

1~2.〔宋〕赵佶,《听琴图》轴,北京故宫博物院藏

3.〔宋〕钱选,《四季平安》,台北故宫博物院藏

4.〔宋〕钱选,《花篮图》,台北故宫博物院藏

琴奏于花下，松、竹、凌霄和酴醾都是听众，清音雅声，何其悠长。我们似乎可以从人物情态、松风、竹韵、袅袅轻烟以及清扬的花枝中听到缓缓的古琴声。

这里的插花形态，与《宋人册页》中的院体花风格不同。只一种木本花材，花器（青铜鼎）口面洁净无枝叶遮挡，花枝底部呈束状，如同自然生长的木本主干，向上方挺拔且舒展，枝叶疏密相间，比例和体量与鼎的大小协调，就如同从花器中自然生长出来的简洁清雅的一株小树，形态和意境美感与画面背景上的苍松、凌霄和谐统一，主人对花抚琴，花枝闻音起舞。采用香而雅的小花，取其清幽、淡雅的风格和品位。

在插花造型上，理念花则受当时折枝画和书法的影响，讲究线条美，善用梅花、蜡梅等木本枝条，突出清丽疏朗而自然的风格。这与折枝画中的留白是同样的道理，并以此表现自己寄情于山水花草的心意。

钱选是宋末元初的大画家，他的花鸟画成就最突出。钱选的《花篮图》册里有一幅桂花，一个竹吊篮内置一对青瓷罐，浅色瓷罐里堆满银桂，深色瓷罐堆满金桂，两罐之上一折枝桂花。折枝桂斜伸出来，造型舒展，如一柄如意，意喻"金贵，银贵，不如自在如意"（见上页图4）。

钱选的另一幅《四季平安》轴，一个古铜樽里插着牡丹、荷花、秋葵、山茶等不同时令的花卉，可见是画者内心的想象，花开四季平平安安，并非实际插花（见上页图3）。

清供花

插花从宫廷的隆盛，到文人的清雅，进而到民间生活仪式，其代表就是清供。清供源于佛前供花，后演化为生活中的仪式，尤其是节气仪式，如春节、端午，等等。清供是放置在室内案头供观赏的清雅摆设，最早为插花和蔬果，后渐渐发展为包括金石、书画、古器、盆景在内的一切可供案头赏玩的文物雅品。

唐宋时期清供盛行，将清供入画，就成为"清供图"，其中又以岁朝清供最流行，岁朝就是阴历正月初一。流传至今的最早清供图，是宋徽宗崇宁元年（1102年）董祥绘制的《岁朝图》，一个大瓷瓶里插着松、梅、茶花，旁边盆里种两株灵芝，案上摆放两颗鲜百合、一个柿子。画上有明代娄坚题词："写生惟花草最难，而瓶花更难，盖生动之气，全在枝叶掩映，横斜欹侧，乃能尽其天然之妙。而瓶花则既无根柢，又乏照应，欲以杂卉相骈而如出一手，非深明偏反之态者不能下一笔……"（见下页图1）

花草写生，所绘为折枝花草，因而称为折枝画。与折枝画类似，插花中的草木，须横斜以观其势，反侧以观其态，组合起来才能达到浑然天成的自然之美，以及借草木抒情的意境之美。但是，与折枝画不同，插花须将折枝固定在容器中造型，因此更不易。

唐宋瓷器的发达使花瓶成为插花的主要容器，瓶花清供逐渐盛行。清供花采用时令草木，与节气吻合，同时在梅、兰、竹、菊等文人花品基础上，添加了民俗吉祥的寓意，如百合（百年好合）、石榴（多子）、松柏（长青）、蟠桃（长寿）、佛手（福气）、牡丹（福贵），等等。清供插花，蕴含着中国古代文人生活中最雅致精微的部分，以及百姓最朴素美好

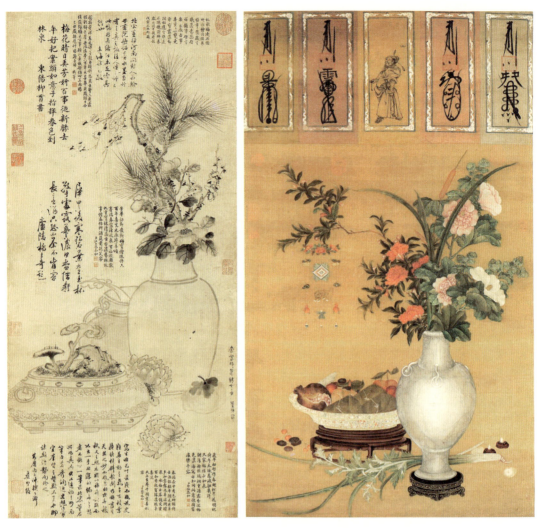

1. 〔宋〕董祥,《岁朝图》,台北故宫博物院藏
2. 〔元〕《天中佳景》,台北故宫博物院藏

的祈愿。

元代的《天中佳景》是端午清供花,"天中"即端午节的别称。花器采用哥窑瓷花瓶,主花是各色蜀葵,高高的石榴枝上悬挂中国结香囊,几支菖蒲叶飘逸而出。瓶花旁配以果盘,盘内有樱桃、枣子、石榴、海棠等,盘外有艾草、荸荠,既有节庆之意味,又使构图平衡,上下呼应,而且色彩缤纷。画幅上方,有道教的灵符和钟馗画像,被视为驱鬼的工具,应为后人补贴(见图2)。

后世的《清供图》以宋人为典范,追求雅致的文人格调,同时表现民间的生活情趣,寓意吉祥、雅俗共赏,逐渐成为折枝画中的一个专题,很多大画家都以此为主题作画。如此,插花与绘画相互映照,《清供图》以插花为主体,也为后世留下了宝贵的古典插花参考。

2.6 明代瓶花谱

元代是蒙古游牧民族的统治时期，华夏文化进入沉滞期，插花基本是延续宋代的风格，没有太多发展。到了明朝，重修礼乐，兴艺术，因此插花艺术也蓬勃发展，进入鼎盛期。一系列重要著作相继问世，对插花活动，从技术到艺术，再到欣赏品鉴，做了系统全面的论述，给出了实践的规范，形成了成熟的理论。插花完成从自然之美到艺术之美的升华。

瓶花清供

明代插花的一个重要表征，是更便于展示花枝造型的花瓶成为最受欢迎的插花器具，并进而使瓶花成为插花的主要代称。

陶成《岁朝图》用一个硕大的古铜花器，正面一枝遒劲的古梅横斜疏瘦，左侧插柔美的水仙，后面罗汉松高耸，红茶花侧望，灵芝从瓶口探出。五种时令花材的组合，主次分明又如同从瓶口自然生长出来一般。大花瓶前面是木炭烤火盆、温酒器等。整体构图大气雅致，又传递了新年居家的温暖（见右图）。

文人插花

从《岁朝图》中可以看出，中国传统插花与书画有着密不可分的关系。瓶花的趣味就是中国传统诗书画的趣味，瓶花是文人审美的延续。明代是中国插花艺术史上关键性的转折时期，插花完成了从自然之美到艺术之美的升华。明万历年间，以苏杭为活动中心的一批文人雅士，完成了这一关键性的转

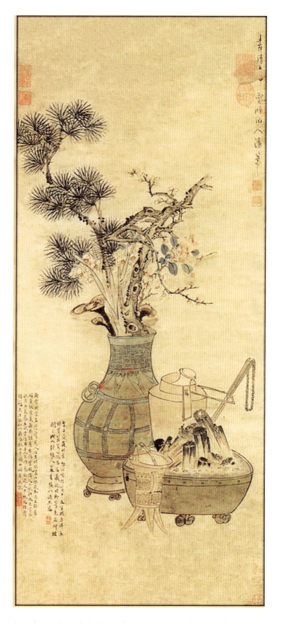

〔明〕陶成，《岁朝图》，台北故宫博物院藏

变过程，换个角度说，宗教的、宫廷的插花活动渐渐淡出人们的视野，而以文人雅士为代表的市民阶层的艺术追求，凸显到了前台，并成为社会倾慕的对象。

仇珠是"明四家"之一仇英之女，其画风继承其父并善画人物。仇珠的《女乐图

现代生活美学：插花之道

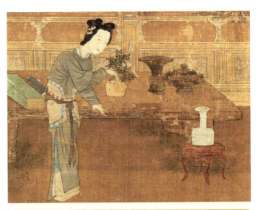

1
2

1.〔明〕仇珠，《女乐图轴》（局），北京故宫博物院藏
2.〔明〕边文进，《岁朝图轴》，台北故宫博物院藏

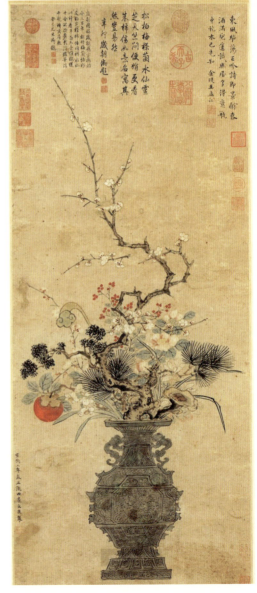

轴》，表现几个仕女在庭院里奏乐赏乐的场景，远处背景中一个女子在一条案旁边赏乐边插花，正在思量用面前的哪个花瓶来搭配呢（见图1）。

边文进的《岁朝图轴》作于明宣宗宣德二年（1427年），他时任武英殿待诏，以岁朝时节摆设厅堂的瓶花来表现庆贺之意。古朴的铜尊内插了十种花材，象征十全。还有一枝遒劲且呈S曲线的古梅枝，梅花点点挺拔高耸，下方以松和柏为背景，南天竹的红果与下垂的红柿子呼应，水仙和山茶花穿插，灵芝和如意点缀（见图2）。插花重心在瓶口之上，枝叶各得其所，俯仰有致，虚实相映繁而不乱，甚为隆重华丽，是现存资料中体现明代插花水准的典范。

明代画家陈洪绶（1598—1652）擅画人物、花鸟，从他的绘画中可以看到文人生活四艺的场景。他晚年所绘人物形象夸张，但花鸟描绘精细。陈洪绶的《饮酒读书图轴》，文士独坐条案前饮酒读《离骚》，案上一侧一个觚型花瓶里插一枝梅配一枝竹（见下页图1）。陈洪绶的另一幅《晞发图》，一位长发披肩的粗壮男子身穿长袍坐在石案前，正在晾干洗过的头发。案上摆着他的帽子（冠）、簪子、香台，以及一钵插花，

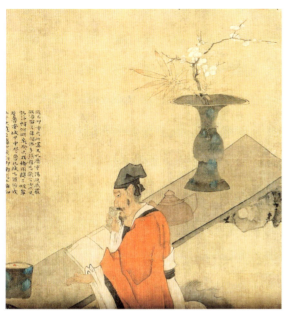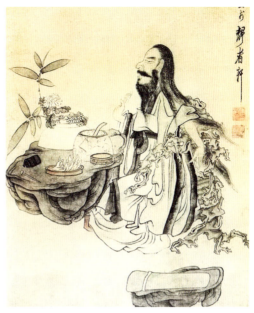

1.〔明〕陈洪绶,《饮酒读书图轴》(局),上海博物馆藏
2.〔明〕陈洪绶,《晞发图》(局),重庆博物馆藏

插着菊花和竹枝,近处的石几上放着一把古琴(见图2)。这里描述的都是文人的日常。

瓶花专著

明代文人在不断实践的基础上,不仅提升了插花技巧,更重要的是总结出一套插花规范方法。明万历十九年(1591年)高濂写成《瓶花三说》,分为瓶花之宜、瓶花之忌和瓶花之法。如"瓶花之宜",首先,强调插花与环境建筑的关系,指出厅堂插花和书斋插花因空间大小不同而应有区别,在器具和花材的选择上,也各有相应的要求。其次,强调花材与花瓶的比例关系,花材与花瓶要相称的原则。最后,插花不必定求古器,能满足自己的爱好之情就好。这三条原则,成为后世插花理论的基础。

万历二十三年(1595年),具备插花实践经验的张谦德写成《瓶花谱》,包括品瓶、品花、折枝、插贮、滋养、事宜、花忌、护瓶等八节,从实际操作的立场出发,涉猎了插花的各个环节。

万历二十七年(1599年),袁宏道在前人已有的基础上,写成了《瓶史》,成为当时插花理论著作的集大成者。《瓶史》是从欣赏者的角度对插花技艺的方方面面进行审视,因而也就站在了一个更高的层面上。他在前言中提醒读者,赏玩瓶花系"暂时快心事""无狙以为常,而忘山水之大乐",即观赏瓶花不过是暂时的欢快,不能拘泥于此,而忘却了融入真正山水的大乐趣。

此外,赏瓶花"茗赏者上也,谈赏者次也,酒赏者下也。若夫内酒越茶及一切庸秽凡俗之语,此花神之深恶痛斥者,宁闭口枯坐勿遭花恼可也",即插花宜与品茶

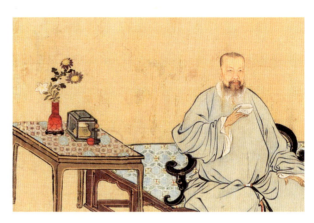

〔清〕禹之鼎,《王原祁艺菊图》(局)北京故宫博物院藏

相配,不宜对花八卦,最差的就是花边酗酒。花神不喜欢庸俗之事,但凡如此,不如闭口枯坐,也别惹恼了花神。也就是说,插花赏花,最佳境界是"静、雅、美、真、和"。

中国人崇尚自然,将自然作为心灵的寄托和皈依是其表现的一方面,其表现的另一方面在于对自然纯朴的推崇,爱"天然"而忌"雕饰",体现在瓶花上,就是每一支花的自然形态都得以充分舒展和体现,这同时也造就了中国插花用花量少的特点,通过疏密、虚实的巧妙安排,在小天地里做大文章。

中国传统的自然平和,喜好文雅的表现和含蓄的意境,直接影响到插花艺术,如讲究花的形、色、香、德,以花的生长习性或特点寓意人的品性等。这种既重自然之美又兼人文之善的观念成为中国传统插花艺术的思想基础与精髓,形成了注重意境与内涵、造型古朴、构图简洁、注重线条、追求自然朴实、清新淡雅的风格,在美学上达到了很高的境界。

2.7 古典的衰落

清初期古典插花仍延续明代的风格,没有什么创新和发展,而且开始逐渐衰落。禹之鼎(1647—1716)是清代康熙年间的著名宫廷画家,尤擅画人物。同时期的王原祁也是以画供奉内廷,可谓是禹之鼎的同事。禹之鼎绘制的《王原祁艺菊图》,可谓写实肖像。画中主人正品茗赏菊,前景是精心栽植的盆菊,侧几上有一瓶插花,一个红色的冰裂纹瓷瓶里插一枝百合和一枝菊花,气质感觉已远不如陈洪绶人物画中的插花(见上图)。

冷枚(1662—1742)供奉宫廷画院的画家经历了康熙、雍正、乾隆三代,他擅画人物尤精仕女。冷枚在雍正二年(1724年)绘制的《春闺倦读图》,描写大家闺秀的生活,画面精美绝伦,仕女身后墙上挂画幅、竹笛,墙边立着的高几上一只精致的花瓶,只插了三朵月季(见下页图1)。

到了乾隆年间,即便是乾隆自己模仿宋人"生活四艺"的场景《弘历是一是二图》,原宋画前景假山石上的隆盛插花,也已换成

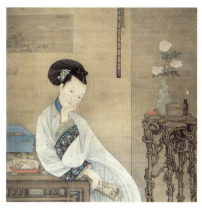
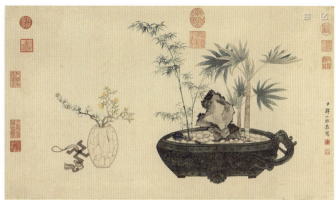

1. 〔清〕冷枚,《春闺倦读图》(局)天津博物馆藏
2. 〔清〕邹一桂,《盎春生意图》台北故宫博物院藏

一盆造型雅致的树桩盆景。

邹一桂（1688—1772）是雍正、乾隆时期的官吏和画家，擅山水和花卉画，其《盎春生意图》描述了当时盆景和插花之间的关系。画面主体是一个铜器种植的棕榈竹子山石盆景，左侧一个冰裂纹花瓶里插一白一黄木本小花各一枝（见图2）。

盆景起源于中国，宋代盆景已发展到较高的水平，盆景比插花更具持久性，可比拟山水，品评鉴赏，还可以交换买卖。受益于明代栽培业的发展，清代开始流行盆景，明清都有不少关于盆景的著述。而清代早期康熙年间关于插花的论述多摘自明代，其后没有进一步发展。到嘉庆十三年（1808年），沈复在其自传体散文集《浮生六记》中稍有插花论述，但也只是个人经验的记录。

18世纪中叶，随着对外贸易的盛行，广州曾有大量"外销画"产生，这些画在通草纸上的小幅水彩画，也称为"通草画"。这些画采用西方的绘画技术，表现当时中国的风土民情和市井百态，被猎奇的西方商人带回西方，现在主要保存在西方的博物馆中。在摄影技术传入中国之前，这些"外销画"保存了丰富的广州及岭南地区的历史文化信息，持续约100多年。例如，卖盆栽和鲜切花的小货郎，肩扛约一人高的木本大枝条，这显然是插瓶花的材料。又如，农历腊月二十三日，俗称"小年"，传说这日是"灶王爷上天"之日，因此要祭灶神，桌上供品包括各种食物、蜡烛，以及插得高大的瓶花。再如，家庭宴请宾客，案条上的清供瓶花，可以说是民间岁朝图的真实场景（见下页图1）。

虽然清代插花逐渐没落，但岁朝图作为绘画的一个专题，在宫廷和文人中很是盛行。大臣、皇亲等常以清供图的方式恭贺新春。乾隆的第六子永瑢工诗擅画，他绘制《平安如意》逢岁朝进献其母，一只素雅的花瓶里插松枝、梅枝和茶花，配一柄如意，表示吉祥和祝福，花材选择和构图用色，都颇具文人雅趣（见下页图2）。意大利传教士郎世宁任清宫画师历经三朝，他绘制的《端午图》，青瓷梅瓶里插石榴、木槿、蜀葵、菖蒲叶和艾草，瓶边配粽子和果盘，以及一枝海棠（见下页图3）。他的绘画技法中西合璧，瓶

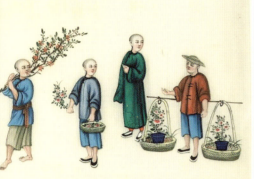
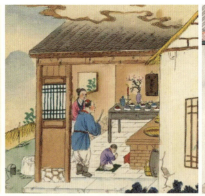
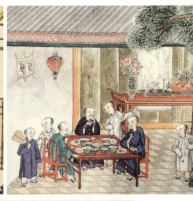
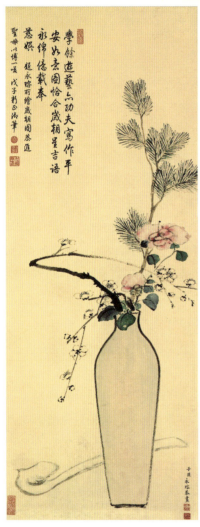
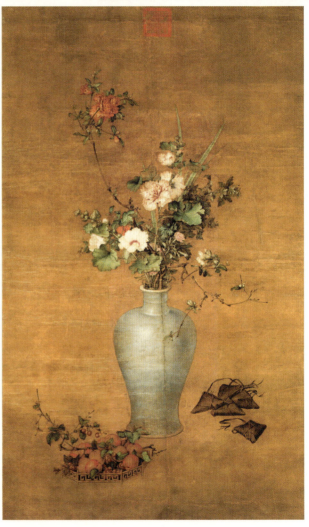

1.〔清〕未名,"外销画"中的插花
2.〔清〕永瑢,《平安如意》,北京故宫博物院藏
3.〔清〕郎世宁,《端午图》,北京故宫博物院藏

花构成则完全是传统清供模式。

清供图多以瓶花入画，兼工带写，使之成为图文并茂的文人画。这种风俗一直延续，许多大画家都创作过清供图。清代大文人郑板桥有诗云："寒家岁末无多事，插枝梅花便过年。"

清末以后，连年的战乱、动荡，民不聊生，中国插花逐渐沉沦，几乎濒临绝迹。偶见清末贵妇的人像摄影，要么插花无型，要么用盆花装饰。民间余留，也仅偶见于墙面的浮雕或古屋的木雕上。1949年中华人民共和国成立以后，"文革"期间，传统文化遭践踏，提倡女性"不爱红妆爱武装"，全民都是工人蓝和解放绿着装。我到日本留学之前，还从没有过在花店消费的经历，也没见过花店，无论是在武汉还是在北京。改革开放以后，我国发生了巨大的变化，经济高速发展，人们生活得以改善，花店和插花慢慢出现在人们的生活中，插花艺术才得以逐渐复苏。这一点，将在下一章中进一步讨论。

从历史记载中我们得知，中国人从先秦开始就有采花赠花的习俗。人与花的关系从实用转为欣赏，始于汉代。隋唐时期，佛前供花盛行，但后续并没有发展。而民间插花，却在经济发达、国富民安的唐宋时期发展、普及。宋代是我国文化最繁荣的时期，在"文人四艺"的琴、棋、书、画以外，还形成了"生活四艺"——插花、挂画、点茶、焚香，这时期形成了中国传统特色的文人插花。中国古典插花到明代达到鼎盛，不仅技术成熟，而且上升为理论，插花专著也在这个时期问世。到清末以后由于时局变迁，此时的中国传统插花逐渐沉沦，直到20世纪末期，随着改革开放和经济的发展，才逐步复苏。

中国传统插花史，从一个侧面反映了中国社会的变迁史，了解这段历史，有助于我们在更高的层面上来理解和学习插花艺术。

日本 花道

第3章 日本花道

3.1 起源

中国古代文化艺术对日本有深远的影响，从隋唐开始，中国插花随佛前供花传到日本。日本从中国引进了各种文化艺术，并在长期的演进中，融入本土的风俗习惯，形成日本独特的艺术和艺能。日本传统"六艺"包括花道、茶道、书道、歌道、艺道、柔道，花道便是其中之一（见右图）。

日本的花道分许多流派，不同的流派具有不同的特点和产生的时代背景，但是花道思想和基本造型确有着许多共性，即把东方的文化教义融入插花技艺之中，注重人与大自然的和谐关系，通过插花的训练达到身心的平衡与和谐，因此，插花在日本称为"花道"。

神招

池坊流为日本花道的始源。早在隋朝的607年，当时日本天皇的孙子、太子的堂弟小野妹子两次作为遣隋使，带回了大量的中国文化产物。太子去世后，小野妹子也剃度出家，法号专务，住在京都六角堂法寺中，

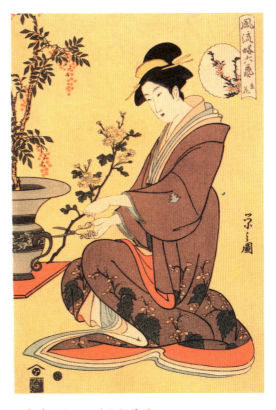

日本浮世绘，六艺之插花图

因寺院内有个水池，因此被称为"池坊"。小野妹子在寺内潜心研究中国的佛前供花，开了日本插花的先河，经过历代门徒的发扬光大，形成日本历史最悠久、影响最大的插花流派"池坊流"，被后世尊为日本花道始祖。

在日本传统神道教的仪式和节庆日，常以绿植作为"神招"——给神灵指路之意，因此要尽量立得高而直，因此池坊插花形式由"佛前供花"逐步演变成"立华"。前面我们已介绍过，隶书体以前的汉字，"花"与"华"是一个字。而最早传入日本的汉字是小篆，因此，日语中文字"华"也是"花"。"立华"就是立着的花，花材上以常绿枝叶为主，插得高而直。如5月5日男孩节，3月3日女孩节，也称桃花节，都有相应的立华（见下页图1）。

后经过逐渐演变，"立华"成为高度规范而复杂的华丽插花形式，以松、竹等绿植为主干，通过枝条的前后左右伸展，充分展现出大自然的韵律美感。"立华"在造型上呈现自然风物之胜，又形成主观构图之美，尤为贵族阶层所喜爱。

花道的提升

自隋唐开始，中国的文化对日本有很大的影响。日本插花活动向花道提升，发生在14—16世纪的室町幕府时代（1338—1573）这一时期大致对应中国明代，也是中国插花理论完善的时期。日本插花提升为花道，主要由几种因素促成。

首先，中国宋代禅寺的起居空间引入到日本，形成了"书院造"的新的建筑形式，即在一栋建筑中，有一间作为读书场所的"书院"，也就是"书房"，其中设有放置文房用具和供写字用的固定设施，以及陈列艺术品的专用空间，称为"床の间"。它通常设置在和室靠墙约半叠或一叠大小的空间，比榻榻米稍微高一点，墙上可挂挂轴，地上放装饰品或供品（见下页图2）。

"床の间"早年是供佛的"佛间"，后专为挂画和供花而用。这种新的建筑形式，成为与"立华"相关的重要建筑环境。14世纪后半叶，室町幕府进入鼎盛期，贵族们频繁举办"花瓶合"，也就是插花展览，"床の间"的供花逐渐失去了宗教内涵，演化成为观赏性的室内装饰。

其次，中国的民俗"七夕"在唐朝传入日本，后逐渐发展成为文化节庆活动。幕府时代七夕庆典在将军府邸举行，其中"七夕法乐"就是陈列瓶花供游人观赏，这实际上也就是插花比赛和展览。从此，插花展览在日本流行开来（见下页图3）。

最后，执政的幕府将军将"大日本花道家元"的称号赐予当时池坊宗师。"家元"就是领袖的意思，以后便为日本花道领袖所沿用。家元制度的传承，有相当严肃的规范，后起的花道流派，也使用家元这个称号。各流派都强调自己历史悠久，师出名门，争相用儒教思想诠释本流派的插花理念。

3.2 立华原理

室町中期，日本出现了第一部手抄的插花专著《仙传抄》，1445年左右流出，被人奉为秘宝，1536年传至池坊宗师专应，遂因池坊流的鼎盛而风行于世。池坊专应进一步明确了"立华"的理念，并整理形成体系，1542年出

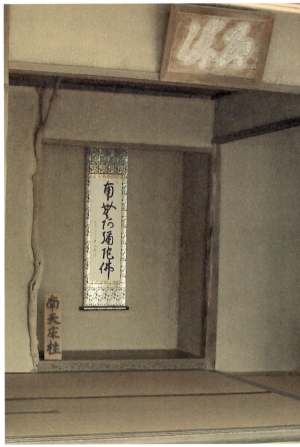

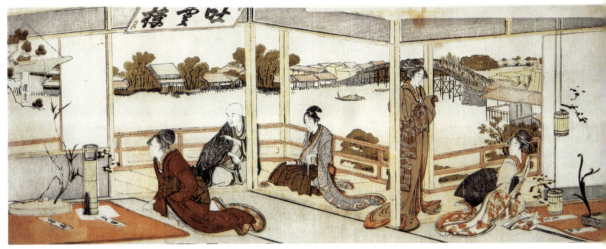

1	2
3	

1. 5月5，3月3的立华（1552年绘制）
2. 床の间，鹿苑寺夕桂亭（明治初期重建）
3. 插花展览图，江户晚期（18世纪）绘制

现代生活美学：插花之道

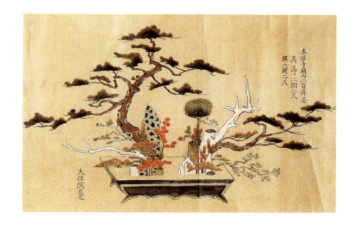

"松"的立华
本能寺开山 200 年纪念（1678 年绘）

版了《池坊专应口传》，被认为是首次建立了日本插花艺术的理论体系。这本著作提出了插花的一些基本原则。

插花基本原则

（1）一流的插花是善于表现出花木原生长环境的风情，山野水边花草的自然姿态，"各像其物"，如表现"松"的立华（见上图）。

（2）插花应该比庭院更能表现小中见大的微妙，欣赏插花时，同样不能让心灵局限于一朵或几朵花的美丽上，而是要借此领悟大自然的美。"以小水尺树，呈江山万里"，用少量的水和尺许高的树枝，使观者产生千变万化的逸兴，因与自然亲近而忘却俗世烦恼，让人得以在喧嚣尘世中回归自然怀抱，这就是插花的诀窍。

（3）插花整体造型的基本原则是以主干比喻佛，辅枝比喻神，以下草比喻人。插花的主干，要挺拔笔直，以求其正，以不同季节的枝叶为辅，更低一层的下草，向四面八方扩展，如此构成一个有秩序的和谐整体。辅助部分用于烘托和突出主干，不能有损于主干的地位与美丽。

立华花型

此后，后续家元池坊专荣对立华形式进一步改进，使立华具有严谨的基本花型：

（1）在插花中使用自然的，生命短暂的花卉和枝叶，时间纬度成为其不可分割的组成部分。以一束花来表现过去、现在、未来，如以叶残花落表示过去；莲花盛开表示现在；小荷初露、含苞欲放则表示未来。

（2）以七或九枝花材为骨架，花脚聚合如圆柱。

（3）花材的选用有严格的规定，每一枝都有具体的含义和特定的位置，伸展的方向都有一定的顺序，不可前后倒置。

（4）不同的花型，都配以相应的花器，花器一般较高并具有专门的结构以便插花操作。

（5）作品的整体造型，以一种抽象性的意念来模仿山水，具有超凡脱俗、严肃华贵的气质，被视为宇宙的缩影。

到 16 世纪中期，在武士阶层的支持下，立华和池坊流成为日本插花的主流，从宫廷的御前花，到武士府邸，再到市民家中，无不是池坊插花的天地（见下页图1、图2）。

经过近千年的修练，插花终能与歌道，艺道，茶道，柔道，书道等相比肩。这里"道"不仅仅是一种技能，更强调通往人生彻悟之路、彻悟过程的内涵。在学习插花技艺的同时，更注重品行人格的修养，这是一种很高的境界，也是日本文化的重要特点。实事求是地说，世界各国的插花艺术，包括中国的文人插花，都没有被提升到这样的高度。花道，从此成为日本插花的专名。

3.3 茶室投入花

过于豪华的立华，需要优雅华丽的环境，制作过程烦琐，不适合日常装饰，平民介入难度也相当大。到了 17 世纪，作为平民文化的江户文化逐渐成熟，因此简单易行且富于时代感的投入花迅速发展起来。

"投入"是一种自由随意的插花形式，与"立华"不同，投入花没有一定的规则或者程式。立华追求对称完美和平衡，投入花则有意追求非对称、不完全和不足，偏好使花枝伸向一侧，以显示出一种不完整的张力。如一枝梅伸展、一朵茶花聚焦，就构成了一瓶简单、自由又不失风雅的投入花（见下页图 1）。与立华相比，显然投入花简单易行，利用花材的自然形状，同时将花枝在瓶壁上相互支撑，就能建构出一个生动的造型效果（见下页图 2）。

早在 16 世纪中，投入花已与茶道结合，成为茶道的一个重要组成部分。日本传统的茶室都是在传统庭院内，小径通幽处，室内自然有"床の间"，挂画、插花、点茶。床の间和茶室已成为日本文化的符号之一，在传

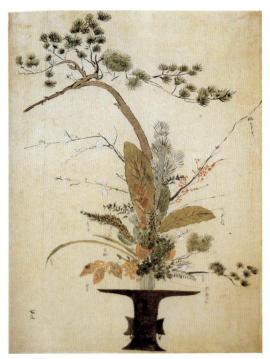

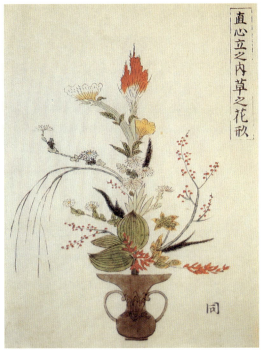

$\frac{1}{2}$
1. 池坊流家元作品（1643 年复制）
2. 直立花型，见《立华花型图册》（1688 年出版）

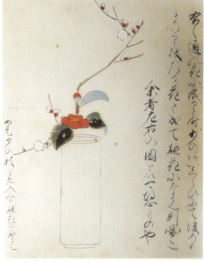
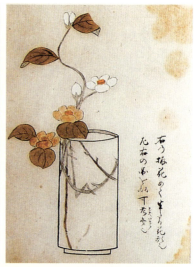
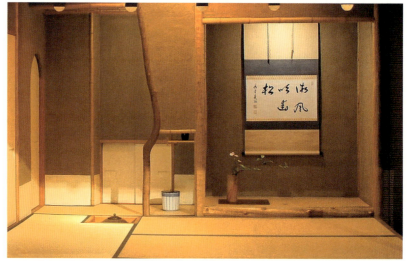

1. 一枝梅与一朵茶花的投入花
2. 投入花的固定方法示意
3. 日本关西城崎西村屋招月亭茶室

统民居、博物馆，民族特色宾馆等都能看到其身影。

茶道用花的原则，就是遵从花木的本来面目，用花的数量要少，通常只用一朵或两朵，加上几片枝叶，花型也要小，以体现谦美的风格。茶室插花，最好选用即将开放的花苞，让客人在品茶的同时，观察到花瓣逐渐展开的变化，领悟人生的无常（见图3）。香气过浓的花、颜色过艳的花都不能作为茶花，以免喧宾夺主之嫌。茶花的创作过程，反对过分的人工雕琢，要求遵从花木的原生姿态，所以一定是投入花。后人总结茶花的创作原则为"四清同"，即"结清竹，汲清水，秉清心，投清花。"

与立华相比，投入花焦点集中，形式自由。但投入花在茶道中被逐渐纯化，进而被赋予某种神圣意味。而立华则经历了相反的转变，逐渐大众化和简化。

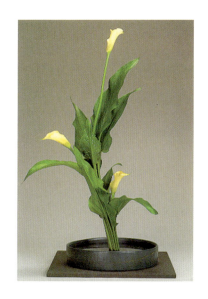
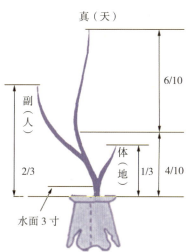

1. 马蹄莲生花造型
2. 生花花型图及教义关系

3.4 典雅的生花

到了17世纪江户时代，中国明代厅堂插花传入日本，袁宏道的《瓶史》被译成日文出版。立华太过复杂，投入花太自由，两种形式相辅相成，导致日本花道更多的革新，并最终孕育出一种全新的插花形式——生花。当时儒家思想盛行，讲究阴阳五行学说，因此生花就以天、地、人来表现伦理教义。生花的理论基础，就是袁宏道的《瓶史》，甚至由此形成了专门的日本插花流派"宏道流"。

花型与理念

"生花"就是活生生的生命之花，在技法上要求完全不违背花草树木的自然生长姿态，遵循草木之自然，显示出生气勃勃的意象，同时也是插花人心境和气象的表现。生花的花型具有三角形的基本结构：

（1）以三枝花材为骨架，花脚聚合如圆柱。用三条主枝构成一个整体，表现生命的无穷变化和生生不息。

（2）一般采用单一的自然花材，以松、柏、绿叶和简单的山野草花为佳。如单一的鸢尾、单一的马蹄莲等（见图1）。

（3）枝条弯曲伸展，要呈现自然草木生长的趣味与风情，各个枝条之间的比例和方向遵循一定的美学关系，也就是黄金分割的关系。从花型图上看，三枝花形成骨架，叶子都是顺着骨架伸展，呈现自然的风情，而且三条主枝长度遵循黄金分割比：0.618∶1或2∶3的关系。

如图2所示，三条主枝表现天、地、人三者的和谐与统一。三条主枝依次称为真、副、体，分别代表天、人、地。"真"代表天，也是阳，意即为天体、太阳和星辰，是无限大的空间，是宇宙万物的主宰者，因此它位于一瓶之中心，充实上部空间。"副"代表人，是天地间所滋生的万物之代表。"副"不得违背天地之心，"副"顺着"真"的弯曲方向充实立体空间。"体"代表阴，表示从属于天的

现代生活美学：插花之道

1 | 2

1.《富士山》
花材：龙柏
花器：古铜花器、木花台
插花：小川白贵

2.《两重生花》
花材：一叶兰、绣球
花器：两重竹花器、竹花台
插花：小川白贵

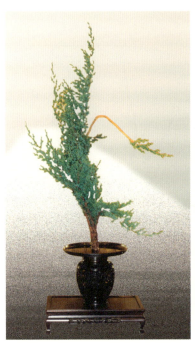
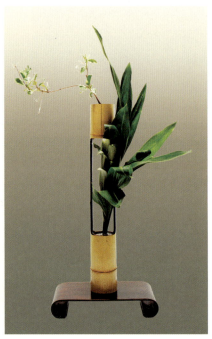

大地。阴为客体，是鉴赏者的位置，可以看出草木自然生长的美丽姿态。

生花从格式到教义，都标志着花道进入人的时代。生花简化了立华的繁复，同时融入投入花中尊重草木自然面貌的宗旨，主张以少而精的花材、简单又秀美的手法，表现对草木本质的印象。生花花型具有形体美、色彩美和造型美，以及自由清新的风格。这期间，日本建筑中的"床の间"，也普及到了普通民居。所以生花很快风靡日本，池坊流也从立华转向生花。

古流生花

在三枝基本造型基础上，各种流派的生花都有不同的构成名称和变体，但基本理念是相同的。这个时期新兴的花道流派还有古流，古流中又有许多不同的派别，而且还有新的流派衍生出来，如尚山古流、古流松应会等，"生花"也称为"格花"。古流生花造型讲究格律，并使用古典花器，一般是专用的竹花器或铜花器，并配有专门的花台，造型规则严谨，突出古典雅致和格律之美。

小川白贵先生的这组作品都是古流的代表作。如《富士山》仅用龙柏做花材，通过修剪和造型勾勒出富士山山峰，同时插花造型与古铜花器、花台的配合，表现了一种古典韵律以及富士山的高雅秀丽（见图1）。

《两重生花》为上下组合造型，竹制花器由上下两层构成，每一层的花型都遵循基本的三枝构成原则。下层花材是一叶兰，造型挺拔向上；上层花材用绣球花枝，斜伸出去，呈现古朴自由的风情（见图2）。

更复杂的如《五重生花》，花器分上下五层，花材均采用野外植物，最底层为木瓜海棠，

第 3 章　日本花道

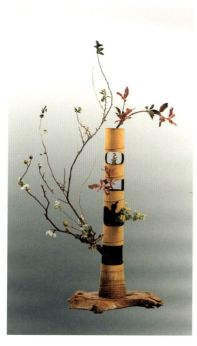 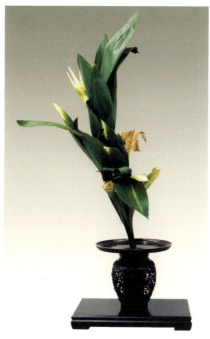

1 | 2

1.《五重生花》
花材：木瓜海棠、野菊花、红木
花器：古典竹花器、树根台
插花：小川白贵
2.《生命》
花材：一叶兰
花器：镂空铜花瓶、木花台
插花：小川白贵

从左侧架构出向上挺立的主造型；第二层小小的野菊花三枝，向右侧探身而出，有空中漂浮的云朵之意；第三层，小体量的红木，有三枝花材，向左侧探出，有风吹之感；第四层是一个月窗，圆圆的，里面直立一朵小菊花；最高层也是用红木，花材向右下探出，整体造型严谨，上下呼应，每一层都符合三枝造型的基本原则，具有古朴自然之美（见图1）。

将自然中采集和剪截来的花草枝叶加以重新配置，使它们在新的环境中被赋予新的美感，不是单纯地重现花草枝叶在自然中本来的形状，而是用枝叶花朵创造新的形式。这个形式不仅是插花者自己精神世界的标志，而且还具体地表现了其感受这些花草枝叶的美的印象。

与此同时，插花还应反映这些花草枝叶和谐共处的自然之伟力——诸如冬天寒风吹弯的枝条、被蛀虫吃得只剩下半张的叶片等，

如作品《生命》，专门用几片已开始枯黄的一叶兰，表达生命过程的美（见图2）。

日本花道是作为一种修身之道。插花者要怀有一种尊敬的心情、虔诚的态度，并从中寻求一种哲理。花卉不仅本身是美丽的，更可以反映时光的推移和插花者内心的感受。当插花者领会到草木的生命过程以及自然的伟力，并试图用一种形式来深化其印象，这种形式也就是花道。

3.5　盆景式的插花

明治时期（1868—1912），日本进入文明开化时期。随着门户的开放，大量的西方人涌入日本，带来许多西洋的新奇花卉和思想，同时花道也被介绍给西方。新的花卉品种在日本种植，丰富了本地的花材。传统的

《夏季水景》
花材：荷叶、芦竹、水葱、
　　　浮萍、黄栌
花器：椭圆水盆
插花：李晗

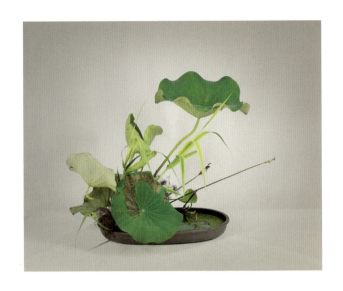

插花格式已不能顺应时代发展的潮流，新的流派纷纷成立，"小原流"就是当时的代表。

小原流受当时流行的中国盆景和清代写景式插花的影响，又吸收了西洋花卉的色彩，把原来"立华"和"生花"中"点"的插法改为"面"的插法，自行设计了圆形浅盆，把自然景色移入盆中，称为"盛花"，也就是借助于插花工具，用浅盘插花，操作更便捷。

"盛花"的特点是通过浅盆花器露出较开阔的干净水面，延伸了空间感和自然感。盛花构图上富于变化，注重花材个体及组合群体的自然美，枝叶舒展，顺乎自然，体现了真实、清新的自然美景。

小原流不仅进行花型的创新，同时还在百货商店举办插花展览，把插花介绍给普通民众，并积极培养女性花道老师。这对于花道的普及起了很重要的作用。

《夏季水景》是作者在小原流广州支部杨玲课室研习的作品。借助小原流特制椭圆水盆，应用写景盛花自然本位花型，以水生花材描写夏季水边景观（见上图）。

3.6 自由的草月流

"二战"前夕，由于西方插花的抽象造型原理的影响，各个流派在"盛花"的基础上进一步改革，突破固定花型的束缚，产生了"自由花"。这时期的代表流派为新兴的"草月流"。草月流意即其花如草之可亲、如月之明朗。该流派宣称要创造特异的花型，不受形式的约束，也不理会草木自然生长的规律，甚至采用非植物材料，尝试各种以构成美为目的的插花造型。

如《陶与花》，大胆和自由的红瑞木造型，充分展示了巨大的陶盘之美，用红瑞木的张力，固定野趣十足的雏菊和穗花，在质感和色彩上与环境也十分协调，而且起到了点睛的作用。作品不由得让人俯下身去，细观陶与花的对比之美（见下页图1）。

而当下草月流家元的作品，在大空间中造型，如自由装置或雕塑，与传统插花形式已相去甚远。

"二战"后日本沦为战败国，插花更无人

第3章 日本花道

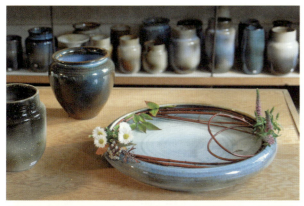

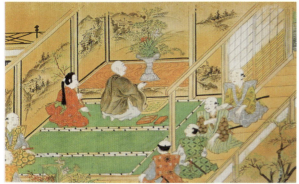

1. 《陶与花》
花材：红瑞木、穗花、雏菊
花器：粗陶盘
插花：铃木典子
2. 武士习花道（17世纪绘）

问津。但是随着战后经济的逐步复苏以及美国在日本的驻军，插花开始有了新的转机并被介绍到西方。20世纪50年代草月流受美国邀请，首次将插花介绍到西方。以后，前往日本观光访问的西方女士们大都有插花学习的日程安排。花道以文化使者的身份出现，加强了日本与各国的文化交流。现在各大流派都在国外设立分部，常派代表赴各地充任文化使者，促进了插花的国际性普及和交流。

3.7 花道的传播

花道的生命力，在于花道的广泛传播和不间断的传承，也就是沿空间和时间两个维度发展。

花道传播机制

首先，在日本花道历史上，"家元制度"对插花从江户文化中心向全国各地普及发展，扮演了重要角色。"家元"也就是插花流派的领袖人物，他有权授予某些人插花师傅的身份，使其具有教授弟子的资格，由此广集徒弟，形成网络。花道家元，是一个金字塔的等级制度，有相当严肃的规范。在17世纪末的绘画中，就有武士（当时的贵族）学插花的场景（见图2）。

通过修行花道，平民不仅可以提高艺术修养，而且可能得到相应的权威认证，获得新社会身份的上升渠道，因此有相当的吸引力。

花道传播的第二个方面是各种各样的插

067

 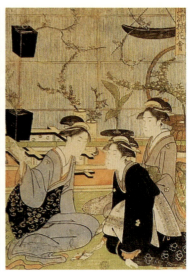

插花展览图（18世纪绘）

花展览。如18世纪末，江户晚期绘制的插花展览图，就可以看到当时插花展览的盛况（见上图）。

最后，花道又有不同的流派，如池坊流、宏道流、古流、小源流、草月流，等等。除了家元，大量专业插花艺人的出现，也是日本花道形成的重要基础。1770年以后，花道学校逐渐涌现，花道成为女子教育的一部分，在18世纪末的绘画中，就有女性优雅插花会的记载。而明治以后，女性花道教授逐渐涌现，成为花道传播的中坚力量。

有关日本花道的传播，下面与大家分享的是我自己的学习经历和见闻，由此可以看到这种传播机制的有效，以及花道的生命力。

在日本学花道

爱花是我从小的天性，无奈成长在那个少有色彩的时代，鲜花属于遥远的小资情调。记得小时候我家附近的大学校园里，有几排当绿篱用的栀子花，每到春天我和小朋友们总想去偷摘几朵；而武汉大学的桂花树，也几乎成了我对大学向往的原因之一。

20世纪90年代初，我第一次迈出国门到了日本。我的第一位日本朋友是滨田太太，她问我到日本有何目标，我说想学花道。几天后她就带我去参观了一个花道展。一进展厅，我第一反应就是："哎呀，忘了带相机！"

真的很难忘第一次在日本看花道展览的心情，那是一种让人感动的美。展厅内播放着轻柔的音乐，插花作者们一色淡淡的银灰素雅和服，细步慢语，微笑着频频鞠躬；柔和的射灯聚在一组组漂亮得不得了的插花作品上，行云流水一派悠然。在这里，我遇到了以后的花道老师小川白贵先生（见下页图）。我朋友滨田太太一边警告我正式拜师学花道很费时费钱，一边帮我联系到公民馆参加"野菊会"活动。

"野菊会"就是社区俱乐部，有20多位家庭主妇参加，每月一次，由小川先生指点练习插花。每次大家从各自小院就地取花材，我

第3章 日本花道

作者与小川白贵先生

只得求助于房东太太。好在常送些自制的饺子、包子之类给她，因而也乐得让我在院子里采点花草。这种活动费用很低，大家以自娱及社交为主，插花造型和用材都简单、随意，先生因材施教。碰到文化节之类，野菊会也举办小小花展，自得其乐，不失为主妇们的一种好的社交活动。因我不能仅满足于此，滨田太太又介绍我参加柴芳子老师家的插花聚会。

芳子老师婚前学池坊花道达十年之久，已获得花道最高级别，但并不以此为业。她一家三口住公寓，家里装饰简洁舒适，过着普通工薪阶层的生活。芳子老师是全职的公司职员，加上主妇的身份，因此她非常忙。

但是周末下午插花则完全是属于她自己的放松时间。她的两个朋友也是上班族，相约周末下午来芳子老师家学插花，隔周一次。因不是正式授课，故学费很低，我是穷学生身份，学费就被免了。每次花材由芳子老师统一购买，AA制。我从花道礼节、坐式、日常用语等学起。开始觉得很拘谨，但很快地，那种弥漫在小小居室内的女性特有的宁静、平和、优雅的氛围，以及活生生插花作品的完成使人感觉非常美妙。我们每人都会插一盆花，包括老师自己。

插花时跪坐在日式矮桌前，完成以后，大家回到西式餐桌舒适地就座。少而精制的茶点，天南地北地聊聊天，那种情调使大家都抛开了平日的烦杂琐碎。近黄昏，带着花儿回家，装饰自家居室。两周后鲜花已谢，大家重聚一次，居室环境也因一盆不时更新着的鲜插花而平添了许多生气。

这样过了一段时间，学插花的同时，我的日语也突飞猛进。不久我进了一家公司做兼职工程师。没想到的是严格、紧张的高科技公司内也有插花：每星期一花店送来花材，下班后几个美眉自愿留下插花，分别装饰经理室、会议室、接待厅等公共空间。

很快我就加入了她们的行列。其中的千惠子小姐已获得小原流花道师范的资格，自然又成了我的老师。每周一次，姑娘们根据

个人喜爱，在千惠子的指导下嘻嘻哈哈一阵之后，公司的花饰就焕然一新了。

工作以后我还是去正式拜师学花道。我的花道先生名为小川富贵子，花道雅号为富松庵白贵，一般称小川白贵。先生一生都在从事花道，甚至战争年代都没有停止。她家里设有古流师范花道教室，弟子们有的已成了花道老师，我的同学有职业女性、家庭主妇，甚至还有中学生。每年老师都要率弟子们办一次小川白贵社中插花展，她本人的花道活动更是繁忙，也曾多次得到政府的嘉奖。

小川白贵先生的授课基本上是一对一指导。每周五下班，匆匆晚饭后我就直奔花道教室。工作一周后本应很疲劳，但学花道的过程自然地使人的身心都很放松。老师气质高雅端庄，精神饱满，眼界开阔，那时候她比我年长一倍，按说在年轻人眼里早已是老人了。先生的家是一个传统的日式院落：木拉门、榻榻米、鲤鱼池塘、樱花树、石子路，在她家学花道，真是一种非常愉悦的享受。

也许由于我的用功和悟性，加上我在日暂留的身份，很快我被授予了花道雅号——刘松庵白惠。第二年春天，我的作品参加了小川白贵先生的插花展。一袭和服木屐，据说也衬得我光彩四溢，而师生们的良好自我感觉及来宾们的以花会友、相知相识，使得花展实质上成了一种美的文化的聚会与展示。

现在回头看，我对花道的兴趣和坚持，至少有一半是源自小川白贵先生的指导和对我的期许。当我抱怨中国少有花店、少有鲜花时，先生肯定地说这不会长久。当年，也就是1992年左右，小川白贵先生甚至说中国就如同日本的20世纪60年代，物质匮乏

很快就会过去的。她不断地鼓励我以后回国要坚持练习，把花道带回中国去，说这原本是中国的文化。

1994年开始，我回国后在校园内进行义务插花培训，每年一次校庆插花展览，展览之后拍照片寄给小川白贵先生，先生再写信来指导。她根据我的插花照片，手绘花型图，一个一个地点评和指导。这样我又跟老师学习了好多年，小川白贵先生实际上也是我线上教学的启蒙者。

回国十年后的2003年，我出版了一本带光盘的图书《花之韵：东方插花与电脑创意》，作为业余花道研习的总结。这之后，2006年在大学开设"现代生活美学"课程，以插花为主线；再往后，就是开设大规模网课了。

一晃30年，中国社会沧海桑田，我们的物质已经极大地丰富，鲜花也越来越走进百姓生活。没想到老师当年的预测那么准，也没想到我会插花并教授插花这么多年。我常想，按世俗标准，小川白贵老师是家庭妇女，虽然受过教育，但从没有职场的经历，除了插花，她的书画都很好，视野也很开阔，甚至超前，每当过年，我都会收到小川白贵老师的手绘贺卡，持续了十来年。我想，小川白贵先生的一生就是展现和传递花道的美和花道的力量的一生，我也特别羡慕先生那样有文化的人。借此机会，特别感谢小川白贵先生以及一路相遇的插花老师们和花友们。

花道在荷兰

另一次有趣的经历来自2010年我在荷兰莱顿大学访学的一年。莱顿城有一家私人博物馆，展出日本"明治维新"后一个荷兰

第 3 章　日本花道

人在日本游历的收藏。博物馆里有定期更新的日式插花装饰，由此，我认识了一位在荷兰教插花的日本媳妇——铃木典子女士。

典子嫁到荷兰十几年了，婚前就学"草月流"花道。当时，她是两个十来岁孩子的妈妈，一周工作三天，两天在家当主妇，这种非全时的工作在荷兰很普遍。她在自家设了一个插花小教室，也是工薪家庭，插花室很小。

每周典子会安排 1~2 次插花课程，每次 2~3 人，基本也是一对一讲授。每年回日本探亲，还会继续跟自己的老师学插花，然后到荷兰传授给别人。我去典子家上插花课，一方面，是想去过过瘾，跟花友有共同的语言交流；另一方面，也好奇花道在西方的传播。

每次上课，老师典子会发一份打印的花型图，学生模仿练习，老师点评指导。这基本上也是我课上采用的方式，只是我们用投影演示花型过程和参考实例。

典子的课上有一位花友，业余学插花已 15 年了，她说出了花友们的心声："It's so nice to play with flowers"（能与花为伴，真是太妙了）。还有一个印度尼西亚使馆的太太，每周从另一个城市海牙自驾到莱顿来学一次插花。

秋天的时候，我参观了她们的插花展，在一个陶瓷作坊世家，主题是"陶与花"（见图 1）。陶瓷作坊世家，庭院设计也特别美，院子里有许多陶瓷作品。进入室内展厅，首先看到的是一幅拉坯人的油画，前面自由投入花的干枝条，伸向窗口方向，而窗台上立着一只看风景的小鸟——原来是一只红薯（见图 2）！

| 1 | 1.《陶与花》 |
| 2 | 2. 看风景的小鸟 |

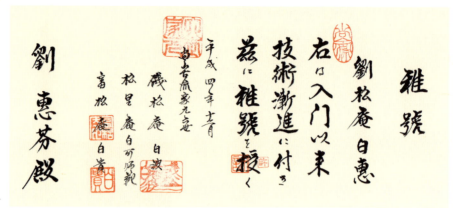

古流的手书雅号

这组作品，尤其是这个红薯的"插花"，一方面，呈现了草月流的特色；另一方面，是不是也意味着，美，需要一对发现的眼睛和一双灵巧的双手！

流派与仪式

日本花道流派很多，不同的花道流派有不同的特点和风格，每种流派都有一位"家元"，也就是最高领袖，家元一般在家族中下传。传统的花道有其礼节、坐式，甚至花道用语，但各流派的基本花型和道义都是相通的，就是要天人合一，追求"静、雅、美、真、和"的境界。

花道的各流派都有高低不同的若干等级，其授业方式也多种多样。我熟悉的还是古流的方式。古流花道研习者入门以后要封一个"雅号"，也即花艺名，如我的雅号"刘松庵白惠"，用传统的手书方式写给我（见上图）。

"松庵"是当时家元的号，家元的花道名是白字头，所以我们下面都是白字头。雅号里用本人的姓，以及名字中的一个字。富松庵白贵是我的老师小川先生的雅号，富是她娘家的姓氏，她夫姓小川。现在中国人婚后不改姓，所以我的雅号就是刘松庵白惠。

可以看到整篇都是汉字，只是按日本书信的格式，收件人称呼写在最后。书法很漂亮，一般是由专人书写，用和纸，也就是上好的宣纸，一级一级的印章，完全是源自中国书法的写法。如果有空间的话，装裱起来挂上，也不失为漂亮的书法作品。

除了雅号，不同的等级都有相应的口传书，也就是手抄本教材，是精制和纸线装书稿，手抄本教材不仅说明该等级插花要掌握的技巧，也包括花道教义。

雅号或口传书都是针对每一个花道学习者，由专人手写，加盖印章，记载当今家元和教授的名字、授予的日期以及受者的信息，等等（见下页图）。因此，这种过程更多的是体现了一种文化。对我而言，就是一份书法的纪念品和收藏品。花道发展到今天，仍有许多流派，如古流，保留了这种口传书的方式。当然一些大的流派，如小原流等，就采用印刷书的方式了。

花道之所以具有悠久的生命力，首先，在于花道并非植物或花型本身，而是一种表达情感的创造。任何植物和容器都可用来插

第3章 日本花道

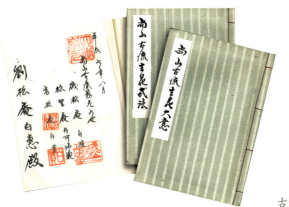

古流花道口传书

花，任何人都可能漂亮地完成插花。因此，从深处看，花道首先是一种道意，它逐步培养从事插花的人身心和谐、有礼。其次，花道又是一种技艺，可用来服务于家庭和社会。最后，花道还是一种易于为大众所接受的、可以深入浅出的文化活动。

另外，花道在日本不仅是一种传统文化，还是一种大众文化。每年的春秋季，各地都有大大小小许多花展，或以流派分，或以地域分，或是社内展，也就是老师带学生的展览。居室内、橱窗里、广场上的插花更是随处可见。

从最早的武士贵族研修花道，到后来成为大家闺秀的必修课。如今虽然这种时尚已过，但学的人还是相当多。大多数学花道的人是作为一种爱好、社交，并借花木怡情养性。花道教室和插花活动非常普遍，从社区到家庭插花聚会，到单位的花装饰，再到正规花道入门，等等。插花学习时间可长可短，内容可深可浅，方式也多种多样。

从我自己的亲身经历中可以看到，花道的普及是花道传播的结果。中日两国的关系源远流长，但是文化的传承确与社会、经济和政治紧密相连。从插花这个小小的视角，可以看到中日两国历史和文化的不同变迁。

3.8 中日插花发展比较

中日两国是一衣带水的邻邦，有两千多年的友好往来和文化交流历史。我们顺着时代的脉络比较一下中国古代插花与日本花道的发展与变迁，从插花这个小小的视角，可以折射出整个国家的政治经济和文化的变迁。

如下页图所示，明朝以前，中国远远领先日本。中国人在汉代就开始懂得花草的纯欣赏性。唐朝从公元7世纪开始，历时近300年，是中国最强盛的朝代之一。唐朝盛行佛前供花，民间折花、簪花和插花，南唐李后主在宫廷内办"锦洞天"，就是最早的插花展览了。

隋唐时期不断有日本留学生到中国来，因此佛前供花在唐朝就随佛教一起传入日本，插花开始也是供神，称为"神招"，日本花道始祖就源自于此，那时是日本飞鸟时代。到了奈良时代，中国的七夕也传到日本，日本宫廷也开始盛行"七夕法乐"，其中就有插

中日插花发展比较

中国

- 汉-200 民间簪花
- 隋581
- 唐618 佛前供花、民间簪花、插花
- 南唐937 锦洞天
- 宋960 文人四艺：琴、棋、书、画；生活四艺：花、香、茶、画；理念花
- 元1271 心像花
- 明1368 瓶花
- 明1591 《瓶花三说》《瓶花谱》《瓶史》
- 清1636 写景盘花
- 1987年 台湾插花复苏
- 1995年 大陆插花复苏

日本

- 飞鸟593 佛前供花 池坊流始祖 神招
- 奈良710 七夕法乐 插花陈列
- 平安794 仿唐佛寺"寝殿造" 引入中国花木 "茶合"
- 室町1338
- 室町1399 立华雏形 "书院造" 仿宋禅寺 佛间—床の间
- 室町1542 《池坊专应口传书》立华规范 花道元家制
- 江户1603 投入花（茶花）
- 江户1696 《瓶史》日版 生花 古流、宏道流
- 明治1868 盛花、小原流 女性花道师
- 昭和1926 自由花 草月流
- 1950年 花道国际

花陈列。在平安时代,日本开始模仿中国唐朝的佛教寺院,贵族们有了"寝殿造",在庭院种植花木,而且大量引入中国的植物。

10 世纪后期,中国进入宋朝,宋朝是中国古代历史上经济、文化、科学高度繁荣的朝代,历时也是 300 多年。宋朝的生活美学,不仅流行文人四艺的"琴、棋、书、画",还流行生活四艺"花、茶、香、画",宋朝流行的斗茶之风传到日本,被演变成"茶合"。

我们从宋朝的绘画作品中可以看到专门以插花为主题的记载,如文人理念花、清供花等。而日本的插花有神招的记载,也就是立华的雏形。到了明朝的 16 世纪末,中国插花达到鼎盛,从理论到实践都有专著出版:从《瓶花三说》到《瓶花谱》,再到集大成的《瓶史》。

明朝时期相应的大约是日本室町时代,这个时期日本文化气象也日新月异,16 世纪末,仿宋代禅寺的"书院造"流行,室内原供佛的"佛间"演变成"床の间",可以专门挂画并装饰插花,同时,池坊家元的口传问世,形成规范的立华花型和理论,标志插花升华为花道。中国文人花与日本花道,基本同步达到一个鼎盛时期。

再往后,17 世纪中国进入清朝,除了清供画,没有其他创新,中国文人插花开始逐渐衰落。

而同时期的日本进入江户时代,花道继续向前发展。首先是与茶道互动,产生投入花;其次,中国的《瓶史》出版 100 年后被翻译成日文,日本仍在向中国学习,并衍生出不同的花道流派。

到了 18 世纪,花道学校开始普及,女性也开始介入插花活动。到了 19 世纪中期的"明治维新",日本打开了与西方交流的大门,向工业化、现代化的西方学习,逐渐跻身于世界强国之列。受西方和中国写景盆花的影响,盛花开始流行,女性花道师兴起,女性成为花道传播的主体。到"二战"前,自由的草月流兴起,与西方的设计观念有相通之处。

如果我们将立华的古典花型与同期中国的古典花型比较,可以看到其中有似曾相似之处。

如最早期的立华家元作品(见下页图 2),与 15 世纪明代十全瓶花的比较(见下页图 3),在空间的伸展、造型的华美、古铜花瓶的庄严感等,都有可比拟之处。

18 世纪中期日本绘制的"汉花"屏风画,可以很清楚地看到元明时期中国文人花的特征,但也融入了一些日本花道的特色(见下页图 1)。到了 19 世纪,盛花与清代的盆景相比,都是模拟山水的风格。

日本花道源自中国,虽然发展和形成了自己的体系,但与中国传统文化有着千丝

现代生活美学：插花之道

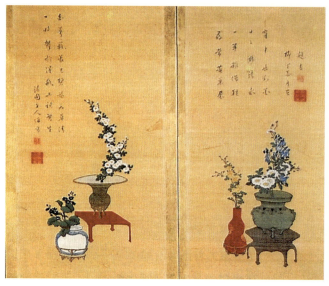

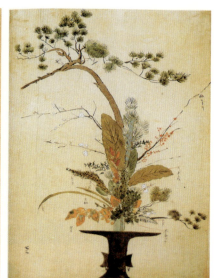

1	2
3	

1. 日本"汉花"屏风画（18世纪中期）
2. 日本早期池坊流立华
3. 中国明代十全瓶花

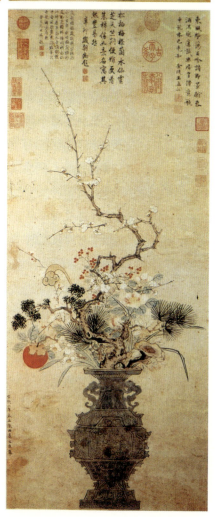

万缕的联系。在中国，"道"虽然也包括技艺等内容，但在一般情况下，更多指的是政治主张、思想体系、宗教、文学等属于上层建筑方面的无形文化，显得庄重、正统、严肃。中国古代插花，最多是文人"遣怀"，抒发个人情感，并没有上升到"道"的层面。

但是日本人却将生活层面的娱乐消遣与心理修养、文化素养提高等结合起来，产生了各种"道"。"道"有其规范、仪式和传播教育渠道，因而形成了日本独特的"道"文化。

回头看中国，17世纪清朝以后插花一路衰落，基本是空白。这也是清朝中后期的政治僵化、文化专制、科技停滞、闭关锁国的结果。日本"明治维新"后开始军事扩张，而中国已逐步落后，从1840年的"鸦片战争"开始，中国进入被侵略和挨打的悲催的100年，一直到中华人民共和国成立才结束这种局面。

总体而言，插花的发展，与社会经济文化有着不可分割的联系。从插花这个细微的角度，可以看到，

明末以前，日本一直学习中国，两国插花历史发展的轨迹，到明末基本达到一个接近的水平，甚至产生交集。之后，它们朝各自的方向继续向前而逐渐背离。中国闭关锁国，远远落到西方世界的后面，而日本明治维新，打开与西方交流的大门。

20世纪80年代，中国实行改革开放，插花才重新慢慢复苏。首先复苏的是台湾地区，这是因为"二战"结束前，台湾地区被日本侵占了50年，日本文化的影响显而易见，花道和茶道都广为流行；其次，台湾地区对中华传统文化的传承，应该说比大陆做得更好；最后，20世纪70年代台湾地区就开始经济大发展，成为亚洲四小龙之一，90年代就跻身发达地区之列。1987年，原台北故宫博物院馆长黄永川先生，出版了专著《中国古代插花艺术》；1995年，北京林业大学的王莲英教授出版了专著《中国插花》，标志着台湾地区与大陆的中国插花文化之复苏。

到今日，中国的经济总量已超过日本，位居世界第二。大城市的物质文明已不亚于任何发达国家，但是精神文明，对美的体验、感受和创造，用古人的话说是"路漫漫其修远兮"，我们仍需"上下求索"。

下一章我们将讨论西方花文化的演化过程。

西方花文化

第4章 西方花文化

纵观各国古代插花艺术发展，因地理环境气候有别，花草树木的种类形态不同，而且运输不便，因此大多就地取材，而不同花材的应用对插花文化也有很大影响。古埃及尼罗河沿岸，土地肥沃，有大量鲜花生长，因此鲜切花成为插花的主要材料，而希腊和古罗马人的桂冠，则多配以橄榄枝叶。

古希腊、古罗马时期是西方艺术史上极为重要的阶段，后代大多数绘画都是以这个时期的神话故事和绘画手法为基础发展起来的。我们主要借助《世界艺术史》以及《西方经典油画》画册，梳理西方插花的发展脉络。

4.1 古罗马时代

罗马艺术鼎盛时期留下了大量壁画。大约公元79年，古罗马的一处别墅的卧室墙上画了一幅《采花的少女》（见本页图）。画中文静的少女正在绿色草坪上采花，优雅地转身离去，裙摆飘动，表现了春风吹拂下的自然景象。我们从中国的诗经里可看到采花的文字记载，但

《采花的少女》罗马壁画（公元79年）

现代生活美学：插花之道

古罗马已有非常写实的图像记录。

公元前 5 世纪，希腊人开始制作马赛克壁画，由于马赛克制作具有相当的难度，因此是一种奢侈的艺术形式，现在在欧洲一些古老的教堂里还能见到。梵蒂冈博物馆收藏有公元 2 世纪罗马的马赛克花篮。放大后看可见，整个画面都是用不同颜色的小瓷砖拼制而成。从画面上可见竹编的篮子里插满玫瑰、郁金香、康乃馨、罗马风信子、双银莲花、甚至还有蓝紫色的喇叭花（见图 1）。

从这幅马赛克画可见，公元 2 世纪时，西方草本花卉种类就比较丰富了。此外，这种花篮满插的形式贯穿西方古典插花的整个历史，从早期的 2 世纪一直到 19 世纪末的维多利亚时代，都没有太大的变化。古希腊、古罗马对西方文化艺术的影响，由此可见一斑。

4.2 神前供花

公元 5 世纪罗马帝国灭亡后，西欧进入漫长的中世纪，插花主要为神前供花，同样表现出深厚的宗教色彩。从某种角度说，西方宗教史就是西方艺术史。西方早期神学家认为，美的建筑具有提升道德和精神的力量。早期教徒们并不都识字，因此教堂建筑以及周边的雕塑和绘画目的都是向教徒们传授《圣经》，也就是上帝的旨意。

如图 2 所示，文艺复兴时期的西斯庭教堂的天顶画以《圣经》中的《创世记》为主线，绘画总面积接近 600 平方米，人物有几百个，全部由米开朗基罗一人绘制。米开朗基罗是文艺复兴时期的三杰之一，他被誉为

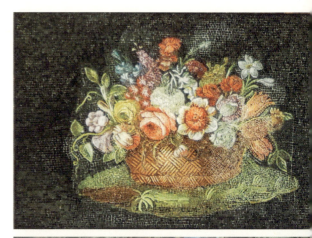

1
2

1.《花篮》，罗马马赛克，2 世纪
2. 西斯庭教堂及天顶画

第4章 西方花文化

1. 马提尼,《圣告》(局),(1333年)
2. 高斯,《朝拜圣子》(局),(1475年)

"一个天才、诗人、雕刻家、画家和建筑师"。根据天顶的建筑结构,米开朗基罗将《圣经》故事分割并按顺序排列,如"上帝划分了白天和黑夜""上帝创造了太阳、月亮以及地球上的植物",如此等等,按《圣经》故事排列,看图说话,绘画与建筑结构非常谐和。因而,当人们仰观整个教堂的天顶画时,它更显得庄严华丽,如实景对照。

西斯庭教堂的天顶画,有许多大家耳熟能详的故事,如"创造亚当",构思精巧,人物丰满,堪称杰作。如此壮观的天顶画,那样精确、和谐、多姿多彩,它所存在的精神价值,在整个艺术史上都是不可估量的。但是,天顶画的初衷,是向教徒们传递《圣经》的思想。

我们看礼拜堂门的高度:人在高大的教堂里从比例上就显得非常小,上帝庄严、高高在上,教堂里回荡着管风琴声,或排山倒海,或和风细雨,在这种环境里,人从心理上就很容易对上帝产生敬畏之心,会约束自己的行为。宗教就这样影响着西方社会的思维习惯和生活方式。

马提尼是法国哥特式风格画家,擅长宗教题材。他14世纪绘制的《圣告》,表现天使向圣母报喜的情景。天使头戴桂冠,手持桂枝。地上有一瓶百合的插花,百合花象征圣母马利亚(见图1)。

15世纪,荷兰画家高斯为佛罗伦萨某教堂绘制的三联木板油画,描绘圣子诞生,牧羊人前来拜见的故事。中间一幅画的前景,一个彩绘陶罐里插着白色和紫色的鸢尾花和橘黄的百合花,象征圣母马利亚;另一个透明的玻璃瓶象征纯洁,内插一束紫色耧斗菜,七朵盛开的花朵象征神赋予圣子的7种品格:智慧、理解、协商、力量、知识、敬畏与虔诚(见图2)。

11世纪以后,随着西方生产力的发展,新兴的资产阶级不满教会对精神世界的控制,推动了14—17世纪的文艺复兴运动。

4.3 文艺复兴

文艺复兴提出以人为中心而不是以神为中心，肯定人的价值和尊严，主张人生的目的是追求现实生活中的幸福。因此，西方花艺也得到前所未有的发展，插花开始更多地体现人们的生活情趣。

荷尔拜因是德国宗教改革时期肖像画家。这幅 1532 年绘制的《基什肖像》是一位德国商人的肖像画，前景桌上有一瓶插花，透明的玻璃瓶里插着几枝康乃馨。可见 16 世纪初，康乃馨及插花日常装饰已经很盛行（见图 1）。

荷兰最有名的画家伦勃朗是杰出的现实主义大师，他一生为爱妻画过很多肖像，这一幅是将新婚妻子打扮成"花神"的模样，头戴鲜花冠，手持鲜花杖（见图 2）。伦勃朗绘画中的人物永远是现实中的，花神已从传统上的高贵完美降临到实实在在的人间，有着世俗的生活气息，妩媚而亲切。伦勃朗的艺术改变了文艺复兴初期那种理想主义的审美思想，并把艺术推广于真正的现实，真正的人间。

大都会艺术博物馆馆藏的四季组画中的《春》，是生活在伦敦的一个捷克画家温斯劳斯·荷尔拉（Wenceslaus Hollar）1641 年的作品，画上一位女士正在窗前插花，左手拿着一把郁金香，正准备往花瓶里添加（见下页图 1）。这幅画还配有一行诗："寒冬已过去，美丽的季节正在来临。"

这里描述的是文艺复兴后普通人的生活，插花造型很丰满，花材很多。到了 18 世纪，起源于英国的第一次工业革命，不仅提高了生产力，还引起了社会的重大变革，促进了

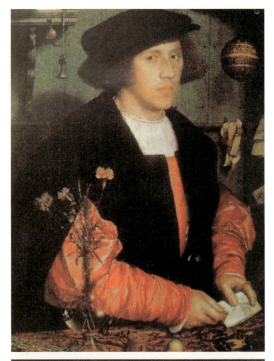

1. 荷尔拜因，《基什肖像》（1532 年）
2. 伦勃朗，《花神》（1634 年）

第 4 章 西方花文化

1 | 2

1. 温斯劳斯·荷尔拉，《春》（1641 年）
2. 罗伯特·弗伯，《12 花月历》（1730 年）

近代城市化的兴起。欧洲民宅小院都普遍种植花卉，用鲜切花装点家居。作为一种社交礼仪，人们在探亲访友、婚嫁庆典、丧葬扫墓等时候，都会带一束鲜花。婚礼时新娘头戴花冠，手捧鲜花。这种习俗一直延续至今，这也是西方花艺设计的基础。

4.4 工业革命

18 世纪初，英国植物学家罗伯特·弗伯（Robert Furber，1674—1756）在伦敦拥有一个温室花房，并对植物花卉有深入的研究。1730 年他出版了手绘铜版印刷的装饰画册《12 花月历》（Twelve Months of Flowers），每月一幅时令花卉的插花，花材均来源于他的花房，一年 12 月，共用花材 400 多种，平均下来每盆插花用花材 30 多种，花器精美，每月也都不同（见图 2）。

花历上插花造型饱满，呈现巴洛克时代华丽的风格，每朵花的形态都充分展现出来，花卉绘制精细、准确，每朵花旁边都有一个小数字，下附对应的花材植物名称。这套装饰画册的出版，呈现的不仅是 18 世纪欧洲的插花风格，同时也是有史以来首次出版的巨量花卉名录，是 18 世纪观赏植物的一个科学记录，罗伯特·弗伯也因此名声大噪，这本画册 1982 年还在再版。

在西方古典油画中，静物花卉也是主要题材之一，留存的作品非常多。这些花卉基本上都是以瓶插的方式呈现，用大量的花朵构成几何造型，色彩艳丽，细节表现很充分，栩栩如生，写实性和立体感非常强。

法国凡尔赛宫藏画，部分记录了当年法国皇室的生活场景。路易十五皇后（1703—1768）的一幅肖像画，表现她正站在桌边，往镶金的水晶花瓶里插茉莉花（见下页图 1）。瓶花色彩淡雅，衬托出华丽的场景和人物柔美的气质。

玛丽·安东尼德（Marie Antoinette）是法国路易十六王后，也是在 1793 年法国大革命期间被送上断头台的皇后。一幅 1783 年的玛丽皇后画像记录了衣着华丽的皇后正

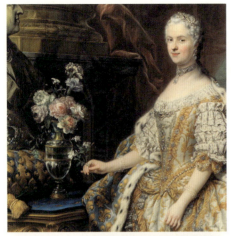

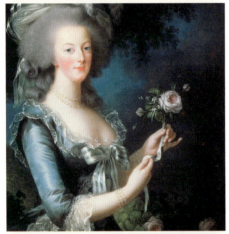

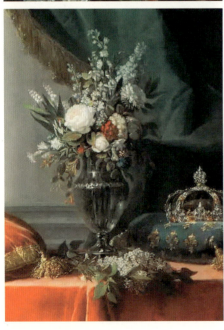

1. 插茉莉花，路易十五皇后（1703—1768）画像
2. 小花束，路易十六玛丽皇后画像（1783年）
3. 玛丽桌上的瓶花（1785年）

在花园里摘花，并用丝带扎成小花束的场景，这基本上就是现代微型花束的范式：大朵玫瑰为主花，搭配小花。同样，小花束的配色与人物肤色及着装相得益彰（见图2）。

另一幅是玛丽皇后1785年的画像，她端坐桌旁，铺着橘红丝绒的桌上有一瓶插花。镶金的水晶花瓶非常精致，花材都源自皇宫花园的鲜切花，品种多样，大小相间，色彩协调，造型饱满如一金字塔；桌面上还放着一束白色的丁香花；同样，插花的配色与环境非常协调（见图3）。

而凡尔赛宫的花园，至今仍保留着组合种植的特色，草木花卉呈现色彩缤纷、和谐统一的景象，与插花色彩的搭配原理类似。

通过以上案例，可以总结出西方古典插花的特点：

（1）与东方插花不同，西方的花文化无中国文人的情怀，也没有日本花道的教义。西方插花就是赏心悦目之事，致力于表现花材群体的色彩美和造型美，强调装饰性和烘托气氛的效果。

（2）根据插花摆放的环境和使用的场合进行设计，确定主题，然后选定主体花材和色调。

（3）按照主体花材的姿态和色彩，选择陪衬花材。每件作品所用花材种类多、数量大、色彩丰富浓艳，且对比强烈，绚丽夺目。

（4）花器一般是大口瓶、罐或花篮。

第 4 章　西方花文化

吉尔伯特，《花卉市场》（1888 年）

（5）受西方雕塑和绘画艺术的影响，插花形成规则的几何形，如三角形、椭圆形等。造型有明显的轴线，花朵分布均匀，如密集的大花束，杂而不乱，层次分明。插花洋溢着旺盛的生机和蓬勃的活力，迸发出快乐喜悦的情绪和对生活强烈的热爱。

工业革命和经济的发展，使 19 世纪西方的物质生活极大改善。对花卉的喜爱不仅仅是贵族的特权，普通人也能享受插花的乐趣。花卉市场繁荣，又进一步促进了花卉种植业的发展，鲜切花及其品种不断地推陈出新，花艺进入良性发展。法国画家吉尔伯特（Victor Gabriel Gilbert，1847—1933）擅画民俗花卉，他有一系列作品记录当时西方的鲜切花市场和普通人享受插花的场景（见上图）。西方这种鲜花消费的习俗，一直持续至今。

4.5　印象派

随着社会的发展，西方艺术形式也在不断变化。19 世纪后半叶到 20 世纪初，法国涌现出一大批印象派艺术大师。他们认为古典主义千篇一律，缺乏个人风格。他们更崇尚现实主义和创新，将科学的色彩学理论运用于绘画，以瞬间的印象作画，试图捕捉到瞬息多变的大自然。

马奈的《奥林匹亚》以其离经叛道的艺术形式，在 19 世纪中期的法国掀起了一场轩然大波。其中黑白的人物，耀眼的花束，墨绿的帷幔和淡黄的披肩，都形成了鲜明的对比。在这幅画中，我们可以看到其中用纸张来包裹花束的形式，基本沿用至今（见下页图 1）。

雷诺阿是印象主义代表人物，他以画人物出名，善于表现甜美、悠闲的气氛以及丰满、明亮的脸和手。《包厢》的色彩基调是暖色，它由玫瑰、黑、白三色组成。头上和胸前的玫瑰花，既表现了当时的头饰花和胸花装饰，也是这幅画色调的重要表现（见下页图 2）。

梵高是 19 世纪末期荷兰后印象画派的先驱，也是最负盛名的革新者。梵高的作品极具个性，色彩艳丽、笔触粗厚，他善于从简单的事物中去发掘纯粹之美。《向日葵》系

085

1. 马奈，《奥林匹亚》（1865 年）
2. 雷诺阿，《包厢》（1874 年）

列是他的晚期作品，也是他最具代表性的作品之一，现有六幅存世，被世界不同的大博物馆收藏。

《向日葵》创作于法国南部，那里阳光明媚、灿烂。这是单一花材的瓶插，匀称的几何造型，黄褐色调，花瓶也是两色的土罐（见下页图1）。这些简单地插在花瓶里的向日葵，呈现出令人惊异的效果。我在英国和荷兰的博物馆都看过《向日葵》，面对这瓶插花，你会感到向日葵不仅仅是植物，而是带有原始冲动和热情的生命体向你扑面而来，令人心神震荡。

4.6 现代花艺

在现代，随着西方经济实力的强盛，艺术生活也进入高度繁荣时期。鲜切花市场与蔬菜水果市场一样繁荣。使用赋予自然情趣的插花美化居室和公共环境已成为人们普遍的生活需求，故现代西方花艺也相应地开始变革。

首先是出现了具有强烈时代气息的自由式、组合式、抽象式等现代插花形式。花材的选用范围更加广泛，甚至采用一些非植物性的材料如金属，尼龙，砖石等，和鲜花一起构成插花作品，以增强表现力和装饰性。在造型上，采用架构式和非架构式现代花艺设计思路，应用于大型室外花艺装置、舞台花卉装饰、橱窗花艺等，都是以商业为目的的花艺设计。如荷兰花艺师 Pim van den Akke（1976—　），他善于将对自然之爱融入设计之中，运用技巧、材料和形式的结合创造自己的风格，传达独特的情感（见下页图2）。他的作品中融合了花朵、植物、情感、美丽和体验等创意。

第 4 章 西方花文化

当然，从生活美学的角度看，普通大众还是享受那些简单易行的插花方式。2018年德国一座小城的露天市场上，我看到很多干花花束，都扎成半球面，大的有80厘米高，花材的种类非常多，买的人也很多（见图3）。可见德国的鲜切花和干花市场都很兴旺。

其次，东西方的融合和相互影响也反映到现代花艺中。传统西洋插花的风格是用花量大、色彩鲜艳、造型丰满、构图匀称、热情奔放，这与传统的东方式插花用花量少，善用线条的特点完全不同。而当代自由式，则打破了传统上固有的壁垒，在材料和设计上都不断创新，东方的日本草月流大作品——现代花艺装置，已很难区分是东方式还是西方式。

4.7 当代花文化

深度旅行，是体验不同文化的有效途径。与大家分享我的旅行见闻和感受：行万里路，总能收获满满。

教堂里的插花

2003年，我在英国剑桥大学访学。剑桥大学的每个学院都依然保有教堂文化，周

1	
2	1. 梵·高，《向日葵》(1888年)
3	2. 现代架构花艺，Pim van den Akke
	3. 德国市场上的干花束（2018年）

087

现代生活美学：插花之道

英国剑桥教堂的插花

末都会有礼拜或唱诗，教堂也成为社交文化的一部分。英国人热衷和善于园艺，我发现市中心教堂总有插花装饰，便也参加了义务插花小组的活动。每周末礼拜之前，小组负责将教堂入口和讲坛前的插花更换一新。我们从市场采购部分花材，也有组员从自家花园采摘一些时令花材带来。

教堂大门内的入口处，有一个石头的花台，专供插花，有迎客的意味。如图所示，这是我当年完成的作品，以百合和菊花为主，典型西式插花，采用金字塔结构，用花朵将外形插成平缓的一个面，两边少许下垂枝，是我加进去的东方感觉。

教堂里讲坛和唱诗班两侧都各有一大束插花，大椭圆造型，固定在一个高高的花架上，这样，礼拜和唱诗的时候，坐在下面的人都能看见。这里的插花，已不属于神前供花，更多的是为取悦来礼拜的民众。

教堂插花每周形式基本一样，只是更换新鲜花材而已。多年后我再访剑桥，发现教堂里的插花形式基本没变化。这也是西方花艺经典应用，简单的几何形，强调色彩搭配，营造和谐气氛。

荷兰人的花园

英国人、荷兰人，乃至整个西欧民众，都酷爱园艺。以我对英国人和荷兰人的印象，他们最差的是烹调手艺，最强的是园艺。与中国人相比，他们似乎把烹调和美食的热情都投放到了园艺之中。

荷兰是全球花卉行业最发达的国家，它的温室花卉研究、栽培和销售高度专业化、现代化。虽然荷兰是一个很小的国家，但鲜花出口量占世界第一。荷兰的鲜切花卉70%以上出口，遍及80多个国家和地区，主要是德国、英国和法国。可见整个西欧的鲜花消费量很大，花文化很普及。

2012年，我在荷兰莱顿大学访学一年。莱顿是一个大学城，也是一座古城。荷兰多水，到处都是大小运河，运河环城并穿城而过，水域四通八达。市中心沿运河两边到处都是酒吧，桌椅都摆在露天，尤其

荷兰莱顿郊外风光

是阳光灿烂的时候。周末或每周两次的集市上，酒吧坐满了人，大家喝酒、聊天、晒太阳。露天的集市，销售各种日用品和食物、瓜果蔬菜等。

每到集市，卖鲜花的摊位总是最热闹的地方之一，买的人很多，花的品种也非常丰富，一顿工作餐的费用就能买一束很不错的鲜花。有一次我抓拍到一位大叔扛着一大束花在街上穿行，这也是比较典型的荷兰街景了。

所以，荷兰人逛集市，在街边酒吧坐坐，喝喝酒，晒晒太阳，然后就像买蔬菜一样，捎一束鲜花回家。遇到做客或者需要答谢朋友的时候，送一束鲜花也是最恰当不过的礼仪。

话说我 2010 年准备出国，就在 google 地图上查，相中大学城郊外一个叫"湖滨花园"的大住宅区，联排别墅的那种房子，都是 2~3 层的小楼，房子并不大，一般 2~3 室，但家家都有前后花园。因此到莱顿后我在一户人家租了一间屋子，可骑车去学校和城里，来回一趟约十公里。小区的中心就是一片水域公园，北边是一大片湖区，沿途看景，很多房子的花园紧挨着一条条小运河，是一个非常自然生态的中产阶级居住环境，随时可感知四季和蓬勃的生命更迭（见上图）。实际上整个校区乃至城市就是一个大花园。

沿途可见，几乎每个小院子里都有一套桌椅，有阳光的时候，从花丛树叶间可以瞅见院子里一个或一对暴晒的主人，懒懒地一动不动，如小河边卧在草丛间的鸭子一样（见下页图 1、图 2）

无论院子大小，总能发现一套或一把椅子，供主人享受阳光，在花草簇拥下，或喝茶，或看书，或发呆。桌椅都很简单，基本就是原木的，或金属的，院子也不大，但花草茂盛，种类繁多，而且在主人精心护理下，组合搭配，色彩缤纷，风格各异，赏心悦目，让路人我大饱眼福。所以我常常随身带着相机，看见好景就拍。

市中心临街的房子，即便是没有院子，主人也会见缝插针地种一棵玫瑰，让它花开爬满墙，或在窗台上摆满盆花。有一点点空间，就会摆上一张椅子，再有空间就会有一

现代生活美学：插花之道

1 | 2
1. 荷兰莱顿民居庭院
2. 荷兰莱顿民居的庭院花饰

张小桌子，桌子上必有一盆花。

院子里，或屋子周围的花饰，更是各种各样，真的是什么容器都能养花，什么花草都能养。简单的容器，精心的设计和搭配，利用点滴的空间，让路人一览无余。如墙角树桩与盆花的组合、拐角窗下一盆花，更像是给路人准备的。连废弃的牛仔裤，也能用于墙边的插花装饰。

荷兰木屐是民间传统日用品，每只木屐都由一整块木头挖凿而成，防水防潮，特别适合荷兰潮湿低洼的农田。胶鞋普及以后，现在已很少人穿了。但荷兰人特别注意保护自己的传统，木屐不仅是旅游工艺品，而且荷兰人自己用木屐装饰园艺，用木屐种花或插花。

门口的墙上钉上两只木屐，里面种了小花，花的颜色必然要与鞋子的颜色搭配协调，当然木屐也能专门用于装饰外墙。

有的联排房子，屋子很小，出门就是一个公共花园，很多门口的墙上都会挂一盆花。如有人在蓝色的鞋子里种上蓝色的小花，挂在大门口，送主人出门也迎接主人回家。还有的门边挂了一个陶瓶，这些陶瓶是专门设计用于悬挂的，或贴在墙上。开门锁门的时候，总有花儿迎来送往。甚至有藤本植物爬满整张阳光下的椅子。周末坐在椅子上喝喝茶，晒晒太阳，真的是难忘的记忆。

这里呈现的，就是普通工薪阶层的生活，富人的高墙大院，一般我也拍摄不到。我常想，20世纪30年代，林语堂先生在《生活的艺术》一书中，描写中国古人的闲适生活，在现代中国很稀罕，在欧洲倒是很平常。

4.8 伊娃的花生活

在荷兰的一年我拍了很多照片，认识了不少有意思的朋友，其中，伊娃属于比较典型的荷兰中产阶级，也就是普通工薪阶层。她喜欢园艺、旅行、博物馆、音乐会等，我们一见如故，她的生活方式在荷兰应该很有

第 4 章 西方花文化

伊娃在家里

代表性，对我也很有启发（见上图）。

我暂住的"湖滨花园"建于 1975 年，面积与莱顿老城中心基本相当。从小区到学校约五公里的路程几乎全程都是自行车道，沿途鸟语花香，空气清新，当然也少有汽车的噪音。荷兰自行车很普及，几乎每人一辆，有专门的自行车道，骑车很轻松，因此一整年我都是"骑在乡间的平路上"。

小区北边是一大片湖，湖边大片的郊野公园，有空我会去湖边练瑜伽，或溜达拍照。在靠近湖边的步道拐角，有一个 100 平方米左右的小花园，我常顺道去拍花，因此也就认识了在花园里干活儿的伊娃。

伊娃是这里的首批业主，她搬来的时候 30 岁左右，拖着一双小儿女，原来租的小屋实在不够用，小两口一咬牙就开始当房奴，一直到退休了还没还完贷款。

伊娃应该属于比较典型的荷兰工薪阶层。她出生于"二战"结束时期，父亲是政府公务员，虽然生活并不宽裕，还是供三个女儿上完大学。伊娃师范毕业后工作了几年，然后结婚生子，她先生佛兰克也是中学老师。当时男女还没有那么平等，政府及教育部门不提供已婚妈妈的工作机会——那是 1975 年左右。所以，婚后伊娃在家带孩子，抽空找份临时工作。直到后来对已婚女性的工作限制解除，才重回学校当老师。

不过，伊娃选择了非全职的方式，每周工作四天，这样就有时间照顾家庭、孩子和花园，同时留点时间给自己。两口子都酷爱园艺，小花园是伊娃主动跟物业请缨，将一片死角荒地开辟而成，并义务维护了 35 年。认识她以后，我有空也过去帮忙，其实就是去玩儿。

伊娃将小花园里划分为几个区，香草菜园、球根花卉、果树木本等，一年三季一批批各种香草、花卉、果实更迭不止。他们两口子还在湖侧的岛上租了 200 平方米的一块地，一半归太太种花，另一半归先生种菜！除了冬季，她家的蔬菜水果主要是自给，自

091

1. 伊娃的后花园
2. 伊娃的圣诞装饰

制的果酱吃都吃不完，我很喜欢她的樱桃酱，绝对绿色又好吃！

一次她带我去参观菜地花圃，随手采摘花卉给我做一个花束，色彩搭配漂亮协调。一会又来了一位骑车来采花的太太，原来这位采了一大束花，像个农妇的太太，是莱顿大学的一个知名教授。

伊娃在自家的前后院更是随心所欲地玩着，家里当然到处都是她的插花。门厅一角的一个小瓶子里插着几支干草，是一年前女儿回家送爸爸的生日礼物：女儿骑车回家，顺道在路边采的！有点不可思议，几根野草作为生日礼物，插在小瓶里照样漂亮，自然风干，在家里摆了一年。

她的后花园打理得干净漂亮，修剪草皮是先生的事，伊娃负责设计，院子里甚至有下沉的水池，有菖蒲水草，还养金鱼过冬（图1）。

家里的插花都是自家花园里采摘的，地里收获的南瓜自然也可用于装饰。我们一起打理公共花园，之后她会用DIY的糕点和花园里的鲜薄荷茶，犒劳我这个义工。

圣诞节期间，伊娃请我去她家吃晚宴。除了奶油南瓜汤，其他吃的我都记不得了，但难忘的是整个晚上她营造出来的浪漫唯美情调：挂着彩灯的圣诞树，满屋子松香弥漫；音乐流淌，墙角上的星光闪烁；红蜡烛烘托的暖色调；精致的餐具和餐桌设计。对我来说，整个晚上，首先是视觉、听觉、嗅觉和整个感觉的美餐，吃什么已退居其次了（图2）。

除了花园，伊娃还喜欢旅行，去过的地方数不清。她家里有一些祖传的中国古董，我猜想是当年八国联军带回去的。20世纪70年代中期，伊娃给中国移民的孩子补习荷语，越发对这个遥远的东方之国产生联想，她开始学中文，但那时中荷还没有直航，机票对她如天价。80年代后期，中荷直航开通，1993年她40来岁，首次游中国，十几年间一共来过四次！我看她游中国的相册，主要都是纪实片，每张都有文字说明，整个就是一纸版的图文博客。那些我原熟悉

的、已经消失的北京场景，一下更拉近了我们的距离。

早年孩子大点后，伊娃还跑到大学去旁听文学、历史、艺术，等等。她会买一本喜欢的书，并老远跑去参加作者的研讨签售会之类。

她平时在莱顿工作之余，春夏忙着养花种菜，秋天忙收获，闲时看看书，过的是乡居生活。冬天花园里没活儿了，她就忙着逛博物馆，周末到阿姆斯特丹去看看儿子，住一住，还有机会逛逛时尚店，看看芭蕾听听音乐会，过过大都市生活。荷兰境内那些有意思的角落和博物馆，都是她介绍给我的。

55 岁伊娃就从学校退休了，兼职教教荷语，每周到博物馆做一天义工。她说虽然喜欢给孩子上课，但对某些教条的管理也很烦，不如兼职自由，而且关键是生活比挣钱更重要！

我开始刨根问底，我说："按你们俩的收入，就能支付这么周游的开支？"

她说："我喜欢旅游，当然其他方面就要节省些。比如不讲究时尚，比如我们的菜园、果园可节省一笔开销……，而且我从开始挣钱起，就学着攒钱和理财。"

真的很羡慕伊娃的生活，高质量的生活并不是要挣很多钱以后才能开始。当然她的这种生活态度，在欧洲很多年轻朋友身上也很常见，甚至我认识的莱顿大学的教授也是如此。只是在一个相对长的时间维度上，我们更可以认清事物的本质。所以，我想伊娃的一生，不就是与人、与自然、与社会的和谐吗？能过这样的生活，也是她的福分吧。

4.9 中日及西方插花比较

前两章我们讨论了中国和日本插花的发展轨迹，并将中日放在同一个时间坐标中进行了比较。现在我们再把西方插花的发展过程加进来，时间轴上面是中国（红）；下面是日本（绿）和西方（橙）（见下页图）。人与花的关系由实用性转向观赏性，中国始于汉代；时间轴上对应的西方是古罗马时期，经济和文化都高度发达，有图像记载当时的采花少女、马赛克的花篮等。

其后，中国历经唐宋的发展，生活美学和插花到宋代达到高峰，到明代形成体系。这时期，日本花道也形成了。唐宋时期，西方则进入漫长的中世纪，宗教主导，以神为中心，社会发展缓慢甚至停滞。一直到 14 世纪开始的文艺复兴运动，到 16 世纪达到顶峰，标志近代欧洲历史的开始。

世界插花历史发展的轨迹，到 16 世纪末达到古典的顶峰，中国、日本和西方基本达到一个接近的水平位置，甚至产生交集。之后，它们朝各自的方向继续向前而逐渐背离。18 世纪西方工业革命，向现代化发展，19 世纪日本向西方学习，到 20 世纪初跻身世界强国之列，花道因此也成为日本的文化代表之一。而中国 18 世纪以后逐渐衰落，进入 21 世纪后才重新跻身世界强国之列。

插花作为雅生活的切入点，纵观历史，不仅可以了解不同国家和地区插花的不同风格与特点，还可以看到世界的风云变幻。有一个雅好，就可以不断地积累和丰富自己的知识与阅历，这也是生活美的重要组成部分。

中日及西方插花比较

中国
- 汉-200 民间簪花
- 隋581
- 唐618 佛前供花、民间簪花
- 南唐937 锦洞天
- 宋960 文人四艺：琴、棋、书、画；生活四艺：花、茶、香、画；理念花
- 元1271 心像花
- 明1368 瓶花
- 明1591 《瓶花三说》《瓶花谱》《瓶史》
- 清1636 写景盘花
- 1987年 台湾插花复苏
- 1995年 大陆插花复苏

日本
- 飞鸟593 佛前供花，池坊流始祖神招
- 奈良710 七夕法乐插花陈列
- 平安794 仿唐佛寺引入中国花木"茶会"
- 室町1338
- 室町1399 立华锥形 佛间-床之间
- 室町1542 《池坊口传书》立华规范 花道元家制
- 江户1603 投入花（茶花）
- 江户1696 《瓶史》日版 生花 古流、宏道流
- 明治1868 盛花、小原流 女性花道师
- 昭和1926 自由花 草月流
- 1950年 花道国际

西方
- 古罗马-200 采花、花篮
- 中世纪476 神前供花
- 文艺复兴1300 民间花饰、插花
- 工业革命1750 古典主义
- 印象派1860 色彩、设计
- 1950 现代花艺

培根说过:"对年青人来说,旅行是教育的一部分;对年长者而言,旅行是阅历的一部分。"我特别喜欢旅行,我们在旅行中当然也会关注自己的爱好,尤其在国外的经历更是让人大开眼界。第一次是约30年前,1992年在日本,那一年我开始学习花道。第二次在英国,约20年前,我接触到了英国的花文化,那一年我最大的感受是,我们的精神生活比人家差太多,物质上已差不多。第三次是在荷兰,又过了7年多,2010年,这一年最大的感受是,至少我自己已变得比较坦然,无论是物质上还是精神上。

从插花又谈到了人生,这就是"一花一世界"的含义吧。从中国、日本和西方的插花发展史和花文化的变迁中,确实能得到很多人生的启示;从伊娃这样的中产阶层的生活经历中,我们更可以看到中国年轻一代平衡生活美的可能。30年沧海桑田,感谢这个大时代,和平稳定的社会环境才能有不断发展和进步的可能,对于个人来说,就是我们选择生活方式的自由。

有关"道"的讨论基本就到此,下面我们将进入"器"的层面,开始插花的实操,通过行动进一步来感受和体会平衡之美。

插花之器，花材、花器与工具

第 5 章 插花之器，花材、花器与工具

花材也就是插花的材料，以鲜切花卉为主。狭义的"花"是指有观赏价值的植物花朵，如玫瑰、菊花、百合等，它们姿态优美、色彩鲜艳、气味香馥。"卉"是草的总称。广义的"花卉"，指有观赏价值的木本、藤本和草本植物的花朵、绿叶、枝条、果实、根茎等，也包括鲜切的花卉，以及干枯的根茎等。

根据不同的目的，花材的分类法可以有多种。首先，每种花卉都有其不同的植物特性，植物茎的不同，保鲜特征也不同。其次，东方插花讲究花材"各像其物"，也就是保有花材的原生风姿，即花卉的观赏特型。最后，从造型的角度，还可以按花卉的点、线、面特征分类。了解和认识花材，是选择合适的花材来插花造型的第一步。

5.1 花材的植物学分类

植物学分类主要依据植物茎的不同，将花材分为木本、藤本和草本三大类（见下页表）。

木本花材

木本取材于指茎内木质部发达、木质化细胞较多的多年生植物。这类植物的茎一般坚硬，插花固定较容易，缺点是木茎吸水性较差，需要专门处理为好。东方插花最善于用木本花材的线条感来完成写意式造型，这也是东方式插花的主要特点之一，如传统文人插花里使用的松、梅、石榴、茶花，等等。

木本花材又分为乔木和灌木两类。乔木有一个直立主干，树干和树冠有明显区分，如银杏、桃花、梅花、松树等；灌木的主干低矮不明显，呈丛生状态，如蜡梅、海棠、樱花、牡丹、月季等。有的木本兼有灌木和小乔木的不同特征，如山茶。

藤本花材

藤本花材取材于茎细长，不能直立的藤本植物，它只能依附别的植物或支持物，缠绕或攀援向上生长。根据植物茎木质化的程度，藤本花材又可分为木质藤本和草质藤本两种。

花材植物学分类

茎 类	子 类	种 类
木本	乔木	桃花、梅花、玉兰、银杏、松、山茶等
	灌木	蜡梅、海棠、丁香、山茶、月季、蔷薇、紫荆、牡丹、连翘等
藤本	木质藤	紫藤、金银花、凌霄、葡萄等
	草质藤	牵牛花、爬山虎、万年青、常春藤等
草本	1~2年	凤仙花、鸡冠花、百日草、万寿菊、瓜叶菊等
	宿根	芍药、玉簪、萱草、非洲菊、君子兰、满天星、鹤望兰等
	球根	水仙、郁金香、朱顶红、百合、唐菖蒲、马蹄莲、仙客来等
	兰科	春兰、建兰、石斛兰、万代兰、兜兰、跳舞兰等
	水生	荷花、睡莲、芦苇、水葱、芦竹、水竹、菖蒲、蒲苇等
	蕨类	石松、乌蕨、蜈蚣草、铁线蕨、鸟巢蕨等

木质藤本，如紫藤，凌霄，其木质茎的自然造型非常适合艺术插花，表现线条感。草质藤本，如牵牛花，常春藤，爬山虎等，则需要依附其他支撑来完成造型。

草本花材

草本花材取材于茎内木质部不发达，木质化细胞较少的植物。这类植物一般矮小，茎含水分多，较柔软。草本花材色彩艳丽，是插花的焦点花材，但花茎是草质或肉质的，比较软，因此插花时如花材较高，则不容易稳定。草本一般分1~2年生和多年生，其鲜切花的吸水保鲜特征不同。

1. 1~2年生草本

一年生草花的寿命在一年内结束，即在春季播种，当年开花结果，秋冬即死亡。如凤仙花、鸡冠花、牵牛花等。两年生草花的生长期虽不满两年，但跨年度生长，一般是在秋季播种，到第二年春夏开花结果而至死亡。如香豌豆、瓜叶菊、金盏花、石竹、紫罗兰、金鱼草等。

通常1~2年生的草本花朵花期很短。如"牵牛花"，日本称之为"朝颜"，就是一年生蔓性缠绕草本花卉。"朝颜"清早开花，秀冠柔条，风姿绰约，但几个小时后花就谢了。日本茶道的投入花中，用牵牛花表达生命的美丽和短暂，要恰好等到朝颜初露时奉献给客人，应该说是一种非常奢侈的插花。

有些多年生草花是当年开花后，地上部分枯死，地下部分存根过冬，第二年春又从根际萌发出新的枝叶，生长开花，如菊花、玉簪花等。也有的有永久性的地下部分，而地上部分保持全年常绿，如兰草花、万年青等。我们根据插花应用特点，将多年生草本分为宿根、球根、兰科、水生、蕨类等几类。

2. 宿根

宿根草本的地下茎形态正常，不发生变态。如君子兰、菊花、芍药、玉簪等。例如，玉簪是喜阴植物，冬天地表部分死亡，第二年春天重发芽。虽然玉簪夏季开花，花期很

长，可是每朵花仅夜晚开，天亮就谢了。但整个春夏季，玉簪叶都油绿饱满，因此插花中常用玉簪叶，而很少用玉簪花。

3. 球根

球根草本的地下茎变态、肥大。如郁金香、百合、马蹄莲等。通常入冬前把球根从土里挖出来，第二年春天再播种。例如，荷兰的花卉产业非常发达，花田培育花球，如郁金香、风信子、水仙，等等。每到春天，万紫千红的花田成为旅游一景，非常壮观。但基本上荷兰所有的鲜切花都是在大棚里培育，以便于自动控制生长环境条件，保证切花的品质，使花朵的大小、长短等基本保持一致。

4. 兰科

兰科通常包括洋兰和中国兰。洋兰多指气生兰，如文心兰、蝴蝶兰、石斛兰、卡特兰等。洋兰以花色花形取胜，鲜切花市场上主要是洋兰，如文心兰俗称跳舞兰，每朵花都形如一个舞蹈的小姑娘。中国兰以飘逸的叶片取胜，如春兰、建兰。中国兰虽以整体姿态进入中国十大名花之列，但并没有形成鲜切花市场，插花中常用中国兰的叶片造型。

5. 水生

水生草本因其水生的特点，花茎吸水性不好，保鲜期较短，如荷花、睡莲、水葱等。因此，插花时通常需要特别处理，以延长保鲜期。

6. 蕨类

蕨类草本是生命力极强的观叶绿植，吸水性好，保鲜期很长。例如，鸟巢蕨做配叶插花，可保鲜2~3周。

5.2 花仙子

世间优美清静之物莫过于花草。扫码观短片，细赏约100种不同类型花草的微距摄影。前面几种不知名的花卉，就是山野边随处可遇到的特别小的花、带刺的木、柔弱的草，以及逆光下美丽的叶片。后面按照植物分类排序，让我们在近距离欣赏花卉的同时，了解和认识这些花仙子们的不同特征。

常用的花材，通常要考虑植物的易获取性、易造型性和易维护性。按植物属性分类，是便于我们认识、使用和维护花材。如果仅仅观花，往往难以区分牡丹和芍药，但是牡丹是木本，而芍药是草本，因此，观茎就能轻易区分这两种花材。

木本的枝条，最能表现东方插花的线条造型之美（见下页图），但木本植物通常吸水性不好，鲜切的水生植物也是如此，因此需要注意保鲜维护。有些1~2年生的草本，因花期很短，插花中较少使用。而宿根、球根和兰科花材色彩亮丽，花朵硕大饱满，且品种丰富，生命力强，保鲜期长，是使用很广的花材，也是温室栽培的主要花卉。

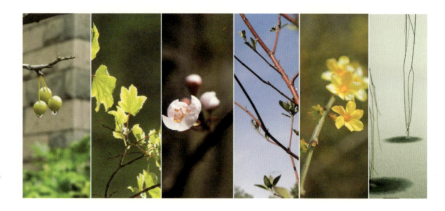

木本植物随季节呈现的多面观赏性

5.3 花材的观赏性

如上图所示，每一种花卉大体上都包含根、茎、叶、花、果等部分，各有其不同的个性和美丽，而且随季节而不同。一般来说，木本花卉能呈现出多个观赏面，如桃树、樱树、海棠等春前含苞的枝条；初春的花朵；夏天的枝叶；秋天的果实等，都能成为插花的素材，而且不同的季节呈现的观赏面也不同。

冬天，落叶灌木和乔木都只剩下秃枝，自有一种苍凉之美，尤其与色彩柔和的鲜切花搭配，如百合和康乃馨等，苍凉和粗犷对比柔美，相互衬托。

春天，秃枝上逐渐冒出花蕾，或者叶蕾，每日上班、上课的途中，你会注意到花蕾或叶蕾在很快地冒出来、膨胀，这正是春天万物生长的生命迹象。再过一段，树上各种小花盛开，赞美的诗句总不如亲眼近观的感受来得真实和强烈。

等到初夏，带着果实的枝条，又另是一种丰收在望的喜悦。因此，木本花材可观赏的时节很长。而草本花材能呈现的观赏面就相对少一些，一般以花和叶为主。根据花材在插花作品中的观赏特征，又可以将花材分成主要的五类。

观花类

花材以观花为主，重点突出植物开花期所呈现的美感特征的花材，通常简称为"花材"。花型花色凸显的植物大多属于观花类，尤其是大花朵，通常是一件插花作品的核心，很容易成为视觉焦点。宿根、球根和洋兰大多属于此类。温室种植的鲜切花，也以观花类为主，如玫瑰，百合，菊花，洋牡丹，等等。

传统西式瓶花，通常呈现观花的特点，这与西方种植技术的率先发展无不关联。如17世纪西班牙画家 Juan de Arellano 绘制的瓶花，水晶花瓶里满插各色玫瑰、郁金香、牡丹、蔷薇以及多种小花，十多种花材通过色彩绚丽的花朵构成丰满的几何形，基本看不到花茎，叶片也是配角（见下页图1）。

观叶类

花材以观叶为主，重点突出植物叶片所呈现的美感特征，通常简称为"叶材"。蕨

第5章 插花之器，花材、花器与工具

类是最常见的观叶植物，保鲜期很长。宿根类、藤本和灌木类叶片都可能是叶材的来源，如米兰、吊兰、文竹、海芋、黄杨、元宝枫、常春藤、龟背竹、绿萝、爬山虎，等等。叶材在插花中往往起着陪衬及烘托主花的作用，一般是插花作品的背景色。有的叶材修长，在东方插花中也能起骨架作用，如插花作品《侠女》，花材采用马蹄莲和新西兰麻，前者观花，后者起线条造型作用，表现出力量感（见图2）。

观枝类

花材以草本植物的茎，藤本植物的藤蔓，以及木本植物的枝为观赏重点，通常简称为"枝材"，其特点是有一定长度，能表现出线条美感。中国花鸟画中的"折枝"，早已表明"枝"，也是表现线条的重要手段。与折枝画类似，东方插花的特点，也是善于用线条造型，因此观枝类花材非常广，各类木本的枝，如桃花、梅花、海棠，各种长茎草本，如马蹄莲、蛇鞭菊等，都属于此列。

插花作品《疏影》，用一枝蜡梅表现线条美感，一朵郁金香成为色彩的焦点。这里郁金香是花材，蜡梅是枝材，疏影横斜，点点小花更凸显了梅的特质，这与西式瓶花是完全不同的两种风格（见图3）。

很多情况下，花、叶、枝并不能完全分开，如作品《大树下》，用一片高高挺拔的马蹄莲叶，营造大树的意象，叶茎如乔木的主干，低低的两朵娇柔的玫瑰，成为庇护的焦点（见下页图1）。又如《线之舞》，用三枝马蹄莲构造出优美舒展的线条和空间感，两朵非洲菊在色彩上平衡构图（见下页图4）。这两

1.《瓶花》，Juan de Arellano（17世纪）
2.《侠女》
　花材：马蹄莲、新西兰麻
　花器：长形陶盘，竹花台
　插花：黄白鞍
3.《疏影》
　花材：蜡梅、郁金香
　花器：彩陶石榴瓶
　插花：刘惠芬

1
2
3

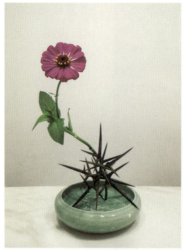
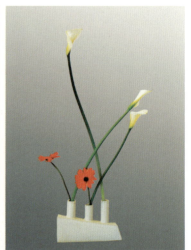
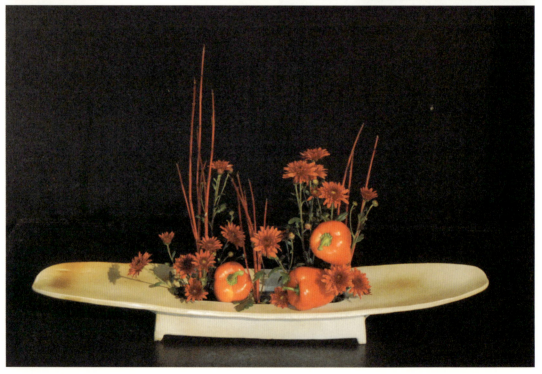

1	2	4
	3	

1.《大树下》
花材：马蹄莲叶、玫瑰
插花：刘惠芬

2.《俏》
花材：百日菊、皂角荆棘
插花：刘惠芬

3.《暖冬》
花材：红瑞木、雏菊、彩椒
插花：铃木典子

4.《线之舞》
花材：马蹄莲
插花：刘慧霞

第5章 插花之器，花材、花器与工具

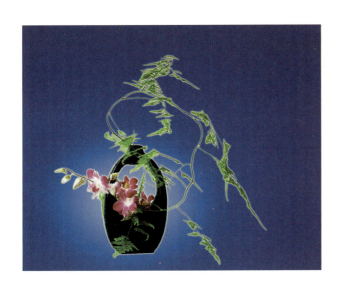

《空谷幽兰》
花材：石斛兰，文竹
花器：双层瓷篮
插花：刘惠芬

个作品都是用较少的花材，通过蜡梅的"枝"、马蹄莲的"茎"，创意出简练舒展的造型，这是东方式插花的特色。

观果类

花材以观果为主，重点突出植物果实或植物结果时所呈现的美感特征，通常简称为"果材"。同样，挂在枝上的果，通常与枝材成为一体，如挂果的石榴枝、海棠枝，等等。而单独的果，往往是插花的附件，如各种清供图中置于瓶花旁的各类果品，它们既可增加作品的内涵，同时也起到构图平衡的作用。

在某些创意中，单独的果也能成为作品的点睛之果。如草月流作品《暖冬》，白底粗陶花器置于黑色的壁炉口前面，花材采用红木、红雏菊和三粒大红椒。冬日的壁炉、三块烧红的木炭、蹿出的火苗温暖了整个房间，这是个非常形象生动的创意（见上页图3）。

观根类

花材以观根为主，重点突出植物根所呈现的美感特征，枯枝也属于这一类型，通常简称为"根材"。

作品《俏》表现皂角树的棘刺。将坚硬锋利的棘刺置于清爽的青瓷水盘中，托起一枝柔美俏皮的百日菊，两种花材互相衬托，产生强烈的对比效果。这里棘刺不仅造型独特，而且起到了花插的作用，自然地托起一朵草花的造型，青瓷水盘里无须其他固定工具，更显清爽（见上页图2）。

需要注意的是，同一种花材，在不同的作品中，呈现的观赏特征也可能不完全相同。了解花材的观赏特性，才能选择合适的花材组合，完成造型。

5.4 花材的造型性

插花是造型艺术，通过花材的点、线、面的配合，建构一个立体空间。从造型的角度看，一个立体插花作品通常包含线形、面形和点形三类元素。"线"建构立体空间的骨架；"面"丰满造型并形成视觉焦点；"点"

则填充空隙并在"线"与"面"之间产生过渡。这三类元素可能来自一种花材,也可能是多种花材。因此,按照花材的造型特征,又可以将花材分为点(散)形、线形(骨架)、面(焦点)形三类。

线形(骨架)花材

线形花材指呈长条状或线形的花材,以枝材为主,也可利用长条或线形的叶材。包括木本花材的枝条、草本的茎、长形的叶片、蔓状的植物,等等。如蜡梅枝、连翘枝、马蹄莲、剑兰、文心兰、龙柳、吊兰等。线形花材在插花造型中起骨架作用,或在组合作品中起桥梁作用,因此,线形花材要求有一定长度或高度。

面形(焦点)花材

面形花材也称"团块形花材",是外形较规整,呈圆形或块状的花材,通常以体量较大的木本、宿根、球根和兰科花朵为主。面形花材都具有较强的体量感,能占据较大空间,是插花作品的主体,起到丰满造型、形成焦点的作用。如百合、非洲菊、月季、牡丹、菊花、郁金香、向日葵,等等。

还有一类面形花材是配叶,它们可以作为造型的背景以及填充作用。配叶要么叶片较大,如巴西木、龟背竹、排草等;要么小叶聚成块状,如栀子叶、蓬莱松、茉莉花,等等。

点形(散状)花材

点形花材也称为"雾状花材",通常是由很多体量小的花朵以松散的形态集结而成,在插花造型中常用作填充、平衡和色彩调和的作用。如:满天星、情人草、勿忘我、雏菊等。这种花材在自然状态下都具有摇曳状,这是它们最美的形态,因此插花时一定要散开来插,而不能聚集在一起。目前温室栽培的各色雏菊,大多小花簇拥在一起,做点状花材使用时,需要先分解成散状。

这种分类也是相对的,只有了解各种花材的植物特征、观赏特征和造型特征,才能有效地综合应用。通常插花创意的思路有两种:要么根据造型选合适的花材;要么根据已有的花材,建构合适的造型。但无论哪种思路,线条的应用是东方插花的重要造型手法,利用线条,留出空白,也就建构了空间。这个空间也称为"虚面"。

如作品《空谷幽兰》,黑瓷花篮分上下两层。下层一支石斛兰斜斜伸出,留出上下层间的空间;上层一支向下弯绕的藤本文竹,形成另一个轻盈的空间。这里石斛兰是一条斜线,但面形的花朵成为整个空间的焦点(见上页图)。这种线的应用手法简练,但是表现力丰富,能营造出想象空间,表达构图的神韵。

5.5 花月历

在自然环境中,不同的花材,随季节呈现不同的状态,花期也各不相同。按照不同的月份将花材分类,称为"花月历",也就是不同的月份能应用的花材。在中国古代有关插花文献中,袁宏道在《瓶史》里提出了多种花材搭配成瓶花的主从相配原则,后续还有屠本畯的《瓶史月表》,日本花道书籍中有

关花材的介绍更多，一年四季各不相同。

但是随着园艺科技的发展，目前大棚里生长的鲜切花，已经使草木花卉的季节感大大降低，如花店一年四季都有各色玫瑰、百合、非洲菊、康乃馨等大众花卉。使用户外自然生长的木本花材，插花的时令感才更得以体现，也更有趣味性，如春有碧桃、海棠、丁香；夏有珍珠梅、玉簪花、荷花；秋有石榴、芦苇、银杏；冬有蜡梅、松柏和水仙，等等。从我们"四季清华，一期一卉"的系列插花中，就能感受到这种季节的变更带来的欣喜和愉悦。

此外，中国幅员辽阔，东西南北不同地域季节性差异很大，自然草木的种类和观赏时间也会有不同。注意观察和发现草木随季节的变化，在条件允许的前提下，借助插花与草木互动，并形成自己的花月历，这也是插花的魅力之一。下表所示花月历，主要是作者在北京地区与自然草木互动插花的记录，没包含花卉市场的鲜切花材。

5.6 插花工具

插花工具主要分为三类，包括花材修剪、造型固定和辅助工具。

花材修剪工具

初学者应准备一把花剪或园艺剪刀。花剪用于修剪花材，尤其是较粗硬的木本花材。对于草本花材，普通的剪刀也可以应付，但是对于较硬的木本花材，园艺剪刀或花剪更适用。专用的花剪，不仅使用方便，造型也很美观（见下页图1）。花剪使用完毕，应擦干水分，并装入专用花剪盒中，以防生锈。

除了花剪，还可以用花艺刀切割花泥、裁纸，并可切削草本花材等。依外形花艺刀分为直刀和弯刀，当然用普通的裁纸刀也可以。

此外，普通剪刀用于裁剪包装纸和缎带、修剪绿叶等，也非常方便。还可以利用手锯切割粗硬的木本花材，一般初学者用不到。

花月历

季节	造型特征	种 例
早春	线/枝（含苞）	杏、桃、梅、连翘、迎春、樱、海棠、玉兰、银芽柳、柳等
春	线/枝（带花） 面/花	连翘、迎春、樱、紫藤、凌霄、棣棠、蔷薇、紫荆、海棠等 山茶、杜鹃、牡丹、芍药、月季、玉兰、琼花、大葱花、绣球、丁香等
春夏	线/枝 面/花	石榴、紫薇、珍珠梅、山楂、狼尾草、狗尾草、爬山虎、万年青等 栀子、鸢尾、萱草、绣球、月季等
夏	线/枝（含果） 面/花（叶）	灯芯草、芒叶、锦带花、冬青、蒲棒、核桃等 木槿、珍珠梅、莲花、蜀葵、绣球、向日葵、牵牛花、玉簪、米兰、合果芋等
秋	线/枝（含果） 面/花	金银木、海棠、桂花、菖蒲、蒲苇等 芙蓉、蜀葵、金光菊、黑心菊等
冬	线/枝（带花）	南天竹、柳、蜡梅、松、小叶黄杨、春兰、水仙等

现代生活美学：插花之道

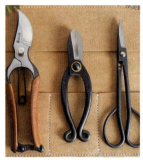

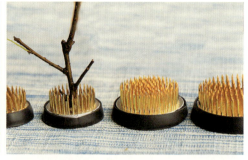

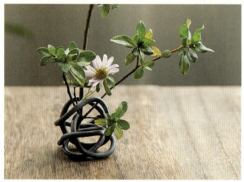

1	2
	3

插花基本工具
1. 花剪
2. 剑山
3. 花留

造型固定工具

东方式插花通常用剑山来固定花材，而西方式更多用花泥来固定花材。

1. 剑山

"剑山"是日本名称，中国称为"花插"，上面有许多剑针，底部很重。剑山是东方插花的必备工具，它一般是铅制或铜制的，不会生锈，不易破损。是一次性投入，可长期使用（见图2）。

将剑山直接放入盛水的容器中，花材插入剑山上的剑针，即可固定造型。此外，剑山浸于水中，花材直接与水接触，利于花材吸水，同时可保持水面清洁，无须太多枝叶遮盖。

剑山适合浅盘、花钵等花器使用。根据不同的插花造型体量，以及花茎、花枝的粗细，剑山的形状大小和剑针密度有多种不同的规格。大剑山适合大体量的造型和大口径的花器；反之小剑山适合小花器和简单造型。初学插花者，开始可准备一个中等体量，大约4cm×6cm的剑山。

2. 花留

花留适于花瓶的控枝造型，它通常是铅条，本身有一定重量又容易弯曲变形，故也称为"自由花留"（见图3）。将花留置入花瓶中，相当于将花瓶的口径变小了，通过多个支撑点将花枝固定；或者也可直接用花留的一端缠绕在枝条底部，置入花瓶内。

传统的东方式插花，是用小木条将花瓶口径分割，或者用竹签、木片、木条等塞在木本枝条底端，以适应和固定枝条的造型角度变化。明末清初的文人李渔在其《闲情偶记》中，提出用"撒"的方法固定花枝，指的就是这个"塞"的方法。

3. 花泥

花泥是西方新兴的插花固定工具，由酚醛塑料发泡制成，尺寸如一块砖头那么大。通常花泥用在西式造型，大量花材满插成几何造型，而且是一次性使用工具：

（1）使用前要先吸足水

将花泥平放于水面，靠花泥自身重量下沉而均匀吸水。待花泥自然吸水沉入水底时，方可使用。强行按压花泥吸水，会使花泥四周浸水，中间的气体无法排出，导致花泥中干。没有吸足水的花泥，插花后会倒吸花材中的水分，导致花材因脱水过早枯萎。

（2）根据需要切割

花泥吸足水后，用花刀或细铁丝分割成需要的大小，放入托盘或花器内。同样，体量越大的造型，需要的花泥越大。如花器不盛水，最好用塑料膜包裹一下，以便后续注水。

（3）插花

花枝可以从任何角度插入花泥，因此花泥通常要高出花托或花器2~3厘米，若要插下垂枝，花泥可以更高一些。木本的花材基部要剪成斜口，便于枝条插入花泥，并利于花材吸水。花材不必插入花泥太深，否则枝条会在花泥内相互碰触，影响固定，并容易导致花泥破散，使造型不稳。

（4）保湿

花泥的供水性较差，插花之后，要适当往花泥注水，以延长花材的保鲜期。

辅助工具

（1）金属丝：有多种颜色，多用18~32号铁丝，号码越大铁丝越细，用于细弱花材的弯曲造型以及缠绕固定。

（2）浇水壶：用于花器注水保鲜，尤其对于瓶口较小的花瓶，长嘴的壶好用。

（3）黏性胶带：包裹在铁丝外面，掩盖花材加工的痕迹，并防止经过加工的花材脱水。

（4）抹布和垃圾筐/垃圾袋：便于操作过程中的保洁、静音，以及花材废料的收集，以保持安静和干净的环境。

（5）报纸和透明胶带：便于插花学习后包裹并携带花材，尤其在寒冷的冬天，鲜切花材在户外需要防冻。

（6）玫瑰除刺器：用来除掉玫瑰茎上的刺与叶。

初学者，建议准备一套基本的插花工具：花剪一把、中号剑山（4cm×6cm左右）一个、中等水盘花器（长边20cm左右）一个、中等花瓶一个（高20cm左右），就可以开始插花实操练习了。

5.7 花器的形态特征

花器的功能性是能盛水，为切花提供水分，因此，任何具有盛水功能的容器都可以作为花器。但除了功能性，花器还能参与插花的造型，尤其在东方式插花中，花器在作品的造型和色彩的搭配上起着很重要的作用。

在中国传统的插花中，并非只有古器（青铜、古瓷等）为上品，而是花与瓶要形成和谐的整体。日本花道也将花器按材质和形状分成不同的类别，与不同的花型相配。在现代社会，花器的范围更广，我们主要从形状和材质两方面，讨论花器与花材的和谐，以及插花操作的对应技巧。

现代生活美学：插花之道

不同形状的花器

花器的造型性

花器可从形状上和材料上分成不同的类型，形状和材质都对插花造型和整体效果有影响，但除了造型和质感的不同，不同的形状花器还决定了插花造型中花材固定方式的不同。从形状上花器可分为瓶式、盆式、罐式和异型式（见上图）。

在下面的案例中，我们可以看到很多花器与花材的搭配相得益彰，可以更加生动地表现主题，甚至成为表现主题的点睛之笔。

如《大地回春》，土黄色的粗陶瓶配上小黄杨枯枝，南蛇藤裂开的红果与枯枝缠绕在一起，形成一派秋冬厚重的土黄色的粗犷质感。但是在这一派萧瑟之中，几片鲜嫩的斑叶兰从枯枝中探出头来，顿时为整个作品增添了不少鲜嫩、活泼的气氛。在这里，斑叶兰是面形，也是焦点花材；南蛇藤红果呈点状；小叶黄杨枯枝作为背景，与粗陶瓶一起构成了萧瑟的大地。可以想见，如果这种枯枝插在一个精致的瓷瓶里，效果则完全不同（见下页图1）。

瓶式与罐式花器

瓶式花器的形状特色是身高、口小，花瓶腹大，而筒式花器是指口与底部上下大小相仿的花器。罐式花器的形状特点是身较高、腹大、口小。

这两类花器是东西方都常用的花器，也是插花最古老的器皿，把切花投入，能吸水就完成其功能。花瓶可大可小，造型可古朴可清雅，插花也可复杂可简。中国是瓷器发源地，各种古瓷瓶陶罐，自古就是文人喜爱和收藏的雅器。因此传统插花——也称"瓶花"，最能体现中国式插花的风格和特色。日本的投入花，是由简单的插花到灵活多样的造型。而西方的花文化，也是从一大束艳丽的花插入瓶内而成。

在这类花器的应用中，花器的高度和瓶口的大小，决定了插花作品的体量，以及所用花材的多少。高大的花瓶，适合横向和下垂式的造型，这种造型最能体现花瓶的特质。如《大地回春》，花器和作品体量都很大，向前方延伸的枯枝已低于瓶口，这样枯枝与花器一起，构成了基础的冬日"大地"意象。

罐式腹大，瓶口收小。大口径罐式，造型和体量都可以很丰满，如用彩绘陶罐设计的《贺新春》。有些口径特别小，就只能插少量花枝，如作品《蜡梅》，用一个彩绘石榴瓶，口径非

第 5 章　插花之器，花材、花器与工具

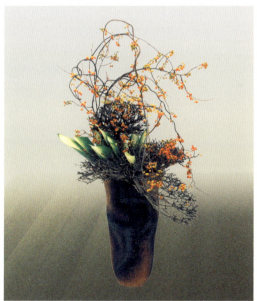

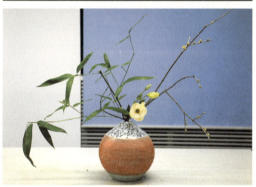

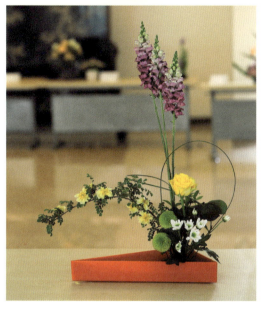

1	
2	
3	

1.《大地回春》
花材：南蛇藤、斑叶兰、小叶黄杨枯枝
花器：粗陶瓶
插花：小川白贵

2.《蜡梅》
花材：蜡梅、竹、龙胆
花器：彩绘陶罐
插花：刘惠芬

3.《形与色》
花材：金鱼草、黄刺玫、玫瑰、雏菊
花器：三角塑料水盘
插花：毕鲜荣

常小，两枝蜡梅一杆竹子和一朵龙胆花，就已经把瓶口充满了，这种造型就特别体现线条和空间的疏朗，既要呈现花器的美，又要与花材相得益彰，非东方式花型莫属（见图2）。

瓶式和罐式花器的共性是身高口小，因此不能用剑山来固定花材。除了简单的小品花和西式几何型插花，在复杂的造型中，花材的固定法也相对复杂。

盆式与钵式花器

盆式花器也称为水盘，指浅身阔口的扁平类花器，如盘、碟、笔洗、水仙盆，以及专门的日式花器等。作品《形与色》的花器就是一个插花专用的塑料三角形水盘（见图3）。很多日常生活用品也能充当水盘，如作品《花想》用的就是一个塑料果盘做花器，三枝旱伞草在清澈的水面架起一座桥，玫瑰在一端，绿萝在另一端，一个故事任观者畅想（见下页图1）。

水盘具有盘面空间大、容花量多、重心低、稳定性好的特点，因此适合初学者使用。

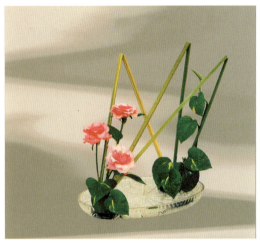

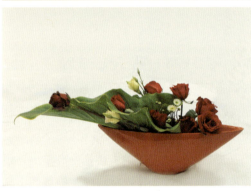

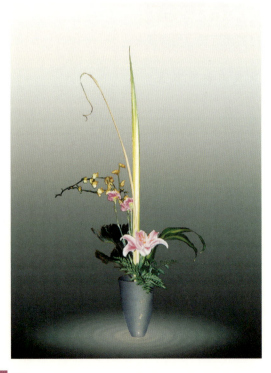

1. 《花想》
花器：塑料果盘
插花：刘惠芬
2. 《左岸》
花器：三角瓷花钵
插花：陈思雨
3. 《清舞》
花器：日式立花花器
插花：刘惠芬

在插花造型时，可用叶片适当遮挡剑山，尤其透明的花器如《花想》。此外，在使用花器时，不宜选用盘身过浅的水盘，如山石盆景用的浅盘，以免花材吸水不充分，达不到盛水的效果。

还有一类花器称为花钵式，高度介于瓶器与盘器之间，但口比较阔，包括碗、盆、缸等。花钵外形稳重、内部空间大、容花量多、适用各式几何形以及东方式插花。如作品《左岸》，一个很敦实的红色花钵配主花红玫瑰，用花泥固定花材，是现代自由式造型（见图2）。作品《清舞》则是采用日本现代立花的专门花器，瓶身高，但内部有一个平台，可使用剑山（见图3）。

花钵式花器，因口阔身较高，通常可以配合剑山，也可以配合花泥使用。

异形花器

花器选择自由，没有一定之规，可使用专门设计的插花容器，也可选择日常用品，只要满足蓄水的功能性要求即可。随着室内装饰的普及，市场也涌现出各种异形容器，此外，各式包装盒、生活用具也都可用于插

第 5 章 插花之器，花材、花器与工具

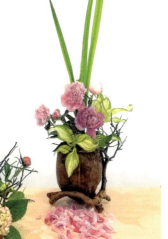

1.《春舞》
花材：菖蒲叶、牡丹、玉簪、绣球，枯枝
花器：椰壳、茶杯
插花：钟倩

2.《南国》
花材：琴叶珊瑚、龙血树
花器：狐尾椰干叶柄
插花：刘惠芬

花。根据花器的形状来组合造型，创意更自由、灵活多样，可设计出艺术性、生活性、趣味性较强的作品。

作品《春舞》，主花器是固定在一根枯木上的椰子壳，花器本身就具有观根的效果。为这个椰壳花器搭配两个同色系的小瓷杯，并以枯枝做花材固定的支撑，同时也扩大了作品的体量，强化了大地色和"根"的效果。在此基础上，高挑的菖蒲叶，鲜嫩的花边玉簪，以及粉紫的牡丹和绣球，共同营造出"春舞"的意象（见图1）。

作品《南国》则用一片狐尾椰的干叶柄做花器，中间置一个盛水的小浅盘，花材也是热带植物，地域特色鲜明（见图2）。

从形状上看，盘式、盆式或钵式花器适合放置剑山来固定花材，造型容易，因此初学者先准备一个中等浅水盘，或中等花盆，长边 20cm 左右即可，作为初级的练习工具。

瓶式和罐式适合投入花，固定花材的方式灵活多样，是学习插花提高阶段要掌握的技巧。异形花器更需要花材与花器的综合创意，没有一定之规，适合发挥想象和独创的创意设计。

现代生活美学：插花之道

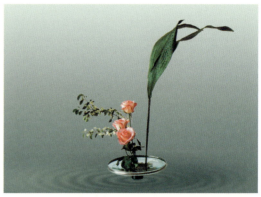

1
2

1.《诗与远方》
花材：一叶兰、玫瑰、水苟子
花器：钢化玻璃锅盖
插花：刘惠芬

2.《花枝俏》
花材：玫瑰、满天星、珍珠梅
花器：竹花篮
插花：刘惠芬

5.8 花器的材料特征

插花艺术是一种人人可为的大众文化，花器的选择非常广泛，并不受材料和形状的限制。中国传统瓶花，尤其是清供插花，往往采用古铜器，或古朴或精致的名瓷瓶做花器，以营造或华美典雅或庄重大气的气氛。平常的文人花则自由表意，日常的竹花篮、各种瓷器都可用。

从材料上分，常用的花器包括传统的陶瓷、铜、竹花器等，现代又有木质、玻璃、塑料和铁质花器，等等。不同的材质具有不同的质感，这也构成了插花整体造型和感觉的不同，尤其是花器材质与形状的配合，在主题营造上可以起重要的作用。

如作品《诗与远方》，用一个钢化玻璃的锅盖做花器，功能性和平常日子的寓意就有了。高高飘逸的一叶兰，往外斜探的水苟子，述说着玫瑰在日常的苟且中对诗与远方的向往。这里用几块鹅卵石将剑山遮挡，也起到稳定的作用（见图1）。

又如作品《花枝俏》用一个倒扣的竹花篮，材质和造型都已有俏皮的味道。这里仅利用了花篮的造型性，中间是用一个小瓶供水和固定花材（见图2）。

用竹、藤、柳、草、麻、尼龙等材料编织而成的篮形、筐形容器，甚至纸盒等都能成为花器。因这类容器不具备盛水功能，插花时要衬入其他蓄水容器或塑料薄膜等，再加入花泥或剑山，并与外形固定后，才可插花。作品《南国》《花枝俏》等都是这类应用。这类花器由于其形制多样，且有不同的色彩和质感，特别适合自由创意。如使用花篮时，可将花篮的提梁、篮沿组合在构图中，充分显示提梁的框景作用和流畅的弧线之美。

5.9 花材的保鲜

鲜切花材都是从植物上剪切下来的局部，如不进行水养保鲜很容易枯萎、凋零，因此，必须掌握一定的鲜切花材保鲜知识。

切花从植物体剪切下来后，主要是通过花茎底端的切口处吸收水分，保持新鲜。由于失水、微生物侵染、缺乏营养等因素影响，鲜切花会快速枯萎，花朵下垂变色、失去香味、凋零、腐烂。为了延长花材的保鲜期，使插花具有较长的观赏期，可以从几个方面进行保鲜维护：首先是花材的购买选择，其次是花材的预处理，最后，插花后还需要保持清洁，保鲜维护。

采购新鲜花材

荷兰是现代鲜切花工业最发达的国家，大量的草本、宿根、球根花卉都是在自动控制的温室栽培的，以保证切花的品质和大小一致。鲜切花的采摘，一般在清晨或傍晚时进行，此时气温较低、日照较弱，花材体内含水量较大。采摘剪切后清理基部过低的叶片，及时补水或供水，低温存储和运输，尽快送到鲜花拍卖市场。

荷兰有国际上最大的鲜花拍卖市场，目前，中国云南也已引进。拍卖市场每日聚集了大量花农送来的鲜花，采用竞价拍卖的方式进行，鲜花拍卖后迅速运往世界各地。高品质的鲜切花，能保证低温存储和运输，因此，一般来说进口花的品质高、保鲜期长。

国内市场上的鲜切花质量参差不齐。由于长途运输和库存等因素影响，市场上的鲜切花可能已经长时间脱水，或已受细菌的侵蚀。因此，在购买鲜切花之前，首先要观察切花是否足够新鲜，尽量选择花枝坚挺，色泽鲜亮，尤其是花茎底端干净新鲜的花材。如果花枝不够挺拔鲜亮，花茎底端发软，黏糊糊的，说明切花采摘的时间已很长，或者脱水时间很长，已不够新鲜，需要及时处理。

当然，如果自己户外采剪花材，也最好是清晨时分，因草木已吸足一夜露水。

清水醒花

市场上采购的花材，尤其是网购的花材，大多经历了低温存储和远距离运输，抵达终端用户时，花材通常脱水已久，处于打蔫休眠状态。拿到鲜切花材后，无论是自采的还是市场采购的，都要尽早预处理并深水浸泡，而且浸泡的时间与脱水时间成正比，这个过程称之为"醒花"，或"清水醒花"，即用清水唤醒休眠的草木。醒花的主要步骤和方法：

1. 清理多余叶片

剪掉花材基部过低的叶片，过低的叶片在最终插花造型时通常无用，因此开始就可剪去，以免占据醒花空间。

2. 重剪切口

花材在运输存储过程中基部导管内会进入空气，因此要剪去花材基部5厘米左右，这一方面是除去导管内混入空气的一段，以保证导管内水柱的连续和吸水畅通；另一方面，除去被污染的切口，可增强切口的吸水性能。

对于吸水性较差的木本花材，切口重剪尤其重要。最好是将木本切花底部置于水中，在水中把切口重剪几遍，清除花材导管内的空气，

现代生活美学：插花之道

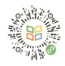

木本花材的水剪及扩大切口法

并将切口剪成斜面。这样可扩大切口的吸水面，增强花材的吸水性，延长花材的保鲜期。水中剪切和扩大切口法，对于吸水性较差的木本花材，如玫瑰、栀子花等尤为重要（见上图）。

3. 倒淋

对于脱水时间不长的花材，水中剪切后，将萎蔫花材头朝下，基部朝上倒提着，用水反复冲淋几次，然后用报纸松松地包上枝梢和基部，并用水浇湿报纸，把花材横放在阴暗潮湿地方，约一小时后花材便可复苏。

4. 深水浸泡

对于脱水时间较长的花材，如网购的花材，深水浸泡醒花最简洁，效果最好。准备一个水桶或宽口高瓶，将萎蔫花材剪去多余叶片，根部重剪扩大切口，然后整体浸入深水中，但要保持花头露出水面。这样放置半天或一整夜，利用水压使花材充分吸水，待花叶挺立花朵饱满后，方可取出插花。

洁净水养

插花造型后，通过供水延长花材的保鲜，如水质不干净，会直接导致浸泡在水中的花枝变质甚至腐烂，影响吸水性，进而影响整体保鲜性。因此插花作品的维护，首先需要保持洁净的水养环境，以延长花材的保鲜期。这里包含水、器皿及花材三方面。

（1）插花用水最好用隔夜的自来水，以减少氯离子的侵蚀。

（2）插花前应将花器清洗干净，以消除微生物，减少对水质的影响。

（3）无论是采用哪种花器插花，都要保持水面以下没有多余的枝叶。残缺的枝叶浸泡在水中，容易滋生细菌，导致腐烂，影响水质。尤其是瓶插，瓶口以下不要有多余的叶子，瓶口也不能被枝叶完全堵塞，否则会影响空气流通，导致瓶内滋生微生物。

插花造型时，需要先将基部的枝叶清理干净，不要拖枝带叶地插入剑山，或塞入花瓶中。在插花过程中，要注意水面清洁，水中不要遗留废弃的小枝或叶片。

（4）插花造型后，浅盘花器要注意注水量没过整个剑山，以便所有花枝基部都能浸在水中。在干燥的北方冬季，浅盘中的水分挥发很快，要注意及时注水。

花瓶插花，则需要根据花材的种类确定水量。通常夏季花瓶里水量不用多，保证花

枝底端接触到水面即可，保持花茎的干爽，否则泡水的部分很容易变质。

（5）插花完成后，也可以在水中适当添加保鲜剂。但最基本的，还是每日观察花器中水的情况，如发现水质不清，需及时换水，同时清洗花器，并将花材基部重新剪切一次。

减缓代谢

避光、低温、通风保存，是减缓鲜切花代谢、延长保鲜期的基本方法。尤其在炎热的夏季，要尽量保证每日换水，清洗花器，并重剪切口，清理掉凋零的花朵和枝叶。如发现花枝基部发软、腐烂，则应该剪掉所有不新鲜的花茎部分。

维护插花作品的过程，实际上也是一个与花卉互动的过程。在每日的关注和清洁过程中，随着花朵的凋零、绿叶的发黄、花茎的剪短，插花作品的整个体量在逐渐变小，甚至在每日的维护中，会有新的造型想法出现。插花的时间维度、与花为伴的乐趣，由此也就呈现出来了。

不同的花材种类保鲜期不同，木本花材如玫瑰，通常保鲜3~7天；草本花材如百合，通常可水养至每个骨朵都开放，持续约2周。

5.10 花材的塑形修剪

插花造型是花材的重新组合、搭配和塑形过程。根据造型的需要，插花中往往对花材的高度、角度、朝向等要做人为的改变和配置，并固定在花器中。花材的固定方式和塑形修剪都会影响最终的造型。

在长期插花实践中，前人已总结出一套行之有效的花材固定方法，最简单的是借助剑山固定，适用于浅盘和花钵；其次是借助花留或枝条支撑，也就是"撒"或"塞"的方法，适用于花瓶花罐；还有更自由的借势修剪造型法，将花材造型和固定融于一体，这需要更熟练的技巧，以及长期实践的积累。

剑山的使用

剑山是最简单的插花固定工具，剑山上排列着金属针，将花枝垂直插入剑山，然后再按造型设计，倾斜到合适的角度即可。过于粗壮的木本枝和过于纤细的草本茎，借助辅助手段更便于花材的固定和造型。

1. 纤细花茎的加粗

某些纤细的薄叶片，如吊兰、兰草类等，可先捆绑成小束，然后再插入剑山。

纤茎的草本，如高山羊齿、排草等，叶茎比剑山针距还小，直接插剑山不易固定，此时可加一小段辅助枝来固定。辅助枝可以是一小段较粗壮的肉质草茎，纤细的花材可先插入辅助枝中，如插排草用马蹄莲的短茎做辅助枝。辅助枝也可以是一小段木本枝，纤细的花茎底端可先与辅助枝绑在一起，将花茎底部加粗。需要注意，加辅助枝后，底端要剪齐，露出花茎底部，然后再插入剑山，这样，可保证花材能吸到水，而不是仅仅接在辅助枝上面（见下页图1）。

本章第8节作品《诗与远方》，就是先将三枝一叶兰调整好高低位置和朝向，绑在一起后作为一束插入剑山，这样才能很好地稳定造型。

2. 运用支撑木

当需要用高大的木本枝材倾斜造型时，

现代生活美学：插花之道

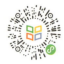

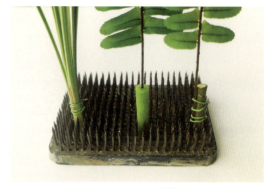

1	1. 纤细花材的固定法
2	2. 支撑木的运用
3	3. 粗枝的一字／十字剪切法

一个剑山的重量往往难以平衡。这时可剪一个"Y"形支撑木，垂直插在剑山上，以此支撑倾斜的木本花枝；如果枝材倾斜的角度很大，也可以剪一段小枕木，先将小枕木压在剑山上，然后再支撑大枝材，这样更容易稳定造型（见图2）。

3. 一字或十字剪切

坚硬粗壮的木本枝材往往难以直接插入剑山，这时可在枝材的底部纵向剪一个"一"字或交叉"十"切口，就能较容易地插入剑山固定了（见图3）。

在实际插花过程中，要根据剑山和花材的具体情况，灵活应用，目的就是将花材按我们设计的角度固定好。扫码看视频，可参考更多案例。

折枝塑形

中国的折枝画对草木的表现非常精彩，折枝画法反映了中国古人的审美习惯。清康熙年间初版的《芥子园画谱》是一部中国传统绘画的经典课本，其中有论："作折枝，从空安放，或正或倒，或横置，须各审势得宜。枝下笔锋带攀折之状，不可平截。若作果实，更宜取势下坠，方得其势也。"从空安放的折枝，表现的是草木原生的最佳形态。

清代扬州八怪之李方膺（1695—1755）擅花鸟画，他"写梅未必合时宜，莫怪花前落墨迟。触目横斜千万朵，赏心只有两三枝"，如《清供图》里的老梅，剪裁简洁，诗意画境融为一体（见下页图1）。他的另一幅《牡丹图轴》表现插在花瓶里的一大枝牡丹，无论是盛放还是含苞，或是柔枝侧探，每种姿态都恰到好处，并相互衬托，似乎都没有一片多余的叶子（见下页图2）。这里的剪裁，是画家用心的观察，用笔的构思和描摹。

东方式插花的造型，也是折枝的"从空

第 5 章 插花之器，花材、花器与工具

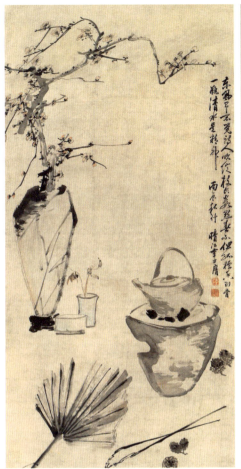
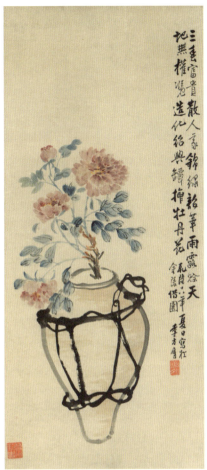

1. 李方膺，《清供图》
2. 李方膺，《牡丹图轴》（局），故宫博物院藏

安放"，并固定在花器中，因此折枝画为花材的裁剪和塑形提供了很好的参考和借鉴。

无论是枝条、花朵还是叶片，草木都有其阴阳面。阳面是生长时面向太阳的一面，阴面则是背向太阳的一面，无论是绘画还是插花，通常使花材的阳面朝向观者，这也是展现草木原生的基本姿态。

鲜切花的塑形修剪，可以改变花材的原本形状，利于作品的整体造型。木本、草本，以及叶片的特点各不相同，所以在插花造型中的作用也不同，塑形各不相同，但基本的原则都是要展现草木的最佳姿态，并适合插花造型的要求。这里介绍一些常用的方法，但在实际插花中还需要根据造型需求灵活应用。

1	1.草本茎的手握塑形
2	2.《银芽》 花材：银芽柳，雏菊 花器：瓷餐盘 插花：刘惠芬
3	3.《初夏》 花材：非洲菊，雏菊，龙舌草，芍药 花器：酒杯形玻璃花器，浅瓷盘 插花：孙圣楠，洋婷婷

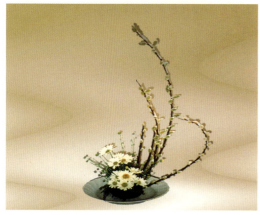

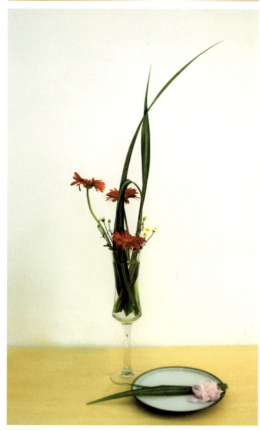

1. 避免僵硬的枝条

插花造型通常展现草木柔美的曲线，避免凸显僵硬的枝条。草本的茎比较柔软，可以用双手轻轻握成需要的弯曲形状，注意花头要保持挺立（见图1）。

有些木本枝条比较有韧性，也可以通过这种手握的方式弯曲造型，如作品《银芽》中的银芽柳，原本直楞的枝条，却用手将其握成曲线（见图2）。

2. 叶材手握塑形

观叶类花材种类很多，除了利用原生形状以外，有的叶片还可以人为地改变其形状，达到插花造型的目的。如作品《初夏》应用龙舌草造型，平放在浅水盘里的是原本平直的叶片，而插在玻璃大酒杯里的龙舌草，则拧成了飘逸旋转的形态，这是自然中长条细叶片的美丽形态，如兰草叶（见图3）。

3. 叶材修剪塑形

用剪刀修剪叶片，是插花造型的常用手段。有些叶材太散太大，可以修剪成型，如松针聚龙剪成朵状，这样松香味也散发出来了。又如棕榈的古典《两重生花》作品，叶片都经过了大量的修剪，用一种叶材完成经

第 5 章 插花之器，花材、花器与工具

1
2
3

1.《两重生花》
花材：棕榈
花器：两重竹根花器
附件：板木花台
插花：小川白贵

2.《水乡》
花材：百合、一叶兰、竹
花器：彩绘圆水盘
附件：鹅卵石、瓷水牛
插花：刘惠芬

3. 基础工具示意

典造型（见图 1）。

作品《富士山》的造型，则完全是通过修剪龙柏的叶子，弯折枝干勾勒出富士山的意象（见 P64 图 1）。

4. 叶形的固定

有些长形叶片，可以弯折成不同的形状，然后用辅助工具固定，用这种方式能方便地创造出各种风格的作品。

如作品《水乡》，卷曲的一叶兰造型优美，倒插的青竹竿一反常规，显得更高挑，耐人寻味。作品色调清新，水盘中的鹅卵石和悠闲的水牛更呈现出一幅江南水乡图。这里卷曲的一叶兰是用透明胶带固定的（见图 2）。

花材的修剪是插花造型的一部分，尤其是枝材的修剪，往往是决定插花造型的基础，后续我们将根据不同的花型来具体介绍。

初学者准备一套基础工具，下一章就可开始 DIY 练习了。基础工具主要包括：花剪或园艺剪刀一把，中等体量约 4cm×6cm 的剑山一个，直径或长边 20cm 左右的浅盘一个，另口径 5cm 左右花瓶一个（见图 3）。

冷暖有度，插花色彩的构成

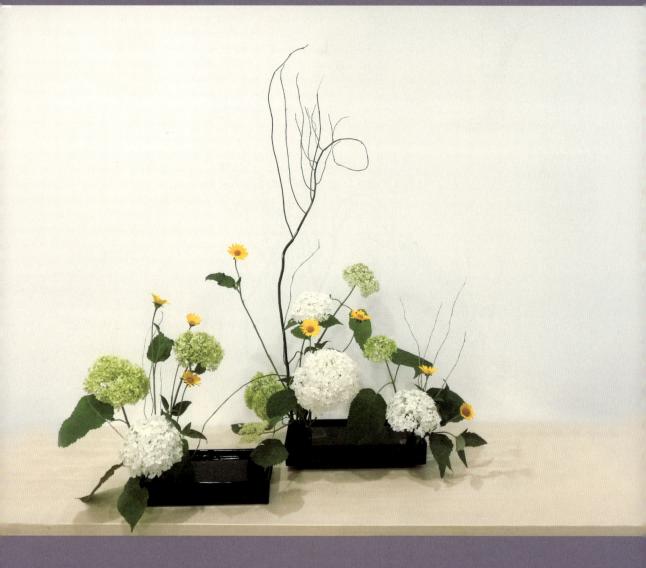

第 6 章　冷暖有度，插花色彩的构成

6.1 花卉色彩

花卉是大自然给人类最美的馈赠，其中主要的因素之一就是色彩。远看色彩近看花，色彩起着先声夺人的作用。从理论上说，有多少种植物就有多少种花色，因此构成了万紫千红的花卉世界。

插花是一种造型艺术，而色彩是造型艺术的要素之一。色彩能产生一种氛围和情绪，引导观者的视线，并激发情感共鸣。掌握插花色彩的应用，首先要了解色彩心理，其次通过色彩的对比和调和技巧，使插花色彩搭配协调，创造出新的意境。

花色三要素

描述色彩的三要素是色相（色调）、亮度（明度）、饱和度（纯度），描述花卉的颜色也一样。

1. 花卉色相

人眼看到一种或多种波光时所产生的色彩感觉，称为"色调"或"色相"。太阳光带中的 6 种标准色是红、橙、黄、绿、蓝、紫，在 6 种标准色之间还可确定 6 个中间色，即红橙、黄橙、黄绿、蓝绿、蓝紫、红紫，合称"十二色相"或"色调"，把不同的色调按顺序衔接起来，就形成了一个色调变化过渡的圆环，称为"色环"（见下图）。

色环还可细分下去，理论上说，人眼可识别百万种不同的颜色，在计算机系统上，也称为"真彩色"。据说有人曾经统计过

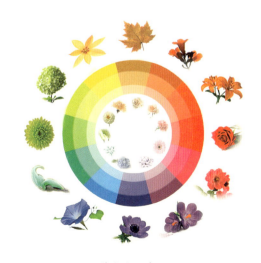

花卉十二色环

4000多种花色,按照从多到少的顺序,它们可归为白、黄、红、蓝、紫、绿、橙、茶和黑色9类,其中以白色花卉最多,最少的是黑色花。

白色花如茉莉、栀子、百合、牡丹、玫瑰、樱花、玉兰,等等。黑色花卉很少见,因而珍贵,如黑郁金香,实际上是暗黑红色;黑色马蹄莲,实际上是黑紫色,也很少见,如作品《水平花型习作》(见图1)。

从插花的角度看,花材的颜色主要集中于绿、白、黄、橙、红、蓝、紫、棕色等色调。在植物学上,花朵颜色多在红、蓝、紫之间变化丰富,其次是在黄、橙、橙红之间变化,同时白色或浅色的花朵非常丰富。

绿色的叶材是插花的背景色调。而棕色是根材和木本枝材的色彩。

2. 花卉亮度

亮度或明度是光作用于人眼时所引起的明亮程度的感觉,是指色彩明暗深浅的程度,也可称为"色阶"。通常以不同色阶来表示从明到暗不同的亮度等级,同一色相,从明到暗,均分为十二级(见图2)。各种纯彩色与不同分量的白色混合,称为"明调",混合白色越多越亮;纯彩色与不同分量的黑色混合,称为"暗调",混合黑色越多越暗。明调轻盈,暗调沉重,在花材及插花中,表现暗调的情况不多。

在花卉色环上,过圆心的半径色阶呈等级变化,越往圆心,明度越高。此外,相同的纯度、不同的颜色,亮度感也不同,它们由明到暗的顺序是:黄、橙、红、绿、蓝、紫。明度高的感觉前进而宽大,明度低的则感觉遥远而狭小。

3. 花卉彩度

彩度,也称为"纯度"或"饱和度",是色彩的另一个属性,它指色彩纯粹的程度。以太阳光带为准,愈接近标准色,纯度愈高。如果一种标准色彩中掺杂了别的颜色,或加入白色或黑色,其饱和度就会降低。对于同一色调,饱和度越大,颜色越鲜明或说越纯,掺入白/黑或其他色光越少;相反则越淡/暗,掺入其他色光越多。

一般将纯度基调分为高、中、低三档。

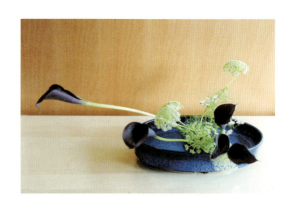

1.《水平花型习作》
花材:黑色马蹄莲、蕾丝花
花器:深蓝瓷水盘
插花:铃木典子
2. 花卉的亮度
3. 花卉的彩度

高纯度色调称为"鲜调"或"浓彩",指色彩的饱和度较高,如接近纯红、纯黄的色调,表现情绪为积极、强烈、快乐、活泼,也容易产生单调和刺眼感。

中纯度色调称为"中调"或"中彩",色彩纯度降低但色感还比较强,感觉比较稳定、文雅、可靠和中庸。

低纯度色调称为"灰调",因草木中特别暗的色彩不多,通常灰调对应为高明度的高调,是接近白色的浅色调花材,如杏花、浅粉樱等,统称为淡彩。淡彩草木,给人以干净、纯洁、柔和之感(见上页图3)。

花卉色彩意象

色彩能够影响人的情绪,不同的色彩会引起不同的心理反应。色彩心理学的研究表明,人对色彩的偏爱与生俱来,基本不受后天的影响。不同的个体对相同的气味、声音、味觉、颜色等都会有不同的感觉。因此,在不同的环境下,对每种颜色的理解和联想与每个人的文化、语言、年龄、性别、环境、历史等经验相关。

色彩本身是没有任何感性内容的,只有当人的意识与色彩关联起来的时候,才会出现色彩的感受与联想。综合看来,人类对颜色有一些共性的解析,可分为暖色调、冷色调和中间色调。花卉的色彩,带给我们也是类似的感觉:红、橙、黄为暖色;蓝为冷色;绿、紫为中性色。扫码观视频,这是笔者拍摄草木景观的色感分析。

1. 暖色调

主要由红、橙、黄三色构成。北方的严冬,一派萧瑟,但春天百花盛开,总是带给人温暖的意象。无论是浅粉色的桃花,还是明黄的迎春花,初春的暖色调无疑是容易引人注目的色彩。但是,不同明度和彩度的暖色,带给人的感受也是不同的。

(1)英国剑桥大学的春天,旱水仙是最早冒出来的球根花卉,一抹明黄,马上给人以明亮、欢悦之感。

(2)油菜花明亮的黄色,加上花枝摇曳,更有一种自然灵动、活泼之感。黄色的花卉醒目,适合比较欢乐的场合。明艳的黄色象征着自信、聪慧和希望;淡黄色则显得天真、烂漫或者娇嫩。

(3)荷兰海牙,春天路边的樱花,粉红的云霞,那种柔和使车水马龙的街道都变得安静下来。如果落英缤纷,则更是美不胜收,是一种让人心动的凄美。

(4)在桃花丛中拍微距,背景虚化成一片粉色,单瓣桃花花型纤细,细节丰富,仿佛春天变成了一位害羞少女。浅粉红象征温柔、甜美、浪漫、没有压力,可以软化攻击、安抚浮躁(见下页图1)。

(5)复瓣桃花,比粉红色更深一点的桃红色则象征着女性化的热情,比起粉红色的浪漫,桃红色是更为洒脱、大方的色彩(见下页图2)。

(6)荷兰的春天,骑车十多公里去看花田,彩度高的红色和橘黄色郁金香,在蓝天下对比强烈,使人兴奋、雀跃、但时间长了不免有喧闹之感。饱和度高的红色色感非常强烈,通常用来表达很强的情感:浓烈的爱、性感、权威、自信、能量充沛等,如恋爱和求婚的红玫瑰。

(7)剑桥大学康河边,秋天的红叶,实

1. 单瓣粉红
2. 复瓣桃红

际是橙黄或橙红色，稍偏低彩，增加了土地的厚重感，没有高彩度的喧闹感，呈现出一派沉稳、大气、安详的意象。

（8）内蒙古阿尔山的秋天，白桦树叶已落尽，但落叶松还是一派秋黄，稍暗调的土黄色，饱满厚重，是大地的色彩。因此，橙黄具有大地、母爱的特质，给人亲切、坦率、开朗、健康的感觉。

总之，暖色因色相、明度和彩度的不同，有丰富的不同意象，但总体给人暖的感觉。

2. 冷色调

蓝色是冷色的极端，属于收缩、渐远的颜色。它沉静、清澈，如苍天、大海的印象，往往具有理智、探索、智慧的特点。蓝色的亮度偏低，如果与一些低彩色相配合，有时也具中庸的特点，产生宁静、沉思、神秘的感觉。

（1）颐和园的冬天，柳树只剩下棕色的枝条在风中摇摆，结冰的昆明湖倒映天空的蓝，虽然阳光灿烂，温度确实低。

（2）坝上草原，傍晚的中秋月，万籁俱寂，只有我们几个影友一直拍到天黑。微风，叶子落尽的白桦树，漆黑前的蓝幕，凸显出大自然的宁静、神秘感。没有灯光的山里，天黑后才真是漆黑一片。

（3）伦敦植物园，百花争艳的花园里，角落一丛蓝色的花，总会带给人宁静神秘之感。

（4）荷兰莱顿，"春江水暖鸭先知"，初春的河水依然很冷，但是前景朦胧的黄花，以及鸭子的动感，带给我们"水变暖"的感觉（见下页图1）。

冷调，与暖调相反，总体给人以安静悠远之感。

3. 中性调（中间调）

绿色和紫色属于冷暖中间色。绿色光感属中庸，它既有蓝色的沉静，又具有黄色的明朗，这两种感觉的融合形成绿色的稳静与柔和，容易被人接受。作为生命的绿也具有自然万物的活力、青春、喜悦和平安、希望、开朗之感。夏天的绿荫，总会让人在燥热中平静下来。

（1）荷兰莱顿，夏天日落前，一个民宿小院内，落日余晖撒在草地上，远处传来教堂的钟声，平和的绿色，安静凉爽。可以想

第6章 冷暖有度，插花色彩的构成

1. 春江水暖
2. 门前的运河

见天黑后小桌上的蜡烛会点亮，有二人会围坐于此，悠闲地喝茶聊天。

（2）荷兰是水的国度，门前一条运河，河里几片莲叶。无风的日子，波澜不惊，水面如一面镜子，隐隐倒映河边的建筑。这几片绿色，以及构图的漂亮，提亮了整个画面干净、安静的意象（见图2）。

（3）圆明园二月兰，在浅紫色的草花中，年轻的妈妈带孩子踏青，与绿色相比，又多了一份温情和雅致。

紫色兼有红色的热情、蓝色的悠远，给人以雍容高贵之感。例如，雨中的丁香花道，走过一位打伞的姑娘，这种意象显然与热闹的郁金香花田又有不同的味道。

（4）英国剑桥大学，二月的番红花，球根花卉，与旱水仙类似，也是早春的花卉。但古老校区的花园，地表一片浅紫色，与黄色水仙的意象又完全不同。此时，最好独自发呆。紫色是优雅、浪漫的代言，同时也散发着忧郁的气息。淡紫色的浪漫，不同于粉红色的小女孩式的浪漫，像隔着一层薄纱，带有高贵、神秘、高不可攀的感觉；而深紫色、艳紫色则是魅力十足、带有点狂野又难以探测的华丽。

4. 白色系

花卉中白色种类居多，白色象征纯洁、神圣、善良、信任与开放，但一般纯白的花材比较少，因此白色系一般指很淡的彩色，或者与绿色的搭配，白绿色系是欧式婚礼中的常见色。

（1）玉渊潭门口有一棵硕大的碧桃树，开花时节抓拍到一对小朋友和淡淡的绿色，象征青春活泼又朦胧的意象。

（2）荷兰，慵懒的春光下，在天地间敞开胸怀，享受无所事事的午后。

（3）四川雅安，白色的鸢尾花，在山野自由地绽放，象征无拘无束又纯洁自然的意象。

大自然中的花卉色彩带来的意象，往往不是单一的，而是多种颜色对比的综合效果。插花是将不同花材花色的植物重新组合搭配的过程，因此，首先要了解不同花色对比的原理，将配色原理应用到插花中，才能完成色彩协调、意境表达到位的作品。

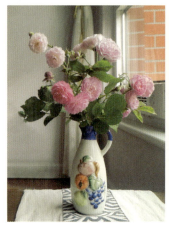 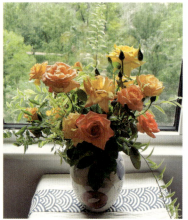 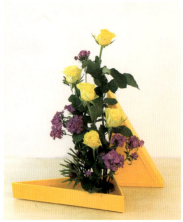

1	2	3
	4	

色相对比（插花：刘惠芬）
1. 同类色，蔷薇
2. 相邻色，橘黄、黄月季
3. 互补色，玫瑰、石竹梅
4. 色相对比关系

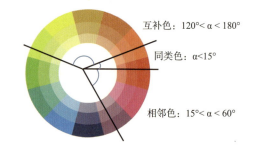

6.2 花卉色彩的对比

色彩对比是两种以上色相位于同一空间内产生的相互影响和感觉。在插花过程中，要将不同颜色和形状的花材重新配置，因此首先会产生色彩的对比。根据色彩的三个基本属性，色彩对比可分为色相对比、明度对比和饱和度对比，同时色彩所占比例对色感的效果影响很大，面积对比也是一类。

色相对比

色相对比是因色相之间的差别而形成的对比。各色相由于在色相环上的距离远近不同，形成了强弱不同的对比关系。色环上两种色相对应的边延长到圆心所形成的夹角，称为圆心角 α，圆心角的大小可用来衡量色环上各个色相之间的差别或距离。根据两种色相圆心角的大小，色相对比可分为同类色对比、邻色对比，以及互补色对比三种（见图4）。

1. 同类色对比

色环上两色圆心角小于 15°（α<15°）的两种颜色，互为同类色，也称为"类似色"。同类色放在一起所呈现的效果称为同类色对比。这是同一色相捎带不同明度、纯度或冷暖倾向之间的色彩对比，只有明度深浅之分。通常相同颜色的花朵，色彩也有深浅不同的变化，如五姊妹蔷薇花，虽然是浅粉色，但每朵花的颜色深浅都稍有不同。同类色属于

色彩的同类，相容性非常好，对比关系较弱，因此也称为"弱对比"（见上页图1）。

2. 相邻色对比

色环上两色圆心角在15°~60°（15°<α<60°）的两种颜色，互为相邻色。相邻色放在一起所呈现的效果，称为"相邻色对比"，也就是色环上相邻的两种颜色，如红与橙红、蓝与紫、浅绿与浅黄等。相邻的两色具有某种相关性，如橙黄与黄对比，黄色是相关色，如果把这两种颜色的月季组合在一起，则调和自然，对比适中。因此，相邻色对比关系适中，也称为中对比（见上页图2）。

3. 互补色对比

色环上两色圆心角在120°~180°（120°<α<180°），则互为互补色。这基本上是过圆心直径两端的色彩对比效果，如黄与紫、红与绿、蓝与黄等。互补的色彩往往具有冷暖的不同性质，色跳感非常强，因此会产生一种戏剧效果，具有很大的视觉冲击力。如黄色的三角水盘，紫色石竹梅烘托黄色玫瑰，使原本比较柔和的黄玫瑰显得异常明艳。这也就是对比强烈的效果，因此互补色对比，也称为"强对比"（见上页图3）。

明度对比

相同的色相，不同明暗的对比效果也非常明显，对配色结果影响很大。明度对比可以强化色彩的明暗层次变化；明度对比大，感觉强烈、不安；明度对比小，则感觉柔和、平稳。明度对比还可以加强色彩的体感和空间关系，高明度色彩显得缥缈、轻盈，而低明度色彩显得晦暗、低沉（见下页图4）。根据明度对比的强弱调性关系，一般可分为以下几类：

1. 高短调

主色调是高明度的，但色阶上只有0~3级的明度对比效果，也就是高明度、低彩度，感觉是优雅的、柔和的、朦胧的。通常浅色的花材聚集在一起，就会产生这种效果。如初春浅色的花儿开放，绿叶还没有冒出来的时候，浅粉色如樱花，白色如玉兰等，这时候除了花朵的颜色，就只有枝条的木质色了。白色的玉兰枝插在一只浅藕荷色的大水杯中，花朵正次第开放，朦胧柔和。几种花材组合时，就需要注意减少花材的彩度，以及其他颜色（如绿叶）的干扰，才能达到高短调的效果（见下页图1）。

2. 高长调

主色调还是高明度的，但色阶上有0~5级的明度对比效果，也就是彩度有一定渐变，部分中彩度的颜色加进来了，整体色感是积极的、明快的、明朗的。通常需要几种花材颜色的搭配组合，绿色配叶也起到调色作用，但需要注意取舍。如白色、浅粉和浅紫红三种牡丹组合，以白瓷瓶插三色牡丹，以白色和浅粉为主，绿叶基本隐去，少量浅紫红，调性从白色向紫红渗透的感觉（见下页图2）。

3. 中长调

对比主色调是中明度的，色阶上3~8级的对比效果，感觉是有力的，热烈的、强烈的。通常这也需要几种花材的组合，中明度的主色有一定彩度，可以向高低两个方向延伸，色感强而且有变化。如两色红牡丹的瓶插，蓝绿色玻璃花瓶和绿叶，已经就构成了中彩的背景，盛放的牡丹两色虽各一朵，但明度跨度较大，浓烈华丽，与高长调的效

现代生活美学：插花之道

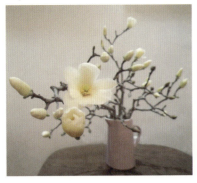

1	2	3
	4	

明度对比（插花：刘惠芬）
1. 高短调，玉兰
2. 高长调，白、浅粉、浅紫红牡丹
3. 中长调，洋红、紫红牡丹
4. 明度对比关系

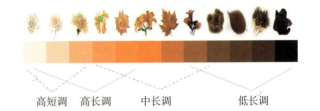

高短调　　高长调　　中长调　　低长调

果完全不同（见图3）。

4. 低长调

对比主色调是低明度的，色阶上8~12度的对比效果，感觉是低沉的、晦暗的。低长调在插花中应用较少，采用亮度低、彩度低的花材时，如暗红色的玫瑰，通常需要与其他高亮度的花材搭配，如白色、浅黄的小花等，使整体配色调亮，否则就会显得晦暗。

彩度对比

"彩度对比"也称为"纯度、饱和度对比"。对同一色相而言，明度适中时，彩度最大，明度增大或减小都会相应降低彩度。将不同彩度的颜色并列在一起，对比的效果是鲜的更鲜、浊的更浊。相对于明度对比和色相对比，彩度对比更柔和、更含蓄，其特点是增强色调的鲜艳感，即增强色相的明确性。

彩度高的花材比彩度低的花材更容易吸引视觉注意力，彩度越高，色彩越艳丽、越鲜明突出。在自然界中，白色的花朵都是依赖香气而不是靠颜色来吸引蜂蝶，就是这个道理。

当高、中、低三种基本纯度调性相互配置时，又可派生出高彩对比、中彩对比、低彩对比三种纯度对比关系。

1. 高彩对比

指纯度差相隔8级以上的两种颜色的对比，是低纯度色和高纯度色的配合。这种对比跨度大，彩度高的一方显得更饱和、鲜艳夺目，色彩效果具有强烈、华丽、鲜明、个性化的特点。如白色的洋牡丹，洁白纤细柔和，与等量的深红色洋牡丹搭配，鲜明而华

第6章 冷暖有度，插花色彩的构成

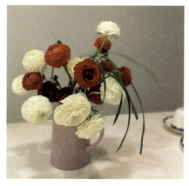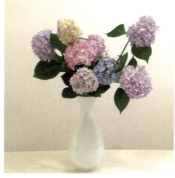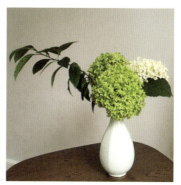

| 1 | 2 | 3 |

彩度对比（插花：刘惠芬）
1. 高彩对比，红、白洋牡丹
2. 中彩对比，绣球
3. 低彩对比，绿绣球，柠檬枝

丽（见图1）。

2. 中彩对比

指纯度差在4~7级以内的对比。其具有温和、沉静、稳重、文雅的特点，但由于视觉力度不太高，容易缺乏生气，在构成时可通过明度的变化，并在大面积的纯度色调中适当配以一两个有纯度差的色，使画面更生动一些。如绣球瓶插，同种绣球，因光照和土壤的不同，呈现的颜色也会不同，从浅粉、浅紫到浅蓝紫，甚至同一个花球，花瓣的颜色也有不同。但这瓶花整体而言，既没有特别高饱和的颜色，也没有近乎白色的低彩，显得沉静雅致，尤其一朵浅蓝紫的绣球，使色彩生动而不沉闷（见图2）。

3. 低彩对比

指纯度差在0~3级以内的色彩对比。低彩对比虽然容易调和，但缺乏变化，具有色感弱、朴素、统一、含蓄的特点，搭配不好容易出现灰、脏、模糊的感觉，构成时注意借助色相和明度的变化。如浅绿色绣球搭配绿色柠檬枝，色感自然朴素，加一朵白色的绣球，则加大纯度差，并提高了整体的明度（见图3）。

面积对比

色彩对比是一项错综复杂的视觉现象，色彩所占面积的大小，给人心理的作用也是不一样的。面积愈大的色彩，愈能充分表现色彩的明度和纯度的真实面貌，而面积愈小，则愈容易形成视觉上的辨别异常。

还是以绣球花为例。用蓝色绣球花扎成一个大花球，是沉稳雅致的冷色调，是低彩度对比，配上斑驳的灰色墙面和灰色调衣裙，整体感觉就会比较晦暗；蓝色大花球边上加一朵白色的绣球，虽整体色调没变，但明度提高了，是中长调的感觉，另外一枝跳出来的绿叶万年青，又突破了规矩的几何圆球，增加了整体的灵动感（见下页图1）。

另一个案例，是以白绣球为主体的瓶花，用白色瓷瓶，几片黄绿色的花边玉簪叶托起硕大的绣球，一小束下垂的花叶复叶槭的翅果，浅黄绿色。此时是白色与浅黄绿色低彩对比，明度是中长调。之后加几朵明黄色的

金光菊，虽然面积比绣球小很多，但色感马上变成中彩，明度还是中长调，但色相从浅黄绿转向黄绿，感觉更活泼生动（见图2）。如果加大金光菊的比重，则色感将变成高彩，色彩主调将变成明黄。

在这两个例子中，前者，蓝绣球在造型中是主色调，白绣球起提亮的作用，增加灵动感；后者，白绣球在造型中则是作品的基调，少量的金光菊起提色作用，增加活泼感。

所以，在插花中想凸显某种颜色，最简单的方式是加大其花材的比重。此外，从色彩心理的角度分析，某种色相与另一饱和度高的色相并列时，本身彩度将变低；而与饱和度低的色相比较时，会觉得本身彩度变高。将两个强弱不同的色彩放在一起，若要得到对比均衡的效果，必须以不同的面积大小来调整。

6.3 插花配色与色彩调和

通过两种或两种以上色彩的合理搭配，在对比中产生统一和谐的效果，称为"色彩调和"。插花是将不同颜色、大小和形状的花材组合在一起。首先，花材的搭配决定整个作品的色彩冷暖意象和彩度与明度关系。这种关系通过主色与配色的调和来完成。

1
2

1. 少量白绣球的调亮作用
花材：蓝绣球，白绣球，万年青
插花：海静

2. 少量金光菊的调色作用
花材：白绣球、金光菊、玉簪、槭树枝果
插花：刘惠芬

因此，插花色彩调和指将两种或两种以上花材组合在一起时，通过调整色相、明度和彩度之间的对比关系，达到整体色彩和谐、突出主体、表达色彩意象的过程。

插花作品的整体色彩，与花材有关，与花器有关，还与周边环境有关。在我们的讨论中，要求作品拍照背景环境干净简洁，这样，整体色彩的调和就主要集中于花材的搭配，以及花材与花器的搭配。

确定主体色

每一个优秀的插花作品，都有一个主体色调，它主导着作品整体的色彩效果，"远观色，近看花"说的就是主色调的作用。插花配色，首先要考虑插花的使用环境要求、预呈现的风格和观者的需求，根据这些因素综合确定主体色调以及对应的花材，然后根据主体色搭配其他色彩的花材。

描述颜色的三个因素是色相、明度和彩度，明度和彩度不是完全独立的因素，插花中又很少用低长调的明度、低彩对比的效果。因此，我们可以将插花作品的明度和饱和度综合用淡彩、中彩和浓彩三个等级来表述。

淡彩指整体彩度比较低，通常对应高短调明度；中彩指整体彩度适中，对应高长调明度；浓彩指整体彩度接近饱和，对应明度中长调，偶尔也有低长调应用。插花主色的基调可由冷暖和彩度的不同组合来决定（见下图）。

主色基调		彩度/明度
暖（红、橙、黄）		淡彩
冷（蓝）		中彩
中性（绿紫）		浓彩

根据色彩对比的原理，彩度高、面积大的花材，通常决定了插花作品的主体色调。东方式插花的特点是注重线条感，花材数量少，因此，基础造型通常采用同种同色的主花材，焦点花以团块形花材为佳。需要注意的是，花材有花、有绿叶的时候，配色时绿叶通常当作视觉背景，它会降低作品整体的明度，除非是特殊的造型配色，如以绿色为主体。

比如，暖色基调中的红色，又可有淡彩、中彩，或浓彩之分，如红玫瑰，有纯红、玫红、粉红、淡粉等多种不用的颜色，通常选一种为一个作品的主体色，玫瑰上的叶片视为背景，在配色和造型中都不能喧宾夺主。

插花是多个元素的重组，色彩的对比会产生不同的效果，其中花器也是影响主色调的因素之一。

花器的搭配

花器的体量和面积一般比较大，除了基本的蓄水功能，在东方式插花造型和色彩搭配方面，也有重要的作用，有时甚至是主导作用。在确定主体色时，还要同时考虑花器的颜色和造型。

从色彩搭配的角度，可将花器分为黑色（暗色）、白色、浓彩和淡彩四类，它们在插花配色上的作用各不相同。

1. 黑/暗色花器

黑色或暗色花器指深棕、深墨绿、深灰或黑色类低彩花器。这类暗色花器，适合中彩和浓彩的配色，而且不会对花材的配色产生影响，插花中花器的颜色基本融入背景色中。这类低彩花器适应性比较广，是初学者

《梵家物语》
花材：绿绣球、白绣球、金光菊、枯枝
花器：黑色矩形水盘
插花：弓长卷子

的首选。

如作品《梵家物语》，两个黑色的矩形水盘，与枯枝一起建构了一个沉稳的背景（见上图）。《梵家物语》与上一节白瓷瓶的瓶插（见 P130 图 2）相比，同样的花材（绿色、白色的绣球花，金光菊点缀），整体色感、造型效果都不同。这一方面可以看到花器的影响，另一方面也体现了造型的妙处。

2. 白色花器

白色花器不会影响花材的色相，但会降低配色的彩度，产生中彩或淡彩的效果。因此，白色花器使用范围也比较广。本章第 2 节中讨论淡彩的案例，大多用的白色花瓶，这样就完全剔除了花器色彩的影响。

3. 浓彩花器

彩色花器无论淡彩、中彩或浓彩，都会影响插花配色，甚至成为配色的主导。浓彩的花器基本上决定了作品的主色调，比如，黄色花器构成黄色调插花；红色花器构成红色调插花，等等。如本章色相对比案例中的黄色三角花器，配黄玫瑰，共同构成插花造型的主色调。需要注意的是，插花作品主要是展现草木构成的优美，无论是色彩还是造型焦点，都应该在花木上而不是在花器上。因此，浓彩花器可以主导和烘托作品的主色调，也就是说通常焦点花的颜色与浓彩花器保持一致，而不是对立。也因此，浓彩花器的适应范围就比较小。

4. 中彩和淡彩花器

中彩和淡彩的花器，在配色中会与主色调形成或同类，或对比，或相邻的关系，对作品整体色调和彩度也都有影响，起到色彩调和的作用，后续我们将通过不同的实例进一步介绍。

因此，插花配色的过程，首先是根据主花材选花器，或者根据花器选主花材的颜色，使花器与主花色协调一致，由此确定作品的整体色调，然后再根据色彩调和关系，选择其他配材。

主色与配色的调和

插花作品的色彩效果和主次关系，通过所有花材、花器在造型架构中的对比来最终确定。插花中主材、配材的搭配原则通常为：

第6章 冷暖有度，插花色彩的构成

《姊妹》
花材：玫瑰、水枸子、霞草
花器：浅粉瓷花瓶，彩绘白水盘
配色：同类色调和，中彩
插花：刘惠芬

主材/色：花朵团块形/量大而聚/色纯度高

配材/色：花朵相对细小/量少而散/色与主花调和

主花材（色）在插花造型中起色彩主导作用，它要么花朵大并有形，或者量大并聚合在一起，或者色纯度高，这样就很容易成为作品的视觉焦点，因此主花的颜色一般是焦点花材的颜色。

所谓配材（色），就是要与主材配合，烘托和强化主材。如果主花团块形，配花则要相对细小一些；主花多，配花就要少一些；主花颜色确定后，配花的颜色要完全与主花调和。

配材（色）可由一种或几种不同的花材和色彩构成。主色与配色的关系，可以采用同种色，或类似色，或对比色进行调和，并在明度、彩度和面积等方面协调一致。

1. 同类色调和

同类色调和是一种简单的色彩调和方式。确定主体花色后，选择与主体色为同类色的花材，作为配色花材。配色与主色要循序渐进，在明度、纯度的变化上，形成强弱、高低的对比，以弥补同色调的单调感。

如作品《姊妹》，主花和主色是粉色玫瑰，配材是开小白花的水枸子枝条和少许霞草。浅粉的瓷花瓶为"姊"，绘浅粉花纹的白水盘为"妹"，一高一低，造型各异，但花材相同，并在色调上统一：白色、浅粉色、粉色的同类色调和属中彩度。这里瓷花瓶的颜色，以及水盘上的彩绘，都成为配色的一部分，大面积的白，焦点为玫瑰，有少许的绿叶烘托（见上图）。

作品《乡望》，整体色调为橘黄浓彩。这里主花为鹤望兰，这是一种特殊形花材，如带橘黄花冠的仙鹤高高遥望，虽然色不重，但非常有型。因此选择配花为橘黄色非洲菊，土黄色花钵成为主色调的基础。从主花、配花到花器，都是橘黄系的同类色调和，明度不同。白色雏菊点缀其中，两片大绿叶稳住重心，相比《姊妹》，这个作品白少，色感重，偏浓彩，这与花器的颜色有很大关系（见下页图）。

需要注意的是，如果主体色彩度比较低，那么主色与配色的对比不能太弱，否则容易

现代生活美学：插花之道

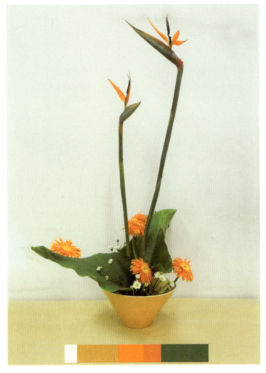

《乡望》
花材：鹤望兰、非洲菊、雏菊、马蹄莲叶
花器：土黄瓷花钵
配色：同类色调和，浓彩
插花：毕鲜荣

产生浑浊之感。

2. 相邻色调和

主色确定后，找主色的相邻色，也就是色环上与主色相邻或夹角小于60°以内的颜色作为配色。如红配橙、蓝配紫等，完成配色与主色的调和。相邻色主要靠相邻色之间的共性来产生作用，如红与橙具有共同的"红"色属性；蓝与紫共有"蓝"色属性。因此，相邻色之间比较容易达到调和，通过体量的差异和色感的强弱形成主从关系。

北京春天的各种鲜花草木如百米赛跑，似乎一夜之间就全盛开来。作品《五月的北京》，主花洋红月季非常鲜亮，两朵盛开一朵含苞，搭配鲜嫩的冬青枝，刚冒出来的新叶鹅黄色，之后才逐渐转绿色。洋红与鹅黄，一个重彩一个中彩；一个团块形一个小碎叶片；色与形都形成主次关系，相邻调和。而月季本身的深绿色叶片，则与黑色花器一起，成为稳重的背景（见下页图1）。

3. 对比色调和

"对比色调和"是以色相相对或色性相对的两种色彩，如红与绿、黄与紫、蓝与橙的调和。由于对比色具有互斥的性质，在调和的时候要注意通过减少互斥达到平衡。如将主花的纯度提高，或降低配花的纯度，通过对比纯度不同来调和。另一种调和的方式是在对比色之间插入分割色，如白、灰色、绿色等，由此产生过渡，减少互斥。第三种方式是通过双方面积大小不同来达到调和。

作品《春之歌》主花材是两枝鲜艳的玫红郁金香，红花与绿叶已形成鲜明的对比，并将其置于粗糙的卫矛枝中。卫矛可以不吸水，造型中有一枝横在水盘上，并刻意倒折，更强化了卫矛枝的力度感，黑灰色的粗陶水盘，一抹土黄色与卫矛搭配恰到好处，一起烘托主花郁金香的娇艳。配材香豌豆的白色缓和了饱和度很高的红与绿，星星点点的霞草，在卫矛枝中摇曳，也起到调和软硬对立的作用（见下页图2）。

这个作品是笔者早年在日本的习作，现在看来当年老师配花材和造型的手法依然绝妙，4种花材的组合，将每种花材的最佳姿态都表现出来了，而且相互依托，堪称经典。这个经典款的花器，适用性也非常广。

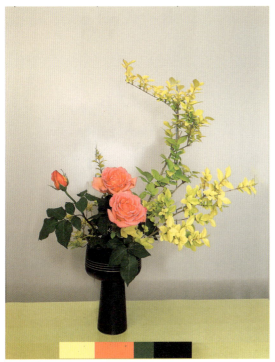 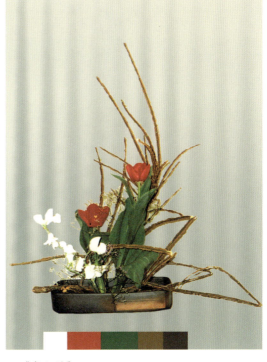

1.《五月的北京》
花材：月季、冬青
花器：高脚黑水盘
配色：相邻色调和
插花：刘惠芬

2.《春之歌》
花材：郁金香、香豌豆、霞草、卫矛
花器：长方深色陶水盘
配色：互补色调和
插花：刘惠芬

绿色与白色的应用

自然界开白花的草木非常丰富。白色无彩度，也可以说白色是明度最高的彩色，给人以纯洁、神圣、朴素之感。有些白色花材可以做主材主色，有些则适合做配材，起间色或过渡色的作用，以增加主花色的鲜明度。

叶材以绿色调为主，绿色又属于中性色彩，因此绿色和白色在插花中应用非常广泛。它们可以作为背景来烘托主体，也可以作为配材来协调主体；或者本身就是独特的主体。

1. 绿色作为背景

根据色彩的远近关系，主体色作为前景色，具有扩张和前进的特征；而背景色则需要后退，起到稳定和烘托前景的作用。在自然界中，常青的大地是常态，鲜花总有绿叶配，因此，在人们的视觉心理中，绿色就是背景色。

通常绿叶的亮度偏低，从插花配色的角度看，绿色的量会影响插花作品的整体彩度。在浓彩或中彩插花作品中，绿色很容易成为背景色，绿叶有一定体量，能填充空间，有些特色叶型还能起造型作用。

如《溪畔》，白色和浅粉色的康乃馨做主花，与彩绘白水盘很协调，如果不添加其

1
2
3

1.《溪畔》
绿色做背景，中彩（插花：刘惠芬）
2.《圣心》
白色做主花，淡彩（插花：刘惠芬）
3.《青花》
花材：马蹄莲、雏菊、米兰
花器：青花笔洗
插花：毕鲜荣

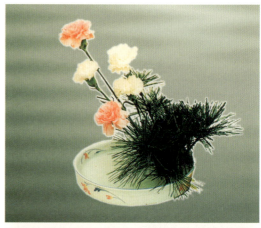

他颜色的话，就是一个高短调的淡彩组合。作品中用密集散状的松叶做配叶，这样就稳定了斜伸在水面上的花朵，同时也添加了绿色，整体成为中彩组合（见图1）。

淡彩作品中，绿色的应用就需要与其他花材调和，通常是通过对比的方式突出主体色或焦点花，用量要少，或者选择彩度低的绿色，否则就会影响高短调的效果。

2. 白色作为焦点花

白色无彩度，因此将白色作为焦点花时，一般只通过绿色和白色来调和。整体绿色调，呈现平和、安静之感。此时绿色既是背景色，也是搭配色。

如《圣心》，主花采用白色的虎眼万年青（俗称圣心百合）、白郁金香和白银莲花，刻意剪去了花枝上多余的叶片，只在几何造型的底部加了少量的灰绿色尤加利叶，使花球造型丰满，又不失素净雅致的意味（见图2）。

3. 作为调和色

白色和绿色都是适用很广的调和色，尤其是白色或浅色的散状花材，适合与任何其他颜色的花材搭配，调和主副色的对比关系，或调整作品整体的明度。其他颜色的散状花材，也能起到间色的调和作用，但适应性不如白色广。

第 6 章 冷暖有度，插花色彩的构成

《木绣球》
花材：木绣球、马蔺
花器：蓝绿色玻璃花瓶
配色：同种色调和
插花：刘惠芬

如作品《青花》，主花马蹄莲，配花雏菊和米兰，马蹄莲的大叶子构成背景色。整体色调是绿色中彩，散状的小雏菊调和马蹄莲的单一感，又不影响主调；米兰的小碎叶片也与马蹄莲叶形成对比，同时，遮挡剑山（见上页图3）。

配色小结

根据前面的讨论，总结插花配色的过程：

（1）选主花材 1 种，确定主色调。

（2）选择花器形状和颜色，如果是彩色花器，则花器与主花材形成色彩对比，由此共同决定主色调。

（3）配色花材 1~2 种，与主色调形成或同种、或相邻、或互补的对比关系。

（4）背景和点缀 1~2 种，叶材一般成为背景色；少量的点缀花材，也是散状花材，能在主、配色之间起到过渡和调和作用。

注意主色（主材）与配色（配材）的比重关系：通常主色花型大、体量大、色纯度高；配色花小、体量小、色纯度低。当然，这都是相比较而言的，同一种花材，在一种造型中可能是主花，在另一种造型中，有可能就起配材的作用了。比重的不同，决定了最终整体色调的彩度和明度不同。

此外，花材的种类也是可多变的，最简单的就是一种花材，也就是主花材，色彩调和只在花材与花器之间进行。花束瓶插，用单一花材也可别具特色，如梵高的向日葵。在日本传统插花造型中，很多也都仅用绿植，如日本花道中的生花作品，简洁而不简单。

两种花材以上，就有主材辅材之分了。叶材可以另配，也可以就是主材辅材自带的绿色部分。点缀和过渡色也是可选项。如图《木绣球》，只需几根马蔺草点缀，其他颜色和辅材都会破坏木绣球自身的调和感。生活中单一花材的瓶插，色彩只需在花材与花器及环境中调和，这是配色学习的起步，也不容易出现凌乱搭配。

配色原理是视觉设计领域的基本理论，适用性非常广，如建筑、家居、服装、平面设计、绘画、摄影等，可以相互借鉴。下面我们将结合实际插花造型，进一步学习和掌握配色技巧。

6.4 礼仪花基础

根据设计目的的不同，插花可分为艺术插花和花艺设计两大类。礼仪花的造型特征是几何式构成，通常是用较多的花朵构成一个几何面，如半球面、扇面、圆环，等等。这是西式插花的特色，也是现代日常生活插花的常用方式，因其花材用量较多、造型简单，特别适合插花起步及配色练习。

根据使用场合的不同，礼仪花可细分手捧花、胸花、花环和头饰花、花篮和花盒，以及桌面摆放的桌花等，它们的特点和固定方式如下表。

礼仪花分类和特点

名 称	便携性	观赏面	固定方式
手捧花	高	多面	绑扎
胸花	高	单面	绑扎
花环/头饰	高	多面	绑扎
花篮/花盒	高	多面	花泥
桌花	低	多/单面	绑扎/剑山/花泥/花瓶

绑扎类的花饰如手捧花、胸花、花环等，是通过绑扎来固定花材组合，它们便携性高，保鲜性差；花盒与花篮通常使用花泥固定；桌花固定法则变化多样，下一节单独讨论。

礼仪花艺要遵从境物和谐、色彩协调和构图完善的基本插花原则。境物和谐，要根据花艺作品使用者的身份和环境确定花材花色和造型，例如新娘捧花，花束的设计在色彩和造型上都要与新娘的婚纱礼服相适应。我们重点讨论配色和构图。

手捧花

手捧花是最受欢迎的一种礼仪插花，要根据配色原理来选材配色，并考虑手捧花的特殊性。

1. 选材配色

手捧花要便于携带，因此会供水不足，最好以花期持久的草本花材为主，尽量少用木本花材如月季玫瑰类，不用枝材。

花束主要用花朵和叶片构成几何形，因此需要一定的花材量，通常主花5~10枝。根据插花配色原理，搭配主花、配花、点缀和配叶，组合成或淡彩，或中彩，或浓彩的作品。如《手捧花1》主花黄玫瑰，配花飞燕草，点缀翠珠、满天星，互补色调和成中彩效果。

另外，花束的包装是配色的组成部分，如利用包装纸和彩带，也需要与主色调和（见下页图1）。

2. 螺旋技法

最基础的手捧花是采用螺旋法将花枝组合成一个圆锥形或半球形的花束，基本步骤如下：

（1）设计好花球的半径，将花材预处理，剪去半径以下多余的叶子，必要时先打掉玫瑰的刺。

（2）取一枝主花作为半球的中心点，左手持花球圆心下部。

（3）将预处理好的花材按顺时针方向逐一加入，使每一花枝都按"以右压左"的方式重叠在左手中，各枝相交在同一点上（手握处），这一点就是顺时针的螺旋状的轴。

（4）主花、配花交错加入，使每一枝花都呈螺旋状，花头组成一个平滑的半圆形

第 6 章 冷暖有度，插花色彩的构成

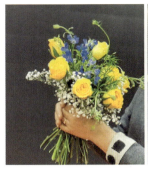

1	2

1.《手捧花 1》（插花：毕鲜荣）
2.《手捧花 2》（插花：anan）

或锥形，部分细小的点缀花枝，可以跳出球面，产生活泼感。保持花枝的顶部（花朵）自然，留有一定呼吸空间，但下部尤其是握把部分要圆整紧密，如《手捧花 1》。

（5）背景色在外围，如《手捧花 2》，也可以交错其间（见图 2）。

（6）最后用胶带或绳子绑扎交点处，使花束造型不易走样。

（7）至少以手握来度量，平整地剪去交点下部多余的枝干。绑扎均匀的花束，可以立在水平面上，如《手捧花 2》。

3. 保湿包装

用螺旋法制作好的花束，如用于携带，通常需要保湿并包装：

（1）将手握以下部分的枝干剪去，用纸巾或棉巾包住切口，充分吸水后用保鲜膜包住纸巾或棉巾，以便花材保湿。

（2）还是依据配色原理，选择合适的包装纸包扎花束，最后用彩带装饰。

扎好的手捧花，要注意花茎部分干净整洁，长短合适。除了保湿后用纸张包装，还可以直接将扎好的花束立在宽口容器内，或直接插在花瓶内，成为水养的桌花。因为花型已经绑扎固定好，这种桌花换水维护简单（见下页图 1、图 2）。

胸花与头饰花

胸花就是一个微型的手捧花，一朵玫瑰花带少许叶片，点缀满天星，配一枝向上的尤加利，配色原理完全适用。小胸花通常用绿色胶带绑扎，用别针别在胸前，造型上有一点向上挺立之感更好（见下页图 3）。

微型小花束别在头上，就是头饰花了。也可以用柳条做一个大小合适的环，将多个小花束再固定在环上，就成为一个头饰花环了。在技巧上很简单，重点还是在配色上。

与其他服饰花一样，头饰花也需要与服饰和使用环境匹配。胸花与头饰花因完全没有保湿蓄水，干花或耐干的花材，如满天星、尤加利、黄金球、康乃馨等都是首选。

圣诞花环

据传，圣诞花环的习俗源自 19 世纪中期的德国。汉堡的一个孤儿院的牧师在某个圣诞节前产生了一个美妙的构想：把 24 只

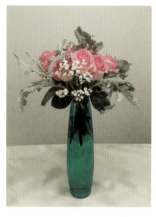

| 1 | 2 | 3 |

1. 手捧花瓶插
2. 手捧花立在容器内（插花：刘惠芬）
3. 胸花（插花：毕鲜荣）

蜡烛插在一只巨大的木箍上，并悬挂起来。从12月1日起，孩子们每天可多点燃一支蜡烛，他们在烛光下听故事，唱歌。在圣诞前夜，所有的蜡烛都被点燃，孩子们的眼睛里闪烁着光芒。

这个创意很快得到传播和模仿，蜡烛环随着岁月流逝而简化为用圣诞树的枝条制作和装饰，以4支蜡烛代替24支，在圣诞节前的每个星期被依次点燃。再后来，更简化为只是花环，并用冬青、槲寄生、松果、一品红等装饰，而很少用蜡烛了。冬青四季常青，代表着永生，它的红色果实代表着耶稣的鲜血。常青的槲寄生代表着希望和丰饶，成熟果实为白色和红色，寓意和搭配都非常好。

典型的圣诞花环通常是一个对称的圆环，用松枝做背景，上面对称扎着用松果、冬青、红果等制成的小花束，如"圣诞花环A"（见下页图1）。在现代社会，花环更多的是一种节日装饰，呈现生活的美好。

如笔者在迪拜看到的"圣诞花环B"（见下页图2），用干枝扎成的环，局部喷上白色，并点缀红色的大小圆球，环的一侧是多肉和苔藓构成的绿洲、奇妙的沙漠，是现代城市的意象，非对称的造型，有现代架构式花艺的特点。

除了圣诞节，平常日子里，花环也用于装饰，各种创意很有意思。花材包括藤、根、织物、金属等应有尽有。如笔者在德国拍到的"圣诞花环C"（见下页图3），是用树皮绕成的环，搭配几枝鲜尤加利，用几色缎带扎好，挂在石墙上，随着时光的流逝，自然成为干花，我想这个作品可以装饰一整年吧。

在德国某小镇的市场上，白皮、紫皮洋葱既是食材也是切花材料，将两色洋葱相间螺旋绑扎在一束干麦穗上，最后用一束干花收尾。这束挂在厨房的"洋葱花"（见下页图4），是不是太有生活美的气息了？

将这些花环分解，可知都是一个一个小花束的组合，也是色彩的搭配和设计。下面我们通过一个花环的DIY实例，看具体的操作过程。

第 6 章 冷暖有度，插花色彩的构成

1. 圣诞花环 A
2. 圣诞花环 B
3. 圣诞花环 C
4. 洋葱花

1	3	4
2		

花环 DIY 示范

我们通过圣诞花环来介绍操作过程。先做好设计，选择用松绿做背景环，在环的局部扎红色焦点的花束，用白色点缀提高亮度，并用其他叶片和松果等丰富层次。

1. 材料准备

工具主要有铁丝、花艺胶带、花剪、剪刀（或尖嘴钳）、手套等。

花材主要有柳条、柏枝、松枝、松果、棉花、康乃馨、红果、满天星、尤加利等。辅材可选彩色丝带、金银丝等。

2. 基础花环编织

用 4~5 根长径枝条（松、柏、柳条等）沿一个方向螺旋编织，用铁丝固定成一个环，可戴上手套操作。

注意选择叶片美观、形状朝向基本一致的枝条，依次调整捋顺接龙，并使接头部分相互咬合。在制作时，枝条朝向要协调一致，用手指半握捏压枝条使之圆滑，形成圆形。

3. 主花材的处理

焦点花康乃馨，配花松果和棉花。首先，将其剪短成小束，用铁丝或胶带将一端绑扎，另一端留余量，以便绑扎到基础环上。

如康乃馨可用手指轻捏康乃馨花托，将花朵舒展开。保留花茎约 2 厘米~3 厘米，用绿色胶带将花径缠绕，留出一段以备绑扎到花环上。

松果需用铁丝从底端果瓣处缠绕一圈后汇合拧紧，同样，铁丝留余量。棉花则用铁丝插入棉朵中间的缝隙处或胶带缠绕棉花下端的花径上。

配枝满天星、尤加利叶等，剪短并扎成小束，这些小束比较轻，可直接插到基础环上。

4. 焦点花束配置

用松柏枝做成的基础环已为较丰满的绿色，根据喜好，主花可插制成对称型或非对称型。对称型是将主花（花朵、松果、棉花等）均匀插制在基础环四周；非对称型则是在花环一侧插制一个聚合的小花束。无论哪种形

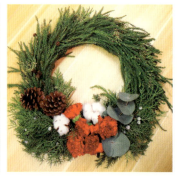
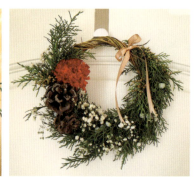

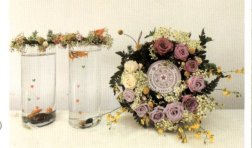

1	2	3
	4	5

1–3. 圣诞花环 DIY（插花：anan）
4.《110 年校庆》（插花：谭培林等）
5.《怀念》（插花：陈纯丁）

式，都需要考虑布局，兼顾朝向、表情及相互间的呼应。

我们将主花聚合成小花束固定在花环的下端。从焦点花的中心开始，依次将康乃馨绑扎到花环上，铁丝缠绕时最好从枝叶的缝隙中固定。之后，将松果、尤加利簇拥在康乃馨两侧，白色棉花和满天星点缀其间，提亮并增加活泼感，形成花环上一个局部的花束。最后，还可以在花束对角线的另一侧加上丝带装饰（见图 1、图 2）。

基础环也可以用柳条编织，注意不要缠绕太紧，一是可以留有空间，方便主花的绑扎；二是柳枝本身别具特色，可以呈现不同的自然味道。

冬日的柳枝没有叶子，因此可以在基础环上先用绿色松柏小枝填充，但不必填满，部分留白以凸显柳枝的特质。同样的主花配花，在基础环上可绑扎出不同的造型（见图 3）。

用这类鲜切花材制成的花环会自然风干成干花，褪色后呈现不同的味道，可长期悬挂装饰。

花环的种类和使用场合非常多，如作品《110 年校庆》是为清华大学校庆 110 周年插花展览而设计的，两个柱状玻璃瓶口装饰花环，瓶内金鱼游弋，是为"11"；11 朵渐变的紫色玫瑰做成的花环是为"0"，环芯装饰校徽，紫色是校色。作品创意巧妙，表意清晰（见图 4）。

此外，用于葬礼和纪念逝去的亲友也是一大类。如作品《怀念》，是为送别大山里的老奶奶，采用山野的草木 DIY 制作的葬礼花环，仅用一种小野菊花，同种色组合，加一条黑色缎带，朴实自然又深表心意，别具特色（见图 5）。

第 6 章　冷暖有度，插花色彩的构成

1	2	3
4		

1. 花篮花型图
2.《花篮 A》（插花：苗颖）
3.《花篮 B》（插花：梁晶晶）
4.《花盒》（插花：陈纯丁）

花篮与花盒

　　花篮与花盒是特殊类花器，材质主要是藤或竹编，或纸质，因此不能蓄水。本节主要讨论用花篮/花盒插制成可移动的篮花/盒花，用花泥来固定花材。花泥的使用在插花工具一节已有介绍，本节主要讨论配色与几何造型。

　　几何式篮花的配色与手捧花类似，是将主花配花均匀地在花篮中构成一个对称的半球或半椭圆面，可四面观赏。以方形纸提篮为例，参照焦点花位置的"花篮花型图"（见图 1）《花篮 A》的操作过程如下：

　　（1）花泥准备。将完全浸泡好的花泥切成花篮容积大小，用透明塑料薄膜包裹底部和四周，塞入花篮，注意塑料薄膜要稍高于花泥，以便蓄水并防花泥的水渗出来。

　　（2）花材及配色。《花篮 A》以大朵红玫瑰为主花，小朵橘黄玫瑰为配花，配叶为雪柳枝，冬青红果和碎草花点缀，构成相邻色调和（见图 2）。

　　（3）根据花篮的大小确定花球的半径和数量，通常花球的半径不超过花篮主体的高度，要露出提手，保持花篮的功能性。

　　（4）在本例中，直接用主花搭骨架，先插好中心位置的一枝①，确定半径（高度）。然后以此为参照，插半球的底边点②，并依次环绕一周，完成花半球的骨架造型，如"花篮花型图"。

（5）在骨架花之间填充配花和配叶等，注意高低错落，细弱轻盈的枝条，如雪柳，可稍高于主花，以增加活泼感。在几何形插花构成中，基本上看不到主花的花茎，用花朵和叶片构成平滑的球面。最后完成成品《花篮A》。

半球花型是最基础的几何造型，不同材料的花篮和不同的配色，效果不同，但结构类似，如《花篮B》，初学者要注意控制花球的半径，露出花篮提手，一方面，便于携带；另一方面，也是花篮造型的特色（见上页图3）。

花盒是将花朵平插到盒子内，铺满整个盒底，构成一个平滑的几何面，过程与花篮类似，重点还是配色，如《花盒》，这里基本都是花朵，醒目的浓彩红玫瑰，配红色康乃馨、红果，黄心红雏菊成为调和色，少量白色洋牡丹、绿叶点缀、黑色花盒，都凸显了玫瑰的浓烈娇艳（见上页图4）。

用花泥插花，保湿性能比绑扎类更好一些，但吸水性不如水养，因此作品完成后要注意花泥的再次补水，要用长嘴水壶从花朵间隙处注水到花泥上。

6.5 礼仪桌花

桌花就是桌面摆设花，从造型的角度看，桌花可分为线条式（东方式）、几何式（西方式）、以及现代自由式三大类。本节讨论的礼仪桌花，侧重几何式造型类，对称构图，用花朵、叶片等建构一定体量的几何面，如半球、半椭圆、扇形等，适合多角度观赏，以古典西式插花为代表，也是配色练习的主要手段。

使用环境

桌花的摆放位置决定插花的体量和高度，以及几何形状；反之亦然。从观者角度看，桌花可分为多面和单面观赏两类。

单面观赏，如靠墙摆放，以正面观赏为主，花型可为三角形、菱形、半圆形等；多面观赏，则要兼顾各个观赏角度，花型可为半球形，半椭圆形等。瓶花的体量要根据空间大小和花材量，可多样性调整。如餐桌/会议桌摆放，体量大小要以不遮挡入座后双方视线和脸部为基本要求，一般不宜太高大。如果是宽阔的走动空间，则需要有一定的体量才有展示效果。

固定方式

绑扎好的手捧花，可以直接立在广口瓶或盘中，花茎接触水面，保鲜时间长。从稳定的角度出发，最好是以瓶或盘口支撑花半球的底边，如笔者在欧洲拍到的《餐桌花》，以较大的叶片作为花半球的底部和背景，绑扎后直接用玻璃罐的边托出花球，干净整洁的花茎接触水面，换水保养也方便。作品很小巧，放在西餐桌中间，进餐时不需要移动（见下页图1）。

除了手捧花瓶插，还可以用花泥和剑山来固定造型，方法与礼仪花篮一样，将花篮换成浅容器即可。容器可仅高过剑山，这样花材可接触到桌面，容器不明显。这类操作方式也与花篮类似，确定半径（高度），从中心开始，然后插底边框架，最后填充空间，完成平滑的半球面。扫码观视频，可看见剑山插制几何桌花的过程。

第 6 章 冷暖有度，插花色彩的构成

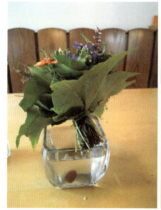

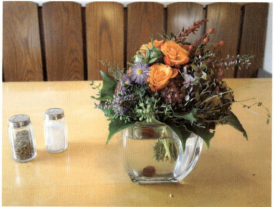

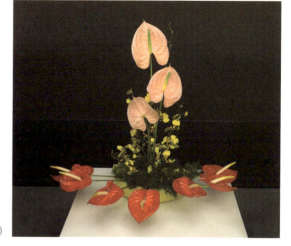

1	1
	2

1.《餐桌花》
2.《茶几花》（插花：刘惠芬）

平滑的几何形是基础造型，熟悉后可尝试其他变体，如《茶几花》，适合沙发间的茶几，单面观赏的几何变体，用罗汉松覆盖整个花泥面，色彩亮丽（见图 2）。

花瓶法

花瓶插花是最古老和最常用的方式。花瓶的大小和形状，是最终作品体量的基础，简单地说就是大瓶插大花，小瓶插小花。理论上只要能盛水、口径合适的容器都能作花瓶。形状好的花瓶可以凸显其造型的优美；而形状普通的容器，则只要具有盛水功能即可。花瓶和花材相互衬托，共同决定最终作品的大小、体量和色彩效果。

如德国某宾馆的《大堂花饰》，巨大的圆桌上几个巨量的金属色花瓶，分别用百合、绣球、剑兰、蔷薇果、针垫花等为主花，粗壮的百合、绣球、剑兰等花头聚集成几何状。最高的蔷薇果自然斜伸出一枝，将几瓶硕大的花球衔接到一起。最低的圆盘类似一个花盒，供观者俯看：绣球打底，平平地填满整个容器；针垫花分插在绣球中，只露出花头；非洲菊做配花，增加了柔性，最后，蔷薇果点缀。这个低插的花盘，与高插的单一花材的几何瓶插形成

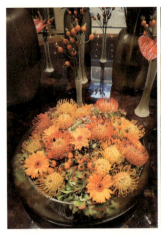

1.《大堂花饰》
2.《扶桑花》（插花：刘惠芬）

对比，整体上是同种花材的同种橘红色调和，简单大气，层次丰富而华丽（见图1）。

最基础的花瓶固定方式，是直接在花瓶里造型，通过瓶口瓶壁，以及花材之间的相互依托来固定花型。这种方法操作方便，换水时需要重新造型，也正因为如此，水养瓶花便于保鲜维护，观赏期更长。

如《扶桑花》，日常生活用的玻璃空瓶，瓶口很小，只能插4枝扶桑。单一的花材，虽然量不多，但绿叶打底，红色花朵散开，花枝清晰可见，与"大堂花饰"中的瓶花风格不同，但整体还是成几何状，适合居家单面观赏。与手捧花的螺旋技法类似，这个透明玻璃瓶可清晰地看到4枝花的固定方式：每枝花茎都是斜插入瓶，这样花头才能四散，整体构成几何状。小小的瓶口正好卡住花枝的螺旋相交点处，靠瓶口的依托和相互支撑自然固定花枝（见图2）。如果瓶口比较大，一方面，需要更多花材；另一方面，花枝的相互支撑需要调整好。下面我们通过一个实例，具体介绍。

花瓶法造型示范

市场上采购主花玫瑰和配叶各一扎，根据花材情况选择合适的花瓶，制作半球形的《玫瑰瓶花》，通常花球的半径不超过花瓶的高度，主要过程如下（见右页图）。

1. 花器预备

花器用一个广口瓷瓶，带灰底浅粉色花卉图案。首先要清洗花瓶，以减少瓶内细菌对水质的污染，使花束保鲜更长久。然后将清水注入花瓶，约大半瓶的量。

2. 花材及预处理

主花为浅紫玫瑰，约20枝；配叶尤加利，约12枝。花材与花器整体成为浅粉紫色调，同类色调和。

首先将花材按主次和颜色分类。然后对花材进行修剪，根据花瓶的高度，将插入瓶内的花茎周边叶子去掉，并裁剪到大致的长度。注意将玫瑰花茎底端在水中斜剪，增加其吸水性。

第 6 章　冷暖有度，插花色彩的构成

《玫瑰瓶花》
花材：玫瑰，尤加利
花器：彩绘广口瓷瓶
插花：刘惠芬

操作过程

1	2	3
4	5	6

现代生活美学：插花之道

花材的预处理，是为了插花后瓶口不堵塞，上下有空气流通；而且花瓶内，尤其是水里没有多余的叶子，这样才能保持瓶内水质清洁，延长花卉保鲜期。

有的花材枝杈较多，如尤加利，要分剪成单枝，一枝为一条直线，这样便于控制造型。尤加利可以自然成干花，因此枝条稍短吸不到水也没关系。

3. 搭骨架

记住我们要建构一个半球形，瓶口的中心点基本就是半球的圆心。螺旋技法的手捧花是从中心开始往外扩大，花瓶法则相反，是从外向内，先把半球的底边做好。

（1）按螺旋的方式，用三枝尤加利均匀地斜插入，注意每一枝尤加利与花瓶有两个接触点：瓶壁和瓶口，两点支撑了一条直线。

（2）然后在两枝尤加利中间再均匀地斜插一枝，还是以螺旋方式，调整接触点和外围轮廓，这样就大致约定了花束底部的直径和半球的轮廓，形成第一圈。

4. 插主花

继续以螺旋的方式在两枝尤加利之间插入一枝玫瑰，形成第二圈。注意玫瑰与瓶壁的接触点更低，这样，第二圈花朵比第一圈绿叶高一点，而且直径小一点。

5. 层层上叠

重复前面两步，层层上叠，最后形成一个半球花束，玫瑰与尤加利相间，玫瑰的花朵基本形成一个圆滑的半球，尤加利稍高一点，形成错落有致。

6. 整体调整

后插入的花枝，是依靠瓶底和周边花枝的相互支撑来固定，因此在操作过程中整体

《芙蓉瓶花》
花材：芙蓉，玫瑰，尤加利
花器：广口彩绘瓷瓶
插花：刘惠芬

形状会有变化。将花瓶转几圈，检查花枝是否均匀地分布在花瓶的各个角落，并做必要的调整，达到圆满。最后要补水，使所有的花枝都能在瓶内接触到水面。

这种造型法完全是依托花材与花瓶的相互依托，因此花材的量与瓶口的大小要相适应，花材太少无法相互支撑；花材太多则容易堵塞。因此，操作的时候要一圈一圈添加，花材不要挤得太紧，如果有太大空隙，最后还可以局部添加。

建议初学者从规则造型开始练习，掌握方法后可灵活变化。这个案例只用了一种主花一种配叶，玫瑰花头大小一致颜色也不太明亮，规规矩矩的造型，显得拘谨有余活泼不够。几天后用粉色芙蓉替换部分开败的玫瑰，芙蓉的花朵大小不一，色彩也有了层次变化，主花显然变成了《芙蓉瓶花》了，是不是更靓丽和灵动一些？这就是配色的综合作用（见上图）。

6.6 互动与问题解答

1. 配色练习如何循序渐进

从色彩调和的角度看,一个插花作品的色彩不宜超过三种:主色、配色和点缀色。基础型插花所运用的花材品种和数量也不宜过多,否则容易造成凌乱,凸显不了主色。在本章案例中有不少一种花材的案例,花材的颜色就是主色调,只需与花瓶搭配即可。先从简单的配色开始,花型也更容易控制一些。

几何式花型是西式插花的特点,其配色和设计思路,与西方组合种植的园艺设计同源,两种以上花材组合搭配时,除了考虑色彩协调,花型及大小也是要考虑的因素。"组合园艺"是笔者在加拿大布查特花园所见,其优秀的花园设计,是植物配色和几何插花造型的极佳参考(见下页图)。

2. 如何优化插花造型

户外光照充足、护理得当的草本"组合盆栽",大多会长成均匀的几何花球或半球,所见都是朝阳的花朵和叶片。因草木的趋光性,花草会自然向花盆边缘延伸,通常遮挡了盆边,僵硬的花茎也不见了(见图1)。在插花中"保持草木的原生姿态"或"如花在野",在几何式插花中同样适用。

因此,几何桌花造型,要注意主花与配花、点缀花形成高低错落、疏落有致,上轻下重、上散下聚,这样才能有主有从,既稳定而又保持动态平衡。

如作品《龙胆桌花》,用雏菊搭配,紫色中彩,花材与花器色彩也协调,但造型比较生硬,花枝拥挤且外表平滑不够。分析原因,主要有两点:其一,配色上层次不够,主花与配花体量相当,主次不分明;其二,造型上不是半球形而是锥形,雏菊僵硬的直线条显露,这是因为所有花材的底端都与瓶底接触,花头没有螺旋散开导致。枝条与瓶壁接触点的位置,决定了半球花束的形状,如果枝条都竖直插入瓶底,最后的花束形状将是圆柱而不是半球型(见151页图1)。

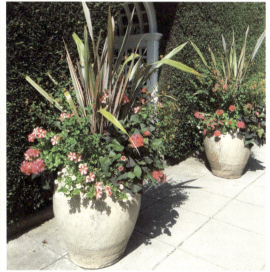

1. 组合盆栽

现代生活美学：插花之道

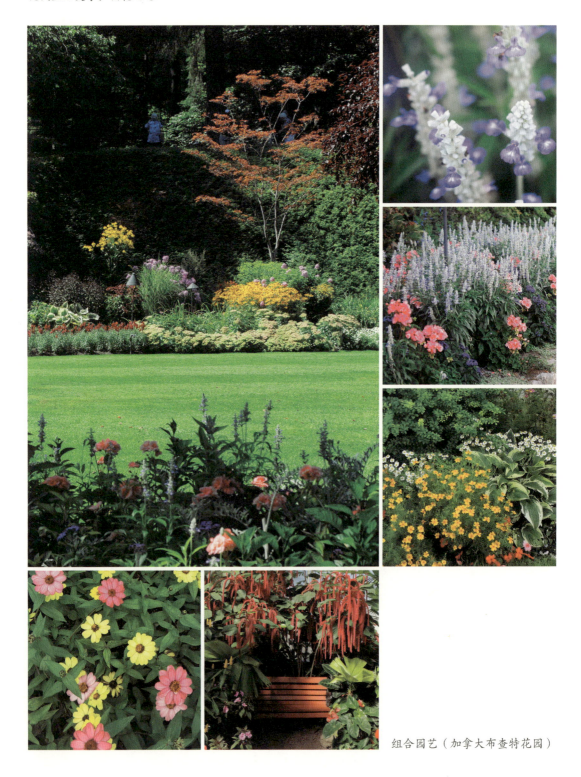

组合园艺（加拿大布查特花园）

150

调整以后，在原有花材上增加了两朵浅粉色非洲菊，因其花朵面积大，色感明亮，视觉效果马上超过龙胆成为主花。另外，花器换成广口玻璃球瓶，外围的花材斜插，从透明的玻璃花器可见瓶内花茎螺旋四散，瓶外花半球自然也散开了（见图2）。

3. 主花与配花怎么选

花材和花器的选择，实际上已大致决定了最终效果，如色彩的对比、色调的浓淡、体量的大小、质地的厚薄、花朵的大小，等等。因此，在选花材、花器时，已经开始创意设计了。多种花材的组合，要考虑花材之间、花材与花瓶之间的关系，也就是主次之分。

如某次的"配色练习"，先将所有花材按种类和色彩分门别类排列，一方面，便于观察色彩分布和花朵形状，此外，也使草本、木本花材分开，保护花朵（见下页图1）。这里团块形花材有香槟色龙胆，以及明黄乒乓菊，两者花型大小类似，前者花型漂亮，后者色感浓烈，是风格不同的两类，如果组合在一起，不是相互出彩而是相互抵消。因此，将这两种花分别作为主花来设计，完成两个作品：

（1）《香槟淡彩》

这是花材的淡彩组合，以龙胆为主花，用少量浅紫小雏菊衬托，凸显主花香槟龙胆漂亮的花型和柔和的色彩。白色的雏菊和小米花，强化淡彩，少量的浅黄绿色的千层金和花边玉簪点缀，成为背景色与花器衔接。花器是置于竹提篮上的一个粗陶茶碗，用剑山固定（见下页图2）。

（2）《明黄重彩》

这里以乒乓菊为主花，用暗橘黄的雏菊衬托，点缀少量橘黄的洋牡丹和白雏菊，绿色背

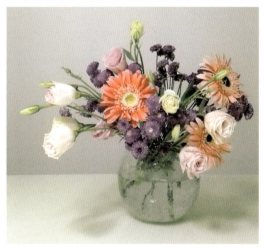

1. 《龙胆桌花》（插花：刘惠芬）
2. 《非洲菊桌花》（插花：刘惠芬）

景用较多的千层金和雪柳枝，过渡到蓝绿色玻璃瓶。整体为相邻色调和。在造型上，木本的雪柳枝条高挑出来，在几何形的基础上增加了线条的感觉，更加灵动自由（见下页图3）。

从这个案例可以看出，主花的选择，要注意在体量和色彩上，与配花有一定的对比关系，配花要烘托主花，形成焦点和主次。扫码观视频，可细看两个作品。

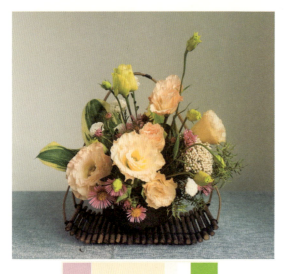

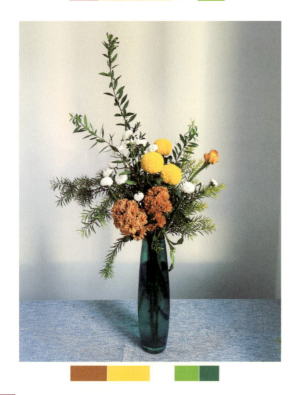

|1|
|2|
|3|

配色练习
1. 基础花材分类
2. 《香槟淡彩》
花材：龙胆、小米花、雏菊、千层金、玉簪
花器：竹提篮、粗陶茶碗
插花：刘惠芬
3. 《明黄重彩》
花材：乒乓菊、雏菊、洋牡丹、千层金、雪柳
花器：蓝绿色玻璃瓶
插花：刘惠芬

4. 多种花材的综合应用

运用多种不同形状、不同体量的花材来搭配，兼顾配色和造型两方面，是插花的主要手法，能突显作品的灵动和多样可能。

北京漫长的冬季一派萧瑟，春天一到，红花绿叶似乎一夜之间就冒出来了，形成强烈对比。作品《春到京城》表现冬春交织、春意从枯枝中萌发、草木复苏的意象。这里的背景是干枯的曼陀罗，果壳非常漂亮；细看小益母草，是一串串干枯的小花。对比之下，秋天的红灯笼果、春天的嫩叶和明黄的棣棠花都非常鲜艳。互补色调和，要通过干枝的木本色来过渡和衔接。高脚的陶盘，使花枝稍下垂，增加了扩张的感觉，但整体上还是一个几何形构成（见本页图）。

配色是插花技巧的重要组成部分，在后续的东方式插花造型中也是同样的应用原理。通过不断练习和总结，不仅能提高插花审美，同时也能应用于生活的其他方面。

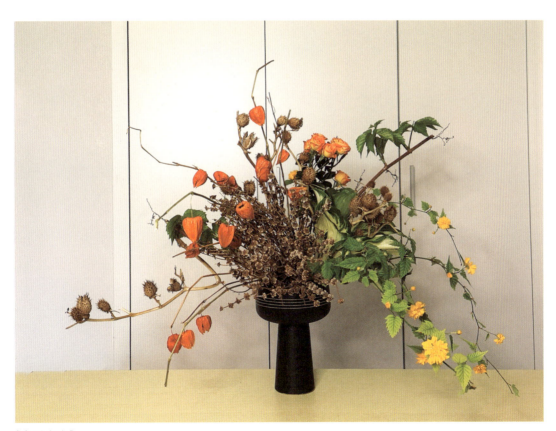

《春到京城》
花材：曼陀罗，小益母草，灯笼果，爬山虎，棣棠花，花边玉簪，多头玫瑰
花器：高脚陶盘
插花：刘惠芬

姿态可塑，插花造型的基础

第7章　姿态可塑，插花造型的基础

7.1　东方式花型原理

不同风格的插花

根据插花发展历史和风格的不同，插花造型大致上可以分为东方式、西方式和现代自由式三大类。

传统的西方式插花，强调色彩的配合，善用草本花材，用团块型花材建构一个几何面，呈现"堆高美感"，重在表现花卉的鲜艳华美，而少幽静雅趣的感觉。西式插花一般可多角度观赏，如第6章介绍的几何式花艺，就是西式插花的典型代表。

东方式插花以中国古代文人花和日本传统花道造型为代表，是在花器空间内再现山野水系风情的摆设花。相比之下，东方式插花用材少而精，善用木本、藤本表现线条感，色彩清雅，造型以自然为主，追求草木简洁而优雅的自然风貌。

东方式插花依据草木自然的生长和风情来造型，因此极为自由，然而其自由中蕴含着基本的美感规律，而且必须依据花材、季节、花器的不同而随机应变。初学者往往感到困难，但随着学习的深入，其难点反而会令人感受到插花的趣味性，正是这种自由的风格才能体现东方插花的韵味。此外，东方式插花因用线条造型，因此一般是正面观赏，而且有一个最佳观赏角度，也就是给作品拍照留存的角度。

现代自由式，则是东西方插花的融合，没有一定之规，但依然遵循色彩和造型的美感共性。

在以往清花的插花展览中，学生们通过创意来理解不同风格的插花，如作品《东西方花艺比较》，表现了在相同主花材条件下，东西方插花的不同特点（见下页图1）；《绿野寻踪》则是现代自由式的表达，是瓶花与编织架构的融合（见下页图2）。

立足当下的社会环境和条件，尊重中国古典插花的传统，吸取日本花道各流派的优点，并融合西方花艺设计的概念，发展形成自己的风格，这是笔者对现代插花造型的理解，也是课程教学的思路。下面我们主要介绍基本的东方式插花造型，借助花型法来掌

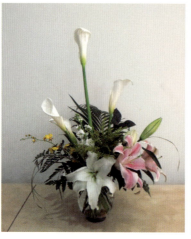
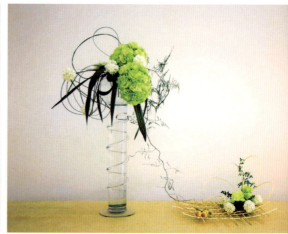

1.《东西方花艺比较》(插花：潘志鹏等)
2.《绿野寻踪》(插花：张然然等)

握不同的造型技巧和特点。

插花的原则

对插花者而言，插花首先是一种赏心悦目的修行活动；其次，从美的认知角度看，插花还具有美的展示和传播的功能，因此，插花的原则主要包括境物和谐、色彩协调、造型完善三个方面。

1. 境物和谐

"境物和谐"是指插花作品与应用环境条件相和谐。艺术插花作品多是放在室内，因此室内环境的考虑是插花创意的基础。室内空间大小、摆放的位置、光线、家具形色、背景色调、观赏对象、插花用途等都要与插花本身的大小、色彩、构图等相协调。如上一章我们讨论过的桌花，以及后续要讨论的茶席花等，都是境物和谐的典型应用。

2. 色彩协调

插花配色，应符合色彩搭配的基本原理，上一章已专门讨论。除了色彩对比的协调，还包括质感对比、大小协调，等等。所谓大小阴阳的配合，在东方式插花中尤其明显。后续我们将通过不同花型的应用，以及互动习作来进一步讨论。

3. 造型完善

西方传统插花是几何造型，是用花朵的面来堆砌成一个立体型，如圆形、扇形、塔形等；而东方式插花则是用点和线来建构一个立体空间，因此，下面我们首先学习东方插花的基本原理和造型方法，并在实践中不断完善造型。

花型原理

插花是一种空间造型艺术。东方插花的基本构成，是在以花器为基础的空间上，通过花材的配置，营造一个由高度、幅宽和纵深组成的立体造型。

经过上千年的实践和总结，日本花道虽有不同流派，但花型的基本构成都是用三条

第 7 章 姿态可塑，插花造型的基础

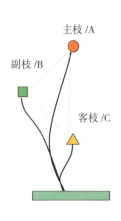
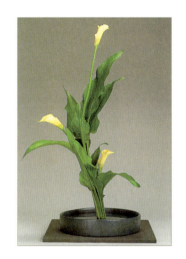

花型图与作品的对应关系

边构成的不等边三角形来呈现美的造型，有科学规律可循。我们在第 3 章日本花道中介绍了生花花型图及其道义的关系，将其简化，通过"花型图与作品的对应关系"，看如何从插花作品中抽象出"花型图"（见上图）。后续的章节，我们将根据不同的花型图学习构建不同的插花造型。

东方式插花是通过点和线的架构，来创造出一个三维空间，是一个空间创造和想象的过程。这里插花作品以三枝马蹄莲作为主花材搭建骨架，首先将花脚聚合，如同从一点自然生长出来的乔木主干。将三枝主花抽象成线条图，分别称为主枝（简称 A）、副枝（简称 B）和客枝（简称 C），三枝主花的顶点位置称为主位 /A、副位 /B、客位 /C，在花道上意指天、人和地。三者的关系不仅表现天、地、人三者的和谐与统一，同时也是插花造型协调的要点。

主枝 A 用红色的圆表示主位，代表天，也是阳的位置。副枝 B 用绿色方块表示副位，代表人，是天地间所滋生的万物的代表。客枝 C 用橘色三角表示客位，代表地，也是阴，表示从属于天的大地。客位通常是鉴赏者的位置，一般也是焦点花所在的位置。简单地说，就是 A、B、C 三条边支撑起三个顶点，在插花作品中就是马蹄莲花朵的位置。

插花中枝条弯曲伸展，要呈现自然草木生长的趣味与风情，造型的主枝 A、副枝 B、和客枝 C 的长度关系，要遵循黄金分割的美学原理。主、副、客位的前后角度与空间关系，从三个顶点看，构成一个不等边三角形，稳定又不失灵动。

有了 A、B、C 三枝主花做骨架，造型就已完成，其他花材都起填充，或调和，或过渡作用，如作品中的马蹄莲叶，都是各自围绕着 A、B、C 三条线来填充和丰富造型。

这种用三条线和三个点来表示插花空间构成的方式，成为花型法，这个图称为花型图。这个"马蹄莲"作品中主枝是直立的，

称之为直立花型。

东方式插花受中国文化的影响。如中国书法有楷体、行体、草体之分，楷书最为正式，草书最率真自由，二者之间为行书。日本花道也借用这种概念，用"真、行、草"来表现正式的花型和自由的花型之分，通俗地说，"真"类似书法中规矩的楷体，包括直线型、直立型等。

掌握了基本的构成形式，依据简单的美学规则，将三条主线进行变化，就可以形成不同的空间感，从而达到多样化的插花造型。"行"如同从楷书发展到行书，变化更灵活，如倾斜型、发散型等。

掌握基本的结构和形式以后，再进一步变化，就是"草"型，类似书法的草体，如交叉型、下垂型等。再进一步变化，就是自由型，自由创意，但万变不离其宗，美的基本规则都蕴含其中。其中直立型是最基本的结构，如同书法中标准的楷体，熟练后才能将美的造型结构灵活应用，自由创作。

花型法是学习插花的基础，它通过简单的记号来表示插花的形态，用枝条的长度和角度的变化来表示造型，简明清晰，是我们后续学习的基本方法。

黄金分割与直立花型图

从古希腊开始，人类就掌握了黄金分割的美学原理，并用于实践中。黄金分割是一种数学上的比例关系，就是把一条直线分成两部分，其中一部分对全部的比等于其余一部分对这一部分的比，数学上计算出来的黄金分隔比例为 0.616∶1。实践证明黄金分割具有的比例性、艺术性与和谐性，大量应用于建筑、设计、绘画、摄影等视觉领域。

在视觉设计领域，黄金分割比可简化为 0.6∶1，大约是 2∶3，或 3∶5，或 5∶8，等等，如按这些简化比例分割的矩形长宽比，视觉效果差异不大（见图1）。在平面构成中，常用九宫格构图或井字形构图法，这是黄金分割的简化版，也是最常见的绘画和摄影构图手法之一。

九宫格构图是用横竖各两条直线将画面等分为九份，形成的四个交叉点就是黄金分割点，也是视觉中心点。例如，清代大画家邹一桂的折枝画，主体是一枝梅，用九宫格度量一下，可见这枝梅的焦点花，基本位于两个对角的黄金分割点上（见图2）。

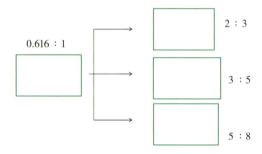

1　1. 黄金分割比例

2　2. 邹一桂折枝画的黄金分割关系

第 7 章 姿态可塑，插花造型的基础

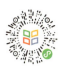

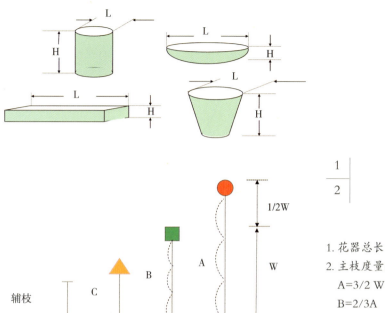

1. 花器总长 W=H+L
2. 主枝度量法
 A=3/2 W
 B=2/3A
 C=2/3B

将主体置于黄金分割点附近，能更好地发挥主体在画面上的组织作用，有利于主体与周围环境的协调和联系，容易引起美感，产生较好的视觉效果，使主体景物更加鲜明、突出，如在摄影和绘画中，主体常位于黄金分割点，或分割线上。熟练掌握后，通过目测基本就能确定黄金比例关系。

在插花造型中，也应用黄金分割法来确定花型对应花器的比例关系，以及主枝副枝之间的比例关系，我们通常以 2∶3 作为基础的度量比例，在实际插花中根据造型和花材的不同可以微调和灵活应用。

首先，花器体量与花材造型的关系要符合黄金分割比例。在东方式插花造型中，花器的作用很大，尤其用古器或仿古花器插花。但是，插花造型重点是表现花而不是器，花为主，器为辅，因此花材的体量是最终造型的基准。花材是可以裁剪的，而花器体量是固定的，因此我们用花器的体量来度量和确定主枝的体量，而主枝决定了最终插花造型的体量和高度。

虽然花器有各种材质和形状，但花器的体量大体上由其宽和高决定，我们用花器总长 W 来表示。设花器的高度为 H，花器口径长边为 L，则花器的总长 W 为 H 与 L 之和：

花器高 = H

花器口径的长边 = L

则：花器总长 W = L+H

这里花器的口径可以是矩形花盘的长边、椭圆花盘的长轴、花瓶口的直径，等等（见图 1）。通过这种方式可大体上确定花器的体量。以花器体量为基准，花材最长的主枝 A，应该与花器形成黄金比例，而且花为主，器为辅，因此主枝 A 大致为花器总长的 3/2，

直立花型图

也就是一倍半左右。副枝 B 和客枝 C 以主枝 A 为参照，依次按黄金分割递减：

花器总长为 W，则：

主枝 A 长度 A = 3/2W

副枝 B 长度 B = 2/3A

客枝 C 长度 C = 2/3B

也就是说，最终的插花造型是以花为主、器为辅。以主枝 A 为基准，花器总长为主枝 A 的 2/3，副枝 B 为主枝 A 的 2/3，客枝 C 为副枝 B 的 2/3（见上页图 2）。

除了主枝 A、副枝 B 和客枝 C 以外，插花中还有起辅助作用的花枝，称为辅材。辅枝分别插在主材的周围，它们的长度一般不超过主材。

也就是说，应用黄金分割原理，可将三条边在纵向建构高低错落的空间感。而横向的纵深感，则要通过三条边的角度变化来建构。我们将采用正视和俯视两种花型图来描述插花造型，主枝的变化角度以垂直于剑山的轴为基点（0°），从正视图上可以看到角度的左右变化；而俯视图上可见角度的前后关系变化。

以完整的"直立花型"图为例，剑山放置于矩形浅盘的左侧，剑山中心的垂线为 0° 轴线。以此为基准，主枝 A 的长度约为浅盘总长的 1.5 倍，立于轴线旁，偏左 10° 左右；副枝 B 为主枝 A 的 2/3 长，往左前倾斜，与轴线夹角约 45°；客枝 C 为副枝 B 的 2/3 长，往右倾斜，与轴线夹角约 75° 角（见上图）。

在这个花型中主枝 A 基本是直立的，因此也称为"直立花型图"，这是最基础的东方式花型图。有了这个花型图，A、B、C 三枝及其辅枝可以替换成任何花材，但结构不变，因此可以举一反三。浅盘式花器有圆形、矩形、多边形或异形等多种类型，特点是花器高度较低，口径较大，采用剑山固定花材，操作简便，因此我们先从浅盘式花型开始学习。

7.2 折枝花的线与韵

花型图是插花造型结构的表达，但草木是生动和鲜活的，尤其是东方式插花，如何

表现"如花在野",或者表现草木的原生优美姿态和表情呢?

在第2章中国插花史中,我们简单介绍了花鸟画、折枝画对中国传统插花的影响。从留存的大量花鸟画、折枝画以及清供图中,我们依然可以看到中国文人们如何通过绘画的方式表现草木的空间、表现草木线条的感觉和花朵叶片的表情,这正是东方式插花造型可借鉴的手法。

此外,用黄金分割和花型图原理的思路再来看折枝画和清供图中的草木,也能加深对花型原理的理解,为后续的实践作理论准备。中国优秀的绘画作品非常丰富,本节仅选取几个代表性的作品供读者参考和借鉴。生活四艺中的"挂画",实际就是赏画的修养,可通过大量观摩逐步提高。

以少胜多

明末清初画家朱耷(1626—1705),号八大山人,被誉为中国画的一代宗师。他的花鸟以水墨写意为主,最突出的特点是"少",所谓"以少少许胜多多许",透过精练的"少"而给观者一个无限"多"的想象空间。

如《柳枝鹡鸰图》,一棵古柳粗壮的主干斜出,高高伸向天空的一枝弱柳迎风,细枝微动;另一枝弯折下垂,轻抚树下石上的一只大鸟,它正盯着水中的小鱼儿吧(见下页图1)?

画面上只有三个实体,一棵树,一只鸟和一块石,尤其这棵柳树,寥寥数笔,写尽古树的苍劲和冬季枯枝里孕育的生命,从而强化了饥渴而专注的大鸟的姿态和眼神,远山近水和周边其他草木都化为虚空,也就是大量的留白。中国画艺术中的留白,为观者创造出一个想象的空间,能达到无形即有形,神似即形似的境界。

另一幅无锡博物院藏《梅瓶图轴》,一个造型奇特的佛肚小口梅瓶里,只插一枝梅,主枝向上,副枝下垂。中国绘画"清"与"疏"的特点,八大山人表现得可谓前承古人,后启来者。这里主要是表现梅的姿态,也就是线条的感觉,主枝直立向上,但并不是僵直的垂线,而是弯折挺立,S曲线兼顾力度和柔美。一树梅花仅取这么一枝,显然是艺术裁剪的结果,枝材的韵律感是东方式插花的特色,这种线条的韵律感,必须借助留白和虚空才能完美呈现出来(见下页图2)。

主次分明

郑板桥(1693—1766)是清代比较有代表性的文人书画家,擅画兰、竹、石等,扬州八怪之一。他的画风清劲秀美,超尘脱俗,所画之竹极富变化,高低错落、浓淡枯荣,无不精妙。他自题"凡吾画竹,无所师承,多得于纸窗、粉壁、日光、月影中耳。"郑板桥创造了师承自然,而又高于自然的境界。他总结自己的创作,分为三个不同的阶段:首先,"眼中之竹"是对草木的观察和从中获得的灵感;其次,"胸中之竹"是艺术构思,是对观察对象进行去粗取精,去伪存真的筛选;最终是"手中之竹",是艺术创作的实现。

如郑板桥的《墨竹图》,两竹婷婷,直而不僵,且主次分明,可以非常清晰地套用插花花型中主枝A和副枝B的关系。竹叶主要分布在三处:主枝最高处轻盈一丛;中段集中成为焦点,而且有副枝竹叶作为背景;低端是稍远处副枝的虚竹丛。竹叶高中低三

现代生活美学：插花之道

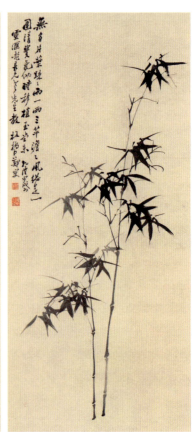

| 1 | 2 | 3 |

1. 〔清〕朱耷，《柳枝鹌鹑图》
2. 〔清〕朱耷，《梅瓶图轴》，无锡博物院藏
3. 〔清〕郑板桥，《墨竹图》

处，也是黄金分割点的位置（见图3）。

吴昌硕（1844—1927），晚清民国时期的艺术大师，集诗、书、画、印为一身，是杭州西泠印社首任社长。吴昌硕的绘画题材以花卉为主，且酷爱梅花，他以写大篆和草书笔法为之，气势雄强，布局新颖，形成了直抒胸襟、酣畅淋漓的"大写意"表现形式，并对近现代中国画坛影响巨大。

据传吴昌硕的《菖蒲梅花》，构图极简，可以看到朱耷《梅瓶图》的影子，不过这一枝梅花，是横斜而不是直立。梅枝主干遒劲，呈S形横斜向上，拐角处，留一朵小花，也是黄金分割点的位置。高处的梅朵星星点点，重心落在瓶口处，两朵盛开的梅花成为焦点。黄金分割，主次分明（见下页图1）。

与草木对话

花草清净优美的感受，是我们与其亲近互动所得。因此，展现草木栩栩如生的感觉和表情，是绘画也是插花的要素。观看一幅优秀的折枝画，会有与花朵草木互动之感。

邹一桂（1688—1772）是清代高官，

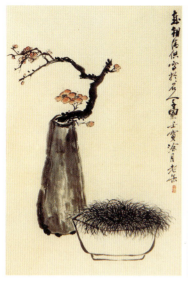 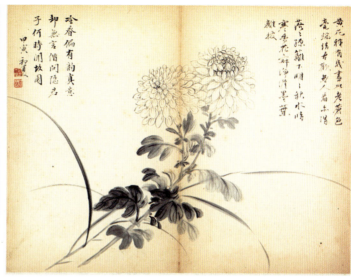

| 1 | 2 |

1. 吴昌硕，《菖蒲梅花》
2. 〔清〕邹一桂，《花卉图册》，故宫博物院藏

且能诗善画，尤擅工笔花卉。据说他亲自培植了百余种花卉，以便仔细观察它们的神态特征，获得真切的感性认识，因而使笔下花卉形神俱备。本书第 2 章《盎春生意图》及本章中"折枝画"（见 158 页图 2）都是他的作品，此外如故宫博物院藏的《花卉图册》，其中一枝菊配一枝芒草，两朵菊花盛放迎向观者，每片菊叶都舒展开来，而芒草的线条，更烘托出舒展的感觉（见图 2）。

清代张若霭（1713—1746）以书画供奉内廷，他的《花卉图》扇面，两朵主花迎向观者，后面两朵稍高，但是侧面表现，自然成为辅助位置；最高的一枝嫩叶，左向延伸，产生灵动感；另一小枝骨朵向右斜伸，平衡了整个构图（见下页图 1）。

在折枝画以及东方插花中，观者的角度就是最佳表现视角。从这个角度看，既要选取草木的阳面，也就是面向太阳的一面，也要呈现主花与观者互动的感觉，也就是最佳姿态和表情。

下面我们就尝试用插花重组的方式来表现草木。首先，学习比例的掌握和线条的表现。

7.3　直线花型，线的表现

通过不同花材的组合，表现一条线的感觉，我们称之为"直线式花型"，这里主要是练习黄金分割比例以及线条的表现。

花型图

将直立花型图的副枝 B 和客枝 C 的角度收拢，就成为直线花型图，它的特点是三条主枝 A、B、C 基本在一条线上，没有角度的变化，造型挺拔、修长，有较强的紧凑感（见下页图 2）。这种造型较适于纤细的花材或尺寸较小的花器，我们通过一个实例来对照花型图。

现代生活美学：插花之道

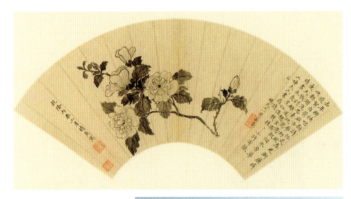

$\dfrac{1}{2\mid 3}$

1.〔清〕张若霭，《花卉图》，故宫博物院藏
2. 直线花型图
3.《秋天的狼尾草》
花材：狼尾草，日光菊
花器：半圆形浅盘
插花：毕鲜荣

在《秋天的狼尾草》中，去掉保鲜不好的叶片，只留下笔直的秆和毛绒绒的花穗，焦点花用日光菊，花器是一个半圆形黄色浅盘，这样，整体上是黄色渐变，属同种色调和。用三枝狼尾草分别作主枝 A、副枝 B 和客枝 C，以花器总长为基础，按照黄金分割比例裁剪好，主枝 A 为花器总长的 1.5 倍；副枝 B 和客枝 C 分别按 2/3 递减。三条主枝依次按基本垂直的角度插入剑山中心，从俯视图上看，A、B、C 基本在一个点上。

狼尾草比较纤细轻盈，用三朵日光菊搭配客枝 C，也以基本直线式插在客枝 C 前面，稳定重心而且不遮挡客枝的花穗，最后，小花前面加一片绿叶调和色彩，并且遮挡剑山。

这个作品可以清晰地看到 A、B、C 的长度比例关系，三枝之间没有角度变化，所有花材组合后呈一条直线，而且重心稳定色彩协调。这就是直线花型的基本要点（见图 3）。

第 7 章　姿态可塑，插花造型的基础

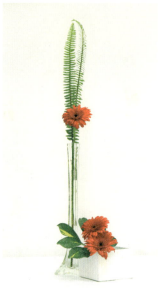

1 | 2

1.《黄菖蒲》
花材：黄花菖蒲叶、月季
花器：矩形浅盘
插花：毕鲜荣
2.《非洲菊》
花材：非洲菊、排草、鹅掌柴
花器：长颈玻璃瓶、白方盒
插花：刘惠芬

线的表现

直线花型看似简单，重点是要凸显线条的感觉，不同的花材特征不同，线条感也不一样，通过色彩搭配、花材组合，以及造型的综合应用，展示草木最美的姿态。下面我们通过不同的直线花型作品来分析。

作品《黄菖蒲》是表现细长叶片的姿态。黄菖蒲属鸢尾科，每朵花的花期很短，但叶型的线条非常优雅。作品一共用了七片叶子梳理并造型，其中最长的两片分别为主枝 A 和副枝 B，其他叶片前后高低错落，所有叶片都围绕主枝形成优雅的整体，宛如从一点生长出来，有生花造型的味道。最后用两朵月季提亮焦点，形成客枝 C，注意客枝降低了高度，以稳住重心并凸出叶片的线条美感（见图 1）。

作品《非洲菊》是一个组合直线式，是玻璃花瓶线条的延伸。将两片排草垂直向上，视为整个作品的主枝 A，瓶口一朵非洲菊处于副枝 B 的位置；低低的白色方盒内两朵非洲菊是客枝 C 的位置。也可以将高处的非洲菊视为主枝 A 位，排草是其配叶；那么作品的 B 位省略，C 位还是低处的两朵非洲菊（见图 2）。无论怎么看，黄金分割合适，色彩对比、高低对比强烈，烘托出非洲菊明快的表情，造型轻巧具现代感。

《琴叶珊瑚》则是表现木本枝条的美感。一片干枯的狐尾椰叶柄作花器，琴叶珊瑚做主枝和副枝，根部聚拢从剑山中心点向上，枝干斑驳构成一条微 S 形的线条，两枝红枝蒲桃，嫩叶是暗红色的，朝向观者如一朵盛开的花朵。花材花器都朴实自然，如花在野，然而呈现的都是其最美的角度。

叶片的造型，如《黄菖蒲》，需要用双手梳理叶片的朝向和角度，而木本枝条，就需要用花剪修理造型了（见下页图 1）。

《小丽花》还是一条小 S 曲线，但这里呈现的是草木的柔软。一枝小丽花，叶片都剪掉了，只留下花朵下的一小片，以及副枝

1 | 2

1.《琴叶珊瑚》
花材：琴叶珊瑚、红枝蒲桃
花器：狐尾椰叶柄
插花：刘惠芬

2.《小丽花》
花材：小丽花、雏菊、玉簪叶
花器：粗陶茶碗
插花：刘惠芬

B位的稍大一片，在大面积留白中花茎的S型就出来了。花器比较小，作为主枝的小丽花花朵偏大，因此用大叶片的玉簪与之呼应，三朵小雏菊从玉簪叶中俏皮地稍探出头，加上粗陶花器的对比，呈柔软轻巧之感，是不是与《琴叶珊瑚》不同？此外，这种造型，也很好地表现了花器的美感，从粗陶碗口上的两滴挂釉，使观者视线向上，顺着直立的玉簪叶和向上张望的小雏菊，一枝亭亭玉立的小丽花呈现在眼前（见图2）。

直线花型因为线条简单紧凑，当花材体量较大时，往往要省略或弱化其中一枝，以免造型臃肿，失去直线的纤细和挺拔感。如《小丽花》的副枝B就省略了，或者就用一片叶子示意。

作品《花想》用外黑内红的快餐盒做花器，红玫瑰与之形成同种色调和，但花器比较小，花头又比较大且色彩鲜艳，因此将客枝C省略，使构图更加简单明朗。盒盖中两个深色罗汉果起扩张花器的作用，同时也使

作品的重心下移。注意这里大棚种植的玫瑰枝干是僵硬的直线，完全无趣味性，因此用吊兰叶取代了玫瑰的叶片，降低枝干的僵硬感，增加了作品的柔和感（见下页图）。

从以上作品可以看出，直线花型主要适用于小体量的花器，造型紧凑修长，焦点花的重心要低，否则容易形成头重脚轻之感。直线花型花材量虽少，但线条表现丰富，也便于初学者掌握黄金分割的韵律。

7.4 直立花型，空间的建构

直立式花型是比较完整正式的造型，它的特点是构图稳定，端庄大方。直线花型没有角度的变化，而直立式花型则是通过三条主枝与垂直线的倾斜角度不同来构成一个不等边三角形，也就是将直线花型中的副枝和客枝分别向前方左右打开，成为一个立体型。这里立体型的结构主要是由主枝、副枝和客枝决定的，其中主枝或

第 7 章 姿态可塑，插花造型的基础

《花想》
花材：玫瑰、吊兰、罗汉果
花器：塑料快餐盒
插花：刘慧霞

主位的造型最重要，一般选择坚挺有力的线型花材；副枝与主枝通常是同一种花材，并与主枝协调；客枝在配合主枝的同时，通常用团块型焦点花来提色并稳定重心。我们通过下面的案例来说明基础直立花型的建构过程（见下页图）。

花型空间建构

选择雪柳作为主枝 A 和副枝 B，客枝 C 用非洲菊，也是焦点花，花器用青瓷笔洗，剑山置于圆水盘中心点。

根据基础的"直立花型图"（见下页图），从正视图可以看出 A、B、C 三枝与中间垂直线的角度变化关系；从俯视图可看出它们之间的前后空间变化关系。

（1）选自然造型最佳的一枝雪柳做主枝 A，裁剪到花器总长的一倍半左右。这是一个微微的 S 型线条，插入剑山中心靠后位置。雪柳表情朝右，按花型图主枝 A 稍左倾与中心线的夹角 10° 左右。本例中主枝花材纤细，最高点 A 位基本在垂线上，实际夹角约为 0°。

（2）在剩余的雪柳枝中选自然造型最佳者为副枝 B，裁剪到主枝的 2/3 长度，插入剑山上主枝的左前方，与中心线的夹角大约 45°，向左前方打开。注意副枝抬头，表情也朝右，与主枝呼应。

（3）因雪柳枝比较细弱，可另加一枝补充副枝 B。同时，客枝 C 与垂线的夹角大约 75° 左右，一枝非洲菊向右前方打开。这样花型结构基本就完成了，A、B、C 三点构成一个不等边三角形，如花型图上虚线所示。与对称的几何形相比，不等边三角形结构稳定又不失灵动。

（4）再加入客枝辅材非洲菊 1~2 朵，增加焦点花的色彩和亮度；用千层金丰满雪柳的下部，也使重心稳定。

（5）加入点缀色白色雏菊；芒叶两枝插在非洲菊和水盘边缘之间，在丰满造型的同时也遮挡了剑山，完成最终作品。

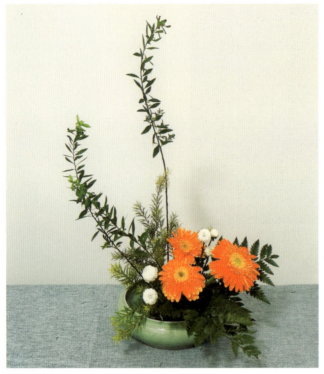

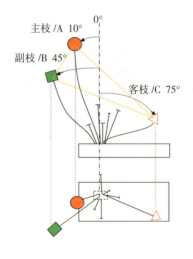

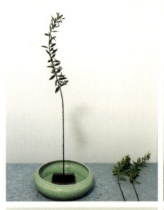
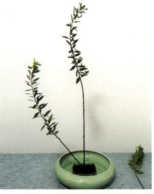
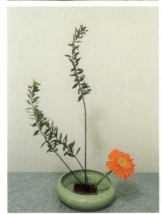
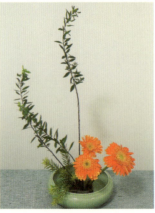

基础直立花型的建构

花材：雪柳、非洲菊、雏菊、千层金、芒叶

花器：青瓷笔洗

插花：刘惠芬

1	2
3	4

1. 插主枝 A
2. 添加副枝 B
3. 丰满副枝 B，并添加客枝 C
4. 丰满客枝 C 和副枝 B

需要注意的是，添加辅助和点缀花材时，不破坏结构造型，特别是各个花枝在剑山上的插入点与空中的走向，底部枝干不要交叉，如花型俯视图所示。此外，焦点花虽然与主枝呼应，但表情要与观者互动，也就是要朝向观者（见上页图）。

花型图是一个指导性的抽象骨架，在实际应用中，花型的朝向、副枝客枝的角度和位置等都可以根据花材、花器的具体情况灵活微调，后续通过案例来介绍。

草木向阳生发

与其他艺术造型不同的是，草木是生命体，所有的草木都是向阳生发，这也就是如花在野的基本概念之一。因此，主枝的朝向要根据花材的原生表情和线条的自然走向，原则就是阳面朝向观者，线条优美如抬头挺胸的美女，造型后所有的花材表情，都犹如在一个统一的光源照耀之下。

例如，用牡丹、石榴插制的《左侧位直立花型》是母亲节的作品，石榴主枝表情朝右，其他花材朝向与之呼应，如同所有的花枝都迎向右上方的太阳，有"立左向右"之感，故称左侧位，这是"直立花型图"所示的朝向（见图1）；而向日葵、雪柳插制的《右侧位直立花型》，雪柳主枝的表情朝右，因此副枝就插在主枝的右边，而客枝在左边，整体上"立右向左"，如同太阳转向了左上方（见图2），如"右侧位直立花型图"所示（见下页图1）。这两种造型，用花型图表示就是整体上左右翻转了。但无论哪个朝向，主、副、客位都要相互呼应，才能达到协调统一的效果。

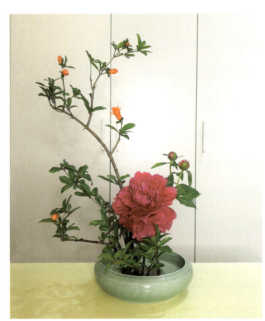

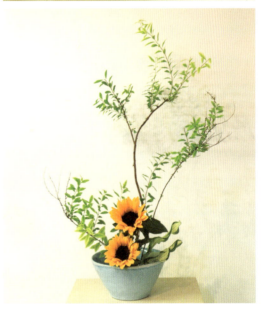

1.《左侧位直立花型》
花材：石榴、牡丹
花器：青瓷笔洗
插花：刘惠芬
2.《右侧位直立花型》
花材：向日葵、雪柳
花器：瓷钵
插花：毕鲜荣

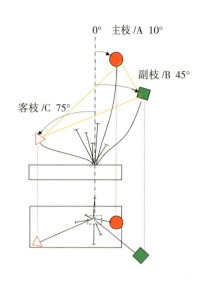
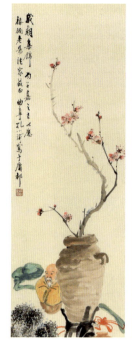
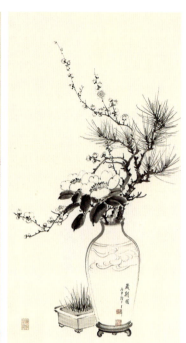

1. 右侧位直立花型图
2. 孔小瑜,《岁朝集景图轴》(局)
3. 黄君璧,《岁朝图》

这两个作品用木本花材做主枝和副枝,主枝的选择和裁剪是造型的重点,这与折枝画的枝条表现相通。回看第 2 章中国插花史中介绍的清供图,从现存最早的宋代董祥的《岁朝图》,到明代陶成、边文进,再到清代永瑢,甚至郎世宁的《端午图》,基本都是直立的花型,主枝向上挺拔,焦点花落在瓶口稳定重心,大量留白展现主枝副枝的线条美感。明清以后清供绘画成为花鸟画的一个专题,现代作品依然丰富。如孔小瑜(1899—1984),曾任安徽艺术学校教授,擅长花卉博古,也就是古器的清供图,他的《岁朝集景图轴》是在一个古陶瓶里插一枝梅花,梅花的线条美感师承朱耷的《梅瓶图轴》,但这里的主枝、副枝、客枝一目了然,是一个完美的右侧位直立花型(见图 2)。

黄君璧(1898—1991)是中国现代国画艺术家和教育家,1949 年以后活跃在台湾地区,他的传统功底深厚,经历了现代中国画的继承、演变、革新过程。据网传,黄君璧的这幅《岁朝图》,也是直立花型的范例,主枝、客枝为梅花,副枝用一枝舒展的松,焦点茶花依偎客枝,稳定构图的重心。造型整体右侧位,三种花材如同从瓶口自然生长出来,沐浴着左上方洒下的阳光(见图 3)。

在水盘插花中,对于长形或较大浅盘花器,可以将剑山放在花器的一侧,在花器水面也留白,产生美人面水而立的效果。如左侧位直立型,剑山应该置于花器左边,水面留在右边,主枝 A 右朝向,光源和留白都在

右边。例如作品《水仙子》，银柳造型风姿绰约，尤以主枝为代表；副枝与主枝呼应，客枝则向开阔的水面倾斜。焦点花一朵亭亭玉立，与主枝呼应；另外两朵则面向观者，产生互动感，最后，用银叶菊填充康乃馨下面的空间，遮挡剑山。注意银叶菊也是将最美的正面朝向观者。作品整体造型严谨，没有一点多余的元素，左侧位直立型，也与漂亮的瓷水盘相得益彰，只是在配色上，橘黄色系与深蓝色的花器对比不够明朗纯净（见图1）。

同样还是左侧位直立型，作品《春日》表现的则是樱花将璨，东风渐暖的意象。木本的樱花枝条强有力地向上舒展；低低的山茶向四面扩张，展现灌木的本色；三朵娇媚的郁金香从绿丛中探身而出；黄色的香雪兰调和色彩，芒叶和春兰则丰富了绿丛的形态，但所有的草木都迫不及待地迎向从右上方洒下的阳光。虽然花型相同，但花材量较多的情况下，一定要调整好所有草木的表情，以及局部的高低错落（见图2）。

紧凑与扩张

在实际应用中，根据花材的情况，还可以对主枝、副枝的角度进行调整，角度越大越有扩张感；角度小则有收缩和紧凑感，如孔小瑜《岁朝集景图轴》里的梅花瓶插，虽然主副客枝都齐全，但角度都缩小了，这与花材的体量有关，最小的角度就类似直线花型效果了。

如下页图A、图B所示，"直立花型2"是在"直立花型"的基础上，将主枝的位置换到垂线的右侧，其他不变。"直立花型3"则是在"直立花型2"的基础上，将副枝、客枝的角度缩小，整体变得更紧凑。我们通

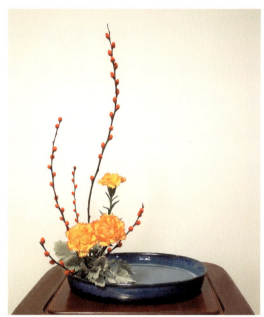

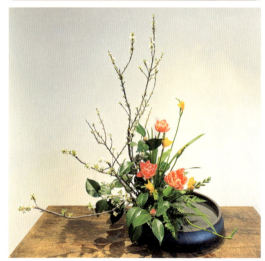

1
2

1.《水仙子》
花材：染色银柳、康乃馨、银叶菊
花器：蓝灰色瓷水盘
插花：杨鑫娟
2.《春日》
花材：樱花、郁金香、香雪兰、春兰、山茶、芒叶
花器：蓝色瓷水盘
插花：苗颖

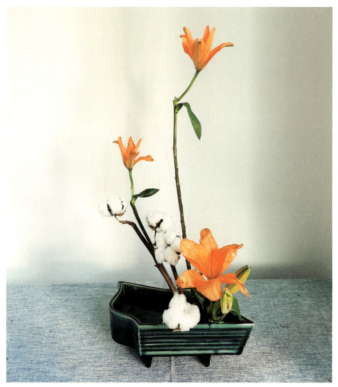

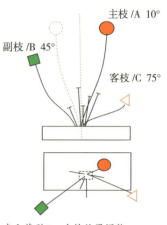

直立花型 2，主枝位置调整

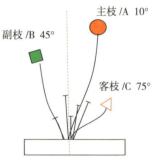

直立花型 3，紧凑型

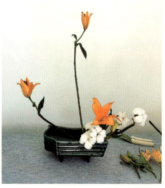
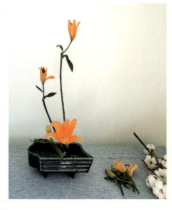
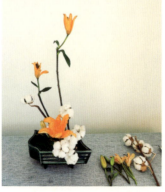

《百合之舞》
花材：黄百合、棉花
花器：异形瓷水盘
插花：刘惠芬

1	2
3	4

1. 主枝 A，右侧位
2. 主副枝修剪，标准角度造型
3. 角度调小，结构变紧凑
4. 棉花太拥挤，影响了造型

过作品《百合之舞》的创作过程来说明。这个案例花材非常简单：三枝黄百合，几支干棉花枝。棉花枝是硬线条，长度也不够，因此选用多头百合来造型。异形花器有特色，借助紧凑的造型，也能凸显花器之美。

（1）观察花器，选择右侧位直立型，将器型漂亮的一侧留白。选一枝花头较小的百合，右侧位插入剑山。百合属草本，去掉叶片后的花茎基本是直杆，要通过花头的取舍，形成曲线，弥补直杆的单调。

（2）主枝花头裁剪，并旋转调整角度，形成挺拔优美的线条感，这时候主枝已从初始的中心线左侧调整到右侧，成为"直立花型2"。副枝同样预处理，约45°左前方插入，花型与主枝呼应。客枝选开放度较大的百合，按75°角插入，并辅以棉花。这时候可以明显看到，因花材量有限，标准的角度显得结构较散。

（3）调整思路，缩小角度。将副枝插在主枝的左后方，客枝在主枝的偏正前方，这样与花器配合更好。此时花型，已变成"直立花型3"。

（4）用一枝棉花，修剪出一个S型的花头，补充副枝。其他棉花围绕焦点花。感觉是不是棉花太多？焦点百合花已没有呼吸的空间，而且太多棉花也遮挡了花器。

（5）进一步做减法，用三朵棉花高低错落补充副枝；主、副枝上都只留一片叶子，型更清晰。焦点百合左侧下方一朵白棉花调色，右侧两朵待开放的花蕾。这样整体紧凑简洁，没有一点多余的元素，开放的焦点百合在运输中已稍有折损，花蕾开放后可以自然替换焦点花。

从这个案例中可以看出，花型的变化，是根据花材的情况灵活调整，但基本原则不变。

比例的调整

虽然黄金分割是美学的基本原理，在实际插花造型中，花材的体量会影响比例关系，这犹如色彩对比会影响整体效果，绝对的比例往往需要根据视觉效果调整。

如作品《新起航》，主花向日葵两枝，配三枝日光菊，花型类似；异形花器造型漂亮，灰蓝色与黄色调和，形成弱对比，整体色感也很好（见下页图）。

（1）向日葵主杆粗壮笔直，两枝分别做直立花型的主、副枝，显然僵硬毫无趣味，因此将主副枝并拢，去掉枝干下部多余的叶片，仅留下花头下面1~2片。副枝抬高成为主枝的辅枝，这样强化了向日葵花朵和主杆的力量感。客枝三朵日光菊排成一条直线，呈75°角斜伸，与主枝的线条呼应；下面用一枝曲线柔和自然的绿萝，在直线与花器的曲线之间形成过渡。但是，整体看两大朵向日葵高高在上，整体稳定性不够。

（2）去掉辅枝，是不是感觉还是头重脚轻？

最后还是加上副枝，但是降低其高度，接近客枝，按直立花型45°偏向左前方。这样整体稳定又协调，整体如扬帆的小舟，谓之"新起航"。这是一个夸张的直立花型，也可以说接近直线型。

总之，直立花型就是主枝A是直立的，副枝和客枝左右张开，形成一个稳定的不等边三角形。这种稳定感来源于副枝和客枝，可以支撑高挑的主枝，因此主枝通常选取轻盈小花，或线条秀美的花材，客枝及焦点花体量足够，这样基础才稳定。当然这是一个相对的概念，如《新起航》用团块型大花朵作高挑的主

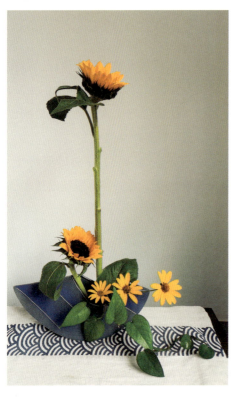

	2
1	---
	3

《新起航》
花材：向日葵、日光菊、绿萝
花器：异形瓷器
插花：刘惠芬
1. 完成品
2. 副枝靠近主枝，头重脚轻
3. 减去副枝，重心仍不稳

枝，最后通过副枝和客枝的总体量来支撑主枝，否则就会显得头重脚轻不稳定。

从基本型出发，在实际应用中根据花器和花材的形状、体量、阴阳走向等，可以灵活调整。如根据花型表情的左右朝向，形成左侧位或右侧位；调整副枝、客枝的角度变化，形成紧凑或扩张花型；调整副枝或客枝的长度比例，甚至副枝 B 与客枝 C 的位置还可以互换，等等。但无论如何变化，稳定的主枝 A 的高度和角度，是直立花型的标志。

7.5 插花摄影基础

插花是短暂的艺术，插花摄影则是插花作品生命的延续。在摄影发明及普及以前，清供绘画为我们留下了宝贵的插花历史资料；早期的日本花道研修者，通常都借助手绘图来记录插花造型，毕竟花与画，有很多相通之处。而科技普及的今天，借助手机摄影和摄像便可使插花作品永久保存，同时也是学习过程的辅助手段。

东方式插花，往往有一个最佳观赏角度，也就是摄影的角度。借助摄影，我们可以调整作品的最佳视角，观察造型和色彩是否和谐，然后逐步总结和提高。比如，有同学坚持每周一花一拍，一年坚持下来，可以积累从花材、花器到配色及造型的各个环节的经验。

摄影还是花友间分享和沟通的有效方式。清花公众号不定期推送各种原创插花作品，这首先要求作者自己总结，其次大家相

第 7 章 姿态可塑，插花造型的基础

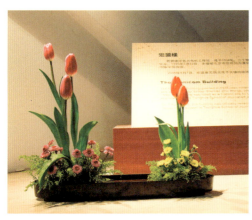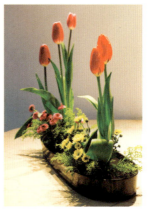

《郁金香》
花材：郁金香、雏菊、
　　　天门冬
花器：长椭圆水盘
插花：毕鲜荣

互点评和借鉴，实践证明这是一种非常有效的学习方式。

优秀的摄影可以使原本平淡的插花作品增色；而取景构图不当的摄影则反映不出插花的神韵。插花摄影，除了具备基础的摄影技能，还需要考虑插花作品本身的因素，具体包括以下几方面。

全景拍摄角度

东方式插花通常是摆设花，创作的初始就要考虑摆放位置和观赏角度。最佳观赏视角，既是创作者的优选视角，也是拍摄的最佳角度。插花摄影首先要有一张正面全景图，这个全景图最能体现插花作品的意境，符合疏密、均衡、和谐等摄影原则，更能清晰地表达插花造型和色彩效果。

如作品《郁金香》，长椭圆水盘的组合造型，正面拍摄的是全景最佳视角，能看到左右的结构和组合效果；侧面拍摄虽然也具特色，但左右结构已不明显，水盘的宽度也看不出来（见上图）。

又如《月儿圆》，用圆形花器插一朵非洲菊，最佳视角是呈现花器和花材两个立体的圆，当然这首先在创作及作品摆放时就要考虑，花器的最佳视角并不是正面。左边摄影表现了作品全貌以及创作意图；右边摄影聚焦非洲菊，花器完全正面没有立体感，已无原创意的趣味性，而且插花造型残缺不全（见下页图）。

注意插花是在三维空间的创作，映射到二维平面时，因视角的差异，效果会稍有不同，尤其花材量比较多的时候。借助摄影，可以进一步审视和完善造型，兼顾实际三维效果和摄影图片的效果。毕竟鲜切花生命短暂，而摄影图片可以长久保存。

简洁的背景

插花是干净和安静的修行，我们说干净才能安静，安静才能心静。简洁的背景，才能更有效地呈现插花的意境。当插花作品与环境构成某种情境时，插花作品要与环境协调，这表现在整体的空间和色彩的设计中。即便如此，当我们在现实环境中观赏插花时，眼睛受意念控制，会主动聚焦在插花作品上，而减弱或屏蔽作品背后的环境。但是当我们拍摄插花时，相机将插花及插花背景一并映射到照片平面上，背景就起到陪衬和烘托主

现代生活美学：插花之道

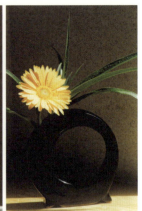

《月儿圆》
花材：非洲菊，吊兰
花器：异形瓷瓶
插花：余蕾

体的作用，对摄影效果的影响巨大。

如作品《六月杏》，原本设计是放在一个屏风前，实景效果也不错，但拍照后背景与前景没有距离，立体变为二维平面后，插花主体完全淹没在背景中，前后层次不清。同一个作品放在窗口，虽然背景也比较乱，但晨光中室内背景隐在暗处，整个插花造型都显得栩栩如生。还是这个作品，以白墙为背景，散射光下也能清晰地呈现插花作品的型与色（见下页图）。

为了突出插花作品，通常应选择较简洁的环境或单色背景，背景的色彩应与插花作品协调。在没有太多选择时，简洁的背景意味着背景干净，色感低。从配色的角度看，通常用灰色系充当背景，最不容易对前景的插花主体造成影响。因此，一面素色的墙，或者白色或素色的帘子都是比较不错的选择，作品摆放的桌面，也应力求干净，色感低。

构图稳定，适当留白

插花是一种正心诚意的雅文化，首先花器剑山要放正，造型要求稳定而不呆板。插花摄影显然也应该符合这种要求。从摄影的角度看，稳定的构图也是基本要求，要注意花器摆放好以后，摄影镜头中的水平线和垂直线都不能歪斜，即横平竖直。手机镜头要平视作品，不能俯拍或仰拍。

此外，在插花作品中，花材、花器及环境构成一个整体，东方式插花尤其注重空间和留白的运用，用几根枝条架构一个空间，可以感觉风能够自由地穿梭其间。因此摄影时画面四周要留有一定的空间余量，以表现作品的构图和神韵。实际上，观察本书中所有的绘画和插花图，都能看到这种四周留白的作用，简单要求就是画面边缘不能切到花枝。

光的应用

摄影是光的艺术。虽然摄影是将三维空间映射成二维平面，但光的适当应用可以增加被摄主体成像后的立体感和色感，使细节生动丰富，呈现出更好的视觉效果。插花作品通常是在室内拍摄，如果不外加光源的话，白天主要依靠自然光，晚上就是室内已有的灯光了。从采光的角度上来分析，摄影光源通常分为五种：正面、侧面、逆光、顶光和散射光。

第7章 姿态可塑，插花造型的基础

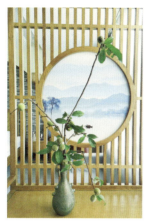
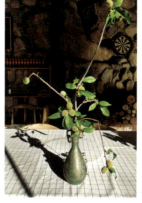
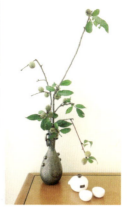

a. 侧散射光，屏风背景　　b. 侧强光，阴影背景　　c. 侧散射光，白墙背景

《六月杏》
花材：杏枝
花器：双耳铜花瓶
插花：刘惠芬

正面拍摄是将光源置于插花作品正对面，如白天使作品面向明亮的窗口，就是正面光拍摄效果。这种光在画面中分布较大，被摄主体受光面均匀，但缺点是被摄主体缺乏立体感、层次感，影调显得平淡。

逆光拍摄是将插花作品背向明亮的窗口，这种拍摄结果通常是背景明亮而插花主体暗淡不清，一般不采用。

侧光指光源在拍摄主体侧面45°左右位置，如《六月杏》图b就是晨光斜照的效果。侧光比较理想，也是最常用的摄影用光，这种采光使拍摄主体的立体感增强，显得层次分明，阴影和反差适度，细节丰富，色彩明度和彩度也和谐适中。

散射光也是较为理想的光源，没有阳光直射的室内，通常就是散射光。它运用灵活，不受光源的方向性局限，受光面均匀，影调柔和，反差适中。但手机拍摄时，要注意光的强度，如《六月杏》图a和图c都是室内散射光，图a侧面靠近窗口，立体感和色感更强；图c远离窗口，整体光比较弱一些，后期调整后还是显得更平淡（见上图）。

将作品直接置于晚上的室内灯光下拍摄，就是顶光效果。这时光线投射在花卉的顶部，正面受光少，造成画面反差大，缺乏层次，作品色彩还原效果差。这种顶光拍摄一般要尽量避免，可以通过打开室内的其他光源来补充正面光，或者将作品稍离开顶光位置，改顶光为侧光来解决。

后期调整

借助手机自带的软件通常就能完成插花摄影的简单后期调正，以改善前期摄影的不足。

（1）二次构图裁剪。如果背景较杂乱，或留白太多，可以适当裁剪，以减少背景的干扰，突出主体。

（2）调整对比和亮度。拍摄光不是很理想的情况下，可适当调整对比和亮度，以视觉效果为准。

（3）优化背景环境。如果二次构图还不够优化，少量杂乱背景可以通过图章涂抹的方式减少，比如，用干净的墙面局部替换掉涂鸦的局部。

更复杂的后期处理，则可以将背景整体

现代生活美学：插花之道

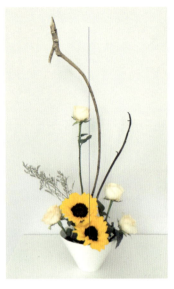
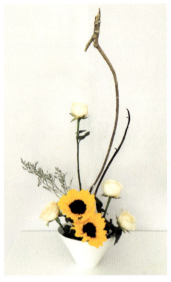

《昂扬》

花材：枯枝、向日葵、玫瑰、情人草

花器：白色瓷花钵

插花：meilian

替换掉。用计算机软件生成一个新的背景，或用一个新的背景环境与插花作品合成。这是图像处理的高级内容，需要一定的创意和技巧。本书第1章第3节的插花作品，基本都经过后期背景的处理。

对于插花初学者来说，手机拍摄和后期处理基本就足够用了。摄影的构图和色彩原理与插花有相通之处，适当地了解和学习摄影知识也更有助于插花和审美的提高。与插花类似，提高摄影技巧的过程就是多观摩、多实践、多总结。扫码看本节视频，可参考其他大量有关的案例及分析。

7.6 互动与问题解答

本节我们通过分享线上培训班同学的练习过程，总结归纳实践中常见的一些问题。

挺拔的姿态

无疑，东方式插花造型用材少，但能巧妙地利用线条形成大的空间感，这主要依托于主枝的作用。主枝的形体要体现向阳生发，也就是挺拔之势，直白表述就是"抬头挺胸"。

如直立作品《昂扬》，配色、比例、角度等都比较好，只是主枝呈"弯腰弓背"之态。调整后，主枝插在中心线一侧，注意主枝角度，使最高点不跨过中心线，就显"挺胸抬头"之势了（见上图）。

又如《秋日童趣》，主枝风车草的弯折以及客枝下面美人蕉叶子的弯折处理巧妙，与主题非常切合。但是主枝后面直立的两片美人蕉叶子太高，迎春花的枝条太长。调整后，将辅枝都缩短一些，这样主枝留白增加，风车草更显高挑轻盈；客枝焦点聚拢，趣味性更明显（见下页图1）。

除了主枝的挺拔，副枝和客枝都要与主枝呼应，形成整体。如作品《清雅》主副枝用耳坠木，比例角度都合适；客枝两枝马蹄莲各配一片龟背竹，但呈左右开弓之势。调

第 7 章 姿态可塑，插花造型的基础

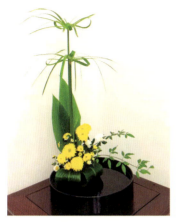
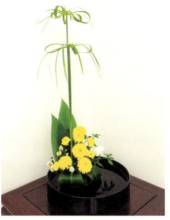
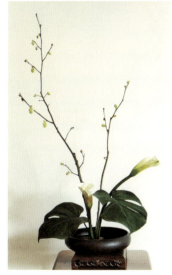
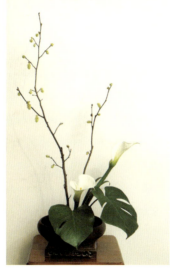

1
2

1.《秋日童趣》
花材：风车草、黄菊、小雏菊、
　　　美人蕉、迎春花
花器：黑色圆水盘
插花：章华丽
2.《清雅》
花材：耳坠木、马蹄莲、龟背竹
花器：棕色陶盆
作者：海静

整后，将客枝聚拢并右上朝向，与主枝呼应，不仅底部整洁如同从一点生发，而且整体左侧位，向右上方伸展（见图 2）。

花材的搭配

花材的搭配，一方面，要体现色彩调和；另一方面，主辅关系要清晰，这样才能更有设计感和聚焦性。如作品《远方》采用山野花材，蒲公英作主、副枝，表现力非常强，整体造型也不错，但是焦点不明朗，至少有 4 朵大小相同、但色彩不一的花朵，那么焦点落在何处呢？（见下页图 1）

东方插花用材少，多由不等边三角构成，枝材和花材通常也用单数。如果焦点花用三朵以下，通常用同种花材同种颜色；五朵焦点花，最多采用两种花材两种颜色。按照这个原则，色彩和花朵才能成量，才能更好地形成色彩与花型的视觉效果。

此外，主花与配花，也要呈现主辅关系。传统上，中国插花将不同的花材按主仆等级

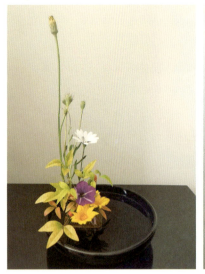
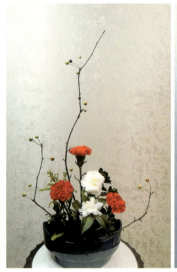
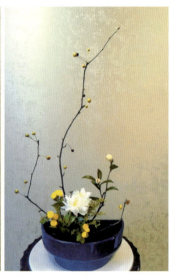

1.《远方》
花材：蒲公英、南天竹、牵牛花、勋章菊、蓝目菊等
花器：圆水盘
插花：陈静

2.《山茶花语》
花材：海棠、山茶、小野菊
花器：半月形花器
作者：方敏

| 1 | 2 | 2 |

分类搭配，虽然这种思路有些牵强，但主花与配花，按色彩和大小调和在一起才能主辅分明，焦点集中。如作品《山茶花语》的本意是凸显山茶之美，但两朵白色的山茶配三朵同体量且大红色的康乃馨，显然视觉上主辅关系就混乱了。调整后用黄色的小野菊来搭配大朵白色山茶，视觉重心自然落在凝香吐芳的山茶花上（见图2）。

整体的优化

从生活美学的角度看，插花是一种修行活动，在静心诚意的状态下，慢慢观摩、打磨作品，经过反复淬炼，使这种思维和行为逐渐转化为自己的生活态度。

《长青》是海静的结课作品，用坚韧不拔的金松来代表生命的力量，用雍容华贵的芍药代表美好的未来（见下页图）。海静希望尽量完善，故微信咨询，我一直提意见，她就一直修改，中间过程至少有十张图，集中看主要有四个阶段。

（1）金松做主、副枝，三朵芍药做焦点花。比例和角度问题不大，主要是主枝金松枝太直太硬，可稍倾斜。芍药都是小花蕾，显得焦点不够突出；此外芍药缺自带的叶片，用其他绿叶填充，并加了澳梅点缀，显得底部杂乱又不稳。另外，花台与花器不搭。

（2）主枝补充，弱化了僵硬的线条，角度也调整了。芍药换了两朵大一点的花蕾，色感好一些了。换一个深棕色圆盘，色彩与花台协调，但与粉色的芍药搭配，直接拉低了芍药的柔感。另外，修改后用金松和橘叶填充底部，但两者关系不够清爽。

第 7 章 姿态可塑，插花造型的基础

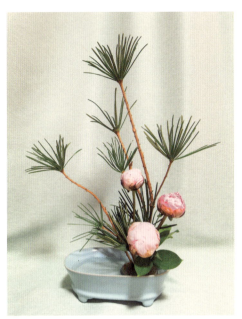

《长青》
花材：金松、芍药、橘叶
花器：青瓷水盘
插花：海静

	4	
1	2	3

1. 主枝楞，辅材杂，花台不搭
2. 换花器并调整，色感沉闷
3. 最终调整效果，摄影设计

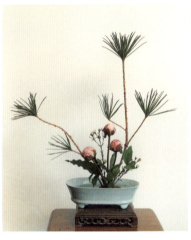 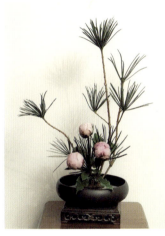 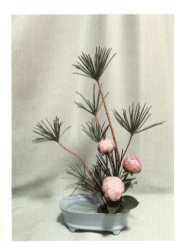

　　（3）改回用青瓷花器，去掉花台。芍药再次换了一朵即将开放的花蕾，三朵花蕾大小高低不同，大花蕾稍倾向观者，小花蕾直立，呼应主枝。主花后面用金松做辅枝；前面用橘叶，显得简洁有序，焦点和色感都凸显出来了。

　　（4）拍摄环境设计。因夜晚拍照，借用浅绿色的落地大窗帘，将小桌置于窗帘下，利用室内吸顶灯的散射光，手机完成最终拍摄。后期稍调色调，完成最终作品。

　　这样拍摄背景干净，窗帘些许的皱褶和光影，又添加了柔和自然之感。再仔细观察一下，芍药前面的橘叶，再添加一小枝是不是更好？

　　更多常见问题的案例，可扫码观视频参考。

　　本章介绍了基本花型的全过程，其中的概念既是后续学习的基础，也是后续还会反复涉及的基础，在实践中多练习多总结，才能灵活应用，熟能生巧。

疏影横斜，花型的变化

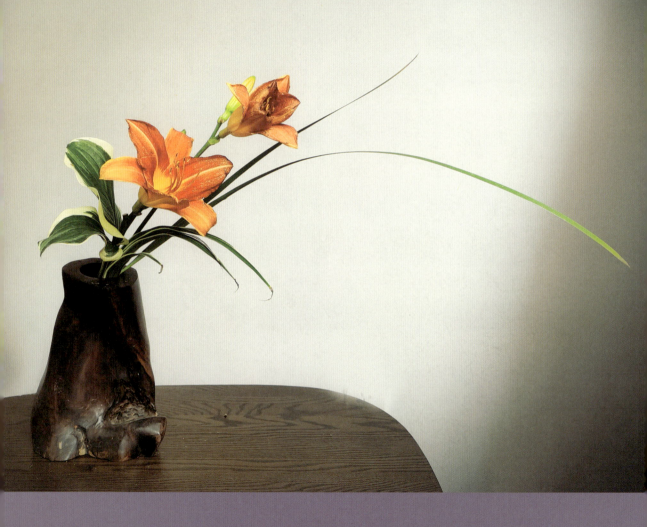

第8章 疏影横斜，花型的变化

基础花型以主枝直立为标准。直立花型如同书法的楷体，秀美大方，正规庄重，是插花入门的基础。掌握了基本的花型法和构图原理，便可以学习将基本花型变化和调整，类似书法的行体，造型更灵活、生动。

"疏影横斜水清浅"，我们看到的草木更多的是倾斜的，弯折的，自由灵动的。一方面有些花材具有线条特质，另外，将直立的主枝倾斜，便能产生多种灵动自由的花型。

竹需有极好的书法功底。在看似简单的寥寥数笔中，包含了气势、神采、疏密、交叉、墨韵等诸多因素。元代僧人雪窗以画兰花闻名于世，但留存不多，他的《兰图》飘逸而沉着，看似柔弱的"含风影自斜"，实则刚柔兼备，在平淡天真之间，蕴涵着生命的律动（见下图）。

梅、兰、竹、菊是中国文化的符号，视觉上兰是以秀逸的曲线为特色，具有类似特质

8.1 曲线的秀逸

草木秀逸的曲线美，莫过于兰。与花大色艳的热带兰不同，中国兰具有质朴文静、淡雅高洁的气质，如春兰、蕙兰、墨兰等。元代余同麓"坐久不知香在室，推窗时有蝶飞来"，描写的是兰的幽香；而明代张羽歌咏的则是兰叶："泣露光偏乱，含风影自斜。俗人那解此，看叶胜看花。"

兰花在中国花卉画中几乎是最简单的一种，但也是最难的一种。中国画有"半世兰、一生竹"的说法，也就是说水墨兰

〔元〕雪窗，《兰图》，日本东京国立博物院藏

1. 〔明〕项圣谟，《折枝菖蒲图》，维多利亚和阿尔伯特博物馆藏
2. 〔明〕朱耷，《萱草》
3. 《萱草花》
　　花材：萱草、马蔺、花边玉簪
　　花器：木质花筒
　　插花：刘惠芬

的草木还有如马蔺、芒草、萱草、水葱、菖蒲等，在折枝画或花卉画中都能找到它们的身影。如明代项圣谟的《折枝菖蒲图》，绘制的是折枝花束，大朵的花、木本的枝条以及飘逸的菖蒲叶已绑扎在一起，在这里，菖蒲分明是这束花的主枝了，也因为这几支长长的菖蒲叶，这束花有了飘逸的线条感（见图1）。

明代朱耷的《萱草》，只画了一枝花，四片叶，但每一片都有随风而动之感，气势和神采也得益于大量的留白和疏密得当（见图2）。

这种秀逸线条的表现，在插花应用中，完全与绘画类同。如作品《萱草花》，马蔺

第 8 章　疏影横斜，花型的变化

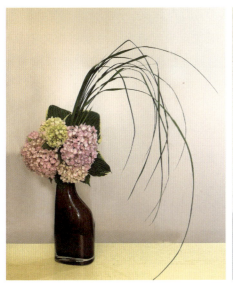 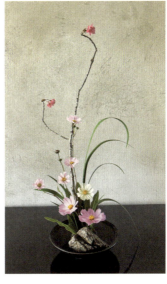

1 | 2

1.《绣球与芒草》
花材：绣球、芒草
花器：小口玻璃瓶
插花：刘惠芬
2.《秋英》
花材：冬樱花、秋英、
　　　春羽、鸢尾
花器：瓷水盘
插花：弓长卷子

做主枝和副枝，焦点花两朵萱草，盛开的低插，骨朵稍高，但都与马蔺的秀逸线条呼应，瓶口用两片玉簪叶托住，整体是一个类似线形的花束，或者说是将直线花型斜线化了（见上页图 3）。与直线花型类似，我们可以看到 A、B、C 三个点，但角度变化不大，一整条曲线，从木质花筒口的同一点生发，所有的花材都向阳光的方向舒展。

在这个作品中，因萱草本身的叶片长度和神采不够，因此用马蔺做主线条。配叶玉簪在花与器之间产生衔接，造型的稳定性更好，如果是浅盘花器，正好遮挡了剑山，这是花材组合的特点。但插花中线条的这种气势，与《兰图》《萱草》同源，这也是东方插花的韵味。

这类秀逸的曲线花材，在插花中可以做主枝，也可以做辅枝，但都需要有足够的空间使其伸展，量不要太多，才能显出疏密和气势。如在一个几何式绣球瓶花中加入一束芒草，使其顺一个方向斜伸并自然下垂，马上就产生飘逸灵动的感觉，如《绣球与芒草》（见图 1）。

又如作品《秋英》，用一枝冬樱花修剪成主枝和副枝，因樱花末期，只留下枝头花一朵，焦点花秋英顺着主枝的走向，空旷的右上方几片鸢尾叶飘然，增添了秋英的灵动，又与木本枝条形成对比（见图 2）。

应用兰叶类的花材，可以增加作品柔和的线条感，无论是做主枝还是辅叶。但有一些类兰叶的花材叶片，如鸢尾叶、菖蒲叶、萱草叶等，叶片的弯曲度或柔度往往不够，这时可以用手指轻轻捋一捋叶片的上半部分，使柔性增加，造型更清雅。

8.2　折线的张力

以兰花为代表的细长类叶片，自有一种特别的秀逸之感；而木本的粗壮枝条，则有遒劲的力量之美，典型的代表就是古人大肆歌咏描绘的梅花，更确切地说是梅枝，在含有梅花的各种清供图中，都能看到梅的这种特质。

185

画家表现"疏影横斜"的梅枝，是用画笔来裁剪，而在插花中则用花剪，但原理都类似，修剪出曲折的斜线，最能表达这种感觉。

抛开梅花所蕴含的文化符号，从造型角度看，所有的木本花材，实际上都可能通过修剪塑形，表现出木本特有的S形折线。当然，如果选择主枝的时候注意选取具有这种特质的花材，塑形就事半功倍了。下面我们就通过一个综合案例，说明木本的塑形，以及倾斜花型的变化过程。

千层金是一种常绿乔木，披针形叶片顶端呈金黄色，而且保鲜期比较长，是一种非常好用的枝材和叶材。每周一次采购花材，草本花基本上一周后都凋谢了，只有一枝比较硕大的千层金与每周不同的焦点花搭配，持续了四周，演绎出五种不同的花型。

直立花型的主枝塑形

（1）观察千层金花材，主干比较粗壮，上面分枝密集、细长而柔软，而且呈左右开弓状。

（2）保留粗壮的主干，且与一边的分枝呈S折线状，剪去另一边的分枝，得到左侧位直立花型的主枝。

（3）从剪下来的两枝千层金分枝中选择长度合适的一枝，将底部的叶片去掉，得到副枝。

（4）插入两枝菊花做焦点，作品骨架已形成。可见主副枝上披针形叶片较多，需修剪，为客枝留空间，使主干显露，而且也使整体重心降低。

（5）修剪主副枝前端多余的叶片，插配花灯笼果、雏菊；插配叶玉簪。最后，在客枝后面插另一短枝千层金，形成上下的呼应。

这个直立型作品，因焦点大菊花色彩不明朗，配花点缀比较多，主副枝针叶密集，呈现的是秋色印象，线条感不是很明显（见下页图1）。

倾斜花型1

一周后有了新鲜的花材——香槟玫瑰和黄雏菊，千层金依然很新鲜，因此用高脚黑水盘，完成"倾斜花型1"。

倾斜花型，就是主枝A是倾斜的，也就是将直立花型的A与B或A与C交换位置。比起直立的庄重，倾斜花型显得更灵动、活泼，有一种向外的张力，但又通过焦点花或其他主枝的调和达到动态的平衡。

从"倾斜花型1"的花型图上看，这是从右侧位直立花型演化而来，此处主枝A右倾，与垂线的夹角约45°；副枝右倾约75°；而客枝左倾约15°。整体结构上有一种右倾的张力，要通过花材之间的调和来达到平衡。

在作品中，将主枝A的密集针叶进一步剪得稀松，凸显主杆但保留顶端的造型；B枝缩短；焦点花体量大，颜色明亮，如此将右倾斜的重心拉了回来。而且，因为副枝B缩短，主枝A的木本折线有了稍许表现的空间（见下页图2）。

水平花型

"倾斜花型1"是将三朵大玫瑰作为焦点花，高脚花器盘面不大，又要将主副枝形成的张力拉回来，因此客枝非常拥挤。实际上，处于配花位置的黄色小雏菊花芯呈橘黄色，非常漂亮，因此可调整结构展现小雏菊。

"水平花型"将客枝置于中心直立位置，

第8章 疏影横斜，花型的变化

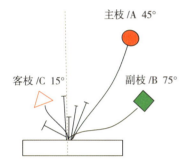
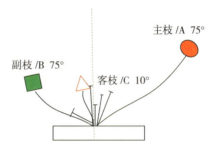

1. 直立花型的主枝塑形
 花材：千层金、菊花、雏菊、灯笼果、玉簪
 花器：彩绘白水盘
2. 倾斜花型1
3. 水平花型
 花材：千层金、玫瑰、雏菊
 花器：高脚黑水盘
 插花：刘惠芬

1	
2	3
2	3

187

而主枝副枝分别向左右打开，与中心线呈约75°角，A、B、C三点几乎呈水平状，从花型图上也可看出，这种结构稳定性更好。将小雏菊正面迎向观者，玫瑰直立在其后，观者视线自然落在小雏菊上，凸显了漂亮的花型和颜色。此外，由于副枝移到左边，右边的主枝有了大量的留白，S型的木本折线才有了展现的空间，木本主枝的塑形到此才比较完美地呈现出来（见上页图3）。

倾斜花型2

又过了一周，玫瑰已凋谢，新添小丽花。黄色小丽花的花型非常柔美自然，与黄橘色雏菊搭配，融合性更好。此时千层金主枝依然鲜活；副枝因主干较细吸水不好，针叶已开始干枯，体量缩小；小雏菊叶片也减少了，从鲜活的主焦点，调整为配花。

"倾斜花型2"将雏菊分散，点缀到小丽花之间，调和色彩；主枝从"水平花型1"的75°，复原到45°左右，副枝角度不变。粗壮的木本主枝与柔和的花朵对比更明显。从花型图上看，"倾斜花型1"与"倾斜花型2"的不同仅仅在副枝方向不同，但瘦身后的"倾斜花型2"是不是更有清风拂面之感？呼吸清爽，少"少许"的味道就出来了（见下页图2）。

直立花型

第四周，千层金只剩下主枝，再给它稍瘦身，凸显遒劲的主杆和柔软的针叶，自然形成主副枝于一体。客枝仅用一朵靓丽的洋牡丹、配一片叶加一个小花蕾，空旷的留白，使"以少少许胜多多许"，东方插花的韵味如此就散发出来了。

初学者往往贪多，对花材又不知如何剪裁，作品往往堆砌臃肿。这个综合案例，4周的5个花型练习，不仅是一种花材的多种造型探索，而且也是插花做减法的过程，让人体验了得失的平衡，即有得就有失，有失才有得。插花向花道的渐进，就是这样一点一点得以提升的。

8.3　姿态与气势

东方式插花造型，通过A、B、C三枝花材构成不等边三角形，通过花材之间的相互配合达到一种不对称的平衡。不同的花型，也就是不同的草木姿态。根据主枝A、副枝B以及客枝C与中心垂线的夹角不同，我们大致将基础花型分为4种，在上一节的综合案例中都讲到了，它们的要点总结如下：

（1）直线型：A直立，B、C与垂线夹角小于30°，整体紧凑，呈一条线的姿态。

（2）直立型：A直立，B、C与垂线夹角大于45°，整体大方稳重。

（3）倾斜型：A与垂线夹角45°~75°，形成一种向外的张力，显得更灵动。

（4）水平型：A、B与垂线夹角均大于75°，外向张力和气势更强。

每种花型，由于B、C的左右位置和角度不同，还有不同的变化，但主要是主枝A和副枝B决定了造型的结构姿态。插花的表情，与花材的原生形态和修剪塑形有关，色彩的调和则与花器、花材都有关。

花型之变

《爬山虎的气势》是用修剪好以后的花材做不同的造型练习。将木质藤本爬山虎修剪出

第8章 疏影横斜，花型的变化

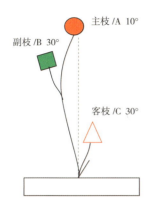
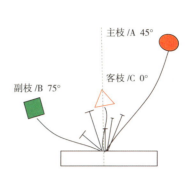

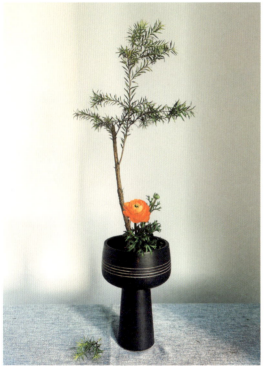
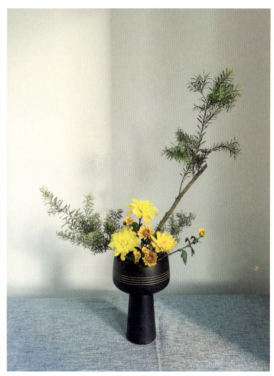

1. 直立花型
 花材：千层金、洋牡丹
2. 倾斜花型2
 花材：千层金、小丽花、雏菊
 花器：高脚黑水盘
 插花：刘惠芬

1	2
1	2

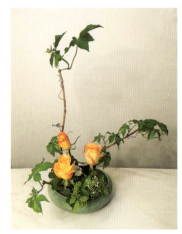
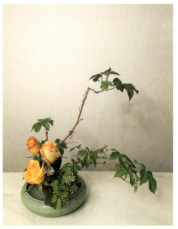
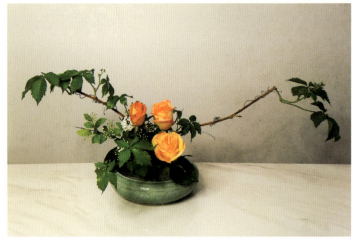

1	2
3	

《爬山虎的气势》
1. 直立
2. 倾斜
3. 水平
花材：爬山虎、玫瑰、绣线菊
花器：青瓷水盘
插花：刘惠芬

一枝弯折线，无论是直立、倾斜还是水平花型，主枝虽然角度不同，但昂扬向上的姿态不变，面向观众的都是同样的最佳表情。根据主枝角度的不同，副枝的角度和位置随之发生变化，而焦点花玫瑰的位置总是比较低的，这样才能稳定重心，配花绣线菊则起到调和色彩和平衡造型的作用。总体看，是不是直立式稳定，倾斜式灵动，水平式张力强？（见上图）

《剑兰之变》是用草本做骨架的案例，大红色的剑兰，用大朵轻盈的蕾丝花来调和，色彩对比也比较鲜明（见下页图1至图5）。

直立花型：用两枝剑兰分作主、副枝；3朵蕾丝花作焦点，龟背叶1片左侧托底。蕾丝花虽然是白色的而且是散状的球状，但3朵聚集，体量大，与大红色的剑兰形成一种特别的对比效果，沉静优雅。

倾斜花型：主副枝角度加大，张力加大，显得不安，因此客枝加一枝剑兰，蕾丝花也增加了一枝，造型更饱满，形成一种动态平衡。观察倾斜花型的右侧图，可以看到主枝、副枝之间的前后关系基本与直立花型类似，是立体的造型。

水平花型：主副枝分别向左右打开，呈水平状；客枝蕾丝花直立，剑兰则向后打开，

第 8 章 疏影横斜，花型的变化

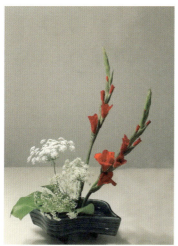
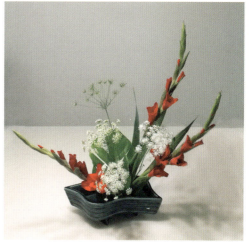
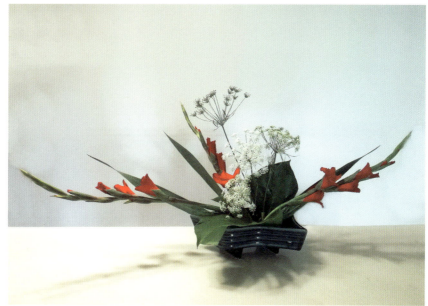

1	2
3	
4	5

《剑兰之变》
1. 直立花型
2. 倾斜花型
3. 水平花型
4. 倾斜花型的右侧
5. 水平花型的左侧

花材：剑兰、
　　　蕾丝花、
　　　龟背竹
花器：异形瓷水盘
插花：刘惠芬

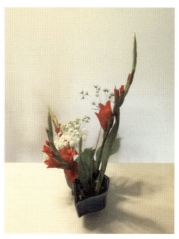
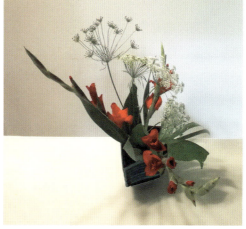

191

现代生活美学：插花之道

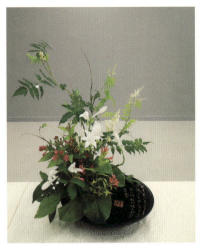
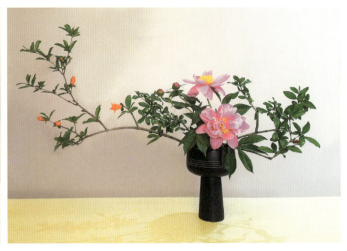

1.《初夏》
花材：珍珠梅、玉簪花、锦带花
花器：大圆瓷水盘
插花：毕鲜荣

2.《芍药季》
花材：芍药、石榴
花器：高脚圆水盘
插花：刘惠芬

1 | 2

从水平花型的左侧图可看出客枝的直立和后仰情况。这时候花型向两边扩张，虽然还是同样的花材，但整体体积变大，因此加了一片龟背叶以稳定重心。

气势与表情

前面两个花型变化的案例，都是采用单一的线形花材作主、副枝，结构比较容易辨认，也适合初学练习。

在实际插花中，搭好了骨架，也可以将造型填充得比较丰满。如作品《初夏》。这是一个倾斜花型，用时令花材表现季节感，而且花器比较大。珍珠梅开小白花，复叶对生，而枝干比较细，因此用它搭建骨架，呈现的不是木本的遒劲感，而是花枝的轻盈感。玉簪作焦点花，因其仅开一天，所以用量较多，自然此消彼长。用红色的锦带花来调和白色的玉簪花与珍珠梅，整体造型体量丰满，呈现出初夏灌木丛的自然感觉。花材量多的时候，要特别注意每枝花之间要高低错落，留有呼吸的余地（见图1）。

作品《芍药季》，也是初夏的时令花材，因花器比较高，带花朵的石榴枝飞扬，故采用水平花型，用两朵盛开的芍药来平衡构图，稳定重心（见图2）。

第6章中，黑色马蹄莲和蕾丝花的《水平花型习作》，也可以说是一种发散花型，五枝马蹄莲和7枝蕾丝花，在一个大的浅水盘中低低地散开，然又错落有致。

除了体量丰满，另一类造型则是表现苍劲和力量，显然非粗壮的木本莫属，如作品《火炬树》。火炬树繁殖力极强，枝干粗糙羽状复叶硕大。从山里采回来三枝，还没到开花季，但遒劲的枝干非常有特色，而且只有顶端有绿叶。选顶端叶型丰满的小枝做客枝，面向观众如一朵盛开的花朵；主枝、副枝则

第 8 章　疏影横斜，花型的变化

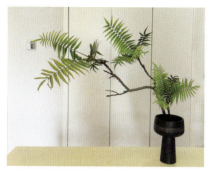

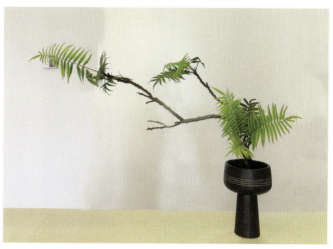

《火炬树》
花材：火炬树
花器：高脚圆水盘
插花：刘惠芬

依枝型而定，可加大主枝的长度，用倾斜花型表现张力。但固定后可知，主副枝叶片太大太多，一是重心不稳，二也掩盖了枝干的苍劲感。修剪后只留下顶端的少量叶片，仅用一种花材，特别突显的就是造型和线条之美，自有别样的韵味（见上图）。

因此，同样的花型，不同的花材组合，气势、表情和感觉也会不同，这是花材自身特质和造型的综合效果。回到我们的出发点，与草木接触，亲近草木、认识草木，才能很好地表现不同草木的特色美。

直线、直立、倾斜和水平这几种基础花型，无论造型的角度如何变化，花材的种类或多或少，都是组合在一起形成一个独立的整体，从一个点向上生发，如同自然生长的一丛花草，它们的表情与阳光互动，与观众互动。从操作层面上说，就是用一个剑山来固定和形成一种独立的花型。

在此基础上，几个独立的基础花型组合在一起，成为组合花型，就能形成律动感，产生草木之间互动的场景。组合花型，通常是一个大水盘中放置 2~3 个剑山，或者是两个花器的组合。

8.4　草木间的律动

基础花型都是用一个剑山，所有花材的脚部聚拢，如同从一个点生长出来的花草或灌木一样。如果将 A、B、C 骨架花材分置于 2~3 个剑山上，就能产生并列和交叉的组合造型，扩大了空间和留白，整体结构和体量显得更饱满。这类组合造型花器要大一些，能放置两个剑山；或者是多个花器的组合。在造型上，则要注重草木间的韵律和律动，产生相互间的互动和对话感。

平行组合

将直线或直立花型的骨架 A、B、C 分置于 2~3 个剑山上，就能形成平行线的律动，分开后每一单元都还是直线，但直线之间具有黄金分割的高低律动。

我们看"平行组合花型图"，在矩形或

现代生活美学：插花之道

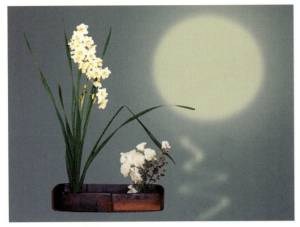

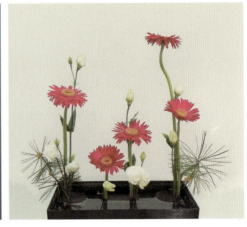

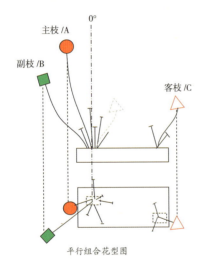

平行组合花型图

1	2
1	

1.《月夜》
花材：水仙、香豌豆
花器：矩形粗陶水盘
插花：刘惠芬

2.《向阳花儿》
花材：非洲菊、龙胆、松枝
花器：矩形大水盘
插花：刘惠芬

圆形水盘的对角上放置两个剑山，将原来左侧位直立花型的客枝C平移到右边的剑山上，就形成了两条平行线组合。根据花材的不同，此时副枝B往往弱化或省略，以达到左右的对比平衡。

如作品《月夜》用矩形水盘，左侧位的水仙为主枝，副枝省略；客枝香豌豆移到另一端——右侧位，这样，水仙和香豌豆月夜对话的情景就形成了。在这里，水仙叶也是类兰叶的效果，刻意弯折下垂的那枝，强化了左右的互动（见图1）。

作品《向阳花儿》则是将A、B、C分置于三个剑山上，每个单元又自成为一个直线花型，虽然主花非洲菊都是向上的表情，但三个单元相同的花材和花型，不同的高低律动，有一种灵动俏皮之感。按不等边三角构成原理，三个单元以上的组合，通常是三个或五个单元一组，取单数。"向阳花儿"中间应该是一个单元，两朵非洲菊聚拢一点更好（见图2）。

第8章 疏影横斜，花型的变化

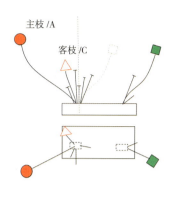
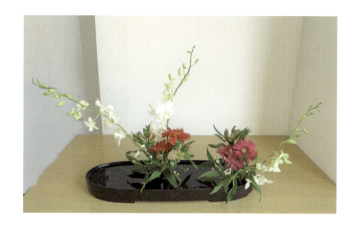

1. 倾斜组合花型图
2. 《石斛兰》
花材：石斛兰、非洲菊、六出花、雏菊
花器：长椭圆盘
插花：毕鲜荣

第5章中的作品《诗与远方》，则是将A与B、C分离，一边是一叶兰主枝干净笔直的线条；另一边是玫瑰和水荀子的组合。分离的两个单元虽然离得不远，但它们之间明显的空白，成为互动的媒介。

倾斜组合

如图1所示将倾斜花型的副枝B或客枝C分离，则变成倾斜花型的组合，如"倾斜组合花型图"所示。这种组合具有倾斜花型的特征，实际上分离后的子单元，就是一个简化的倾斜花型。

如作品《石斛兰》，分离后的左右单元花材相同，只是焦点花颜色稍异。左侧位的单元体量大，是一个完整的倾斜式；右侧位单元体量小，是一个简化的倾斜式，左右单元表情互动，是对话的形态。这个花器比较长，左侧位单元置于花器中央，

水面留白在其左，这样也产生了一种隐形的气场，似乎推动着分离的花精灵相互靠近，产生互动（见图2）。

交叉组合

左右单元在水平方向有部分重叠，如"交叉组合花型图"，是一个倾斜花型，与一个简化的倾斜花型部分交叉而成。如作品《花开富贵》，花器是一组彩绘小口径瓷瓶，一大一小，用散落在桌面的牡丹花瓣衔接成一个整体。左右花材相同，探春花做主枝，牡丹做焦点花；右侧大花瓶花型完整，主枝探向左侧小花瓶，互动性很强（见下页图1、图2）。

第1章中的作品《遥想当年》也是交叉组合造型，花枝交错，表情与姿态与主题非常契合。这里采用一个矩形花器两个剑山，左右单元体量差别不大，主材和焦点花相同，

现代生活美学：插花之道

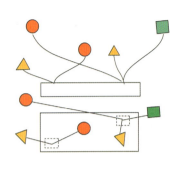
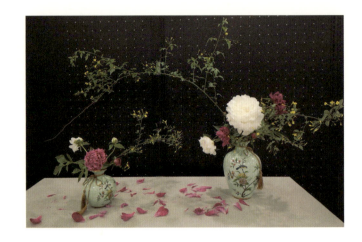

1. 交叉组合花型图
2. 《花开富贵》
 花材：牡丹、探春花
 花器：彩绘瓷瓶一组
 插花：冯真真

但配花不同，色彩对比明显。

草木的韵律

基础花型，是将花材重新配置，从一点生发，势态朝向"太阳"，或表情与观众互动。组合花型，两个子单元的组合，或者3~5个子单元的组合，无论是平行、倾斜还是交叉组合花型，都要强调单元之间的关系，形成草木间的律动。这类组合花型的要点主要有：

（1）每个子单元都可视为一个独立的基础花型；

（2）子单元之间的比例，遵循黄金分割原理；

（3）子单元之间具有共性，如花材相同，造型类似等；

（4）子单元之间还具有差异性，如比例不同，配材不同，色彩稍异，等等；

（5）子单元的表情和气势，要与组合单元形成互动。

从造型的角度看，组合花型实际上是将基础花型放大，但基本规律不变，如主次、比例、强弱、调和、趣味、表情等原理不变。此外，由于子单元之间增加了空间留白，因此单元之间的气势和姿态要形成一种韵律感，使几个子单元组合成一个整体。

显然这种结构的变化非常灵活，根据花材和花器的情况，子单元花型可以简化，或根据互动的单元调整。也可以用多个花器来建构组合花型。如《二花器三单元组合》，两个相同的花器，用马蹄莲叶子来衔接左右和三个子单元。又如《二花器二单元组合》，也是两个相同的花器，用散尾葵来产生左右的互动（见下页图1、图2）。第6章作品《姊妹》采用一高一低两个不同的花器建构的倾斜组合，高低单元的花材相同，

第 8 章　疏影横斜，花型的变化

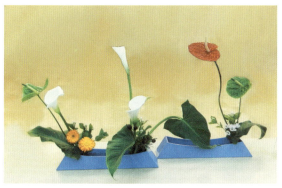 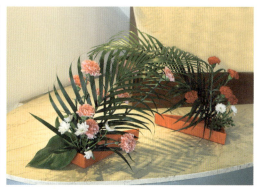

1.《二花器三单元组合》
花材：彩掌、马蹄莲、金盏菊、雏菊、栀子花
花器：浅蓝船型盘一组
插花：毕鲜荣

2.《二花器二单元组合》
花材：康乃馨、雏菊、绿萝、散尾葵
花器：红色三角盘一对
插花：刘惠芬

造型稍异，高单元的主枝倾斜下探；低单元的主枝倾斜向上，产生相依的姿态和互动的表情。

在中国古典的清供图中，有不少高低组合的形态——高瓶插花与其他小配件的组合，如第 2 章中的《岁朝图》《端午图》等。日本古典花型，如第 3 章中的《两重生花》《五重生花》，一重就是一个子单元，有基本固定形态的花器；子单元的花型和比例也有较严格的要求，是经过多年打磨形成的格律。

作品《新雨林》是表现海南五指山南麓小城镇的生机勃勃。竹子四季郁郁葱葱；双色茉莉花开不断，花色从初开的深蓝变成浅紫，最终到白色凋落；鹤望兰也是四季常青，花期长且原生就具有清晰高雅之灵气。

表现草木的原生风情，首先，竹子适合用直线或直立花型。经过大量修剪，要呈现主杆的硬朗，以及竹叶的"个"性。鹤望兰也是直立生长，通过降低叶片凸显鹤的长颈之美，调整"鹤望"的方向和角度，鹤语竹香。

左右子单元都用双色茉莉做客枝，花器原本不是很大，通过调整左右子单元的朝向和客枝的角度，使整体空间扩大，而且留白很多，雨林中自由的风穿行其间（见下页图）。

8.5　自由创意

掌握了东方式插花基本要点，根据色调搭配原则，用不等边三角的空间造型，灵活应用点、线、面的组合，构建自由花型。自由花型犹如书法的草体，没有一定之规，但整体造型和色彩依然是要遵循美的原则，在多种可能的色彩组合、造型的奇妙中探索，发现草木的特质，创造出自己的风格，并借插花表达自己的思绪，这也是插花的趣味和意境所在。

线的表现

线的应用是东方插花的特色，不仅造型灵活，而且能表现不同草木的特质。

《新雨林》
花材：竹、金色鹤望兰、双色茉莉
花器：船型塑料水盘
插花：刘惠芬

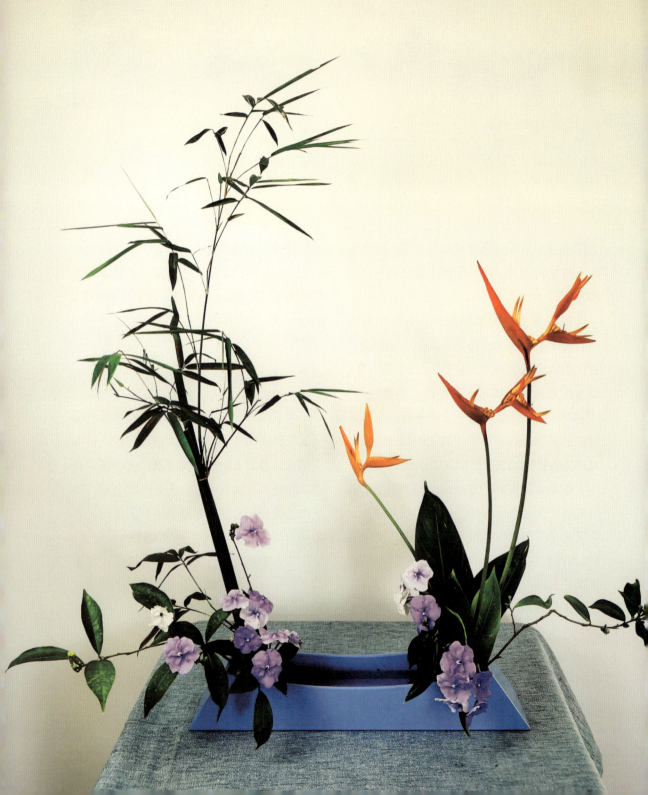

第8章 疏影横斜，花型的变化

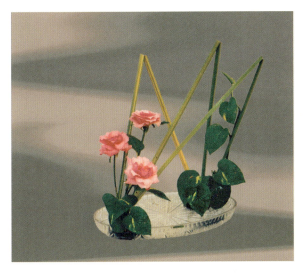

《七夕》
花材：玫瑰，绿萝，旱伞草
花器：塑料果盘
插花：刘惠芬

如旱伞草是一种水生植物，吸水性不佳，但花茎光洁漂亮。作品《七夕》就是用三枝旱伞草的茎折成一座拱桥的意象，连接左右平行的子单元，左边三枝玫瑰，右边一枝绿萝藤。注意左右都用了绿萝叶片，花材简洁，又形成左右的互动（见上图）。

一溪烟柳万丝垂，要表现柳树的姿态，最好有粗壮的主干。某初春，得一大枝折柳，可以做各种造型，但无奈空间有限，最终只留下一枝摇曳，剪去所有其他的分枝，但主干必须保留，才更显乔木的力量。有了极简的"杨柳岸"烟柳意象，焦点花的构成就非常简单了。这里主枝的高度显然非常夸张，如此才有足够的摇曳空间（见下页图2）。

石榴压弯了枝头，是另一种曲线的意象。这里的曲线，更多的是自然的结果，非后期裁剪能得到。因此，插花主枝的选材非常重要。直立插一枝带大果的石榴枝，由于重力的影响，自然形成了非常大的弯曲弧度。用高脚花器提升高度，配一枝百日菊，其S姿态与石榴形成"双人舞"的造型。这里也是极简才能显形，

而且要注意动态平衡（见下页图3）。

金叶女贞是落叶灌木，大量用于城镇绿篱，细枝细叶柔软，新叶金黄色，逐渐变黄绿色，至绿色。《醉春》表现女贞新叶的色泽和枝条的柔美，用一大枝做主枝，下部分枝叶除去，如一棵乔木；上面的细枝自然散落，长枝下垂与玫瑰互动，中彩色泽搭配，花器沉稳，烘托柔美感（见下页图1）。

这几个案例，无论是"七夕"的硬折线，还是"杨柳岸"的S折线，或是"双人舞"的曲线，以及"醉春"的直线，都是要观察和发现草木原本的特质，并通过不同花材和色彩的组合，将其呈现出来，有空间留白，才有线的表现。

均衡之美

东西方插花各有不同的特点，现代花艺则更强调自由创意，是各种风格的融合和创新。

如《花烛》是基本对称的几何构图。主花花烛和配叶春芋特质类似：面型且茎光洁，用线条的交叉形成对称的三角网，花朵

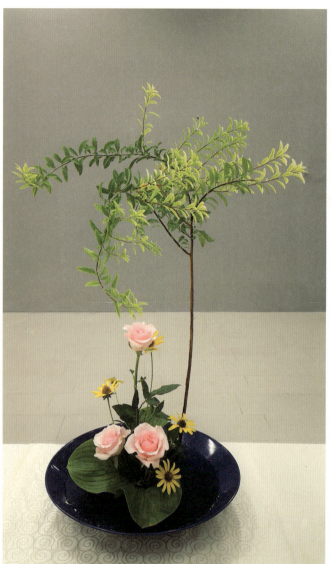

1. 《醉春》
花材：金叶女贞、玫瑰、日光菊、玉簪
花器：锥型大水盘
插花：刘惠芬

2. 《杨柳岸》
花材：杨柳、郁金香、六出花
花器：彩绘水盘
插花：刘惠芬

3. 《双人舞》
花材：石榴、百日菊
花器：高脚水盘
插花：刘惠芬

第8章 疏影横斜，花型的变化

1
2
3

1.《花烛》
花材：花烛、春芋、巴西木
插花：刘惠芬
2.《哆来咪》
花材：向日葵、乒乓菊、金鱼草、雏菊、玉兰叶
插花：徐梦妹
3.《昂扬》
花材：马蹄莲，风铃草
花器：艺术瓷水盘
插花：刘惠芬

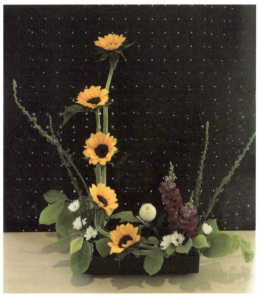

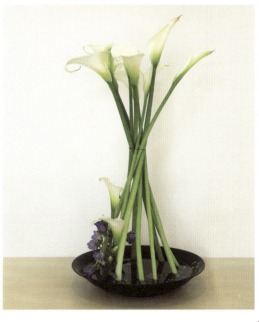

和叶片向斜上发散，但六枝花烛中有一枝绿色的，在对称中产生稍许跳跃感。这里花器是长形窄水盘，用花泥固定花材，两片巴西木遮挡花泥，并形成造型的底座（见图1）。

作品《哆来咪》是用向日葵的花朵构成一条向上挺拔的线条，表达"时光流转，妈妈年事已高，宝宝还小，我应担当"的心意（见图2）。

这两个作品都是用花泥来固定，作品《昂扬》是巧用花材的相互支撑来固定。这里花器是一个大水盘，里面绘有汉字和印章，是一个艺术瓷盘。按第6章花束的螺旋技法，将马蹄莲扎成一个几何型，上半部花头聚拢成花束，下半部花茎发散成圆锥体。完全平衡的几何型可以直立在水盘花器中，盘中的艺术字若隐若现。为了稳定起见，用了两个稍小的剑山，同时低插两枝马蹄莲和一枝紫色风铃草，使原本完全的几何平衡产生动感（见图3）。

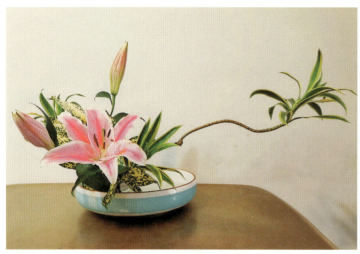

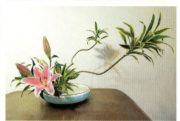

《单恋一枝花》
花材：百合、星点木、百合竹
花器：瓷盘
插花：杨鑫娟

| 1 | 2 |
| | 3 |

从以上几个实例中可以看出，自由创意表现手法丰富，对称与非对称、形状和大小、质感和色彩等都可以进行组合搭配，以充分体现作者的情趣和特色。但是，无论造型如何变化，色彩和谐、骨架稳定是原则。实际上，在我们介绍的各种插花造型图中，如果将不等边三角调整为等边三角，就是西式风格的几何构成了。因此，不等边三角的插花造型是基础。一个简略的造型，必然可以看出其中省略了三角形的某一边；一个复杂的造型，也可以分解成大大小小的多个不等三角形。根据这一原理，就可以设计出丰富多彩的插花造型。

8.6 互动与问题解答

我们生活美学微信群里常有花友秀作品，并请老师和同学们点评完善。观众的视角往往给作者以触动，大家的互动往往能促进作者完善作品；好作品结集成篇，通过"清花"公众号推送并分享给更多花友，如此形成良性循环。

如作品《单恋一枝花》，作者先秀出一个倾斜造型的两种方案（见图2、图3），百合竹做主、副枝，问副枝要不要？群里花友们意见主要有：

（1）花器比较小，副枝省略更好；

（2）即便省略副枝，主枝还是太重，建议剪稀松一点。此外左侧位，百合的朝向稍调整一下更好。

作者舍不得剪那枝大百合竹，就用初稿（见图3）的副枝做终稿（见图1）的主枝，长度也够，更显轻盈稳定。调整后，是不是更好？

另一个水平造型《花自开》，结构比例都合适，焦点花用大红色的洋牡丹，还是用

第 8 章 疏影横斜，花型的变化

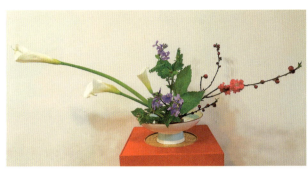

1
2

《花自开》
花材：马蹄莲、碧桃、二月兰/洋牡丹、
　　　八角金盘
花器：高脚浅瓷盘
插花：杨鑫娟

紫色的二月兰呢？

　　从配色的角度看，显然洋牡丹与碧桃形成红色系，用白色调和，整体色感更好。此外，大朵的马蹄莲和木本的碧桃分别做主、副枝，把小草花二月兰放在焦点的位置，但它不具备艳压左右成为主角的特质，对吗？当然，如果碧桃枝换成其他浅色花材，比如，相对柔软开白色小花的雪柳，用二月兰做焦点花，应该效果更好。这是色彩和质感对比的综合作用（见图1、图2）。

瓶花有谱, 境物和谐

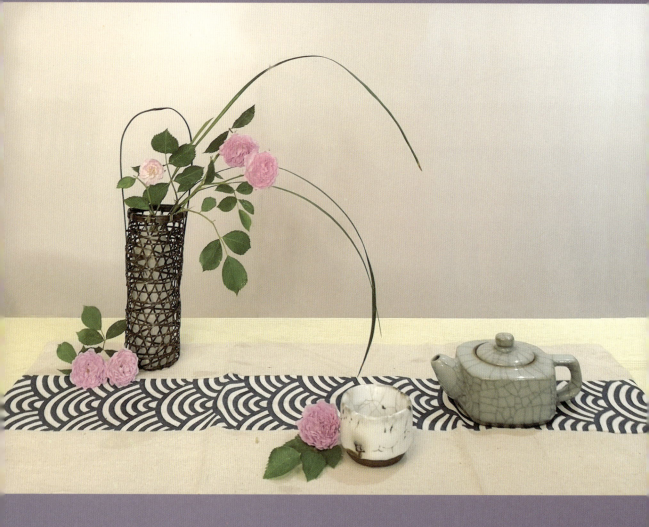

第9章 瓶花有谱，境物和谐

在现代铸造技术普及以前，陶瓷花瓶已有上千年历史。花瓶是最古老和自然的花器，把几枝花随意置入花瓶，既能供水又能立起来，所以日本称之为"投入花"；"瓶花"则成为中国古典插花的专有词，以明代的《瓶花谱》《瓶史》为标志。

在第5章"插花之器"中，我们根据形状的不同，将花器分为盆式，瓶式，罐式和异型式。从花材固定的角度看，我们又可以将花器分为能用剑山和不能用剑山的两大类。能用剑山的一类，以水盘和花钵为主，特点是盘浅，或可见的水面大，能放置剑山并易于固定操作。

不能用剑山的花器，以瓶式和小口的罐式为主，特点是瓶身高，或肚大口小。我们将这两类花器的造型统一纳入瓶花的范畴。与水盘插花相比，瓶花的构成特点主要有：

（1）配色原理相同。

（2）基础花型相同，如直线、直立、倾斜、水平、发散等花型都可以通过瓶花完成，构成原理也一样。一枝草木投入花瓶，通常与瓶口和瓶壁有两个接触点，重力作用下偏向一侧，就是一个最原始的倾斜型。因此，瓶花以倾斜式最为自由。此外，花瓶通常有一定高度，倾斜角度加大，主枝的顶端低于瓶口，就成为下垂式。

（3）组合花型更多变。还是因为花器有一定高度，除了左右组合，还可以上下组合。

（4）花瓶不便用剑山，要采用其他的固定方式，方法灵活多样。

下面我们从固定方式入手，介绍瓶花造型及应用。

9.1 自然固定法

瓶花最简单的固定方式，就是借助瓶口和瓶壁的支撑，而无须其他辅助工具，我们通过案例来说明。

《绿色生活》

这是一个自由组合作品，六个饮料玻璃瓶分成3个子单元，因瓶子细长口很小，每一枝花都依靠瓶口及瓶壁的两个支撑点来固定位置。

左侧子单元用稻穗做主枝，穗杆与花瓶深接触（瓶口和瓶底两个接触点），因此，主枝倾斜角度有限，是一个角度很小的倾斜花

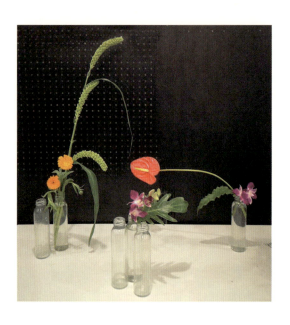

《绿色生活》
花材：稻穗、千盏菊、千代兰、春芋、火烛、鸟巢蕨
花器：玻璃饮料瓶
插花：冯雅洁

型。右边红色的火烛做主枝，它与花瓶是浅接触（瓶口和瓶壁上端），因此倾斜的角度非常大。中间子单元，则是一个小小的倾斜式。

从固定方法的角度看，控制花枝与花瓶的接触点，就可以控制花枝的角度。瓶口越小，越容易稳定，当然花材容量也越少。显然，小口径花器，适合简约的造型。

从这个案例看，虽然玻璃瓶很小，但组合三个简约的造型，也能建构较大的空间。三个子单元所用花瓶一样，但数量不同，而且只有一个用来供水，这是草木从一点生发的意象。三个子单元的摆放位置，构成一个不等边三角形——不对称的平衡，这些都是东方式插花的基本要点（见上图）。

《梅竹石榴瓶》

石榴陶罐口径非常小，只能采用自然固定法，插少量的花枝，通过大体量的修剪，得到合适的造型。蜡梅属于枝材，竹子枝叶茂盛，因此可预设发散的倾斜花型，焦点花龙胆在中间，蜡梅和竹子往两边斜伸。

1. 主枝 A 造型

斜插入两枝蜡梅，向右后倾斜，并使之与瓶壁相互支撑固定。固定之后，观察造型，剪去直立的分枝，保留倾斜的主枝走向。

对于起固定作用的非主枝走向的枝条，要注意不能完全剪去，否则容易影响固定。因此要在不影响主枝固定的前提下，逐步修剪。

2. 副枝 B 造型

副枝是一大枝竹子，插入窄口石榴瓶后，再修剪出需要的形状。首先，根据比例，剪去竹枝上过高的部分，注意竹子的造型，要一边修剪一边观察。

根据发散型的设计，再剪去朝向蜡梅方向多余的竹子。副枝剪短以后，倾斜的角度变得容易调整。最后，再插入焦点龙胆花，因瓶口小，焦点花要插得低一点，完成最终作品。

一朵浅黄色的龙胆花，与清雅的竹子和蜡梅枝搭配，大红的石榴瓶，又增添了活泼灵动之感（见下页图1至5图）。

第 9 章 瓶花有谱,境物和谐

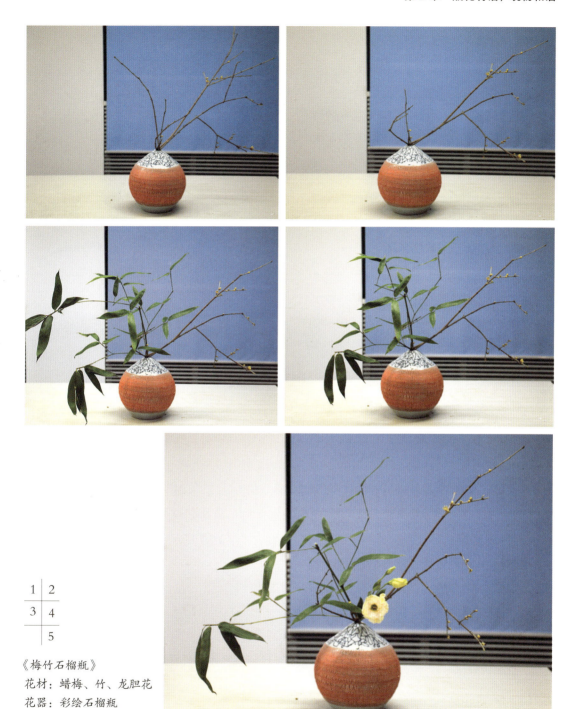

1	2
3	4
	5

《梅竹石榴瓶》
花材:蜡梅、竹、龙胆花
花器:彩绘石榴瓶
插花:刘惠芬

现代生活美学：插花之道

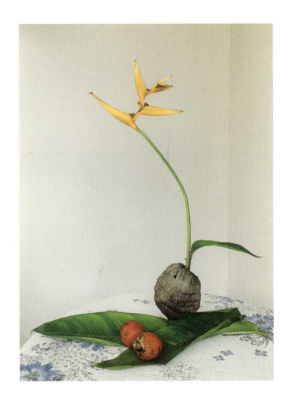

《鹤望》
花材：金色鹤望兰、狐尾椰果
花器：椰壳
插花：刘惠芬

《鹤望》

用一个小椰子壳做花器，插一枝金色鹤望兰，为了平衡造型，用两片鹤望兰叶扩大基础，并点缀两粒狐尾椰果。这个极简的造型，显然也只能用自然固定法。为了展现鹤望兰优美挺拔的姿态，椰壳的角度也需要配合，这里椰壳是扎在一个剑山上，以保持花器的稳定，前面的大叶片既是造型，也起遮挡作用（见上图）。

9.2 螺旋固定法

对于体量和口径都稍大的花瓶，花材量增多，完全靠花枝与瓶壁的支撑，很难每枝花都达到需要的造型。在第 6 章中，我们曾介绍过西式礼仪瓶花，用螺旋技法将花束直接搭建在花瓶中，也就是利用枝条与花瓶的相互作用，以及枝条之间的相互作用来支撑和固定。这个思路也可以用于东方式造型，称为"螺旋固定法"。

《挂金灯》

这个作品是以菇茑为主材，这是一种茄科多年草本，果实有红黄两色，俗称"灯笼果"，自然干燥成红灯笼，色泽持久不退，仅用干菇茑造型就非常漂亮。因为是干花，比较轻盈，用螺旋技法插入梅瓶，除了高挑的主枝，瓶口聚集成一个单面观赏的松散半球型；整体上则是一个稍自由的直立花型。因为是干花，此时花瓶不需蓄水（见下页图 1）。

如果加上鲜切花，以杜鹃为焦点花，并

第 9 章 瓶花有谱，境物和谐

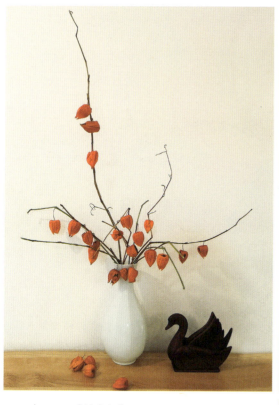

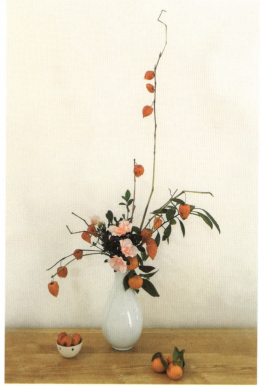

1	2	
	3	4

《挂金灯》
花材：菇茑、杜鹃、橘子枝、橘子果
花器：白色梅瓶
插花：刘惠芬

1. 菇茑造型
2. 菇茑与杜鹃
3. 焦点花浅插面向观者
4. 瓶口保证空气流通

搭配橘子和橘叶枝，造型更丰满。需要注意的是，此时杜鹃浅插面向观者，花瓶蓄水要足够多，才能使浅插的花材能吸到水。此外，由于依靠枝条的相互支撑来固定，正面看瓶口会比较丰满，但侧面看瓶口洁净，有空气流通的余地（见图 2 至图 4）。

《玉兰》

开春前园丁剪枝，拾回来不少带小花蕾的玉兰枝，泡在水里就能慢慢开放。因为枝条比较多又想尽量保留花蕾，因此花器用一个大水杯，先取一枝深插到杯底，然后螺

现代生活美学：插花之道

《玉兰》
花材：白玉兰
花器：浅紫大水杯
插花：刘惠芬

旋交错插入其他花枝，短枝做松散的几何花束状，长枝造型，成为大倾斜的主枝A，直立的副枝B，以及朝另一个方向倾斜的客枝C。因为是同种花材，结构相对自由，比完全的几何形更灵动，又比严格的东方花型更自由。主枝虽很长，但用这种方式固定很稳。待花蕾膨胀，剥去外面的硬花萼，可促进开花，白玉兰配浅紫花器，色彩也非常漂亮（见上图）。

9.3 瓶口支架法

大口径的花瓶，不太容易使花枝达到造型要求的倾斜角度。此时可以先将口径变小，借助小口径便可采用自然固定法造型。在瓶口用木枝卡一个支架——一字架、十字架，或Y型架等，使瓶口空间分割成几个小部分，产生小口径的效果，称为"瓶口支架法"。

十字架的制作过程：

（1）取一节稍粗的木本枝，稍有弹性的更好，按瓶口的内径稍长一点剪下一节。

（2）将木枝卡在瓶口直径处，因木枝有点弹性，稍长一点，塞进去后容易卡紧。

（3）按同样的方式，另剪一枝，卡在瓶口另一个方向上，成一个交叉的十字。这样瓶口就分成了四个小空间。

交叉十字也可用"Y"型树杈代替，但要注意Y型树杈长度要合适，能卡紧固定。

如果瓶口没那么大，用一字架也可。

利用支架的交叉口、瓶口和瓶壁，就能灵活地调整花枝的角度，并保持其稳定。倾斜角度小的花枝，可借助瓶壁和支架两点固定；倾斜角度大的花枝，则通过三点来支撑和固定，因此支架一定要卡紧才能稳定（见下页图）。

清代的李渔在其《闲情偶记》中，有用"撒"来插瓶花的记录，实际也就是瓶口支架法，这里的"撒"取其"插"和"塞"的含义。

在第5章花材保鲜一节中我们介绍过花材洁净水养的要求，瓶花尤为重要。通常要保证瓶口以下没有叶子，瓶口不堵塞空气流

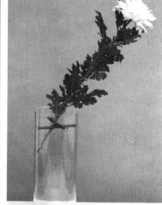

瓶口十字架的做法　　　　　Y 型架　　　　　支架固定花材

通；蓄水要足够以便浅插斜伸的花枝也能吸到水；最后水要洁净并及时更换。

借助支架法，就可以用花瓶插制各种花型，如《桂花瓶》。在粗陶瓶口做个一字架，用 2~3 枝桂花就能建构一个左侧位的直立式，如下页图 1。一种花材的造型，质朴的花器，桂枝都插在一字架的左侧，如同从一点生发，瓶口清爽干净，香气弥漫。这时主枝是由瓶口、一字架和瓶壁三点来支撑固定。

还是这几支修剪好的桂枝，在图 1 基础上，整体顺时针转 90°，插在一字架的右侧，成为一个大倾斜式，如下页图 2 所示，一字架卡在桂枝的上面，保证造型稳定。此时主枝顶端已低于瓶口，称为"下垂式"。与直立式或倾斜式相比，下垂式建构的张力更大，动感很强。

在图 2 基础上，如果想使造型平衡一点，可在一字架左侧再插两支桂枝，形成水平式（见下页图 3）。此时一字架左右两边的小空间都利用了，花枝螺旋交叉在一起，一字架就是交叉点。

在图 2 基础上，加上焦点花芙蓉，就是一个比较平衡的下垂式花型了（见下页图 4）。

支架的形状和大小，都要依据花瓶特别是瓶口的大小，以及花材的情况而定。大的木本枝条，显然需要更加稳定的支架。

9.4　花脚延伸法

除了瓶口支架法，还可以将木本的花枝底端延长，相当于给花枝加上根须，深入花瓶中固定，称之为花脚延伸法，显然这种方式适合粗壮的木本花材，主要方法有以下几类：

1. 横向嵌入木条

将木本花材的底部切开，横着插入另一长度合适的木条，或者横向绑一个木枝，在花瓶里横向形成十字架，使花材有三个以上

1	
2	3
4	

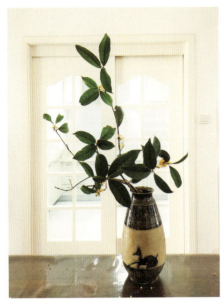

《桂花瓶》
花材：桂花、芙蓉
花器：粗陶瓶
插花：刘惠芬

1. 直立式
2. 下垂式
3. 水平式
4. 平衡的下垂式

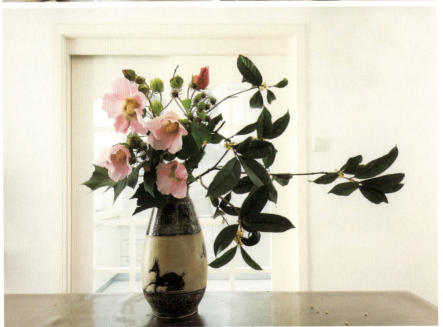

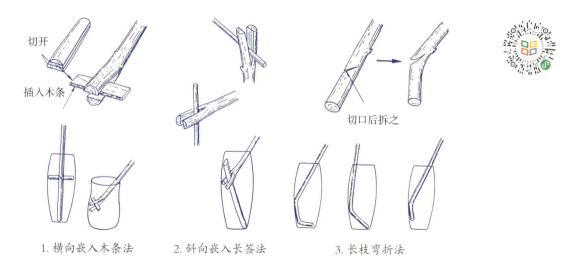

1. 横向嵌入木条法　　2. 斜向嵌入长签法　　3. 长枝弯折法

的点与瓶壁接触和支撑,以防大体量木本花枝的左右晃动。

2. 斜向嵌入长签

也可以切开花材的底部,插入另一长木枝或竹签,这样既可以增加接触点,保证花材的稳定,又可以灵活地调整花材的倾斜角度,这种方式特别适合倾斜式构图。市场上有插花用竹签,就是这类专用辅助工具。

3. 长枝弯折

木本花材长度足够的情况下,在下部枝干上剪几个小切口,把花材枝干折成几段,以增加花材与花瓶的接触点或接触面,从而达到固定花材、调整花材角度的目的。需要注意切口要合适,轻轻弯折,如果完全折断了,就起不到固定作用了(见上图)。

4. 自由花留

在第5章插花之器中介绍过自由花留,是用一种软金属条,将一段绑在木本枝底端,另一段延伸到瓶内可随意造型和固定。在这里,自由花留不止起到固定一条花枝的作用,瓶中弯折的花留还能支撑其他花枝,因此,

一条自由花留就能完成一个瓶花造型。扫码可观实例。

这几种方法,需要根据花材倾斜角度以及花瓶的形状灵活应用,在实践中积累和总结经验,并无一定之规。

例如,5月后桃杏结小果挂满枝头,某日偶遇园丁剪枝,拾起粗壮的一大枝,枝繁叶茂青青杏果,配青瓷瓶很搭。仔细观察和修剪后,得一株直立花型的"一树杏儿",粗壮的主干从青瓷花瓶中挺立而出。这里没有用任何辅助的固定工具,而是借用了原枝的一节主干,原主干与分杈成90多度角的折线,自然形成与花瓶的三个接触点,使"一树杏儿"稳稳地固定在青瓷瓶中(见下页图)。

从这个意义上说,挑选花材时已开始配色,同时也开始了造型和固定方式的考虑。插花需要裁剪,但一定是观察和思考以后的有效裁剪。

花瓶有一定高度,花枝角度又能自由调整,如此就能建构各种倾斜或下垂花型,如作品《槭树下》。

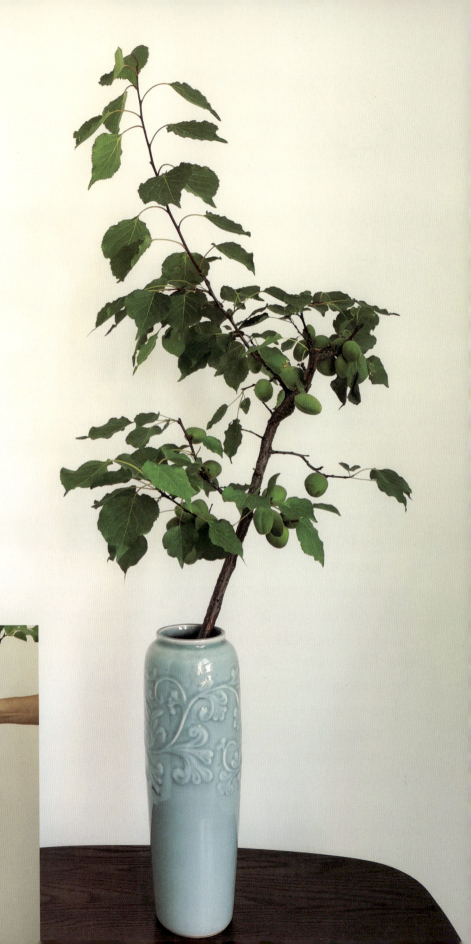

《一树杏儿》
花材：带果的杏枝
花器：青瓷瓶
插花：刘惠芬

第9章　瓶花有谱，境物和谐

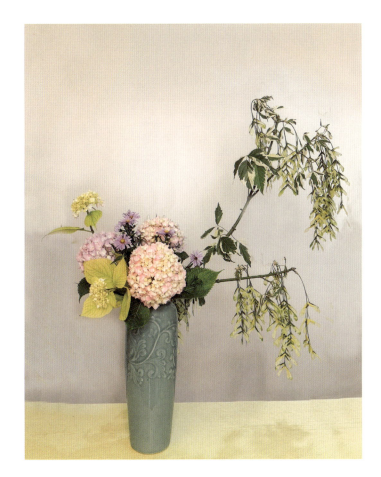

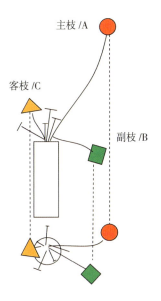

倾斜下垂式花型图

《槭树下》
花材：花叶复叶槭、绣球、紫菀
花器：青瓷瓶
插花：刘惠芬

如上图所示，花叶复叶槭是阔叶落叶乔木，新叶黄白色，之后变成斑驳的黄绿相间色。槭树的小枝光滑，初夏呈黄绿色的翅果很美。

从槭树翅果的形态看，用它做主枝，适合采取倾斜花型，而且很容易就形成倾斜下垂式：主枝倾斜，副枝低于花瓶口，只能用高大花瓶来搭配。

从"倾斜下垂式花型图"看，瓶花主枝的度量方法与盘花一样，主枝 A 为花器总长的一倍半左右，这里主枝 A 的长度为露出瓶口的部分；副枝 B 和客枝 C 以黄金分割递减。当然这是一个理论值，实际长度要依据花材、花器的形态适当调整。

这是一个右侧位的花型，A、B、C 还是构成一个不等边三角形。从俯视图上可知，主枝 A 与副枝 B 有前后空间关系。由于主枝倾斜副枝下垂，向右的张力很大，因此客枝 C 体量要足够大，才能稳定整个造型。

由于槭树枝体量大而沉，这个造型是用一条自由花留，一端缠绕在主枝 A 的底端，另一端探入瓶底。主枝 A 与自由花留形成的交叉，也便于其他花枝的固定。

由于瓶花固定的不确定性，通常是将主枝和副枝大致上固定后，再进一步修剪造型。《槭树下》首先是要剪去多余的叶子，突出翅果。此外，由于花型的张力很大，翅果要修

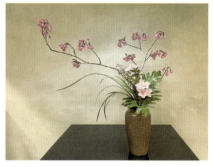

《喜迎年宵》
花材：冬樱、杜鹃、春芋、春兰
花器：土陶瓶
插花：弓长卷子

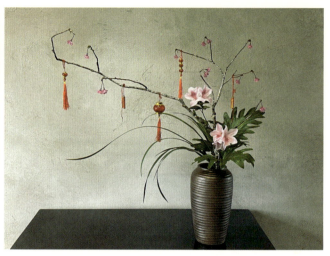

剪得松散一点，否则重心不稳。焦点花绣球则要体量稍多，黄绿色的绣球小枝稍跳出来向左伸展，进一步平衡左右，紫菀小花则起色彩调和作用。

9.5 借势造型法

东方插花善用木本花材。其特点是分枝多，因此，须利用自然固定法或支架法，先将主枝、副枝插入花瓶，大致固定，然后再依据暗藏的姿态，修剪到合适的花型，这种方式称为"借势法"。也就是说，先大致选择主枝、副枝等，不加修剪直接插入花瓶中，按照能固定的角度自然地造型，然后做减法，修剪去多余的枝，得到合适的形状。这种方式更灵活，也更具有创意，我们还是通过案例来说明。

《喜迎年宵》

在四季如春的云南普洱，冬樱花和杜鹃可岁朝清供。用一个土陶瓶做花器，两枝冬樱花做主、副枝，飘逸的春兰随主枝倾斜，杜鹃做焦点花，两片春芋托底，一个漂亮的倾斜瓶花就做成了，只是冬樱花已盛放，花头也多，显得头比较重。

冬樱先瓶插，固定好以后再做修剪。留下姿态和状态俱佳的零星樱花，再辅以年宵小挂件，这样扬长避短，重心稳定，焦点花杜鹃也凸显出来了（见上图）。

《蜡梅瓶》

蜡梅分叉比较多，用自然固定法比较容易瓶插，但很难预估固定后花枝的角度和形态。因此，梅枝最好不要预先修剪，而是先瓶插，再修剪成型。

花材：蜡梅3枝，玫瑰两枝，鸟巢蕨两片
花器：墨蓝玻璃瓶
配色：黄色蜡梅、墨兰玻璃瓶，对比色通过粉红玫瑰和绿色配叶调和

1. 瓶插固定并修主枝

把3枝蜡梅依次插入花瓶，依据枝条与瓶壁、枝条与枝条之间的相互支撑固定。从半透明的花瓶可见，虽然梅枝很大，但

第 9 章 瓶花有谱，境物和谐

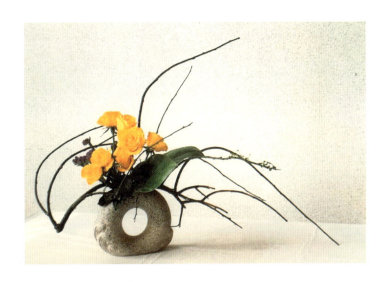

《龙爪槐》
花材：龙爪槐、玫瑰、勿忘我、
　　　绿萝
花器：异形瓷瓶
插花：刘惠芬

交错浅插，自然固定很稳。焦点花和配叶的可调空间不大，因此插入后首先将其定好位。

观察梅枝造型，可见三支主枝体量都太大，与花瓶不成比例，可参照基础直立式花型，客枝 C 倾斜呈水平状。首先修剪主枝造型，目测观察，先剪去主枝 A 上多余的分枝，使主枝呈现挺拔向上的姿态，且高度与花器成黄金分割比例。

2. 修剪副枝 B 和客枝 C

通过观察可知，副枝角度和长度基本合适，暂时不动。客枝 C 太长，剪去多余的部分。

3. 细修枝

旋转花瓶，侧面观察造型。可见主枝 A 向下的分枝很有梅花遒劲的特点，但向前伸的那个枝还是太长，需进一步修剪。

4. 整体调整

旋转花瓶，微调各枝的角度，兼顾各个方向，并找到最佳视角。通过观察可见，主枝 A 和副枝 B 之间还有一些横向的小交叉线，可以细剪。

将最终的效果与修剪前比较，可以清晰地看到修剪后比例合适，结构清晰，蜡梅枝曲折有力，下垂的蜡梅在绿叶和整体衬托下，凸显了焦点玫瑰的柔媚（见下页图）。

在实际插花过程中，具体采用何种花型，要依据花材固定后可修剪出的造型而定，因此更多情况下是一边修剪一边造型。

《龙爪槐》

这是边尝试固定，边调整造型的一个作品（见上图）。

龙爪槐叶片吸水性不好，但枝干线条优美。一大枝龙爪槐，因无须吸水，故利用中间的小枝卡在瓶口即可，稍修剪，留出瓶口上面的空间，用一片大绿萝托起一个黄玫瑰的小花束，用紫色勿忘我调色，更显得鲜艳无比，如舞动的青春活力。

这可以说是一个自由造型了，但其中是否也能看到水平和下垂的插花造型？巧用龙爪槐的线条，建构的造型动感十足。

《蜡梅瓶》
花材：蜡梅、玫瑰、鸟巢蕨
花器：墨蓝玻璃瓶
插花：刘惠芬

1. 固定花材，修剪主枝姿态
2. 修副枝和客枝
3. 旋转观察，进一步修主枝
4. 整体调整，减少交叉线

| 1 | 2 | 3 | 4 |

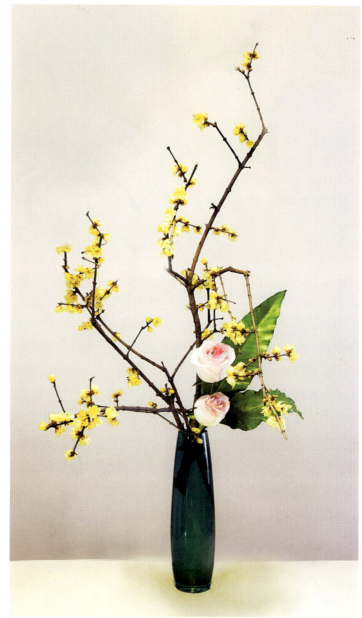

 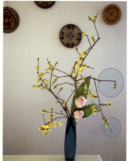 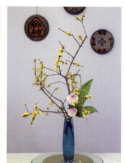

9.6 境物和谐

从器的层面看，无论东西方插花，基本原则都包括境物和谐、色彩协调和构图完善三方面。对于摆设花而言，境物和谐要考虑插花摆放的周边环境，此外，由于瓶花有一定高度，通常会附加一些小配件置于台面桌面，与花瓶形成一个整体的小环境，或成为整体造型的一部分。这些配件的颜色、大小、位置等，都可采用配色原理和花型原理来度量，使小环境整体更和谐。

《寄语禅意》

这是为岁朝清供插花展准备的一个作品，我们从其逐步完善的过程来看和谐的含义。

1. 未定的花型

作者准备了丰富的花材——松、竹、梅、菊、红果、兰草等，配件还有佛手、柿子、灵芝，中国传统文化中的草木符号都有了。选一个仿古花瓶，色彩与花材颜色也很搭。

将花材插入花瓶固定住，焦点花为三枝金黄色的烟花菊，位于瓶口上方的中心位置，非常漂亮；只是其他花材张牙舞爪四散，看不出花型何许？松枝向右下斜伸，但枝干不够有力。澳梅一大束左上斜伸，但没型。

澳梅学名蜡花，桃金娘科常绿乔灌木，原生澳洲，花型类似梅花，有各种颜色，故俗称澳梅或彩梅。从造型的角度看，澳梅与蔷薇科梅花的最大区别是枝型不同。澳梅花茎细而不长，而且有许多短小的分枝，分枝上开满小花，因此澳梅不适合做枝材造型，而适合做配花。

从现有的花材中排除了松枝和澳梅，右上还有一根漂亮的藤本干枝横生，可以考虑将其作为主枝。

2. 直立花型

藤本干枝数量有限，做倾斜式张力不够，因此确定直立式花型，去掉斜下方的松枝，表现藤条向上的挺拔。

此时澳梅修剪了一下，但直楞的细枝与藤条并列，主枝没有展现的空间。此外，花材中红色的冬青枝干挺拔颜色也突出，但却淹没在竹叶中。

看配件，橘红的柿子色感甚至超过了焦点主花，呈喧宾夺主之效果；佛手显露出来，造型和色彩都合适；此外三种配件成围合式，太对称。

3. 优化造型

进一步调整，找到藤条的最佳角度；去掉竹叶，让冬青挺立而出；降低澳梅的高度，只呈现它美丽的花朵；配件中去掉柿子，视觉焦点落在烟花菊上。

与初始相比，现在花型花色都有主有次了。还能再优化吗？冬青与主枝靠近，加强主枝的挺拔，并补充色彩；配件做减法后，瓶口上中间部分显得不够厚实，配件左右开弓，建议再减一个，留下佛手即可。

调整后给佛手配一个合适的小碟子，一束光斜打到焦点花和佛手上，完成最终作品。

从造型角度看，大花瓶上一个厚实的大花束，一枝藤条挺立向上，红果枝相伴；下面黄色和白色小花，以及绿松和千层金，簇拥三朵金黄烟花菊，右侧几支兰草飘然，左侧一只佛手，结构井然，主次分明。灰土墙和土黄色的粗桌布，烘托黄色的佛手、黄绿色的土花瓶，以及金黄色的菊花，金黄色系的完美搭配（见下页图）。

《寄语禅意》
花材：烟花菊、冬青果、澳梅、
　　　干枝、松、千层金、雏
　　　菊、春兰、佛手
花器：粗陶瓶、小瓷盘
插花：弓长卷子

1. 未定的花型
2. 直立花型
3. 优化造型

| 1 | 2 | 3 |

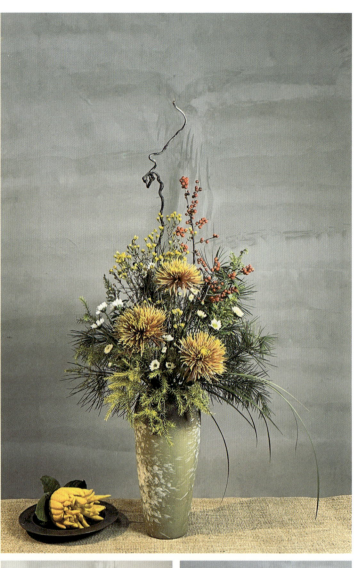

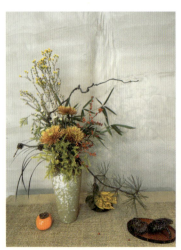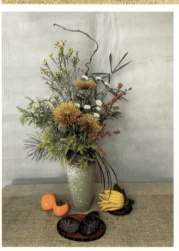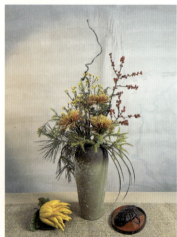

《我爱五指山》

这是单一花材的古典生花的尝试，模仿小川白贵先生的生花造型《富士山》。生花讲究用单数线条，少则三枝，多则九枝，每一枝都有比例和角度要求，花脚聚合如同根生发，造型规则严谨，突出古典雅致和格律之美。

五指山是海南岛的最高峰，因山峰此起彼伏，成五个锯齿状而得名。小叶龙船花是海南典型的常绿灌木，小叶翠绿有光泽，花如绣球有红黄两色，鲜切枝保鲜期也很长，因此选小叶龙船花表现郁郁葱葱的五指山。花器用一个青瓷开片胆瓶，色泽与花材也很搭。

1. 初造型

由于胆瓶花器瓶口细长，固定花材有难度，因此先用剑山来初步完成造型规则严谨的花型，这里最难的是表现五指山山形的那一枝，花材原生有三个弯折，带五个小分枝，在绿篱灌木丛中寻寻觅觅，终得一枝还算合用的。此外，造型要求花脚聚合如乔木主干，客枝前斜伸，客枝最好也有合适的原生弯折角度，否则也需要人为弯折。

2. 重点修剪

这个造型因为规则太多，又有预设的一枝做山型，因此很难完全借势造型，必须选好素材，大枝按要求的长度和角度固定好，再适当修剪。

用一枝木本表现五指山山峰，花材原生的弯折度不够，在"山峰"处微折，并留下5个小枝和几片小叶，代表五指山峰。客位中心位置加上橘红色龙船花，是心的表意。

花脚长十多厘米，聚合在一起。花材枝干没有那么粗壮，可以加几段额外的粗短枝干，表现乔木主干的力量，同时也为花瓶固定作准备。

3. 花瓶固定法

预先将瓶内注满清水，修剪造型完成以后，将整体造型移至胆瓶。调整额外的短枝干，使花脚正好卡在细长瓶口处。移植过来的花型难免走样，因此，这个过程要反复微调几次，既要固定牢靠，又要保持花型。

4. 配件精选

相同的五指山造型，与青色水盘花器相比，显然用胆瓶更能表现气势和神韵。这是花瓶的高度、形状和质感的作用与效果，也是瓶花的特质。

配件还是表现海南的特色，两片鹤望兰的嫩叶托住三粒狐尾椰的红果，色彩上也上下呼应（见下页图）。

《6月》

这个作品表现校园的毕业季：一棵大核桃树下，草坪花丛间，一对小朋友卿卿我我。用蓬莱松和黄雏菊摆放成八卦形状，铺满整个方瓷盘，呈草坪花丛的意象。这里配件的作用与主花同等重要，甚至是点睛之笔。也可以说，这是两个花器的自由高低组合作品。黄色的雏菊与瓶花中的日光菊呼应；小小的蓬莱松与硕大的核桃枝叶对比，宽松的留白营造户外开阔的空间感（见P223图）。

瓶花的组合造型，在清供图中很常见，在第2章和第7章中介绍了很多案例。各种清雅供品摆放到一起，首先，在构图上是高低组合，配件可以是浅盘或浅盆，或单独的

《我爱五指山》
花材：小叶龙船花、
　　　狐尾椰果、
　　　鹤望兰叶
花器：开片球型瓶
插花：刘惠芬

1. 初造型
2. 重点修剪
3. 固定法
4. 配件精选

| 1 | 2 | 3 | 4 |

第9章 瓶花有谱，境物和谐

《6月》
花材：核桃、绣球、日光菊、蓬莱松、
　　　雏菊
花器：彩绘筒瓶、方瓷盘
插花：刘惠芬

物件，如百合、柿子等寓意美好的物件，瓶花造型与配件要形成一个有机的整体，高低有一定落差。其次，组合色彩要和谐，通常瓶花为主，配件为辅。

如现当代孔小喻的《岁朝清供》，用两个小花架将瓶花和盘花进一步架高，形成高低错落的三个层级，可见黄金分割的应用；左右三角构成，稳定而不呆板。三个层级，第一层以瓶花为主，牡丹为焦点花；第二层盘花的焦点还是牡丹，但花朵比瓶花中的焦点花要小一些；最低的大南瓜色彩与土陶瓶呼应，也是主枝小花和盘花中的配花色彩。每个局部，以及宏观整体上都可以分析出基本花型的构成和配色原理的应用（见下页图1）。

境物和谐，一方面是整体的造型和色彩；另一方面也是表意的准确。简洁不简单，"少少许胜多多许"，我们从本节几个案例的过程中还是看到了这个基本的观念。

从传统的清供插花，文人插花，到如今东西方风格的融会，中国插花重在表意。我们从基础花型开始，掌握基本原理后，要将自己的情感表达融入插花中，并不受限于形式，这也是境物和谐之道。

9.7 花、香、茶的组合

花、香、茶、画的生活四艺，将花、香、茶组合以来，就是一幅优美的视觉诗画。在本书开篇，我介绍了自己与花儿为伴的点滴，多数都是有花有茶，一段独处慢享的时光。茶和茶器不必名贵，唯有鲜切花草，以及花与茶组合形成的视觉美、仪式美，使茶或咖啡更香醇。

如《午茶时光1》是某日茶歇，发现水

现代生活美学：插花之道

1
2

1.《岁朝清供》，孔小瑜
2.《午茶时光1》
 花材：蜀葵
 花器：酒瓶
 插花：刘惠芬

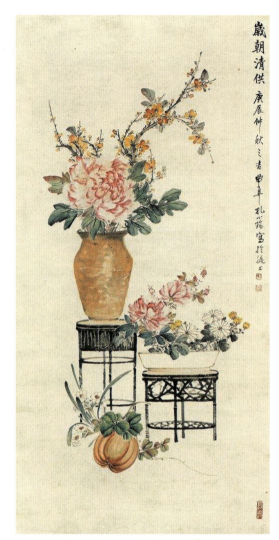

养好几日的蜀葵又开了小花。取最后两枝插青花瓷瓶里，自然倾斜向上，衬着窗外蒙蒙的绿，逆光下花瓣如羽翼，淡淡的白、浅浅的粉，梦花一刻，用马克杯冲一杯奶茶搭配，再合适不过了（见图2）。

《午茶时光2》，则是4月去了南方，得一大束新鲜杜鹃花，繁茂艳丽完全无须其他花材搭配。稍自由的几何瓶插，一个简单的玻璃杯和咖啡色玻璃茶器，配红茶吧？透过玻璃杯玻璃瓶，干干净净的白色背景，棕色桌面以及棕色茶器，唯有嫣红杜鹃花自由自在，如唐人曹松诗曰："一朵又一朵，并开寒食时。谁家不禁火，总在此花枝。"（见下页图1）

中国茶器与瓷器一样历史悠久。开片瓷也属于青瓷，源自宋代，因釉面开裂形成自然而独特的纹饰而视为珍奇。有一个陶艺家设计的开片小茶壶，后淘到一个乳白色开片小杯，搭配起来喝白茶甚好。《青瓷之花》就是某日白茶的前奏，五月蔷薇季，几朵五姊妹蔷薇小花，配一个竹提篮。花不需多，高低左右，构成三角形；几片马蔺飘然，形成瓶花与茶器的互动；青花小桌旗将几个元素整合成一个茶仪式的小空间，闻香品茶（见下页图2）。

第9章 瓶花有谱，境物和谐

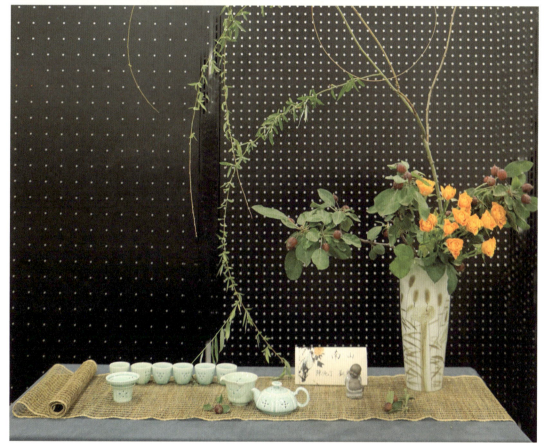

1.《午茶时光2》
　　花材：杜鹃
　　花器：玻璃花瓶
　　插花：刘惠芬

2.《青瓷之花》
　　花材：蔷薇、马蔺
　　花器：竹编小篮、开片壶、开片杯
　　插花：刘惠芬

3.《南山》
　　花材：柳、海棠、多头玫瑰
　　花器：彩绘瓷筒瓶
　　插花：陈纯丁、刘惠芬

现代生活美学：插花之道

《好茶待宾客》
花材：空气凤梨、扶桑、莎草、
　　　栀子、滨菊、毛茛、春芋
花器：小陶瓶、玻璃筒瓶
插花：弓长卷子

　　《南山》则是插花展上的作品，用一个大彩绘瓷筒瓶，高高的柳树下，海棠已挂果，橘黄的多头玫瑰调亮了颜色，也与桌旗很搭。一整套青瓷茶器旁，柳枝清风拂面，悠然见南山。在这里，一个高大的花瓶营造出开阔的空间感（见上页图3）。

　　《好茶待宾客》，则是花友兼茶友们无须华丽的盛大仪式，空气凤梨挂在主人身后的土墙上，自然下垂；左侧一个大玻璃瓶，插一个大花束，一枝大莎草配白色滨菊、栀子，点缀小黄花，瓶口春芋托底。桌上客人面前，一个小陶瓶里一枝红扶桑，一朵盛放一朵含苞，这种花仅开一日，一期一会，主宾彼此心领。

　　简单的条桌铺上干净的桌布，一条素色桌旗，摆上主宾四人的茶器茶食，每一件都是主人精心搭配，如深灰色陶壶；银茶托上的白瓷杯；粉彩洒金盖碗；水晶玻璃公道杯……当然还有名为月光白的普洱茶，以及些许茶点（见上图）。

　　"月光白"是普洱茶中的一款特殊茶品，一芽两叶，叶面呈青黑色，叶背呈银白色，黑白相间中叶芽毫毛银白，如月光照在茶芽上。

　　宾主落座，赏花，赏器，赏茶，共情。这里的空间设计，同样包含配色与造型：主宾位置、前后关系、高低组合、左右搭配等，无不体现生活美的原理。

　　感谢这个大时代，我们能享受花、香、茶的美好。

　　在我们清花的线下线上小班活动或培训中，通常开始都有一个闻香听乐冥想的环节，这也是一种互动的仪式，点一枝香，配一瓶花，播放一首轻缓的纯音，通过视觉、嗅觉和听觉的作用，并辅以意念引导，使大家心绪平稳、安静下来。

　　《闻香赏乐1》是某次线下茶课的开始环节，一朵木槿花，两片牵牛叶，纤细的藤蔓自然斜探，一缕青烟袅袅散开，三只形状各异的青瓷小杯分属不同的学员，大家围桌而坐，音乐已起（见下页图1）。

　　《闻香赏乐2》则是线上活动的场景，这次讲课主题为配色，因此设计了一个橘黄色系的场景。一个古朴的彩绘粗陶瓶，插一束蔷薇果，稍自由的几何型，些许跳跃的线条，

226

第 9 章　瓶花有谱，境物和谐

1.《闻香赏乐 1》
花材：木槿、牵牛花
花器：小陶瓶
插花：毕鲜荣

2.《闻香赏乐 2》
花材：蔷薇果、雏菊、尤加利、南瓜
花器：彩绘粗陶瓶、紫砂杯
插花：刘惠芬

下面的紫砂杯用红黄雏菊调色，小南瓜点缀并呼应色彩。沉香已备，音乐响起，直播屏幕上，学员们看到的就是这花、香、茶的画面（见图 2）。

花、香、茶的组合，是瓶花应用的一类场景，花材、花型和器具的选择与搭配，有规律可循但又不必严格限制，东西融汇、古今贯通、清雅抒怀，是当下境物和谐的心得。

9.8　互动与问题解答

瓶花应用灵活，除了基础的插花造型，下垂式花型是瓶花的特色，当然这主要是因为花瓶有一定高度，提供了主枝可下垂的空间。不过对于某些特殊形状的花器，如高脚水盘，虽然盘面比较大可以用剑山，但因其具有一定高度，也可以用作下垂花型。如作品《沙棘果之舞》，花器是一个高脚铜盘，用一种花材，沙棘果，做下垂式花型，主枝几乎接触到桌面（见下页图 1）。

虽然根据花瓶的不同，插花造型可大可小，可简可繁，但基本的黄金比例和不等边三角的平衡构图，还是度量的基础。

如作品《蔷薇之舞》，花器是一个很大的青瓷花瓶，但前倾并下垂的黄蔷薇主枝体量更大，长度约花器总长的两倍多，感觉三枝玫瑰像被超大超重的拖地长裙绊住了，重心严重右倾（见下页图 2）。

相比之下，作品《杜鹃》用一个灰色酒瓶做花器，花瓶比较小，但通过架高的石头和瓶口直立的枯木，使花器整体变高，感觉体量也变大。一枝杜鹃做主枝，虽大角度下垂，但长度也仅花瓶的 1.5 倍左右，瓶口几朵盛放的杜鹃花，与主枝上的小花蕾对比明显，显得活泼轻盈，平衡感更好（见下页图 3）。

无论是瓶花还是盘花，花器的大小与花型的关系，基本的方法就是用黄金分割比例来度量均衡感。例如，同样是以荷花为主材，

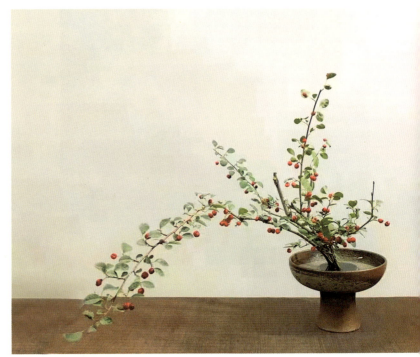

1
2

1.《沙棘果之舞》
花器：高脚铜盘
插花：苗颖

2.《蔷薇之舞》
花器：青瓷筒瓶
插花：杨鑫娟

3.《杜鹃》
花器：酒瓶
插花：章华丽

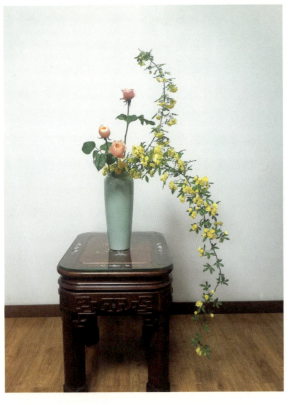

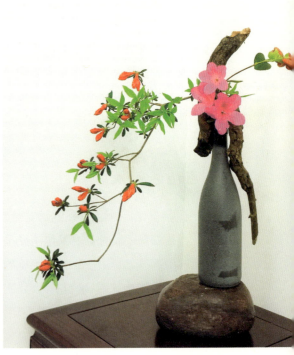

第 9 章 瓶花有谱，境物和谐

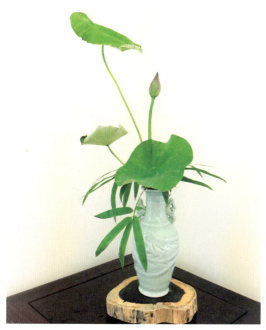

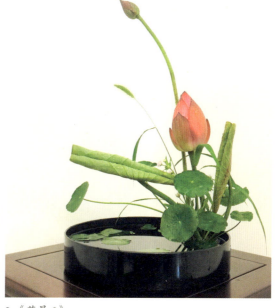

1 | 2

1.《荷景1》
花材：荷、竹
花器：双耳瓷瓶
插花：章华丽

2.《荷景2》
花材：荷、香菇草、狗尾草、水葫芦
花器：圆水盘
插花：章华丽

小倾斜式瓶花《荷景1》比例均衡，枝叶俯仰，两片挺立的荷叶和一枝荷花苞都表现出最佳的舒展角度；下垂的竹叶也表现出竹的特质，只是这里水生的荷与旱地竹混搭，并非草木的原生风貌，最好避免（见图1）。

相比之下，《荷景2》用湿地香菇草来搭配荷花，宽阔的水面，还漂浮着几片水葫芦，且大小对比明显，叶型类似，花材种类的调和性更好。这是一个直立式水盘花，有没有感觉花器太大，整体感觉下坠？目测便知，这里荷花苞主枝的长度不够花器总长的1.5倍，且主枝形态又是弯腰弓背之势，所以挺拔感比《荷景1》差不少（见图2）。

美学基本原理的应用，通过不断的练习和总结都能逐步提高。但是，美又不是固化和量化的，在扎实的基础上自由创造，才能出新。而且，不同的人对美有不同的理解，因此，插花作品没有最好，只有更好。

在一次插花展览中，一个花友带来八个玻璃瓶，怎么用呢？那就制作《瓶子交响曲》吧，这种花器，既不能用剑山，也无法用花泥，只能借花材的自然形态。绿色的瓶子是规则的团块型，因此就想用红掌的面型和线型来调和：红绿的对比色，规则的一组瓶子和不规则的红掌走向。七个瓶子排成弧形，剩下一个特立独行，扛着一枝花，躺在弧形中央，成为交响的静音，于无声处的意味。

有意思的是，在校园插花展览中，这个

《瓶子交响曲》
花体：红掌
花器：一组饮料瓶
插花：邵墨，刘惠芬

作品确实也引起大家的关注，不断地有观众过来把躺着的瓶子扶起来，将桌面的红掌插到瓶内。负责维护的花友将立起来的瓶子放倒，恢复成设计原样，一转身，又有其他观众将其扶正。我在展厅观察了一会，眼见这种交响游戏频繁上演，成为清华园插花展独特的一景。

这不禁让我回想起在更早年的一次插花展中，也有类似的故事发生。第1章中的作品《我们俩》，一对异形躺着的玻璃瓶，一蓝一白分插两色玫瑰，很唯美浪漫的造型。在花展过程中，不断有观众过来将瓶子扶起来。可以想见，瓶子立起来以后，原来的造型变得稀里哗啦。

真的令人感叹。观众们都是好意，也有自己的想法，我想，是不是这些观众可能觉得瓶子就应该是立着的，躺倒了肯定是事故，所以帮忙扶起来？潜意识中，我们是不是太习惯于一种思路、一个目标呢？而且如此高度统一，真是令人惊叹！如果八个瓶子都只能立着，并列自然形成比较，比什么呢？高度统一就变成了竞争关系，很无趣对吧，其实我们的社会压力就源自于此。

如果换一种思路，我们看自然界百花争艳，但各有各的美，谁也不能取代谁。牡丹艳压群芳，任是无情也动人，但它也就是春天那几日华丽登场；到了夏天，荷花出淤泥而不染，但只可远观不可亵玩，你把它摘下来插花试试？它很快就死给你看，所以中国文人都喜欢荷花。到了秋天，万木凋零，只有菊花靓丽；而到了冰雪严冬，梅花傲雪，又有谁能与它叫板呢？

在我们展示的这么多插花作品中，白色的雏菊应该是最常用的配花，用的次数也最多。一年四季中，白色的小雏菊与谁都能搭配，保鲜期也长，所以我也非常喜欢雏菊。因此，每一种小花野草，都有其各自存在的位置和价值。犹如红楼梦，正是有12金钗，

第9章 瓶花有谱，境物和谐

或 24 金钗，才使得它成为百看不厌的经典，否则只有一个林妹妹，想来是没有多少戏的。

所以，美一定是互补，而不仅仅是竞争，仅仅是一种形态、一个最高点。希望更多的人能欣赏躺着的瓶子，欣赏多样性的美。大家看，我们又回到了人生，回到了生活美学，其实这也是草木给人的启示吧。

感谢大家的参与，现代生活美学第一部分，到此就结束了。在慕课教学中，我们团队专门设计了生活美学专有证书，漂亮的小楷手书，讲究的纸张，有我的签名，是慕课缘分的纪念吧。每位申请认证并通过考核的同学都会收到。

这个概念，源自我在日本学花道时获得的手书雅号和口传书，而且这也是生活四艺中"画"的部分，尤其希望在电子网络时代，能把这份书法的传统和美好传递下去。

插花，是一种修行。师傅领进门，静、雅、美、真、和，让我们在以后的生活和学习中，慢慢体会，收获人生的丰满。也祝大家在有了收获以后，记得分享的快乐，送人玫瑰，手留余香，这是经久不衰的余香。

参考资料

书籍：
1. 黄永川. 中国插花史研究 [M]. 杭州：西泠印社出版社，2012.
2. 〔明〕张谦德，〔明〕袁宏道；张文浩，孙华娟. 瓶花谱·瓶史 [M]. 北京：中华书局，2012.
3. 韩清华，邱科平. 中国名画全集 [M]. 北京：光明日报出版社，2002.
4. 王远. 古代生活图卷：古人如何过日子 [M]. 长沙：湖南人民出版社，2020.
5. 薛冰. 拈花意 [M]. 杭州：浙江人民美术出版社，2020.
6. 孙可. 李响. 中国插花简史 [M]. 北京：商务印书馆，2018.
7. Kudo Masanobu. The History of Ikebana. Shufunotoma Co.，Ltd.
8. （日）有吉桂丹. 插花册子：四季之花 [M]. 金艺译. 济南：山东画报社，2013.
9. （日）吴景文，（日）横山清晖. 插花百规 [M]. 杭州：浙江人民美术出版社，2015.
10. Julia S. Berrall. A history of flower arrangement[M]. Revised Edition，Thames & Hudson Ltd.，1978.
11. Sam Segal. Flowers and Nature：Netherlandish Flower Painting of Four Centuries[M]. Seven Hills Books，Sept.1991.
12. Hugh Honour & John Fleming. A World History of Art[M]. 6th edition，Laurence King Publishing Ltd.，2002.
13. 刘惠芬. 花之韵：东方插花与电脑创意 [M]. 北京：中国建筑工业出版社，2003.
14. 刘惠芬. 影像艺术与技术：PS 实用案例教程 [M]. 北京：高等教育出版社，2018.
15. 林语堂. 生活的艺术 [M]. 长沙：湖南文艺出版社，2018.
16. 〔清〕沈复. 浮生六记 [M]. 吉林：时代文艺出版社，2019.

电子文献资源：
17. 蒋勋. 细说红楼梦（有声书）
18. 北京故宫博物院数字文物库（dpm.org.cn）
19. 台北故宫博物院（www.npm.gov.tw）
20. 上海博物馆（www.shanghaimuseum.net）
21. 重庆博物馆（3gmuseum.cn）
22. 天津博物馆（www.tjbwg.com）
23. 中华珍宝馆（g2.ltfc.net）
24. 画园网（budarts.com）
25. 维基百科（wikipedia.com）

后记:"清花"之道

"清花"之道,也可以说是伴随着我个人的成长之路。作为"文革"时期长大的孩子,我们这一代人的中小学人文素养教育基本是荒漠。好在家教甚严,1978年恢复高考正值我高中毕业,懵懵懂懂地考入清华大学。虽然我并不偏科,但在"学好数理化"为武装的年代,家长和老师为我选择了电子工程专业。之后就是一路苦读,留校工作,成为早年的"青椒"。

从小喜欢花草,但在城镇长大,也没机会多接触。20世纪90年代初,我第一次出国,在日本生活了近一年,因花痴天性,业余时间学习花道,被小川白贵先生领进门。因为小川先生的鼓励,自己也舍不得放下插花,从日本回国后,我便借助清华大学工会的平台,磕磕碰碰地开始义务普及插花,并每年办一次校园插花展览。

第一次插花展览是1994年春季,借着初生牛犊不怕虎的勇气,我连续忙了两天三晚。那时北京花店还很少,更别说花卉市场或街边花摊了。插花是业余活动,鲜切花的生命期又短,因此清华园的草木成了我最好的资源。花器不足,家用容器也大派用场。花香四溢的简陋展厅内,看着不断的人流和大家惊喜的目光,我不仅体验到了创造美和传播美的愉悦,也理解了先生们毕生对花道的愉快追求和无私奉献。

从此,每年一次的插花展成了清华园的保留活动。我将曾经的文艺小青年之余热、摄影、绘画爱好,以及新媒体教学和研究的心得也都融于插花中,有关花道的信息更是不轻易放过,插花展的精选作品,我会拍照寄给小川先生,先生再回信指导。经过这样的"函授"学习和不断实践,逐步积累了不少经验和作品。

1996年我转入清华大学文科,开始尝试通过网络来表现和传播花道,并将历史和文化作为先导,以深化插花作品的内涵。我带学生设计制作的"插花艺苑"网站,也获得网络媒体大赛奖。

出国以后接触日本花道,我才得知日本花道与茶道一样,都是源于古代中国。这激起了我的好奇,也让我感到内心的些许遗憾,那时候大家都不富裕。回国后我便逐渐去探寻插花的过去,又多次借访学的机会体验不同文化的生活,并逐步以古代绘画为线索,梳理了东西方花艺的历史。2000年前后,几次到香港学习,我不但在图书馆里翻阅了台湾黄永川老先生写的有关我国古代插花艺术和历史的书籍,还背回来台湾产的花器。2003年我在英国访学一年,在接触和体验西方花文化的同时,还看到不少英文版的日本花道史、日本园艺史的书籍。那一年我最大的感受是我们的物质生活水平已差不多了,但精神生活还没完全跟上。第三次

长时间在国外生活是 2010 年我在荷兰访学。这一年我最大的感受是至少我自己已变得比较坦然，无论是物质上还是精神上。

2003 年，我出版了配光盘的图书《花之韵：东方插花与电脑创意》。我并没有局限于某一种花道流派，更多的是相互借鉴和自由发挥。其一，北京能用到的花材花器与日本有很大不同，需要因地制宜。其二，通过学习日本几个主要花道流派的不同特点，在条件许可的情况下我也进行了各种尝试。此外，日本花道源于中国，从对中国、日本以及西方花艺的历史梳理中，我更是受益良多。

令我欣喜的是，小川白贵先生以及其他流派的花道教授们看了我的作品后一致鼓励我走自己的路，形成自己的风格。清华大学更是对我的尝试给予了支持和肯定，2006 年，新开设的文化素质公选课"现代生活美学"，将插花作为主导内容和实践环节。

此外，网络和新媒体应用专业是我的安身立命之本，用数字影像的方式来展现和传播花道，便成为一种融合和高效的工作方式。从早期的"插花艺苑"网站，到后来的配书光盘，到博客，再到微信公众号"清花"，都是用专业的手段做自己喜欢的内容，将兴趣逐步延展成了一种乐此不疲、不断探索前行的事业。

2015 年以后，"现代生活美学"课程再次提升，制作成大规模网络开放系列课程"现代生活美学——插花之道"和"现代生活美学——花香茶之道"。网课的内容是在 2003 年配光盘图书的基础上，纳入了后来十年的继续探究、教学和实践成果。本次图书出版，则又纳入了慕课上线以后的创新内容，以网络传播为特色。

在这么多年的教学实践中，以及现有的社会环境下，"清花"逐渐形成了自己的体系和方法：吸取古今中外的优秀传统，立足当下，探索出适合自己的插花之道。

感谢太多的师长、朋友和学生们。首先是我的入门老师小川白贵先生，是她对美的追求和对我的过高期望，以及我回国后多年来通过书信、资料所给予的指导，促使我在繁重的工作之余能够坚持下来。当年工会主席沈乐年教授和文化部陆明老师的大力支持，使我回国初期的一次头脑发热变成了清华园插花活动的起步，并得以持续下去。我从工科转入中文系以后，系主任徐葆耕教授引导的宽松学术环境，使数字化插花传播这个边缘的小选题得以自由发展。再后来，新闻与传播学院为本科课程的开设以及慕课的制作都提供了极大的帮助，院馆也成了清花日常展示的平台。清华园林科潘江琼主任，不仅是我们慕课的嘉宾，更为我们教学和公益展示补充了丰富的花材。老清华人的品格和文理兼容的环境是"清花"成长的土壤。

感谢"清花"小团队的付出，没有大家的合作与奉献，我们这么多年的培训、展览、实践，不间断的"清花"推送，怎么可能完成呢？

一路相遇的老师、花友和学生们，无论是多年的默契或课堂的短暂相视，都是"清花"

后记："清花"之道

的缘分。大家的分享往往能相互启发，也是"清花"成长的动力。甚至本书中的插花作品居然涉及了20多位作者！

感谢这个大时代，"清花"之道，30年上了三个台阶。每次课程或培训结束，我都会从同学的总结中看到成长的心得，一如从前青涩的自己。我也会从同学的感言中，体会到一种无形的推动力。这么多年以来，我自己感受最深的主要有两点：

其一，美是一种生活方式。对于源自宋代的"生活四艺"，我确实是边学边教，其中最大的受益者莫过于我自己。正是大家的渴望、参与和互动，使"清花"得以不断丰富和完善，也使我自己的生活和工作变得有滋有味。真的很庆幸当年的得失选择，上天关闭了一扇窗，同时也开启了另一扇门。与草木为伴，鸟语花香。那些"青椒"的紧张迷茫，那些舍与得的纠结，都在插花之道的慢慢行走中逐步化解了。这是一阴一阳谓之道，或者道生阴阳的哲学思想在我的生活中的应验。

生活又是慢慢成长的过程，点滴而实在。如同我书柜里收了多年的美丽的和纸信笺，最终我拿出来做成慕课手工证书送给优秀学员，这些信笺才真正变成我生活美的一部分。

读到杨绛先生百岁感言："人生最曼妙的风景，是内心的淡定与从容"，"世界是自己的，与他人毫无关系"，很庆幸自己开悟还不算太晚。

其二，美是一场终生的修行。还是以和纸信笺为例，虽然第一眼看到就喜欢上了，但直到近年拿出来用上了，而且做点功课写了一篇推送稿，才真正了解了"有意味的和纸信笺"。插花就更不用说了，从摆弄一枝花开始，不仅草木的色、香、形让人心境立即转换，借此还能串起中国、日本以及西方艺术与哲学简史，而且还有更多待探究之美。能浸润在人类文明的美好之中，生活变得多丰沛！

2020年开始，疫情暂时阻止了线下活动，但也开启了生活美学网上直播的新模式。在这个变化的大时代中，唯有活到老，学到老，才能不负时光。

世界很大，人生有限，很庆幸自己选择了专注生活美，在未来的"清花"之道上，践行"求知若渴，虚怀若愚（stay hungry, stay foolish）"，尽力做一个散花女吧。

欢迎您一路同行，见证彼此的成长！

2022年3月10日　于仙岭郡